U0002872

「萬象」甲骨文詩畫集

多黍多稌
甲骨詩影
夫子不朽
大我永生

董作賓

謹以此書中所呈述的：

（一）從公元前一三○○年至公元二○一二年間，三千多年來中華文化的精華之一角。

（二）我個人一生中所親聆親炙的民國人物和學者們所給予的睿智、歷鍊以及他們的人格修養的芬芳，對我人生的啟發……曁以呈獻給……

（三）二十一世紀的中華兒女們，並期望中國人和中華文化能在新世紀的來臨之際，更加發揚光大。

董敏 2012.12.21 於臺北

萬象甲骨文詩畫集 目錄

甲骨詩影

多黍多稌

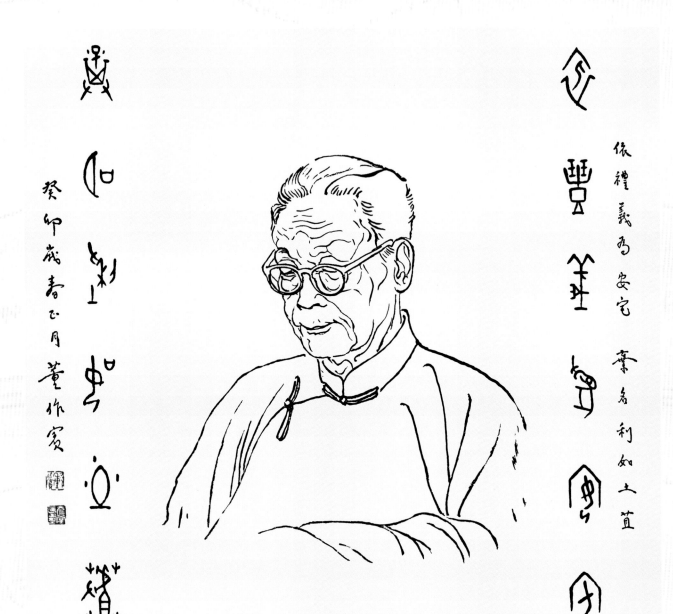

依禮義為安宅 棄名利如土苴

董作賓先生畫像（李靈伽先生畫）

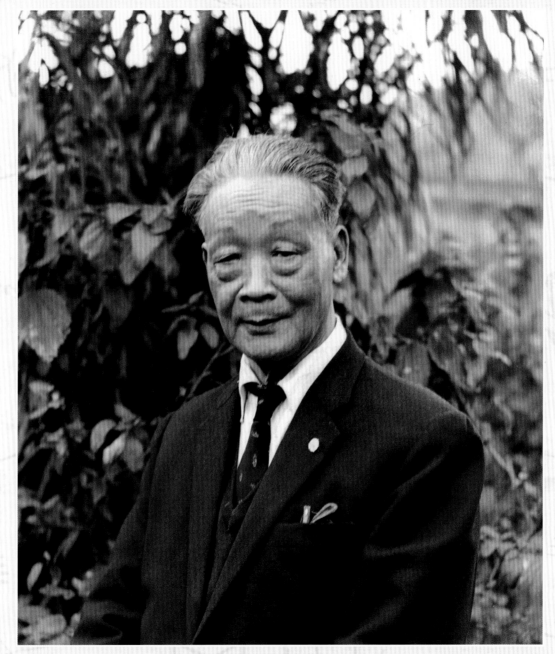

董作賓先生晚年於台北市青田街台大寓所前留影

胡適先生 銅像

大枡永生

適之吾師 冥鑒

生董作賓敬集

適之吾師 冥鑒

大我永生

生董作賓 敬輓

老 鴉

(一)

我大清早起，
站在人家屋角上啞啞的啼。
人家討厭我，說我不吉利。
我不能呢呢喃喃討人家的喜歡！

(二)

天寒風緊，無枝可棲。
我整日里飛去飛回，整日里挨飢。
我不能替人家帶著鞘兒央央的飛，
也不能叫人家繫在竹竿頭，賺一撮黃小米！

胡適1917.12.11夢後補作

適之先生　千古

後學嚴一萍　敬輓

天降先生兮邦族之光
一新文化兮為國爭強
道德維舊兮克己力行
不左不右兮民主至上
萬方多難兮喪茲元良
嘉言永在兮日月同長

適之先生　千古

後學嚴一萍　敬輓

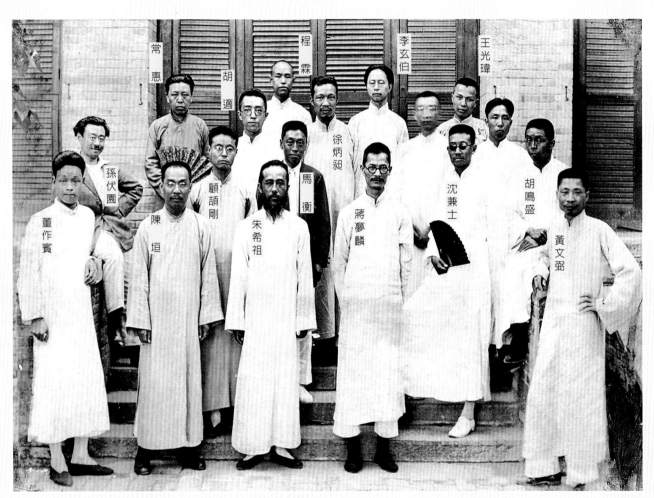

常惠　胡適　程霖　李玄伯　王光瑋

孫伏園　顧頡剛　徐炳昶　馬衡　沈兼士　胡鳴盛

董作賓　陳垣　朱希祖　蔣夢麟　黃文弼

▲北大研究所國學門師生同仁合影，在第三院工字樓前拍攝。
　1927年時，胡適自美留學歸國三年，任教於北大。董作賓，1923年在北大國
　學門為研究生，1927年任國學門幹事，先生一身尊稱胡先生為「老師」。

照亮中國古史的人

亮軒

「他是研究甲骨文的權威。」

「中國上古歷史的專家。」

「一個書法家、篆刻家，字寫得特別多，印刻得特別少。我喜歡的是他的隨筆散文，你有沒有讀過他的『飛渡太平洋』？收在中學課本裏。」

「我知道他是古文字學專家，可是那個我不懂。我喜歡的是他的隨筆散文批評不錯。」

「董作賓？我不太清楚，不過名字倒很熟，是不是台大的一位教授？發掘出來好多甲骨文的那個人？」

如果你抓住任何一位大學生，問他們「董作賓是誰？」他們很可能給你這許多不同的答案。那麼，董作賓到底是什麼樣的一個人呢？

只限於用一句話來表示的話，應是「揭開了中國上古歷史之謎的人」。

他的家庭並沒有盼望他成為一個學者，只希望他「知書達禮」便可，那正是一個有教養的家庭對孩子的普遍要求，基於此，在他二十歲以前，也斷斷續續的讀過一些書，不外乎當時通行的三字經、百家姓、四書、五經等等。青少年時代，主要的工作還是經商，家裏經營了一點小本的買賣，替人做些手工業賺錢。在他十七歲的時候，唯一的弟弟董作義病卒，他不得不遵從父親的意思，完全放棄了治學一途，專心營商。不過他仍然勤奮不懈的自修，並且在他的小買賣中加入售書一項，這使得他有機會接觸到一些好書。新書一到，一定是自己先讀過了才擺出來賣。他又利用餘暇設館授徒，跟朋友組織文社，互相切磋。如此的生活中，不難看出商業在他的心目中毫無份量。經過了四年，他的父親病逝，同年中他就考入了師範學校，正式的恢復了學生身份。在學業方面，他的優異表現被他母親看在眼裏，逐漸了解到經商對他是一種人才的浪費，在他二十四歲時，主動的命令他結束店務，到大城市去求學。從此，他正式的走上了學問之道。

當時的董作賓，距離「甲骨學」還是非常遙遠。差不多在整整十年中，他的興趣由寫作詩歌小說而辦報、再轉入小說方言民俗音韻的研究。不斷的著述中，顯示出他的興趣極其廣泛，連他自己也摸不清楚方向。

河南，是中國文化的發源地，有最豐厚的文化遺產，但是，河南是一個物質條件貧乏的省份。在這裏生長的人，給人的印象大多能吃苦耐勞，而猶不失溫厚。董作賓是河南南陽縣人，在民國前十七年（清光緒二十一年，西元一八九五年），董作賓生於祖居溫縣的董陽門村，距今整整八十年了。那個時候，誰也想不到這呱呱墜地的嬰孩，竟然會在自己的鄉土，發掘了中國古文化的根，並且追索到了數千年來不為人知的源流。

廣泛的興趣還是滿足不了他的求知慾，直到他正式的接觸到甲骨文後，立刻豁然開朗，原來埋藏在他心底的，是一股另關新天地的衝動，這股衝動在甲骨文上找到了發洩的方向，他一眼認出了甲骨文研究是中國學術研究的一大片處女地，那正是他夢寐以求的新領域！

甲骨學的發現，其後與敦煌石窟、居延的流沙漢簡、大庫的清宮檔案被譽為中國近代學術史的四大發現。從此，董作賓與甲骨文結合了，那是民國十四年的事，此後數十年的顛沛流離，不但沒有使他的研究工作中斷，反而使得他在困苦中發揮了更大的潛力，把十幾萬片三千多年前的朽物，磨礪得光輝燦爛，在人類文化史上永恆的照耀著！

9

講起甲骨學的歷史，也充滿了傳奇性，中間經歷了數不清的驚濤駭浪。甲骨文在什麼時候出土的，事實上已無可考證。只知在清光緒年間，河南省安陽縣小屯村的農田中，常常有甲骨發現。小屯村本身有四百年的歷史，在以往的歲月中，都是墳場，大約千年上下，了無人跡。在挖墳坑開荒地中，到底有多少甲骨文殘片被損毀，也不得而知了。

小屯村的村民，種地挖出甲骨後，就賣給藥店。藥店有時整片出售，有時磨成細粉，稱之謂「龍骨」，大家都相信這種藥材可以醫治刀傷創傷。甲骨上的字，大多被藥材店的人刮了去，曾經有人一生以售賣「龍骨」為業，但誰也沒有意識到，那些文字正是打開中國古代史之謎的金鑰匙，是三千年來中國學者見所未見，聞所未聞的文化之源。

光緒二十五年（西元一八九九年）金文家王懿榮因為生病服藥，而恰好名著「老殘遊記」的作者劉鐵雲，遊歷到北平京師，住在他家，偶然發現了當作藥材卻刻有文字符號的龜版，一時驚喜交集，於是展開追索研究的工作。這個消息很快的傳開了去，立刻就有古董商人絡繹於途的到河南安陽小屯村去搜購，再攜回大城市中轉售圖利。不數年之間，就掀起了一陣搶購甲骨的熱潮，竟至於贗品混跡市場。慢慢的也有人開始學術性的研究工作，孫詒讓曾在一九〇四年出版了上下兩冊的「契文舉例」，這是甲骨學史上的第一部專書。

不但中國學者對甲骨文有了濃厚的興趣，西歐人日本人也開始大量的搜求。小屯村民有些乾脆不務農事，專以挖售甲骨為業，因此也引起了許多權利的爭執，逼得官方不得不高懸禁令，不許百姓隨意挖掘，不過並不能產生積極的遏阻作用。至民國前一年（西元一九一一年），前清遺老羅振玉，證實了甲骨乃殷商王室之遺物，這個學理性的發現，奠定了甲骨學的原始基礎。早期研究甲骨文的中國學者，除了劉鐵雲、孫詒讓、羅振玉外，還有國學大師王國維，至於外國人研究的，大多錯誤層出，甚至有買了一整批假貨去研究的人。

在十餘年中，研究甲骨文的人越來越多，可是各說紛紜，莫衷一是，學術界對這個問題也不十分注意。研究工作偶有所得，也多屬於文字零星考釋的工作，並沒有對文化史產生決定性的影響力。

研究工作做得不夠完整，並非是人才難求的問題。當時的羅振玉，關於甲骨研究的著述在質量上都很驚人，可以說是甲骨學的開山祖。王國維也找到了史記與甲骨卜辭中的部份關係。但一方面因為贗品太多，兼以因為真正的學者沒有系統的參與田野間的挖掘工作，所以整理出來的頭緒總嫌單薄。到了民國十七年，國民政府眼看這一批無價之寶，就快要被私人挖掘破壞的蕩然無存了，乃由中央研究院派了董作賓，到河南安陽小屯村作實地的調查，接著就展開了官方的發掘工作。前後十年間，共計發掘十五次，董作賓一直直接的參與及主持這項工作。至日本侵華戰爭爆發前的十年中，一群學者不停的在研究室與田野來回穿梭，他們不但挖出了甲骨，並有計劃的測定了各坑的位置關係，又發現了彩陶文化與黑陶文化，找到了大批的青銅器、陶瓷器，也為「甲骨學」以外，開拓了無邊的文化研究領域。又證實了中國早在殷商便已經有了毛筆書法，以及建築學的完整知識，並且摸索到古代社會的結構與禮制。至於古代的名貴器物，如各種玉器、寶石、佩飾、鼓磬，便是不計其數，目前大部份都存在南港中央研究院歷史語言研究所中，成為國寶的重要部份。綜合一切的發現，也研究出殷商時代國勢之所及，早已南達爪哇、北至西伯利亞，東西廣被黃河長江流域。

這林林總總的發現，就是幾千人用幾十年的時間也研究不完，董作賓怎肯從這裏罷手！

他並沒有在外國留過學，他受過的治學訓練，與一般學子並無二致。惟一不同的，是他有自行解決困難的幹勁。抓住了一個問題，就緊緊的抓住不放，非要把它徹底的弄清楚不可。他能從殘碎的甲骨拓片及寫本上，認出在完整龜甲牛骨的任何部位，絲毫不爽，這不是單憑秀才式的紙面作業可以鍛鍊得來的本事，而是實際的觀察比較。他用新的龜殼牛骨，詳細的對照、摹刻，

研究每一道裂痕、骨縫、弧度，才能了然於心，而他的方法，早已跨進了動物學者的門檻。但他並不是在研究動物學，只是「要把甲骨文弄清楚」。他曾經用放大鏡，仔細觀察契文的刻法，發現了甲骨文的筆順，接著進一步的歸納出各家各派的異同。這種

發現，直接關係到他所做的「斷代研究」工作。由於挖掘時儀器的缺乏，他自己設法，僅僅用一綑繩子，幾根木條，測量出坑穴中的複雜尺寸，所得結果竟與精細儀器求得結果完全吻合。抗戰期間物質條件貧乏，但也難不倒他，為了要把著述印行出來，他

手寫石印原紙、手研石印油墨，在抗戰時的後方四川，在煤油燈下，完成了他那被傅斯年譽為「增長中華民族信史三百年」的巨著「殷曆譜」。董作賓

的三子董敏記得，他父親在天寒地凍中，生起一盆火，日以繼夜的研究著述。書桌旁邊有一張破藤臥椅，椅上置毛毯一條，累了就在「工作」旁邊小寐，醒來接著

幹。董敏當時很喜歡翻那一隻火盆，因為不時可以發現父親饑時果腹的殘留食物—烤紅薯，日夜不停的吹著，而我們的古代文化史，就是這位孜孜不倦的學者，在寒風呼號中陸續展現出來的。

不過，這還不是全部的董作賓，他是一位在艱難困苦中不失真趣的人。發掘小屯時，參與工作人員感到生活沒有調劑，枯燥難耐，他便欣然的負起康樂活動的主持工作，目為「盜掘古物者」而時加騷擾，並聲言「只許州官放火，不許百姓點燈！」表明了對他們的激憤，又公然的私自挖掘售

賣，事後他清理出劫餘殘存的甲骨拓片影本之後，題名為「百姓之燈」，顯示出在痛切的惋惜中，仍不失忠厚長者的幽默風緻。

門生結婚，他的賀禮可以是一首鄉土氣息濃厚、輕鬆調笑的歌謠。在一生離亂間，他的生活擔子極重，白天忙於繁瑣的工作，夜晚幫忙夫人照看孩子，要等到全家都睡了，他才能靜下心來執筆寫他那嚴謹的論文。董敏記得，他父親一遇天冷，經常一夕數次的替孩子們把棉被蓋好，有時是因為在夜深中他還沒睡，有時卻因睡下不放心又起來察看。

他的甲骨文書法遠近馳名，識與不識，都喜歡求他的墨寶。雖在百忙中，他也從不拒絕，總是如期交卷。管區派出所的一位警員，經常一來就是幾十張宣紙求字，他也從不在人前表示出不豫之色，寧可犧牲睡眠，也不叫人失望。能處處為別人著想的人，並非絕不可見，但在如此的境域中，還能處處為別人著想，萬中難得其一。

在甲骨學發展到已有半個多世紀的時候，他出版了一本「甲骨學六十年」的書，在其中，他提到，在這六十年裏，雖然甲骨文對全世界的文化學者不再是生疏的名詞，但是真正的甲骨學，在他的眼裏，不過是「剛剛開始」、「也許還尚待起頭」。這是董作賓認識的甲骨學的領域，難怪他一生無論遭逢如何的困苦，都執著不放了。

許多人都把「甲骨學」目為專門學者的專業工作，以為與己無關，根本懶得過問，這個現象董作賓不是沒有看出來，但他並沒有「大聲疾呼」，而是回過頭來，用極其淺顯清暢的文字，寫下這本書。在書中，儘量的把「董作賓」的名字隱藏起來，把「甲骨學」的名字發揚光大。用心之苦、宅心之厚，放眼當世學壇，庶幾近之者，又有幾人？從「平廬文存」上下兩冊中，收錄了他多年來的長短文章，論題範圍包羅萬象無所不有。但略加深思，就會發現他一生中都在為古中國文化的再現復甦而努力。他的目標，並不是專業的、片斷的，而是要使甲骨學與整個中國文化融匯結合，與現代的中國互通血脈。

董作賓在學術史上的卓然地位，應以「殷曆譜」為標幟。

他編定「殷曆譜」的原則，也是他獨特之見。他認為古代歷史年代研究，須依線、點、段的漸進原則。線指的是古往今來一縱線的時間，必須合於天行之曆。至於點，就是可以在此縱線上，確定其事件位置的據點。段，是由據點之關連，而推證出線上之一段，這正是歷史上的「年代」。段之構成在點，點之確定在線，所以，線是歷史研究者最重要的依據。這個線，便是曆法了，無曆法便無信史，無信史則文化累積之經驗勢必動搖。殷曆譜便是在「線」上下極大功力的一部書。

在作者與傅斯年的序文中，說明了那是一部記載殷商時代時與事的關係的書。曆指時間，譜指事件。我們可以想像，要從成

▲誕生地—四川、李莊、板栗凹、碑坊頭，張家大宅的左端，為董家住所，其左有「詠南山」牌坊、出口外有獨立庭院—敘樂院。（石璋如 攝）

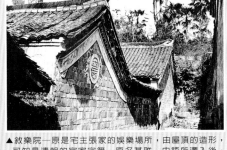
▲敘樂院—原是宅主張家的娛樂場所，由屋頂的造形，可知是清朝的官家宅第，原名甚雅，史語所遷入後，大家改稱為戲樓院，院中東前方為戲台、中有中庭、西後方為看台及左右兩廂，久已荒廢，僅能從戲台下精美石雕回味往日風華。（李光宇 攝）

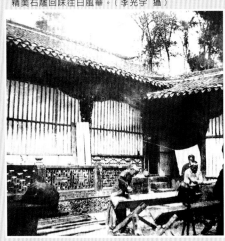
▲戲台書房—董先生以竹片為架，糊紙為窗，以門板為書案，戲台為書房，研十餘年後，日夜伏案，親筆書寫，歷時二寒署共七十餘萬字，完成增進我中華文明信史三百年的「殷曆譜」。（李光宇 攝）

「殷曆譜」誕生七十年追憶（二○一二年八月，董敏 補記）：

千上萬的甲骨卜文碎片中，給殷商時代編定如此的體系，真是談何容易。根據他自己的說明，殷曆譜一書，是應用在歷史研究法中，比「斷代研究」更進一步的方法。試作甲骨文字分期、分類、分派的研究。他藉著甲骨卜辭中有關天文曆法的紀錄（見第74頁之第五圖：董氏摹寫之殷人天文星象紀錄），以解決殷商的年代問題，而這個年代問題，早因史說紛雜，使治史者望而卻步，或者乾脆否定其在歷史中的地位。經過董作賓在這一部鉅著中的訂正，數千年來的謎團雲開霧散。另外此書在於揭示用新法研究甲骨文之結果，以供研究這一類學問的人做參考。歷代專攻此項「年代學」學者，經常屈曆以就譜，不問能否以譜證曆，這種末不分的作法，混淆了歷史上時間與事件的關係，使得後世學者無所適從。他有鑑於此，乃奮然不避艱困，埋首於這項「由譜以證曆，非屈曆以就譜」的工作。曆的部份，以近代天文學的知識，詳加推算，求其「合於天」；譜的部份，必定遍徵信史，求其可信。全書中涉及禮制、世系、征戰、氣象、社會習俗、宗教信仰、科學技能等等。譜分日譜、旬譜、月譜，乃至編年，包括春秋、左傳、史記在內。殷周之後，類此的曆譜，雖然也有少數，但不見得能合於天文的推算，包例舉條陳，圖譜論證互作參照，足可稱之為「信史」。「殷曆譜」就成為中國古史研究的根本基礎。（見左頁）

許多有極優越研究環境的學者，對於這部鉅著的產生，都驚訝不已。他們不能想像有人能藉三千年前的古文字，把三千年前近乎三百年中的「事」與「時」的錯綜關係，整理得那麼有條不紊不說，還能「合於天行之曆」。其實董作賓對自己的發現，也感到無限驚訝，這正說明了他有獨得天地造奧秘的悟性。

我們今天的教科書中，能列入殷商文化的一段，並確定中國信史可上溯至民國紀元前三千二百九十五年（西元前一三八四年）。每一個中國人，都由此知道有文字記載的信史，便達三千三百年以上。而甲骨學價值的發現，更確立了中國文明遠在商周以前幾千年便應發其端，因為不可能有一種如殷商的文化，可以在短短數百年中發展得出來。董作賓曾比較各種上古文字，證明甲骨文甲已越過古埃及的圖繪文字觀念。

我們今天能知道這些，並且知道這些事理的科學根據，建立了每個中國人的基本常識和信心，我們就不得不感謝董作賓。

暮年的他，心情是比較沉重的。六十五歲時，一次ani風擊倒了他。經過了三個月，病雖然好了，從此言語卻有些遲滯，身體大不如前。想到從前在田野與研究室間的龍馬精神，難禁時不我予之歎。但他並不消極，反而更加勤奮的埋首著作，寫出了許多足堪稱為經典之作的論文。他不止給自己負責的「大陸雜誌」寫，也給其他的學術性刊物寫，有時還給國外的刊物寫。他照樣應

12

彥堂這部書真可以說是
做到了大膽的假設，小心的求
證的境界，佩服，佩服。胡適
卅九，十，廿九

殷曆譜是平廬老人董作賓先生從事甲骨文研究及實地發掘工作近二十年研究所投入的心血結晶，從一九四三年起，在抗日聖戰最艱苦的生活條件下，日夜不休的在深夜的油燈燈光下親筆書寫楷書七十萬字，歷時二十個月而書成，一筆一筆的用黏稠的藥墨寫在藥紙上，每頁寫一千八百四十八字，每天寫一頁，每頁石印校對後，只能再印出二百份後，轉印到石版上的手寫原稿字就不能多印了。

其實印書的方法，當時已有照相製版，但就抗戰的大後方物質缺乏，只有石印的材料可用，看看殷曆譜全書的內容，我想甲骨文的資料除了親筆寫，還真沒有可以完稿的省事辦法了。

「殷曆譜」手書石印第一頁，送請董先生校對後，先生將其裝訂成冊，並加以硃批自閱。二〇〇八年，此手稿硃批本經西安「秦始皇兵馬俑博物館」作為館慶三十週年紀念品，以最新科技精工用線裝書八冊一套，分贈全世界博物館，學術研究機構，及有關專家學者珍藏，特此致謝該館之熱心與用心。

（二〇一一年八月，董敏 加註）

聘到國外去講學，照樣的作學術演說。表面上，他是沉靜的；內心裏，不免為他畢生致力的「甲骨學」來日的發展耿耿於懷。剛

認識到「也許還尚待起頭」，而生命的燈火卻已逐漸的黯淡，這位學者的心情，局外人也不難揣摩出來。也就因此，他更加勞累了，至親好友不時的勸他應以身體為重，他也不理會。在白天，他指導年青的學者做研究，晚上，趕寫一篇又一篇的論文，可是他還

益形衰弱。到六十八歲那年，竟然突發心臟病，經過整整一個月的治療才出院。這下應該讓他為自己的健康警覺才是，可是他還是不停的做研究工作，那一年還寫了好幾篇論文。但距離前次心臟病發不到十個月，他的舊疾復作，這一次，足足使他在病床上

痛苦的輾轉了八個月，再也沒有讓他回到需要他的學術界來。

說他是一位甲骨文學者，大致不差，檢查他的生命史，三十一歲起，一直與甲骨文發生了不可解的關係，而且越來越濃。到了晚期，「董作賓」幾乎是「甲骨文」的另一面註解。不過，僅僅說他是甲骨文的學者，是很不公平的，那很容易使人連想到治文字學的小學家，董作賓就變成了一個「古文字學家」了。事實上，他透過對甲骨學的鑽研，使中國古代文化的面貌，得以肯定的呈現出來。如果只以「古文字學家」或「考古學家」來看董作賓，僅僅是毫末之見，可惜這正是許多人對這位已去世十餘年的學者的看法。

從來學者可分博大與精深兩面，但能兼及者很難。胡適曾在一篇文章中說到：「為學要如金字塔，要能廣大要能高。」董作賓就是一座學術的金字塔，即使歲月遷延，也抹殺不了他的永恆價值。

在五四運動前後，有幾位對中國古文化抱著極端懷疑態度的學者，倡言商周歷史為假的說法，直到董作賓以科學的方法、實證的精神，建立起「甲骨學」之後，這肆意疑古的荒誕理論不攻自破，而中國的歷史文化，也找到了堅實可靠的根源。

從這裏，我們發現，甲骨文是董作賓研究工作的工具，而不是研究的對象。他以甲骨文為中心，使其與天象、文學、歷史、藝術相結合，成為一個完整的學術體系。今天，凡是研究中國古代歷史文化的人，沒有例外的，都會有形無形的汲取了董作賓的研究成果。他的研究已經成為許多學者的必經之路，他是學者中的學者。

兩年前董作賓的三子董敏，計劃在他父親八十冥誕的時候，出一本書紀念他的父親。他打算以他父親的甲骨文書法寫出的古今詩詞為主，襯上他多年來自己在攝影方面與詩詞境界可呼應的作品，編印成冊。甲骨文與攝影，乍看可能是距離很遙遠的兩回事，實際上只要認識董氏父子的人都知道，他們的創作，在氣質上竟是如此的相通。董敏雖然沒有繼承甲骨學的父業，但他對他

父親的甲骨文，有一種特殊的感情。原來董敏年方五、六歲時，就開始替他父親磨墨，在一個直徑一尺的大圓硯台上，握著盈掌的大墨，努力的磨呀磨的，墨要拿平，磨滿了一硯池墨汁，他還要替父親拖紙，站在桌子對面，父親寫好一個字，他就把紙拖一拖，好讓父親在空白處再落筆。這個工作從稚齡一直擔任到大學時代，最後董敏

一種槓桿輪軸相配合的拖紙機，寫字的人可以隨意的藉那個小機械把紙上下移動，他的工作卸掉大半。由於這一段淵源，董敏對他父親的書法，更有特殊的偏愛，不過由於董敏長年看甲骨文都是從書案的對面「倒著看」，一直沒有注意到詩詞的內容。經過兩年多的籌劃設計，才趕

他父親逝世多年後，他檢視遺物，驀然發現境界之高，於是有了出這一本集子的念頭。經過兩年多的籌劃設計，才趕到在董作賓先生八一冥誕時推出，比諸原來計劃，已足足晚了一年。晚固然是晚了，卻正說明了他臨事不苟的精神，秉承了乃父

之風。

從這一本甲骨文詩詞攝影集裏，不但可以領會出中國古文字超絕的智慧，體味到那詩詞和攝影所表現的境界與情操，更可以透視出上兩代對自己的工作付出的心血。最令人有感於懷的，是兩代之間對人群、對良知的誠懇春獻，藉本書而深相契合，這正是歷史血脈相承的鮮活實例。

翻開一頁頁的文與圖，看到了古老的文字與現代的攝影藝術交互映輝，不但衝破了兩代間的隔閡，甚至彌合了生死的分歧，心中不禁百感交集，一時不知從何說起了。（一九七四年初版序）

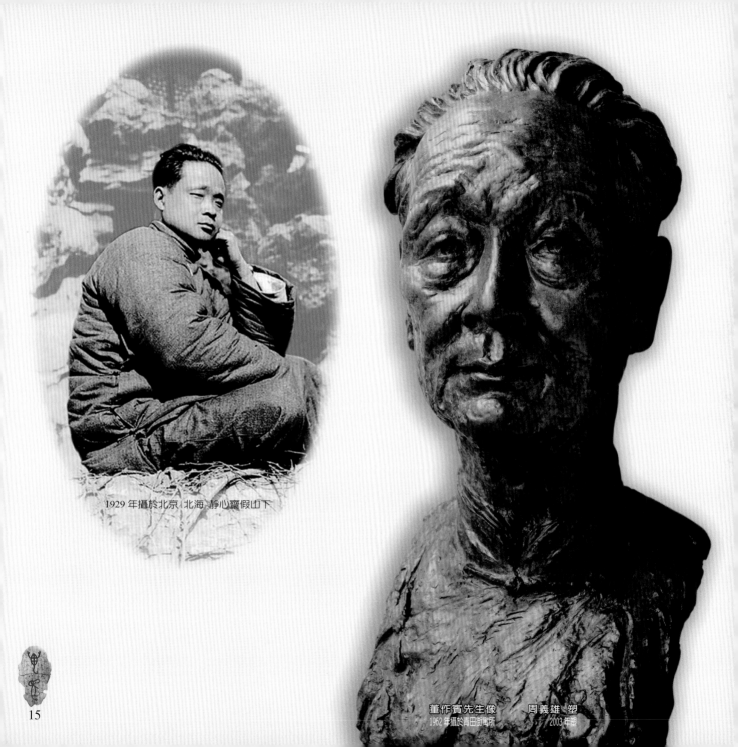

1929 年攝於北京 北海 靜心齋假山下

15

董作賓先生像　　周義雄 塑
1962 年攝於青田街寓所　　2003 年塑

董作賓與甲骨學

王宇信

（本文轉載自「甲骨學一百年」第九章）

前輩學者的成果和經驗，是可資借鑒的文化資產

一、甲骨文科學發掘時期的有貢獻學者

自一九二八年科學發掘殷墟甲骨文工作展開以後，近代田野考古方法引入甲骨學研究領域，大量甲骨新材料的出土和研究方法的科學化，使這一時期的甲骨學研究完成了「金石文字」階段，向歷史考古學考察的飛躍，從而取得了比羅、王時代更爲豐碩的成果。而推動這一時期甲骨學研究發生深刻的變化和取得長足的進步，是與董作賓、郭沫若、唐蘭、于省吾、陳夢家、胡厚宣等一批學者殫精竭慮的追索和創造性的勞動分不開的。

董作賓（1895~1963）

1895年，三月二十日生於河南省南陽長春街。祖居河南溫縣董陽門村。原名作仁，後改爲作賓，字彥堂，一字雁堂，別署平廬。

1900年，六歲，入塾讀經史，曾與著名考古學家郭寶鈞同窗，從師史九先生。

1908年，十四歲，因家境清寒，即在課餘助其父作手工業、印衣袖等。並以其多才多藝，每年臘月寫春聯、平日刻印章（每字銅元四枚）所得，補助家庭生計。

1910年，十六歲，於南陽元宗高級小學肄業。

1912年，十八歲，輟學經商，並與陳耀垣共同設館授徒。五月端陽，初得束修四十文。

1913年，十九歲，曾在南陽兼營書店，每進新書，必先讀後而再出售，堅持學習知識。

1915年，二十一歲，以第二名優異成績考入南陽縣立師範講習所。

1916年，二十二歲，以最優等第一成績畢業。

1918年，二十四歲，游學省府開封，當年春考入河南省育才館，從師時經訓先生，始知甲骨文字。

1919年，二十五歲，畢業於育才館，初在《新豫日報》任編校，並於當年冬入北京。

1922年，二十八歲，入北京大學作旁聽生，初學甲骨文字，他用油紙影寫《殷虛書契前編》拓本。

1923年，二十九歲，北京大學研究所國學門成立，董作賓爲研究生，並任國學門幹事。

1925年，三十一歲，至福建福州協和大學國文系，任該校教授。

王宇信
中國社科院榮譽學部委員
中國殷商文化學會會長
社科院博士生指導教授

1926年，三十二歲，回河南開封，任中州大學文學院國學門講師。至1927年再去北京。

1927年，三十三歲，當年夏任北京大學研究所國學門講師，旋於當年秋南下廣州，任中山大學副教授，並與著名學者傅斯年相識。

1928年，三十四歲，因母病逝返鄉，在南陽中學兼授國文課。當年中央研究院歷史語言研究所籌備處於廣州成立，董作賓被聘為通信員。暑假時與同鄉張中孚同去洛陽調查三體石經，並經溫、輝諸縣赴安陽，受史語所籌備處之命，調查殷虛甲骨文字出土之情形。他在《民國十七年試掘安陽小屯報告書》中稱，「甲骨挖掘之確猶未盡」。「甲骨既尚有留遺，而近年之出土者又源源不絕，長此以往，關係吾國古代至巨之瑰寶，將為無知人士私掘盜賣以盡，遲之一日，即有一日之損失，是則國家學術機關以科學方法發掘之，實為刻不容緩之圖」註1，遂促成了中央研究院的大規模科學發掘殷墟甲骨文，董作賓實為主持人，負責發掘的全面工作。

1929年，三十五歲，春參加了第二次殷墟發掘工作，又於當年秋參加了第三次殷墟發掘工作。

1930年，三十六歲，時值山東古蹟研究會成立，董作賓任委員，參加了第一次發掘城子崖遺址的工作。

1931年，三十七歲，參加安陽第四次、第五次殷墟發掘工作。

1932年，三十八歲，參加第六次、第七次殷墟發掘工作，並在北京大學兼課，授「甲骨文字研究」課。當年春，甲骨學史上劃時代名文《甲骨文斷代研究例》寫成，並於1933年出版。

1934年，四十歲，春天主持殷墟第九次發掘，秋被聘為中央古物保管委員會委員。

1935年，四十一歲，受中央古物保管委員會之委託，當年春至安陽監察第十一次殷墟發掘工作。

1936年，四十二歲，編輯《殷墟文字甲編》圖版完成，並付商務印書館印刷。

1937年，四十三歲，在南京，並於當年夏赴安陽視察第十五次殷墟發掘工作。安陽盜墓之風復起，並公然出現標語「打倒摧殘人民生計的董（指董作賓）梁（指梁思永）」、「只許州官放火，不許百姓點燈」，反對中央研究院發掘殷墟工作。當年，董作賓將劫餘古物照片集中，編入《平廬影譜》，並題有「百姓」之「燈」以對逆流反諷。當年七月七日盧溝橋事變爆發，殷墟發掘工作暫告停止，歷史語言研究所遷長沙。當年冬，又遷至桂林。十一月五日，安陽被日軍占領。

1938年，四十四歲，隨歷史語言研究所取道安南，遷至雲南昆明，秋季至龍頭村。

1942年，四十八歲，隨歷史語言研究所遷至四川南溪，家居李庄板栗坳。董作賓在輾轉迫遷，極端艱苦困難的條件下，仍堅持研究，著述不輟。

1945年，五十一歲，撰《殷歷譜》，親筆書寫七十餘萬字，石印二百部，每部編有號碼。

1946年，五十二歲，被聘為美國芝加哥大學客座教授，並於1947年赴美國講學。

1948年，五十四歲，當選第一屆人文組院士。當年冬返國，任歷史語言研究所專任研究員。

1949年，五十五歲，去台灣，並被聘為台灣大學文學院教授。

1951年，五十七歲，任歷史語言研究所所長。

1954年，六十歲，獲國家學術獎金（社會科學門）及獎章。

董作賓一生都獻給了學術事業，是我國近代考古學和甲骨學的奠基者之一。他涉獵廣泛，知識淵博，在古文字學、考古學、歷史學、古年代學、地理學、文學藝術等學科都頗有造詣，成為著作等身，享譽海內外的著名學者。董作賓一生筆耕不輟，給我們留下了專著十多種，論文二百餘篇，現已編成《董作賓全集》甲、乙編共十二冊，一九七七年由台灣藝文印書館出版。董作賓多次主持或參加了殷墟科學發掘工作，並整理、刊佈了全部科學發掘甲骨文，對甲骨文研究的發展做出了劃時代的貢獻，這就是：

1955年，六十一歲，赴韓國漢城講學，並於當年五月被漢城大學研究院授予文學博士。八月受香港大學東方文化研究院之聘，赴香港大學任研究員。

1958年，六十四歲，秋回台灣，十一月被歷史語言研究所聘為甲骨文研究室主任。

1963年，六十九歲，逝世於台灣大學附屬醫院。註2

(1) 正是由於董作賓一九二八年八月赴河南安陽殷墟調查甲骨文出土情形，得出「甲骨挖掘之確猶未盡」的結論，才促成了前中央研究院自一九二八～一九三七年歷時十年之久，先後15次進行的大規模科學發掘甲骨文工作。殷墟科學發掘甲骨文「科學發掘時期」。大批科學發掘所得殷墟甲骨文，由於有明確的坑位記錄和伴出的遺物、遺蹟等現象，其學術價值大大提高。與此同時，自一九二八年開始的大規模殷墟科學發掘工作，使我國歷史時期的考古學研究，由「萌芽時期」，經歷了「形成時期」，而日臻「成熟時期」。註3 因此，殷墟科學發掘工作奠定了我國田野考古學的基礎，並培養和造就了一批在世界上有影響的考古學專家和甲骨學家。董作賓為我國近代考古學的發展做出了貢獻。

(2) 董作賓不僅是殷墟科學發掘工作的重要策劃者，而且親執鋤鏟，身體力行，也是殷墟科學發掘的實踐者和組織者。他或為殷墟發掘的主持人，如第1次、第5次、第9次發掘，負責全面工作；或為殷墟發掘的重要參與者，如第2次、第3次、第4次、第6次、第7次的發掘，全力支持並協助李濟、郭寶鈞等人的工作。雖然第9次殷墟發掘以後，董作賓把研究重點轉入殷墟1～9次發掘所出甲骨文的整理和研究方面，再也沒有參加殷墟10～12次的西北崗王陵規模宏大的發掘工作和13～15次小屯村北宮殿區的大規模「平翻」工作，但他仍在關心著殷墟發掘工作的進展和重要遺物、遺蹟等資料出土的情形。他曾受有關部門委託，專程赴安陽視察第11次、第15次殷墟發掘工作。殷墟第1次～第9次發掘共得甲骨6,513版，而第13次～第15次發掘共得甲骨18,405版。因此可以說，大量有科學記錄甲骨文的出土，是與董作賓的努力分不開的。而科學發掘所得甲骨文可與之同日而語的，是甲骨學研究走出羅王時代的出發點，並為甲骨學研究奠定了堅實的基礎。

(3) 董作賓將殷墟科學發掘所得甲骨文輯為《殷墟文字甲編》和《殷墟文字乙編》二書出版，在刊佈甲骨文材料方面做出了巨大貢獻。而《甲編》和《乙編》二書，開創了著錄科學發掘所得甲骨文的新體制，不僅為以後科學發掘甲骨的著錄樹立了典範，也為甲骨文的考古學考察提供了極大的方便。特別是《甲編》的出版，經歷了種種曲折。董作賓等學者前後三次安排《甲編》的出版，正是這種百折不撓的精神，才使這批重要材料得以完整公諸於學術界。而一些學者急於了解科學發掘所得甲骨材料，或不了解殷墟發掘者將甲骨「秘藏檔中」、「包而不辦」云云。董作賓等學者還要忍辱負重，默默加緊工作，用《甲編》出版的種種艱難，因而責難殷墟發掘者將甲骨「秘藏檔中」的。註4「事實是足以替我們辯白的」。註5

(4) 董作賓在參加殷址發掘工作過程中，不僅發掘出大量珍貴的甲骨文，而且「從安陽縣小屯村殷墟的地面下發掘出來」了「甲骨文字的斷代方法」。註6 這就是他一九三二年《甲骨文斷代研究例》的發表。這一篇甲骨文史上劃時代的名著，

把甲骨研究推向一個全新的階段。「從此鑿破鴻濛，有可能探索甲骨文所記載的史實、禮制、祭祀、文例發展變化，把對晚商各朝的歷史研究建立在科學的基礎上」。註7 董作賓《甲骨文斷代研究例》所構築的「五期」分法及分期研究的「十項標準」，雖然個別地方尚需進一步加以完善、修訂，但五十多年來行用不衰，愈益証明它的體系縝密科學和具有強大的生命力。

（5）董作賓雖然甲骨文分期斷代研究取得了巨大成功，但他並不就此止步，因而他還在甲骨文分期斷代研究的基礎上，「搜集材料」，寫了一部《殷曆譜》。在這十多年研究之中，又找到了「分派新法」。雖然他自信「用分派眼光看卜辭，和用分期眼光看卜辭，卻迥然有異」，即「前者可以看見卜辭所能代表的文化和殷代二百七十三年的禮制變革、政潮起伏、峰迴路轉、柳暗花明的意境」。而「後者但知分甲骨為五期，東撼西拾，斷章取義，仍然是暗途摸索，黑漆一團」。註8 關於董作賓「分派新法」及其在分期實踐中的局限性，我們已在前第五章第五節有所討論，此不贅述。但正如學者所指出的：「分派的學說不管其具體結論是否可信，確實揭示出了甲骨卜辭中一些需要加以解釋的重要現象，對於甲骨文的斷代研究和禮制等方面的研究是起了推進作用的。」註9

（6）董作賓對甲骨學的自身規律和不少基本問題，諸如甲骨的整治與占卜、甲骨文例、綴合與復原、辨識偽片等等方面，都做出了不少發凡啟例、創通闓奧的工作。而在「發掘殷墟以前，研究甲骨文字者，多僅據拓本以考釋文字；不但所考釋之文字皆為斷章取義，且亦一知半解，尚有問題。單字猶不能研究，何況句、讀？何況篇、段？何況全版之相互關聯？」註10 正是由於董作賓等學者用近代考古學的方法全面整理甲骨文，為我們復原商代的占卜和文字契刻規律奠定了基礎。因此，今天具有嚴密規律的甲骨學，比甲骨學「金石文字時期」的「羅王之學」大大前進了一步。

董作賓還為我國古代年代學的研究做出了貢獻。自一九三四年起至一九四三年這十年期間，董作賓另闢研究領域，投入了《殷曆譜》的研究。他「積年治此，獨行踽踽」，全身心地投入殷曆研究。他構築龐大的殷曆體系的目的有二：「一為藉卜辭中有關天文歷法之紀錄，以解決殷周年代之問題；一為揭示用新法研究甲骨文字之結果，似供治斯學者之參考」。在抗日戰爭的極端困難的情況下，雖然顛沛流漓，輾轉遷徙，「發憤手寫付石印」，在三十二年之九月（一九四三年），訖今寫印完畢（按：即序言所署之一九四五年四月三十日），凡一年又八月也」。註11 這就是一九四五年出版的《殷曆譜》這一研究商代歷法的巨著。其後，董作賓把主要的精力放在了年代學的方面，完成了《西周年曆譜》（一九五二年）和《中國年曆總譜》（一九五九年）等著作。董作賓《殷曆譜》這一宏篇巨制。以甲骨材料為基礎，力圖解決殷周年代問題。但年曆譜的編制，是極為艱鉅繁重的工作。不僅需要大量的資料彙整和整理，而且還需要精通天文歷法之事。個人的知識再淵博，也難免到局限。因此，《殷曆譜》出版以後，並沒有像《斷代例》那樣很快為學術界所接受。信則信矣，疑則疑矣。不少學者對《殷曆譜》進行了辯難和質疑。正如有學者指出：「甲骨刻辭關於占卜日的記載雖然不少，但由於它們不連貫，不能恢復成某一年或二年的曆譜。沒有整齊的一、兩年的曆譜，便很難擬出某個朝代曆法的具體內容」。因此《殷曆譜》雖然收集了豐富的甲骨資料，「但其基礎不堅強」。雖然如此，學者們還是充分肯定《殷曆譜》「對殷代曆法提供了可能利用的材料，提供了若干假設，是研究殷代曆法不可缺少的」著作。註12

董作賓《殷曆譜》的寫作目的之一，是「揭示用新法研究甲骨文字之結果」。即在「自序」開宗明義所說的：「實則應用《斷代研究》更進一步之方法，試做甲骨文字分期、分類、分派研究之書也」。《殷曆譜》在這方面的研究取得了成功。特別是「董氏在《殷曆譜》中大量使用把見于同一片和不同片甲骨上的很多有關卜辭按占卜日期排列起來進行綜合研究的排譜方式，並以『新派』的卜辭中整理出了商王按嚴格規定的日程逐個祭祀先王、先姚的『五種祀典』（後來的研究者或稱為『周祭』）的制典，這些對於甲骨文研究也都起了較大的推進作用」。註13

（7）為甲骨學的深入研究時期和甲骨學的發展指出了方向。董作賓一九四九年去台灣之後，儘管他仍然「側重古史年代學的研究與撰述」。在甲骨學方面也做了不少的工作。但由於各方面的原因，使這位本來還可以大有作為的學者受到了一定的限制」。註14 這位甲骨科學發掘的奠基者和卓越的甲骨學家，在這離本來的發祥地──殷墟的田野考古工作以後，使他離開了不斷推動他思考、前進的田野考古的第一手新鮮資料，因為他在甲骨文研究方面不復再銳意探索和開闢新的研究領域，基本上處於守成和停滯狀態，這就難怪他有「此學頗形冷落」註15 的慨嘆了。但董作賓仍然在關心著海內外甲骨學研究的狀況和未來的發展。他在《甲編》自序和其他著作中，不只一次地提到今後甲骨學研究發展的設想。他指出：

「一、首先應該把材料集中，把所得十萬甲骨，匯為一編；二、用分派、分王的方法，整理全部材料；三、盡量拼合復原的工作，把全部材料，化零為整；四、作成字典、辭典、類點等索引，以便從事各方面的研究；五、要應用隅反的原則以一鱗一爪中去推測殷代的文化」。而以上諸相工作，以「集結資料第一，次為綴合復原，又次為索引工具之編纂，而研究方法，除依舊分期、分類，而更注意於『分派』『分派』觀察」。註16 如此等等。現在，海內外不少甲骨學者已經完成或正在完成的重大科研項目，諸如《甲骨文詁林》、《甲骨文合集》、《商周甲骨文總集》、《甲骨文合集補編》、《殷墟甲骨辭類纂》、《甲骨文字字釋綜覽》、《甲骨文通檢》等等，就是當年董作賓「理想中之期望」和「馨香以祝」的成果。

董作賓自一九二八年主持殷墟科學發掘工作以後，不僅發掘出了大批甲骨文文字，也為我們發掘出了斷代研究的新方法。他三十五年來追求學術，追求甲骨文，對甲骨學科學體系的建立，多有發明和創造，並深刻影響著海內外幾代甲骨學者，因此董作賓是繼羅振玉、王國維以後，在甲骨學發展史上劃時代的一代宗師。

【注解】

註1：載《安陽發掘報告》第一期，1929年。

註2：參閱嚴一萍：《董作賓傳略》，《甲骨學六十年》附錄，藝文印書館，1965年。及《董作賓年表》（董作賓冥誕特輯），（台灣）藝術家出版社，1994年。

註3：參閱《中國近代史學學術史》，第483–490頁，中國社會科學出版社，1996年。

註4：參閱王宇信：《甲骨學通論》，第272頁，中國社會科學出版社，1989年。

註5：董作賓：《殷墟文字甲編》自序，1947年。

註6：董作賓：《為書道全集詳論卜辭時期之區分》，《中國現代學術經典·董作賓卷》，第528頁，河北教育出版社，1996年。

註7：王宇信：《建國以來甲骨文研究》，第20頁，中國社會科學出版社，1981年。

註8：董作賓：《為書道全集詳論卜辭時期之區分》，《中國現代學術經典·董作賓卷》，第528頁，河北教育出版社，1996年。

註9：袁錫圭：《董作賓先生小傳》，《中國現代學術經典·董作賓卷》，河北教育出版社，1996年。

註10：董作賓：《甲骨實物之整理》，《中國現代學術經典·董作賓卷》，第505頁，河北教育出版社，1996年。

註11：董作賓：《殷曆譜》自序，1945年。

註12：陳楚家：《殷墟卜辭綜述》，第223頁，科學出版社，1956年。

註13：袁錫圭：《董作賓先生小傳》，《中國現代學術經典·董作賓卷》，河北教育出版社，1996年。

註14：陳建敏：《董作賓後期的甲骨學研究》，《中國史研究動態》，1981年第8期。

註15：董作賓：《甲骨學六十年》，《中國現代學術經典·董作賓卷》，第290頁，河北教育出版社，1996年。

註16：董作賓：《甲骨學六十年》，《中國現代學術經典·董作賓卷》，第293頁，河北教育出版社，1996年。

20

「周公」與「蔣公」

董 敏

敬啟者：頃准本院總辦事處卅乙總字第七六二號箋函內開：

「中央研究院朱院長勳鑒：三十四年七月四日签惠董作賓君所著『殷曆譜』一書發凡起例考證精當實使後進學者涉古史平曆爬梳有條服膺資誦有裨學術文化誠非淺鮮良深嘉慰布由院將致嘉勉為荷中正午養侍秘』等因奉此相應函請查照為荷

主席蔣三十四年七月廿二日侍松字第二八七O號代電開：「中

等因。相應函達

查照。是荷

此致

董彥堂先生。

國立中央研究院歷史語言研究所

民國二十五年秋（1936）當時的軍事委員會委員長蔣介石先生，正在河南省嵩山少林寺附近視察，時逢先生五十歲生日，也就順便一遊嵩山以避壽。就在這次愉快的遊山之行中，蔣委員長訪問了登封（陽城）的周公測景臺，得知此一久為世人所遺忘的文化古蹟，回南京後，他就請中央研究院對這文化古蹟做科學調查研究。中央研究院蔡元培院長就請董作賓先生主持這項工作，也邀請天文學家高平子、余青松、古建築學家劉敦楨、王顯廷、楊廷寶諸先生，共赴登封調查、測繪，據董作賓手記中有：「民國二十五年冬赴登封調查周公測景臺古蹟，登封之行，承委員長之命，調查周公測景臺也。」、「民國二十六年夏，再至登封，計劃周公測景臺修理工程。」並於二十六年五月完成調查報告，朱家驊總幹事在序文中說明登封周公測景臺，由此而證：

（一）「地中說」陽城為周代之「地中」。（二）它是世界天文學之唯一僅存最古遺跡，並於結論中述：

1. 此臺之調查研究與保存，倡導之者為 蔣委員長介石先生。

2. 實地考察，測驗及設計修理之者為董作賓、余青松、王顯廷、高平子、劉敦楨、楊廷寶諸先生。

3. 主其事者，則中央研究院與中央古物保管委員會。

4. 此報告共錄論著三篇，或寫於史蹟之考訂；或重於建築之研究；或精於天文之推算。

5. 所貢獻於中國文化者綦鉅，讀者其自詳也可了。

6. 對於中華文明古蹟的關切，也是 蔣委員長與科學考古學界學者們的一次交集。

（註：欲知詳情，請向南港中研院史語所出版部訂閱：民國二十八年五月初版之國立中央研究院專刊—「周公測景臺調查報告一冊」）

民國三十四年，董作賓以十年的研究的心力，並且手寫石印，完成了對二百七十三年殷商史科學的建構，這部七十餘萬字的史學巨著「殷曆譜」，不但向上增加了中華民族信史三百年，也被史學大師陳寅恪讚謂抗戰期間最重要的史學著作，當時國民政府 蔣介石主席，特頒賀函（如左下圖），以示對董作賓學術研究成果的敬重。

民國四十五年，在臺灣被尊稱為「蔣公」的介石先生，七十華誕時，受中央研究院朱家驊院長之託，董作賓以甲骨文一百二十八字寫了一篇祝壽詞，代表中央研究院向 蔣公祝壽。（圖見第22、23頁）

民國五十二年董作賓逝世時， 蔣公親題「續學貽徽」橫匾以示對學人的尊敬。此匾現崁於南港胡適公園中的董作賓墓園後壁上，大陸學者們參觀後，深受 蔣公對學者的敬重表現而感動。（圖見第28頁）

其後在 蔣公臥病時，二哥董玉京大夫曾長期在病榻旁看顧老先生。而 蔣夫人和孔二小姐對我這個攝影工作者，也多有所照顧，在1973年，圓山大飯店新大樓完工時， 蔣夫人請我將臺北故宮博物院珍藏「清乾隆元年，畫院五位畫家合繪的『清明上河圖』」複製成二十多公尺長的透明巨幅壁畫，陳列於咖啡廳中，首創故宮的名畫，經現代科技複製而成的文化創意作品，並能在公眾場所長期供觀眾欣賞之先例。而 蔣夫人做人處世的週到用心之處，可由她每次由美返臺時，總會送一盒巧克力給曾為她工作服務的人，可見一般。

經國先生當行政院院長時，我曾送他一幅當時我剛複製成功的二公尺大畫「李公驎白描『郭子儀免冑圖』」，他將此畫掛於院長辦公室內。後來我又送他兩座我所製作的『文華明燈』檯燈。在有一次新聞局請我去拍總統府內景時，我才看到他放在辦公室門口接待室的沙發兩旁茶几上，牆上掛的歐豪年和江兆申二大師送他的大畫。

對於生長在自由臺灣的我家，可說父子兩代都與政治無涉，但與 蔣公一家的兩代互動，謹以此「周公與蔣公」一文，以示對先人情誼關切、追思懷念之情……

朱家驊院長請董作賓先生撰寫，以代表中研院爲蔣先生祝壽：

此幅甲骨文祝壽詞爲蔣介石先生七十歲壽誕時，中央研究院

總統蔣公七秩大慶

惟我介公　聲蠻亞東
七旬恭慶　中外咸同
北燕南越　東魯西川
萬眾企望　雲寬拉天
國步方艱　風雨雞鳴
中華兒女　自力更生
民出水火　衽席以登
大同共進　鼓舞中興

22

一人元良　九武九文

三千年上　娩美賢君

有衆一旅　有田一成

少康布德　光浚舊宗

王師北上　出車彭彭

迤伐鬼方　高宗至丁

河山還我　文化宣揚

更為公祝　萬壽无疆

螢作宵瀣撰并篆

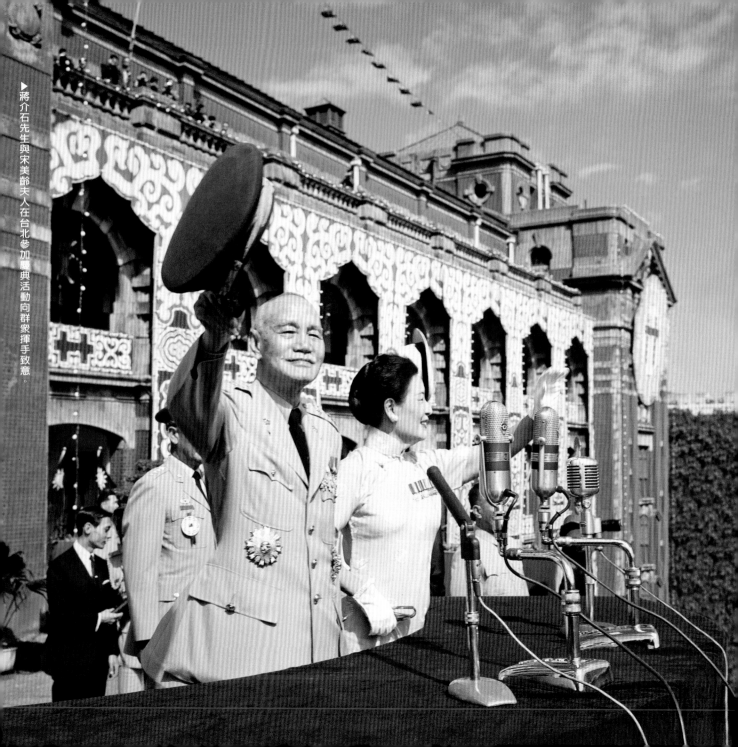

▶圖左者為孔令偉（孔二小姐），中坐者為蔣夫人宋美齡，右立者為孔令侃（大先生），二位皆是孔祥熙之子女，也都是蔣夫人的得力助手。三人背景是客廳中堂所掛之私人收藏的牡丹古畫（蔣夫人喜愛牡丹花）。

一九八七年春，接到官邸游秘書的電話，請我到士林官邸拍照，我準備好攝影器材，並請內人馬愛娜當助手，一起去士林日式木屋，進了客廳才知道為蔣夫人拍照。夫人有三十多年沒有拍「半身照」了，上一張官式半身照還是在抗戰時拍的。當蔣夫人淀二樓自己走下來時，我先請她坐在窗簾前拍，後來孔二小姐淀夫人臥室搬來了夫人喜愛的法式座椅，我才覺得背景好些。拍了幾張後，孔二小姐和孔大先生也要拍，於是選了客廳中掛的巨幅「牡丹」做背景，只花了十幾分鐘就拍好了，但後面的沖洗和修整卻花了好幾天的工夫方才完工。

當年拍照時，蔣夫人已經八十五歲了，依然神采奕奕，顯得自然高雅，夫人有個生活習慣，就是每天早起後，自己一定先化好妝才見客人，可是高齡的夫人自己化的妝，在高解像力的鏡頭下，就得在底片上請我太太再下一番整修的功夫，方方才能完稿交差。《董敏 附記》

為太夫人祝福九如三多

董作賓 敬賀

比西王母上壽 千秋萬歲

績學貽徽

彥堂教授 千古

蔣中正

中華民國五十三年九月吉日

後學陳榮捷　同學弟臺靜農　敬書

憂道不憂貧—傅斯年的教育理想與棉褲子

李在中

中國學校制度之批評（下）　傅斯年先生遺著

在民國三十九年十二月底出版的《大陸雜誌》第一卷第十一期中（請參閱上面原文），有一篇「中國學校制度之批評（下）」的論文，這是前臺灣大學校長傅斯年先生一生中寫的最後一篇文章。該文篇幅甚長，分為上下兩篇刊出，上篇發表時傅先生還在人世，下篇刊出時傅先生已永離塵間了。

傅斯年是在這一期大陸雜誌出版前十日，因腦溢血而逝世的。

在這篇文章之前，《大陸雜誌》以編者的名義，在黑框裡寫下了這應幾句話：

「這是傅孟真先生十二月十八日才脫稿的，過了兩天，他就突患腦溢血逝世，這是大家所公認為自由中國不可彌補的損失。他在百忙中，為國家樹人計，用盡心血，寫完他對將來改進教育極重要的意見，我們認為是值得政府及教育界細心研討的。謹鄭重介紹，並致深沉的哀悼！編者。」

這篇短記是發行人董作賓先生寫的。董先生自民國十六年，在廣州與傅先生初識，此後亦公亦友，他們在國事蜩螗動盪沸羹的困境下，從北京、上海、南京、長沙、昆明、李庄、台北，走過了二十三個寒暑，攜手打造出了一片「民國學術」的新天地，燦爛恢宏。傅的突然去世對董先生自然是個極端沉重的打擊，為此他白日繞室蹙眉，入夜難以安眠。在十二月三十日晚，也就是傅先生公祭前一晚，董先生在青田街「平廬」，以甲骨文字書寫了一篇一百六十字的祭文，以為哀思。祭文內容是：（「傅斯年先生弔文」甲骨文字書寫，見第55頁）

天生我公，於齊之西。世仰日星，人望雲虹。民十有六，締交伊初。司教大學，復啟新圖。考史洹上，廿有三年。同干共苦，南越北燕。帷公弘通，貫於中外。酒膏萬有，無乎不在。筆方司馬，德比史魚。才高八斗，學盡五車。古今上下，洋溢縱橫。立德立言，即知即行。春風時雨，化及南天。祭酒二載，幽明異途，憂心如焚。浯士三千，萬言絕筆。身後之名，萬歲千秋。公學有傳，公亦無求。

自傳斯年先生去世以後，幾十年來談論他的文章專著也不知有多少，按照顧頡剛先生的「層累造史」理論，史實終將隨著時間的流逝逐漸失真，就像堆積薪柴，表面上看到的是後來堆上去的，而裡頭眞正的核心（Core）就會逐漸逐漸的被掩蔽了。

歷史的規律總是隨著時間的催化，在忠實又堅定的工作者，傅斯年的一生也慢慢地給後來的「堆積者」左堆一點，右堆一點的，堆成了一片米家雲山，撲朔迷濛，看到了情，沒見到眞，記述了細節，忽略了全貌。慢慢的，我們講不清楚傅斯年先生了，也沒有多少人在意了。翻看檢視這些後來新堆積的薪柴，除了那些已經發酸都快變餿了的五四扛大旗，史語所、史料學派的陳腐舊套外，再來就是些他在行政工作上所遭遇到的人事糾紛裡，從而衍生出的八卦囉事，很是有些無聊。最爲令人納悶又有趣的是，這些八卦都寫的是鉅細靡遺，活神活現，好像作者全都是親眼目睹，現場直播似的，它給我的感覺就像是CNN的氣象記者，在攝影棚裡穿著雨衣雨鞋，全副武裝，裝模作樣的在作著幾百公里以外的颱風動態報導。

這些報導當然也不是完全在浪費紙張與讀者的時間，多少也闡述了許多傅斯年氣爆燥、恃才傲物、本位主義濃厚、把持地盤、不近情理、人事管理雙重標準的學術界大蠹。重要的是，並不是要說這些描述是錯的，只是這些會使讀者產生捨本逐末，以偏概全的誤解。

要談傅斯年先生眞正對國家民族的貢獻在那裡？要把時光回到民國八年的北平。五四遊行以後，北大校長蔡元培先生，在七月二十三日的《告北大學生暨全國學生書》裡，寫了幾句強調「教育救國」的關鍵之語：

「我國輸入歐化，六十年矣。始而造兵，進而練軍，繼而變法，最後乃知教育之必要。以僕所觀察，一時之喚醒，技止此矣，無可復加。若令爲永久之覺醒，則非有以擴充其知識，高尚其志趣，純潔其品性，必難幸致。」

就按蔡元培的說法，從一九一九年起，把時間倒溯六十年，且看中國在這段時間裡爲了迎頭趕上，自強變法，到底都在「技」上，做了什麼樣的努力：

1860年　英法聯軍火焚圓明園
1861年　曾國藩創安慶內軍械所
1862年　北京設同文館，培養翻譯人才
1865年　李鴻章設江南製造局
1866年　左宗棠設馬尾造船廠
1872年　上海徐家匯設天文台
1873年　上海設招商局
1875年　李鴻章籌建北洋水師
1876年　淞滬鐵路通車（現在上海軌道交通3號線）
1878年　在北京天津上海試辦郵政
1882年　上海開辦人工電話交換所
1883年　上海成立自來水公司
1887年　臺灣建省

1888年　建北洋水師
1893年　張之洞建漢陽鋼廠
1895年　成立新建陸軍督練處
1896年　陸潤庠在蘇州設紗廠
1897年　商務印書館成立
1898年　百日維新，設京師大學堂（北大前身）
1900年　八國聯軍進北京
1905年　廢除科舉制度
1909年　京張鐵路通車，陸軍講武學堂成立
1911年　清亡
1915年　接受日本21條，袁世凱稱帝
1919年　五四遊行抗議巴黎和會結果，蔡元培發表《告北大學生暨全國學生書》

粗略看來，清廷的努力不可說不多，覺醒也不可說太慢。為什麼呢？究其原因就是蔡元培說的「一時之覺醒，技止此矣！」沒有健全實在的基礎工程，就算穿上了重鎧金甲也成不了打勝仗的戰士。在全民教育不夠普及，人民知識程度太低，現代基礎建設俱無的情勢下，技巧層面的努力終究只能是個海市蜃樓，看似輝煌，實為空幻。其解決之道就是蔡元培所深為感慨的，到此始知教育之必要。

（我的一點想法：民國八年距今不到百年，從人文歷史的角度來看，一百年，甚至兩百年都不能算遙遠，五百年才有一聖哲生。但是這幾十年來，物質文明進步的速度太快，應接不暇，令人窒息，因此雖然五四運動至今只不過是百八十年前的事，但是在感覺上就覺得十分遙遠，時間被速度給壓縮了─廣義相對論的人文觀察。）

傅斯年最大的貢獻就是在教育上面，他的一生都和大學有著相當的關係，在民國八年底赴英留學，十二年赴德國就讀柏林大學文學院，十六年回到廣州，任教中山大學。十七年任中央研究院歷史語言研究所籌備委員，後任所長，十八年兼任北大教授，抗戰期間擔任西南聯大歷史系教授，三十四年代理北大校長，三十七年任臺灣大學校長，三十九年底在任內辭世。

當然傅斯年一生中做了許多大事，也寫下許多著作，但是他去世前的這一篇《中國學校制度之批評》，是他針對當時的國內情勢，把中國教育制度的研究工作做了一次總結。寫這篇文章的目的是，不但是傅先生本人，也是他的校長─蔡元培先生一生努力的終極目標─好好教育國人。

這篇文章是重要的，正如董作賓在文前哀寫的：

「他為國家樹人計，用盡心血，寫完他對將來改進教育極重要的意見，我們認為是值得政府及教育界細心研討的。」

在文章的開頭，他先說明文章要談論的格局是大的，他要「放馬奔騰」，談的是與整個中國有關的學校制度，而不是只侷限在大學這個層面上，他說：

「在寫大學理想之前，覺得有寫一篇泛論中國學校制度之必要，因為大學制度，或超乎時空，這樣才有理想。在寫大學理想時，我不是專論臺灣大學，專論臺灣大學不必寫書，辦事好了。我要「跑野馬」，上下古今論大學制度，因為大學是不能獨自生存的。他是學校系統中之一部，乃至可說社會之一部。」

然後他一再說明，他是以一介布衣的身份寫這篇文章，以示其超然公正之立場，其目的是要喚起大家對教育的重視。

「我不是教育部長，所以敢寫這一篇文。假如我是教育部長，便不敢寫了。因為我現在是不在其位，所以敢寫。所說的話，只是我個人的話，無關實行，至多也不過是一個對教育有些經驗，有些理想的人一時的想法，所以敢大膽去說。若我在負責任的地位說這話，人家或者誤會我想作王安石，天翻地覆那就不得了。究竟這一篇文的意思有無是處，要待社會批評，有無可取。即使可取，也不可造次，也應在討論之後，拒要的「說服」之後。我以為政府改革一事，常常以「下上喻」為第一著，所以行不通，或者行而不行。最好讀者念了本文作者現在臺大任內，因而誤以為可有影響，姑以為不過一篇普通報紙上文字好了。但是我是經過深思的，有人為這題目深思一下，我便感激了。」

▲1934年春，傅斯年夫婦新婚，同遊南京棲霞山。（董作賓　攝）

文章從此處轉入正題，洋洋灑灑寫了近二萬字，這是一張整套學校教育的藍圖，從小學到大學，從職業學校到技術學院，大學，研究所，其內容定義甚嚴，包含甚廣，因篇幅甚長且係教育專業，自不必在此贅述。但是須要指出的是，傅斯年自民國三十四年擔任北大代校長到在台大校長任內去世，這五年間，他已經把注意力從史學研究轉向了教育與學校制度的研究及其改良之道，尤其是在大陸失敗之後，教育與政治的關係有了相當程度的轉變，遷台後有人認為政府在大陸的失敗是因為教育失敗，學生鬧學潮影響民生社會，因此是教育影響了政治，如今敗退到了台灣，不能再重蹈在大陸的覆轍，於是形勢變成政治影響教育。在這種複雜的環境下，傅斯年曾經打算寫一本書來總結他的高等教育思想，只可惜天不我與，壯志未酬，只留下了幾篇文章，包括《幾個教育的理想》，《一個問題──中國的學校制度》，以及這篇發表在大陸雜誌的絕筆──《中國學校制度之批評》。

教育是國家的百年大計，十年樹木，百年樹人，要能培養出有用之人，就要有好的大學。要如何建立好的大學呢？傅斯年在三十八年四月十六日臺大校務會議上說，要有高水平的學術標準，才有高標準的大學。

「二十三年以來我在研究機關服務在十八年以上，教書在五年以下。這次忽然特別強調大學的教育建設，似乎出于許多老朋友意料之外，這是因為我體察目下本校的情形，作成的一個步驟，不是我要把大學辦成一個專是教書的大學。一個專是教書的大學，不會把書教的浪好，因為學術水準低，自然不會把書教的深入淺出。所以在本校的教育建設上，也應該時時不忘學術的標準。」

俱往矣！想要「辦一個高學術水平的大學，使之成為國家培養人才之基地。」的這個理想，都與傅先生一併在傅園裡長眠了，這些現在都沒人再相信了，學術標準是什麼碗糕？GDP才重要，Metrics才重要。在台灣，總分18分就可入學就讀的大學，不可能有什麼學術標準。在美加，教育經費預算被削砍到了骨頭，端賴大開校門，張開臂膀，歡迎國際學生（中國、印度為主）來輸血送氧，才能生存的大學，也不可能有什麼學術標準。去年在台灣時，我的一位大學同窗，在學校裡教書教了一輩子，對我說：「大王送菜」才能生存的大學，也不可能有什麼學術標準。去年在台灣時，我的一位大學同窗，在學校裡教書教了一輩子，對我說：「中堂兄，當年我們要考上大學，那是很困難的，現在呢？我跟你說，想要考不上大學，那可更加困難。」我們都笑彎了腰，眼淚都流出來了，但是我們不知道那眼淚是笑出來的，還是因為難過而出來的。

俞大綵女士在《憶孟真》裡寫到，傅先生在趕寫《中國學校制度之批評》一文時，正值台灣北部濕冷刺骨的冬夜，傅先生卻連條保暖的棉褲都沒有，諸君試闔眼勾劃一下寒夜孤燈，手腳抖縮卻振筆奮書的傅斯年，必定能讓我們感動於他這種「君子固窮，憂道不憂貧」的精神，也令人想到「叔向賀貧」故事裡的欒書。

「昔欒武子無一卒之田，其宮不備其宗器，宣其德行，順其憲則，使越於諸侯。諸侯親之，戎、狄懷之，以正晉國。」

懷斯人風範，無言獨坐，擱筆待天明。

2010.11.5牛滿客

中國學校制度之批評（上）

傅斯年

追憶在北京大學代理校長任內，事實和理想刺激我的思想，我很想寫七、八篇論大學的文字。卸任後，事忙，又連生病，除去一篇的大意之外，所有的意思忘得光光，其中還記得的一篇是這樣：中國史上，學校動盪是政治動盪的前奏，當時共產黨在學校之滲透已深，不久必有大禍，正如庾子山所謂：「見披髮于伊川，知百事而為戒矣」。這話今天已經不必說了，其餘也都忘了。

到臺灣大學校長任內已一年又十個月，開始即想寫一小冊，敘說我的大學理想，一直沒有工夫，雖然也有幾個意思雜文裡偶然提到，卻並無系統的推論。每天為現實逼迫著，我怕久而之久，理想忘了，須知現實每每是消滅理想的。所以我在三個學期中始終不曾教書，雖然每學期開始前總想教一門課，在大學不教書是不過癮的。然而教書不可不預備，一課兩小時，也要至少預備一夜或兩夜，便分去做校長的時間不少。本學期仍未教書，正為想寫「大學理想」。我希望這年可以寫成這本小書，但也不敢必，因為臺灣大學校長之事多，是不能想像的，半年內寫成與否，還要看出的事多不多。

在寫大學理想時，我不是專論臺灣大學，專論臺灣大學不必寫書，辦事好了。在寫大學理想之前，覺得有寫一篇泛論中國學校制度之必要。我要「跑野馬」，上下古今論大學制度，或者超于時空，這樣才有理想。在寫大學理想之先，乃至可說社會之一部，大學要儘量成一「烏托邦」，說的硬些，與社會影響，而去創造新的社會，但這話終是寫意的筆法。大學不能脫離學校系統，脫離社會，猶之乎一人不能脫離了人群。我去年在師範學院說過，臺大的學生出自中學，中學的教員出自師範學院，師範學院好了，然後中學教師好了，中學教師好了，大學的學生才好。這是真話，不是笑談。認清學校制度之一體性，所以寫這一篇，作為「大學理想」第一序文。

我不是教育部長，所以敢寫這一篇文，假如我是教育部長，便不敢寫了，因為我現在「不在其位」，所說的話只是我個人的話，無關實行，至多也不過是一個對教育有些經驗有些理想的人一時的想法，所以敢大膽去說。若我在負責任的地位說這話，人家或者誤會我想作王安石，天翻地覆，那就不得了了。究竟這一篇文的意思有無是處，要待社會批評，有無可取，要待當局考慮。即使只這次，也應在討論之後，扼要的「說服」之後。我以為政府改革一事，應先做「說服」的工作，當年在大陸上，若干機關常以「下上諭」為第一著，因而誤以為可有影響，姑以為不過一篇普通報紙上文字好了。但是，我是經過深思的，有人為這題目深思一下，我便感激了。

壹、史的略述

中國的歷史上是有學校制度的，文明古國，這是當然。當年有私學，有官學。所謂私學，自宋以來，多為科舉。所謂官學，唐宋兩代，尚有科別。近代的制度，則始于明太祖，一切一元化，設立的目的是在訓練公務員，「敷施教化」，結果只是科舉的附帶品，無論中央的國子監，或府廳州縣的官學，實在無多補益于學術，無多貢獻于教化，反而不如書院。到是四譯館，欽天監等等官署，用以訓練專才的機構，有點專門訓練的性質，然亦無一般教育的意義。

近代學校之設，始于北京政府的同文館（訓練譯員）和南北洋的各種學堂，有文有武，全是為吸收歐洲物質文明的，這是應時代的需要而生，零零碎碎，全數也小的很。庚子以後，始普立近代學校制度，由管學大臣設計，出來所謂「奏定學堂章程」。儘管普魯士是個軍國主義封建主義的國家，普魯士的學校制度是未可厚非的：第一、普魯士人辦事認真，學校的辦法及標準，實事求是，為世界標準之冠。第二、普魯士的學士的學校制度可以說是翻譯日本的，日本又是抄襲歐洲大陸的，尤其是普魯士。這些章程簡直可以說是翻譯日本的，不像英國那樣一味因襲，從來沒有「合理化」過。第三、最重要的，這一套新計劃學校制度是在十九世紀年全部嶄新計劃出來的，不像英國那樣一味因襲，從來沒有「合理化」過。

是接受十八世紀開明全主義 Aufklaerungszert 的影響，貫徹這一套主義而制定的。其開始的人如 Wilhelm Von Humboldt 便是一個偉大的人文學者。儘管一面充分發揮軍國主義，一面也充分發揮在學術上追求理智的精神，柏林大學便是在他手中建立，而柏林大學便爲世上近代大學之模範，其中研究與教授相互爲用。日本抄了這個制度，很有幫助他在學術事業上的速進。

中國人又從日本抄來，是很困難的，就是人才不夠，這在明治維新初期，日本也是如此的。中國新制行了十多年，不無效果，當時官定教科書比後來高明多（以後眞是每況愈下）各省的高等學堂（即同于日本的高等學校）很有成果。自民國初年起，改起來，一步一步到十年而大改。這些改動，可以一句話歸納，就是說，受美國影響，學習美國。美國影響之來源有三：一、美國退還庚子賠款，派了大批留學生，又創立了清華學校，清華學校便是一個典型式的美國 High School 或 College。二、教會各設學校，功課比較認眞，而且遍及東西南北中，這自然很有影響。三、留美學教育的回國，尤其是哥倫比亞教師學院的，大提倡美國制。當時的江蘇省教育會便「把握時機」，大大鼓吹改制。這一段，我不在中國，不曾親身體會，等我歸來，聽一位教育專家高談「三三制」，我便問：什麼是「三三制」？我以爲他說的出奇，猶如 Galsworthy 小說中一段，一個青年人說「O. K.」一個老太婆問他「什麼是 O. K.？」

我以爲學外國是要選擇著學的，看看我們的背景，當然，定一種制度也和定民法刑法一樣，完全求合于當前的環境，便不能促成進步，看看他們的背景，當然。即如在學校制度上學外國，要考察一下他們，檢討一下自己。歐洲大陸的學校制度，完全是理想，當然混合一下才好。即如在學校制度上學外國，要考察一下他們，檢討一下自己。歐洲大陸的學校制度，有很多的長處，然而我們沒法全學，因爲歐洲大陸（德、法等國）一般學術水準甚高，人才可以說是過剩，所以學校的標準，可以高之又高，如中國學這個標準，全國至多辦三、五個大學。德、法等國，學校官辦，這極容易引起極權主義，然社會中的自由開明力量又限制著他。英國的學校，也有他的特長，即如牛津劍橋，生活第一，學問次之，也未嘗無他的道理，但中國是階級性少的——至少應該如此——照英國式辦學校，有些辦不到，也不應辦到；至于認眞而又實踐，節用而又收效，則是可學的。又如美國，新的規模，生動的氣魄是當學的，然而他的花錢法是我們做不到的。偏偏中國學生，學外國，每先學其短處，這也因爲短處容易學。學德國，先學其粗橫；學法國，先學其頹唐；學英國，先學其架子；學美國，先學其花錢；學日本，先學其小氣。

那麼，自從民國十年前後，學校「美化」改制以後，便一直下去嗎？這又不然。每一位教育部長必有新猷，亦必因其所留學國所學之不同，而有嶄新的見解，上任稍久，發展其抱負，便有一番作爲，原來的固不便改動，新加的卻無人阻礙，這也不限于教育部長的，凡能影響教育者的，也有些效力。於是一層之上，又加一層，舊的不去，新的又來，於是而中學課程之繁重，天下所無，於是而中學課本之艱難，並世少有，於是而大學之課程多的離奇，大受學外國嗎？外國無一國如此。這是達一種理想嗎？也不曾說出是如何理想。加以外國文字之比較困難，外國文之應該由學（中國科學書不足之故）公民一科之標準竟比美國 College 常識還要求得多，等等，于是乎一切多成了具文，就是說，章程上高矣，美矣，事實上是做不到——這一點到深合中國國情。

所以大陸淪陷前之學校制度，只可說是抄襲的，而不可說是模仿的，因爲模仿要用深心，抄襲則隨隨便便。只憑興之所至，主觀還可自成一系。並模仿，也有些效力。於是一層之上，又加一層，的，而不可說是偏見的，因爲雜揉是莫名其妙中的產品，偏見尚有自己的邏輯。只可說是幻想的，而不可說是主觀的，因爲做了將近兩年的臺大校長，深感苦痛，才有這些話，縱不無道理，也近于偏激，便是現在的制度也不爲大累贅，即如美國學校制度，毛病何嘗不多，然而成就所以好者，因爲社會不同于中國社會。但是教育制度不曾促成了社會上軌道，也是事實。

赤禍漫天，「神州陸沉」，有人便以一切罪惡歸罪于教育，這是不對的。教育確不曾弄好，教育界的人，也未曾盡其最大之責任，這話是對的，若說一切禍害都出于教育界，是不能服人之心的。教育影響政治，遠不如政治影響教育，歷史告訴我們如此。抗戰十年，兵疲民敝，於是共產黨得到了溫床。政治上共產黨是乘釁而入；國民經濟上，共產黨是乘敝而入；教育思想上，

共產黨是乘虛而入。教育界的千不是萬不是，是在一個懶字，假如學會日本人之努力，四十年中，譯成有影響思想文化的大作千部，作成百部，最不濟，打個對扣，高文典冊，藏之名山的，不能計入，那麼文化教育界不至於如當代之真空狀態，共產黨挾其馬恩列史的邪說，新民主主義之縱橫捭闔論，也不容易浸潤進來，只是教育學術界未免太懶，青年心中的問題，不給他一個解答，時代造成的困惑，不指示一條出途，於是共產黨乘虛而入。在這一點上，共產黨頗有些像五胡南北朝的佛教。佛教本有些是一個邪教，其輪迴的說法，不指示一條坦途，適然相遇而已，這本與中國的倫理思想絕對不合的，更如孟子所謂「無父無君是禽獸也」。佛教入中國，雖然靠外國人，當時外國君主，提倡佛教，中國民族主義者，提倡道教，然而自命儒者的一群人，「抱殘守缺」，持家禮，定朝儀，淺薄之至，並不曾針對當前的問題，人心中的困惑而努力，於是佛教就乘虛而入了（可看歐陽修本論）。共產黨更是一個外國邪教，碰到懶惰的中國著作界，只有共產黨說的，別人不說，只有共產黨出版，別人出版的不如他投人所好，故無人看，于是形態未定的青年便上了當。教育界所負的責任在此，此外責任不在教育界。

貳、針對現局設立五個原則

當前的教育局勢可以這樣簡括的說：制度因積累而不免零亂，辦理的時候又不顧及現實，或以官樣文章出之，於是教育頗有不小一部分成為無結果的教育。此種無結果之結果，便是增加社會的混亂。

針對現局中之弊病，作為改革的原則五項，如下：

第一、現在是層層過渡的教育，應當改為每種學校都自身有一目的

進國民學校為的是什麼？當然是為升入初中了。進初中為的是什麼？當然為的是進高中了。進高中為的是什麼？當然是為的是進大學了。進大學又為的是什麼？當然是為一張大學文憑作為資格了。假如研究院設的多，還要過渡到研究院為滿足，不然不止。一句話，一切學校都是過渡學校，今天過渡到大學畢業為滿足，不然不滿足，將來還要過渡到研究院畢業為滿足，不然不滿足。其不幸的，乃走師範，職業，專科，幾條路，彷彿像五貢歲舉各種雜流，心緒也夠煩惱了。這能怪學生嗎？不能，他們當然不肯無故居人下。這能怪家長們嗎？不能，「既能其生，實欲其可」，誰願自己的兒子是個「監生」，「未入流」！況且許多習慣、許多法令，只是官樣的編資格，不是認真的問能力。這在國外，有能力，自有出頭之日。即如美國，作技術事業的非College畢業不可，目下且非有Ph.D.不可之勢。至于社會上一般事業，可並不如此。即如杜魯門總統，他不曾在College中讀過書，況且美國的College在大學與高中標準之間，他竟作了世界第一強國的總統。一切這個大王，那個大王，不必是College蛋出身，連「國學士」都未曾混上。（「國學士」是臺灣朋友告訴我的一個妙名詞，指國民學校畢業而言。）偏偏中國的社會過重形式。加以科舉思想至今的深入人心，像美國那樣海闊天空憑努力創造一生，原來不容易。

但是，雖然如此，若一直下去，社會成了變相的科舉，是不能建近代型的國家的。

這個事實，使得一切辦學校的感覺困難，學生在校以升學為目的，不以求學為目的，於是應做的事，不易做通，不必做的事，須做許多。即以兩年中臺大招生論，臺大已盡其最大之努力，而標準已經降到無法辦。大致情形是這樣：去年新生招考錄取八百〇三人，正標準四門主課加起來達三百分，今年招考錄取八百六十六人，正標準是四門主課加起來一百六十五分，因為今年算學題難些，國文亦略難些，故降低三十五分。此外尚有補充標準，所以補救一科有特長者。招進來的學生便是這樣：以今年論，錄取八百餘人中至少有一百五十人英文奇劣，又有很多算學零分，英文之劣，劣到不如好的初中畢業生的達百數十人（或者尚不止）準備給他讀兩年英文。然而第一年數理、化、動、植等課本都是英文的，因為中文的沒有，有也買不到。再以中學畢業生入大學、學院、專科之人數論，據教育廳統計畢業生升學者約為二分之一強，這樣高的比例，在國內是沒有的，在美國則是只有四分之一入大學的。有這兩樣情形，可以說，升學不算一件大不滿人意的事了，這怎麼辦？真夠傷腦筋了！然而不然，我為此事便成眾矢之的的。至於大學內的感覺，可就完全不同了，好些先生經常叫苦，以為收了這麼多學生，實驗難，

改練習也不易，尤其是不少成份學力太差的學生拖得的程度好難前進。想一個辦法，不行，再想一個辦法，又不通。累年淘汰嗎？學校不能淘汰不進步的學生，好比人之不洗澡，是不能維持健康的，然若大量淘汰，又是糾紛。自我以來，學生人數激增，轉學生去年兩次收了五百多，今年收了將近二百多，不知苦求了各系多少次，作揖打躬。以全部學生數目論，已增加百分之四十以上。這總算努力了罷，而批評的正是相反！假如以為入大學是為讀書的，大學不是混資格的，這本來不成問題的，然而困難就來了。假如辦大學是為資格的，自然好辦，但這是我絕不能接受的，假如政府當局有此方針，我只有走開。目下收學生法，在教學上已經問題百出，有的已經解決了，有的還在傷腦筋！

然而我不能批評的人，因為一切學校是過渡學校，過渡到大學然後止，不到不止，當年生員、舉人、貢生、還可以老死，現在是非得到所謂某種學士不止，可嘆的很，光緒戊戌年，已經談到廢科舉，庚子後，真廢了，改學校，然而國民思想還是如此。現在各級學校的辦法，又是助成這一條「本位文化」的。

為改變這個風氣，必須每一種學校有他自身的目的，畢業後，就業而不升學者應為多數，升學而不就業者應為少數。每一種學校既有他自身的目的，則在課程上，訓練上，應該明明表現出來，必須使其多數學生畢業後不至於不能就業，才算成功。每專為升學，豈不全變了預備學校？清朝的制度只有高等學校或大學預科是預備學校，現在幾乎一切都是了。

第二、現在是游民教育，應當改為能力教育

因為一切學校成了過渡學校，一切教育成了資格教育（即當年之所謂「功名」），自然所造出來的人，游民多而生產者少了。經濟學家的傳統學說，稱一切不直接生產的人為非生產的人，當然，在文明社會中，不能如許行之道，每人躬耕而食，但無其必要而不能生產，坐食的人，實在多不得，因為他們多了，便是游民多了。唐朝的韓愈闢佛，專從社會問題出發，當時的和尚、道士、尼姑、道姑，是逃避兵役，逃避租稅，逃避勞動的人，弄得遍天下都是，於是韓公大叫苦，「古之為民者四（士農工商）今之為民者六（加上釋道）。……農之家一，而食粟之家六，工之家一，而用器之家六，賈之家一，而資焉之家四。奈之何民不窮且盜也。」他忘了一件，「士」也太多，也是消耗他人生產的。晚周思想發達，游宦也發達，寄生蟲在一個豪家，便是「食客三千」，偏又不安分坐食，到處鬧事，六國之衰耗與此大有關係，韓非「五蠹」之論，雖然偏激，也不是無謂而發的。

歷史上的科舉制度造出了些游民，為數究竟還少，然而在都邑也夠奔走權門，在鄉土也夠魚肉鄉里的了。學校承襲科舉製造游民，效能更大，學校越多，游民越多，畢業之後，眼高不成，低不就，只有過斯文的游民生活，而怨天怨地。有些製造「高等華人」的大學，在抗戰中，其貢獻不與其名望相稱，到是有的比較實際的，在抗戰中頗有效能了。舉一例，同濟工科，是德國高工型（Technikum）而不是工科大學型（Technische Hochschule）後來雖有改變，然原有的底子仍在，是注重實際與實習的。抗戰時，兵工廠大增，他們就很受歡迎，那些高自位置的，可就無所用之。

游民在社會中原是寄生蟲。假如僅僅是個裝飾品，還可，做了寄生蟲，被寄生的主人就是國家，可受不了！今天的寄生蟲何止儒釋道而已，各種各類，不生產而又享受，不能作社會上有用的人而作農民工人的擔負。有時偌大的一個機構幾乎百分之八十以上是社會中寄生份子，共產黨未來，先自己弄得亂烘烘，一來，便垮了。

而且中國教育還有一個功能，就是製造「高等華人」，「高等華人」就是外國人。一個人和社會的下層脫了節，大眾所感覺所苦痛的，自己不能親身了解，自己不能享「外國人」。這樣「外國人」儘管有的心意很好，是在空中樓閣中過日子的。我出身於士族的貧家，因為極窮，所以知道民生艱苦，然我所受的教育是中產以上的，是由于親戚的幫忙。在中國、英國、德國的大學中，震于近代文明的燦爛，心中有不少象牙寶塔，對于大學的觀念，百分之八、九十是德國型，所以民國十五年回來以後，一切思路以歐洲開明主義時代以後的理想為理想，同情農民，而不了解農民。等到日本人打來，直跑到川藏邊界上，和鄉下老百姓住在一起，方才了解他們怎麼樣，他們需要什麼。他們需要的是達到他們生活的生產力，他們最不需要的是游手好閒階級，偏偏我們的

教育不幫助他生產，而大批造成些剝削他人的人。請問大學畢業，下鄉的有幾分之幾，中學畢業肯作木工、鐵工的有幾分之幾。

所謂游民，有的是因為無能力而游，有的是因為「不甘居下」而遊，痛改這個毛病，是學校的嚴重課題。針對這個毛病，學生在各級學校，應該受到能力的訓練，就是生產力的訓練和文明社會必要的技術的訓練，而且還不要養成他高自位置的心情。在大學應該有些別的情形，此意後來再說。

第三、現在的學校是資格教育，應該改為求學教育

讀者或者覺得我這一條原則說得奇怪，現在的學校難道不是為的求學嗎？當然，無論如何說得到的學，然而整個的看看，這樣的課本，艱難不通，能達到求學的很大目的嗎？這樣的教法，能達到求學的很大目的嗎？（這當然不能一概而論），所以入學校第一件事是在升級畢業，先生不好無所謂，設備不好更無所謂，只有畢業文憑乃真是要緊的，這究竟目的在學業還在資格，便很清楚了。假如中國人重視學業，輕視資格，或者重視學業過于重視資格，有好些學校是不會辦下去的。

記得三十年前吳稚暉先生有個妙比喻，就是「麵筋學生，油鍋學堂」，學生的質料本只那麼大，然一入某一種學堂，一「炸」之後，變得奇大，外表很有可能，內容空空洞洞。現在還是這個樣子，只要資格，就是說，炸得塊頭大大的，然而國家實在不應該老是開油鍋的。

第四、現在的教育是階級教育，應該改為機會均等教育

所謂一切人一齊平等，本是做不到的，因為天生來在資質上便不平等的。但因為貧富的差別，或者既得到利益的關係，使能升學的不升，不能升學的反而升了，確是不公道，不消說，即如自稱為社會主義的國家，也並不如此，且其薪水差別向來實行「許子之道」（如蘇聯）自從十九世紀末期，連無政府主義者都放棄了同薪同酬的說法。現在世界上只有我們從抗戰以來實行「許子之道」，大鞋、小鞋、新鞋、舊鞋、好鞋、壞鞋、賣一樣價錢，註1 這事的結果，必然造成技術落伍，生產萎縮，等等無以自存的現象。此意後來再說。

早期的理想主義者，原有平等待遇的說法，但自十九世紀下半以後，再沒有這樣學說。相當接近是應該的，現在還遠得很。目前資本主義的國家，絕對平均是有大害處的。機會均等卻應為政治的理想，所謂機會均等，並須先有教育機會均等為根本。

也許經過二、三百年後，人類進化——目下正在退化——各盡所能、各取所需，是做得到的。

但教育均等，卻是中學以上必須做到的。做到的辦法大略如下：

一、國民教育必須做到憲法上的要求，凡是適齡兒童，除非因殘廢疾病，必須受到國民教育，這是國家在教育上第一件當努力的。在臺灣省，初中四年，也應于十年內變為義務教育。

二、在初中四年畢業後的層層升學，可要看他們的天賦和學力了。由上升學的名額，專給貧窮人家的子弟，遠比辦爛學校好得多，一面各級學校總要多多少少維持一個適宜的入學標準。由上一說，窮人而值得升學的，可以升學；由下一說，有錢有勢的人的子弟，不值得升學的，不可升學。此外，各公立學校中盡量設置競爭式的獎學金，一切的努力在乎使貧富不同人家的子弟得到教育機會的均等。在資本主義的國家，錢為第一，即如大英帝國，在他「日之方中」時，一切人的價值似乎都以錢量他。十九世紀末老張伯倫便曾作過類此的一個「名言」註2。在資本主義未甚發達之落伍國家，另有些種金錢以外的怪勢力，支配著社會，所以我們現在必須把「有錢有勢」作為一談。其實「有錢有勢」的人的子女，無論如何，總要得到些便宜，例如：在家不必操課，等等，所以絕對的平等如「化學純淨」一件事，是做不到的，然而大原則的平等卻是我們必須祈求的。

這一點我們還要打一個折扣，否則又成幻想著。這個折扣是這樣，國民學校畢業後，如果「升學」，仍大體是受家庭環境的影響，無法以才學判別。中國人大多數是農人，城市中大多數為工人（至少應為工人）農家工人的子弟在國民學校畢業後，我們要設法拔擢特別好的，輔助他「升學」，但這數目「有限」的，多數如果繼續讀書，總要走職業學校一條路，但職業學校出身而有天才者也應該給他一條「進修」的道路，說法詳下章。至於中等學校以上，可就必須以天資學力為就學之原則，其他一切減之又減，以符教育均等的原則。

第五、現在的學校頗有幻想成份，我們應當改為現實教育

幻想不是理想，儘管理想中可以包括幻想，也是時常包括著。理想者，有一個高標準，而不與現狀相同，如何並能否由現狀達到理想，便決定這個理想的價值。幻想著，妄作聰明，學而不思，思而不學，以至做夢，多半並無目的。假如說我們的學校制度不含幻想成份，我請以下列問題回答。

一、我們這一套學校，照他的性質，照他的數目比例，為的是甚麼？

二、我們這一套學校，抗戰以來，越來越多，可曾于創辦之前想到師資從哪裡出來否？

三、我們這一套學校，學生畢業之後，究竟能有多少就業？就業後效果如何？可以不為社會之累贅否？

四、我們辦這一套學校，曾用何種方法使他一校有一校之用，而不是僅掛掛牌子文憑？

五、我們國家的人力物力，能辦多少？辦了後，能否增進人力物力，以便再去辦？

這些問題，不過舉例而已。假如對這些問題不能作一自信的答案，那麼其中含有幻想的成份，大約不免罷！

以上的五個原則，第四項的方案本段中已舉大意，第五項在下文「基本條件」中說，所有第一、二、三項，綜合製為方案如下，這個方案也只是大略。

參、方案

一、正名：中國人的思想中，「唯名主義」太發達，這是根深蒂固的。偏偏我們抄日本制度的時候，抄了些大、中、小、高、初等名詞來，使得人心更為不寧，誰肯安于初？誰肯安于中？在其內者已如此，社會也一樣看待，這真是助成一切學校為過渡學校的。大學專科為「油鍋學校」的。看看西洋，名詞中甚少大、中、小、高、初，各有其名，原自古語。即如college一字，在今天，最高的如羅馬教庭之College of Cardinal是選舉教皇的樞機主教集體，美國之College of electors是選舉總統的各州代選人集體，可謂高了，然在美英，有初中程度也稱為college的。又如academy一字，最高者如各國之國家學院，最低者如美國私立之military academy,naval academy連國民學校五、六年級都可在內，更等而下之，偵探跳舞學校，也如此「澳汗大號」。又如lyceum一字在法國專為女中用，在他國兼用在男中上。又如gymnasium在德國是高小，初高中，大一的混合體，然在美國英國則為健身房之用。School的用法更廣。這些名詞皆源于希臘拉丁，用之久，大亂特亂。

中國的公私學校原來也有很多名稱，學、校、庠、序、塾、監、辟雍、書院、精舍，多著呢。當然太古老的名詞不能再用，然若把現在的名詞改上一套也不是沒辦法，在「唯名主義」的中國，這辦法也不是一定不能減少過渡觀念的，猶之乎當年的貢生，也是可以安慰人們自居于同「同進士出身」的。我的正名的提議如下：

國民學校：一國之中，莫大于國民，這名字好極了，不可改。

初級中學：改稱通科學校，增為四年。通科者，普通之謂，若畢業者自以為通人，也好。

高級中學：這是現在學校系統中最麻煩的一點，我以為將來或者附于大學而稱預備學校（只有這個名詞不夠高），或單獨設立而稱書院，或與初中聯合一起，亦得稱為書院。

初級職業學校：改稱術科學校，此爲類名。在每一學校名稱中，不必加上，如加上，太囉嗦。

高級職業學校：改稱藝科學校，此爲類名。在每一學校名稱中，不必加上，如加上，太囉嗦。

專科學校：仍舊。與通科學校相對，典雅的很！而且專才通人，誰上誰下，誰也不知道！法國的數學考試有Mathematiques

大學：大學本是學院之集合體，故改稱聯合學院亦無不可，然此是似多餘的。

speciales Mathematiques generales，照名詞看，應該前者淺後者深，事實正相反。 註3

「名者實之賓也」，我們不能以改名稱爲滿足，然改名稱也許與我提的新制更配合些，以下即用此一套新名。

二、每一種學校都有他自身的目的，這就是說，他在每一種學校畢業，便得到了在那所曾畢業的學校也不爲白費。一切種學校如不能每種都有其自身的目的，則必使一切學校成爲過渡學校。

國民學校當然有他自身的目的，就是教育幼年人成爲國民，凡未入國民學校的，很難盡他做國民的本分與力量，國民學校辦得好的，便能使其畢業生成爲能在社會上做有用的國民，誠實愛人意識之發達，在大輪廓上了解人與人的關係，人與物的關係。學科的意義必須充實，而學科的程度，萬不可高了，高了，無效果，且妨礙身心。

等到國民財富大有進步之後，我們可以希望一齊進入通科學校（初中加一年），即以國民學校及通科學校爲義務教育，共十年。但這一句話在十年二十年內說不上，所以義務教育只能以國民教育爲限。國民學校畢業了，到那裏去？在這時候，援用教育機會均等之原則，是不行的，一切家庭，地域，財力不均等，皆使得無法均等。那麼在這一段上，只能受家庭及其所在的環境支配了，儘管國民學校特別優秀的學生可以地方及團體之公費升入通科學校（即初中加一年）。

在這一段，有兩條路可循，一入通科學校，一入術科學校（初級職業學校），兩條路皆不簡單。通科呢，又是國民學校的繼續，通科之後又如何呢？術科呢？此等學校以性質論，大多數與此時之學生年齡不合。

所以通科學校的制度（即初中）應當有些改革，以應此一階段的需要。現制初中三年，高中三年，號稱進一步，然大體是重複，不引人發生興趣，且初中三年，實在太短，倏忽而過，頗爲白費，我提議的改變如下。

改初中爲通科學校，分爲兩個階段，前一階段兩年，後一階段兩年，其中科目，約有四類：

一、語文科：漢文、英文，由淺入深，萬萬不可以求高相競，必一步一步的求進益。

二、陶冶科：公民（或曰修身）、音樂、美術等。

三、體育科。

四、知識科：此中必須分爲兩段，如下：

科目	前段		後段	
數學	算術 淺近代數 幾何 先作圖畫	二年	數學 代數至二次方程基本式 平面幾何 勾股等名之定義及施用	二年
地理、自然及人文		二年	歷史與社會	二年
博物			化學 / 物理	二年 / 一年

前段所以接觸外界，後段則是用心思之事，兩段亦各自成一段落，第一段落圓滿結束時，未嘗不可另就術科學校省去一年。

如此則第一段落實爲國民學校之繼續，若干國民學校有設備及成績者。可以增設此兩年于其中，稱之爲「進修科」。

我所謂術科藝科（即初職高職）大體可分爲兩類：一類是社會上一般需要的，如打字、速記、簿記、會計（淺近的）、開車（包括修車）、烹調、家事等等，多得很，無法事前規定，只能因社會之需要而隨時定位，便拿他所在的機構爲實習廠所，也因他所在的機構而定科目，這是少數；又一類是要附著在工廠、農廠、林廠、漁廠、鐵路、礦山、醫院等等機構爲原則，這樣才能有效，才能學了得到職業。這樣的學校很難定何者爲初級，何者爲高級，當因其入學前程度（例如，國民學校畢業然後入學），或通科學校畢業生的年齡配合，並因其所學之年數，而定差別，其中並須附著著一部份普通教育，此等普通教育須與學生的年齡配合，以使之成爲更有用之國民。

這是一個「商品陳列館」，「博覽會」，五花八門，然而也有一個基本原則，這就是：一面必須真正得到技能，一面仍附帶著一部份普通教育，使得他後來可以發展。科目決定他的年限，年齡決定他的年數。這一類是沒有法子定一個簡單規則的。二十年來，政府幾乎禁止事業機構辦學校，這是不對的。這一點，蘇聯的辦法，頗有可以注意之處。不過，蘇聯只是造工人，其一般訓練只是共黨的一套，我們必須以普通教育助其發達身心。

以前的職業教育，有些可笑的事情，所謂職業，有時社會並不需要，因而學了無以爲生，即如造肥皂，在今天是大工廠的餘業，單人學了不能自行生產，無法入通科學校，即等於白費，這是要在工業機關中辦的。又如社會上一般中等而下的自由職業，假如社會不需要，或不多需要，學了又是白費，這是應當針對社會而辦理的。

職業學校（我所謂術科藝科），最大的困難，在乎年齡與學科不配合，十二、十三歲以上幾年的一個階段實在是無法學職業的。因爲家貧，無法入通科學校，然後去自費，因而更要辦得好才可以，將來還須爲他們設補習學校之類。那麼是不是可以辦一種「普通」的職業學校呢？假如這樣辦，當然真是職業，可以名之爲「實業學校」，也是四年，與通科學校相當，課程上格外注重手相應的技能，語文科中人文大部份也減少，數學及自然科則增加，畢業後可入兩年的職業學校（我所謂藝科），不能升入高等教育（專科、大學）。在臺灣，因爲人民已有百分之八十是國民學校畢業者，似乎可以定一個十年計劃，使義務教育逐步延長四年，即至通科學校爲止。

職業學校既然有這些困難，我們要在這些困難中選擇出最難解決的困難，先克服之。我以爲最大的困難在乎職業一義與十二至十六歲的年齡不相應。既名職業，當然真是職業，十二至十六的學僮，連學作工匠農夫的年齡都不相合。現在姑舉大意，我還是不敢說這樣辦法一定好。

普通科學校畢業後又怎麼辦呢？在這一關有四條路：第一條路是就業。第二條路是入大學。這要先進預備學校。第三條路是進專科學院。第四條路是入師範學院。師範學校制度我尚未細想，暫不說。

預備學校在年齡上相當于今之高中，然性質大不相同，第一、高中是自身無目的的，預備學校則專以入大學爲目的。第二、高中是不分科的，預備學校至少須分文理二科。第三、高中畢業，不能考入大學者，與其說是失學，毋寧說是失業，預備學校則不然。

既然如此，預備學校的人數大體應如大學的人數，或者更少，因爲大學還可收專科學校畢業生，師範學校畢業生，預備學校則除入大學外，更無第二法門。因此之故，我以爲預備學校最好附設于大學，果如此辦，可請今天的大學教授預備學校，爾得其便。但這也不可一概而論，因爲三年前在大陸上可有幾個大學校長或教務長操心他的一年級課程（一年本有預科性質），何況預備學校呢？所以我主張附屬大學，和獨立設置。然而有一必要的條件，就是他的入學標準，畢業標準，必須取決于大學，而不能取決于自身。不然的話，你給我預備的，我不要，殊屬不成辦法。

預備學校中必須分文理兩路，這樣，大學的課程才有辦法。我的這一個理想，大體是日本的高等學校制度，這制度是使日本大學上軌道的必要條件。我以為民國十年的改制，是很可惜的。

預備學校之入學，必以材質為準，無錢而有此材質的，國家幫助他，有錢而無此材質的，無論如何說，不可以。至于既無錢又無資質的，更不必來打岔請國家養他作閑人了。

我想，讀者必有多人以為我這一套「最反動」，在今天「民主」的時代，如何這樣做呢？如何做的通呢？我說，如不如此，大學決辦不好，如此，決不杜絕有資質的人進大學之路，只是不由預備學校一條路而已。

美國的 High School 在美國，是有道理的，社會很容許他在畢業後就業，中國的高中在中國，是沒有道理的，社會不太容許他在畢業後就業，至少他要每人自覺如此。所以高中在中國，其作用已是預備學校，偏又辦不成預備學校，一旦畢業之後，高不成、低不幹、文不成、武不就、如何辦呢？美國的 High School 畢業者大多數不要入 College，中國則不然，所以在心理上高中已是大學預備科，在事實上偏不然。今天中國教育是這樣：國民學校，一大套普通，初級中學又是這一大套普通，大學一年級又是這一大套普通，到二年級突然改變，三年中要成「專門名家」，這是辦不到的。美國學校也是這樣一大套的大普通，但社會與出版界供給他們淺而有用的專門知識，所以可行，中國無此社會，無此出版界，所以不可行。

通科學校畢業入預備學校，大多數應該入專科學校。

專科學校應該以職業為對象，但，也有學術的意義，猶之乎大學應以學術為對象，然而在今天卻也脫不了職業的意義。專科學校與大學之截然不同，有下列幾點：

一、大學必經預備學校，專科則不然，所以在年齡上預備學校與專科學校是平行的，預備學校期限二年，專科學校則大體為四年，在較高的科目，尤其是工農的應用科，可以到五年。

二、大學以每一種科學的中央訓練（多為理論的）為主，專科則以每一種科目的應用為主。

三、大學生在入學之始，至少在第一年級以後，即須流暢的看外國專門書報，專科則求畢業時能達到此目的，所以專科的用書應編譯。

四、大學的實驗，每每是解決問題的實驗，因為在預備學校先練習物理、化學、生物、切片、看鏡子等等技巧了，在專科則一切實驗除了解原理的少數之外，以練習工作技巧為原則。

專科既與大學如此相對，如何又在年齡上一部分與大學平行呢？預備學校之一切為的是大學預備，專科則是一開頭便實踐在他的本行。

有些科目，在年齡上必須取專科制，如音樂、美術等，大凡有繪畫、音樂、以及數學的天才的人，常常要在十五歲以前流露，現在的高中制，簡直是耽誤他的青春，障礙他的成功。

大學的工農各系，皆可以成為專科學校，而專科學校不止於此，凡以職業為對象的，皆可取專科制。

那麼高等教育不是顯有上下牀之別嗎？上下牀之別，在學術上原是不可避免的，同為大學、同一大學，也是如此。但目下大家的注意只是資格，並不關心學業。假如考試法規及政府若干法規規定得大學與專科同等待遇，也就可以減少此階級意識了，民國初年，正是如此，高等學校大學預科無投考高考的資格，大學與專科則同樣有的。這是應當的，大學與專科只差兩年，有的科目或只差一年而已。

況且專科不是全不能入大學的，雖然這是少數。凡專科畢業，而大學又有相同或極接近的學系，他可以投考，這考試當然要嚴格的。

或者問，不經三年的預備學校，經四年的專科學校，去考大學，不是浪費嗎？這不然。在專科，他已學到專門的技術，原可不入大學，資格也一樣，其入大學，只是為理論或原理上的深造，是為學問而學問。

或者又問，預備學校的課程，是為大學預備的，專科則不然，專科畢業，不經預備學校，能進大學，有益嗎？這是一個合理的問題，但專科中與大學相同的科目，其中課程自然也有一部份是為打基礎的，雖然淺一些，有些吃虧，同時大學同科的課程，也學了不少，從深的方面再學一遍，也省力的地方。吃虧處，便宜處，合起來算，雖然這一條路不是最短距離，也是可以行得通的，這當然是對資質特別好的而言。先打理論的基礎，後作專門的訓練，是一條大道，先習專門的技能，後作學術的深造，也不失為一條旁道。中庸說：「自誠明，謂之性，自明誠，謂之教，明則誠矣，誠則明矣」。

第一次世界大戰前，德國大學入學，非gymnasium畢業生不可，大戰後對Realgymnasium Oberrealschule畢業者，亦開了門，當時（約在一九二〇以後幾年中）大多數人不以為然，然久而安之，亦無大不了。這一段歷史，可以參考。

師範學校畢業生在服務期限中補習，然後去考嚴格的大學入學考試，也與上說的有同樣情形，這叫做「條條大路通羅馬」。

大學入學，當然以預備學校畢業者為主體，專科及師範，也不是「此路不通」，當然也斷不能暢通。科舉時代，鄉舉禮部試之後，決于朝考，這是正途，同時五頁也可得到朝考的機會，這也是一途、同正途，都是可以當縣官的。我這說法意思也正是如此。

大學的辦法，我將來再論，現在只舉出幾點要義：

（一）大學萬萬不可攙雜職業學業的用意。

（二）大學是以學術為本位，專科是以應用為本位。

（三）大學的教學必然與專科學校大不同。這些年中國的專科好摹倣大學，這是無益的，同時多數大學的多數部門也不過是專科的程度，偏又不能做到專科學校的實踐性。

（四）大學的資格除在大學或研究機關外，不能優于專科。

綜括以上之說明，列為三表，以醒眉目。

【第一表】各種學校之特徵

各種學校	特徵
國民學校	普及性
通科教育實科學校	充實性
術科藝術學校	能力性
師範學校	選擇性
專科學校	實踐性
預備學校	限制性
學院及大學	學術性

【第二表】年齡與學校

滿年齡之歲					
6	國民學校	國民學校	國民學校	國民學校	國民學校
7					
8					
9					
10					
11					
12	通科學校	通科學校	術科藝術科學校	通科學校	
13					
14					
15					
16	專科學校	專科學校	專科學校	預備學校	大學
17				大學	
18					
19					
20					
21					
22					
23					
24					

每行之下作雙線二者，表示可不升學。虛線……表示畢業年限，可因科別不同在虛線階段中，已有若干科別已達畢業年限，其最低限，虛線之延長年限未繪入。表中年歲，表示其最低限，其最高限無法定，三十歲大學畢業亦無不可。師範系統尚未細想，故不列入。（未完）

▲台大校園裏，行政大樓前，紀念傅斯年先生的「傅鐘」，數十年來爲校園上下課的敲鐘聲。

「花開花落，傅鐘時鳴，
　芸芸師生，渺渺知音。」

「大學之道，資格文憑，
　來來去去，遊學遊民。」

▼「大學之道」－台大椰林大道。

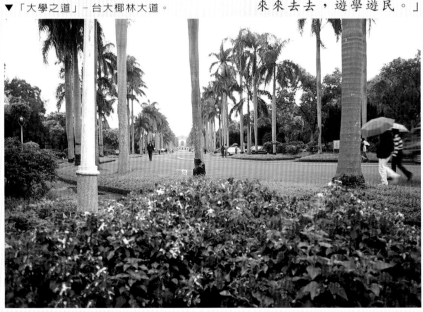

【注解】

註1：孟子「巨屨小屨同價，人豈爲之哉？從許子之道，是相帥而爲僞也！惡能治國家？」

註2：在朝黨爲籌黨費，可以出賣爵號，眾議院質問，何以某人原是販賣南菲人口劣行昭彰的人而得男爵，於是張伯倫回答：大英帝國中，凡人能致大富，即值得政府考慮意（大意如此，原文不盡記）。

註3：按外國所謂中等學校是類名（Secondary School）一校之名稱中並不加上，職業學校亦是類名（Vocational School），不必加上「初級……職業」等字樣。台大醫院設護士學校，依法應稱爲「國立台灣大學醫學院附設醫院附設高級護士職業學校」二十三字，我擅自刪去「醫學院附設」五字，其實高級……職業四字照樣可刪去。

中國學校制度之批評（下）

傅斯年先生 遺著

編者（董作賓）

這半篇是傅孟真先生十二月十八日纏脫稿的，過兩天，他就突患腦溢血逝世，這是大家所公認為自由中國不可彌補的損失。他在百忙中，為國家犧人計，用盡心血，寫完他對於將來改進教育極重要的意見，我們認為是值得政府及教育界細心研討的。謹鄭重介紹，並致深沈的哀悼！

肆、相對與均衡

讀者讀完我前半篇，或者覺得我是一個無保留的「計畫教育」者，果然如此，我必須聲明，一定是我的文章不曾寫好，所以引起這個誤會。我以為計畫教育萬萬不可做的太過，太過了，使得學校無自由發展的機會，學校是不會好的。計畫與不計畫，必須適中，然後收效最大，毛病最少。其實適中的要求，何止在言一事上，許多事應求其適中。所謂適中者，並不是一半一半，揉雜著，乃是兩個相反的原則，協調起來，成為一個有效的進步的，關於學校制著度者，我提出下列幾項相反的意義，而應該求其均衡的。

一、計畫教育與自由發展

所謂計畫教育者，先定方案，再按著方案逐實施。這樣方案，當然有幾個先決的問題：第一，你究竟是打麼主意，或者占，用什麼主義。第二、你所認識的事實怎樣，你用的資料是怎樣。第三、你的方案是不是行得通的，尤其要緊的，是不是可以容易變形為形式主義，官樣文章的。假如經過這些考慮，大致不差，也就是說，你的原則由何處出發，手段如何運用，困難如何克服，目的如何達到，一切想好了，然後製成方案，這方案方才不是胡鬧的方案，實行以前先把命運注定的。

無疑的，我們今天的教育方案必須是針對著今天我們的「窮」「愚」「不合作」而作的，不應是助長「窮」「愚」「不合作」而作的。不過，若干社會上對于學校的要求，恰恰不是這樣的。現在有很多有力的人提倡民生主義教育，這個口號是對的，若果這個口號下的方案切中時弊，可以實行，那是最好不過的。

不過，一切全在計畫之中，計畫得如何蓋房子的藍圖一樣，也是很不好的。因為教育是有機體，造機器，建房子，不是有機體。凡有機體必須有自由發展的機會；若果沒有，一定流為形式主義，生命力是要窒息的。我們這十五年來一切設施所以計畫不成，也許因為計畫得太細；所以整齊得太過；所以統一的不成，也就因為統一的太死板。天下有許多事，是整齊不來的，統一不來的，假如僅要總持大體，也許更能整齊統一些。

無疑的，我們今天的學校制度必須有個計畫，如果不然，便是無目的的，是浪費的，是無效果的，乃至是增加社會紊亂的。然而這樣計畫，只能是一個大綱，如果不留自由發展的餘地，或者留的不夠，一定不能得到好結果的。一個人的成就，尤其是有特殊成就的，大多是自由發展出來的，一個學校也正如此。若果一切用刻板文章限制，毛病未必能夠一一校正，然而長處卻顯不出來。須知自由發展是學校辦得成功的最基本原則。凡在定章程時，不特不要限制得太多，而且應該鼓勵他自動的應付環境，克服困難。這樣，教育才有生命，學校才有朝氣。

根據以上的說法，我認為下列各項應該予以肯定：

（一）學校分層推進的道路不必只是一條（我在方案中所擬，比起現制來，似乎現制單純，我的提案錯綜得多）。

（二）同樣的學校，不必只許有一個形態。

（三）都市和鄉村的學校，不必用同樣的章程。

（四）異地的學校，不必取一致的辦法。

45

那麼，大問題又來了，既然規程只綜持大體，你如何保證辦學的人不來胡鬧，不至於每況愈下呢？我說，這在乎視學的制度。國民政府設立在南京二三年後，教育部的督學向上海一「督」，結果弄學大學都關了門—真是一件德政。又往北平一「督」，好多不上軌道的大學只好「電勉從之」。到後來，督學多了，這作何解釋呢？或者督學的額既多，選才因而不易，不免為人謀事，於是分量小了。所督不過是看看曾否奉行大學規程、專科學校規程，更看看是否與他自己所想的「國策」相合，如此而已。果然這樣，是沒法解決壞學校的。

我現在提議，教育部或教育廳應該加重視督學的任務，在部裡，督學的地位要相當高，略等于司長，在廳裏亦然，略等于科長，以專門名家，有見解和經驗者為之，並非延聘各地學校之優秀人才，請其參加，或者作省委員會，必要時，由所視察之學校特別好的推選若干人參加。看到有問題，提出來共同討，不視其形式，而視其實質，少督其無多督其有功。主管的官署有人才，社會的專家有貢獻，所督的學校，也有自身說出其經驗之機會—這樣的機構才可補足法令之不備，才可助成學校之發展，才可肯定不同的辦法而不致出了紊亂的結果。

有法，有人，法持大體，人用心思，這樣才可把一件事辦好。好的法，不是不妥的人的代替品，好的人也不是不妥的法的代替品，我看這歷史的爭辯很像西洋的一包笑話：母雞和雞蛋誰在先呢？這真是「學院問題」。只知道法要緊的，一定弄得人不像人而像機器的，也是不要你思想的，而要他替你思想的，所以共產黨的教育辦法在這一行上萬萬不可學。

說到這裡，中國「治人」「治法」的傳統問題又來了，荀子說：「有治人而後治法」，黃黎洲說：「有治法而後治人」，我們不必辯母雞和雞蛋誰在先吧！不過，說到這裡，牽入整個政治理論了，姑且不談。

我說這是高調，請把我這話分析一下，這樣的目的，絕對與士大夫，於是便與傳統衝突，人人助社會助人人之一說，又須對現在社會上普遍的為我自私一切智慣奮鬥，這可不是容易的一件事。

二、理想與現實

這又是相反而必須協調的。假如一切根據現實定學校制度，便不含著進步的要求；假如全憑理想，又不能實行，所以我們的學校方案必須又有理想，又合現實。我們的學校理想是什麼？這當然各級各類學應有不同的理想，然而綜合起來說，大原則是使得人像人，人能生活，人能生產人能思想，人助社會，社會助人人。不畏以為我這個理想是低調，高得很呢！共產黨便是要弄得人不像人而像機器的，一定弄得「萬事在於一心」，結果是不上軌道的，我們萬不可學。

我們現在的現實是什麼？這可就慘極了。第一件是窮，原來中國人就窮的要命，又加上共產黨這一鬧，將來算總賬後，恐怕至少要退步五十年，在這樣經濟情形之下辦教育，本是很困難的。惟其如此，辦教育更是需要聰明和毅力的。像美國那樣國家，「安步當車」，便可辦很多的事，在中國可就不然了。在我們這樣的物質環境之下，我們萬不可學美國人的用錢法，而必須學日本人的吃苦法，我們要想出各種心思來，用最小的代價得最大的收穫，所以中等學校不能一格，不一格然後可以應付實際的需要，有甲種大學，參加國際學術的進步，有乙種大學，製造專科教師技術人員，一切國民學校要以精力補救簡陋，不是因陋而就簡的。

現實的第二件是愚。中國人的天賦，固然在今天趕不上戰國時候人平均智力之高，然在今天列國之中也不算不如人。抗戰以來所表現，精力甚強。智力不差，弄得結果不好是由於不上軌道，並不由於天資—即生來的稟賦—不如人。我們常覺得鄉下人不如城市人聰明，這是智染之故。又抗戰初期到雲南，覺得那裡的工人，五個人不敵一個上海工人之用，也是由於智染之故。近代生活，是需要用腦筋用手藝的，農村生活中，需要腦筋的吃苦少的。久而久之，便給你一個差別的印象，以鄉村人愚蠢的多。中國人在天生的稟賦上說，並不愚蠢，這正因為幾千年天然淘汰之故，然在後天的智染上說，可就甚為愚蠢，這因為近代的科學技術生活，太落後了。上海的

工人好得多，西南的工人差的多，正因爲這個原故。又如中國現在一般機關辦事，多數實在看不出聰明來，許多近代常識，辦事常識，根本沒有。這也難怪，中國機關所謂辦事，不是抄字，便是等因奉此，向他的長官看齊罷，他的長官之所以爲長官，也未必由於智能，而且多不專心，久而久之，腦筋焉能不成刻版官樣文章？要克服這些困難，第一是灌輸科學與技能的知識，第二是練用腦筋。這便是整個教育最大的目的之一。

這一節中所謂協調，與上一節不同，上一節大致可說中庸之道、這一節的協調，是認清困難而克服之。

三、傳統與改革

傳統是不死的，在生活方式未改變前，尤其不死，儘管外國人來征服，也是無用的。但若生產方式改變了，則生活方式必然改，生活方式既改，傳統也要大受折磨。中國的生產方式是非改不可的，無論你願意不願意，時代需要如此，不然的話，便無以自存。所以我們一方面必須承認傳統的有效性，同時也不能不預爲傳統受影響而預作適應之計。現代社會的要求兩大項：（一）工業化。（二）大衆化。中國非工業文明的教育意義是必須改正的，中國傳統文明之忽視大衆是必須修正的註1，我所謂修正，並不是抹殺之謂，乃是擴充之謂。世界共產主義者所宣傳的無產階級革命，便是抹殺之謂。因爲傳統是不死的，所以也非抹殺不了，俄國沙皇的無限權力，無限享受，和帝國主義，在今天的俄國更興甚，只有把帝俄時代根基薄弱的小資產階級算是抹殺了，這眞可謂「不澈底的革命」了！與其殘酷萬狀，作出些不可想像的事情，使得人類退化，其結果仍是「復古」，更確切些是「反革命」，何如承認文明是積累的，不必矯枉過正，也就不至于恨古反動了。

中國的傳統文化，儘管他的缺點久已經成爲第二天性，抹殺是不可能的，然而必須拿現代的事實衡量一番，其中應予澈底的改，應擴充的東西，不惜澈底的擴充。戰前有「本位文化」之說，是極其不通。天下事不可有二本。本位是傳統，使無法吸收近代文明，這仍是「中學爲體西學爲用」的說法，牛之體不爲馬之用，欲有馬之用，當先有馬之體，這實在是一種反時代的學說。與之相反便有「全盤西化」之說，這又不通之至，一個民族在語言未經改變之前，全盤化成別人是不可能的。前者一說是拒絕認識新時代，後者一說，原不能自成其說。

教育要認清中國文化傳統的力量，因而要認定他是完全抹殺不了的，同時也要認定他與時代的脫節，因而要澈底的修正。

我們所謂抹殺不了，並且不應抹殺的，就是人與人中間的關係；中國人的脾氣，在和易，近人情，爭中有讓，富於人道性等地位，屬于這一類。至于讀書人之階級觀，對於外物之不注意，思想之不求邏輯，是必須矯正的。爲前者須要把文化推廣到一切人，再不可以「禮不下庶人」；爲後者須要糾正中國人用腦不用手的智慣和對物馬馬糊糊的觀念。假如走這一路，是用力少而成功事多的。我在這裡僅說大意，其辦法在本文中不能詳寫。

四、技能與通材

教育既爲訓練材能，也爲陶冶通材，所謂通材註2，並不如當年所謂「通人」，而是指在他的技能之外有一般常識，能在生活所遭逢的事物上用思想的。我在三年前到美國一看，覺得美國和中國最大的差別，也就是美國的上層人物比同樣美國的下層知識之差別，有時中國的上層人物智力高得多，這自然不是一般如此，至於大衆可就不能比了，譬如在東海岸上任何一城市的加油站，和他的油夫談談，多能談幾句國事天下事，這在中國二十年內是不可能的。至於他的上層人呢，可就常常有不可想像的愚蠢，至今共產黨還沒把他教訓透澈，只是對共產黨生氣憎恨，而不知其所以然，共產黨思想行動的邏輯是大體不懂得的，美國人只知道美國人的想法，以爲天下都只有（至少應當只有）那一種想法。話雖如此，美國人常識之發達，尤其是生活技能之發達，在歷史上這算是空前，所以致此，我想他的「大普通」（一層一層「大普通」上去，

加以一般出版物標準之好，所以普通知識如此發達。他的大學College也是大普通，到了研究院，才開始專門，這中間雖然有許多浪

費，然也有很多好處：第一，身體不會被教育弄壞，第二，暮氣不會隨早成帶來，第三，年齡與科目不合的不會因學習而遭精神打擊。

今天美國的College比起歐洲來College一面職業意義過分發達，卻也一面通才教育（Liberal Education）的意味更多了。不過，這是中國不能學的，因為中國窮，又因為中國社會上一般科學知識水準太低，如不靠學技灌輸，而求補救于社會，是辦不到的。

在中國，為克服困窮，為增加生產，技能的教育不能不在先。不過，技能是隨時進步的，人是不應該成為木頭人的，若一切教育都是為了技能，所造出的人將是些死板不能自己長進的機器，則不久之後，技能隨時代進步，便要落伍了，人成廢物了。所以「通材」一個觀念，在教育上是不可不與技術平等重視的。

五、教堂與商場

學校是教堂嗎？教堂有教條，自由社會的學校裡，雖然做人及服務的大道理是必須成為教育的第一項任務，然並無其他教條，所以不應回答一個「是」字，學校不是教堂嗎？至少在近五十年的社會中，學校的作用比教堂為大，教堂既因工業革命而成為「音樂銀行」註3於是教堂在當年的許多作用，現在由學校代行之，然則我們也不能直截回答一個「不」字。

學校是商場嗎？讀者或者說，千不該、萬不該，你有此一問。然而請看，學生進大學，今日何以工醫最先，經濟亦不落後，而純學術性的科目甚少，這不是為的將來職業嗎？既是為將來的職業，不是拿學校看作商場嗎？那麼這問題也就不簡單了。

學校應該是一個近主義性的教堂，使人由此得到安身立命之所，而不應該是一個商場，使人唯利是圖，這又是一個很大的問題。我在本文強調技能教育，生產教育，這都不是為的個人賺錢，而是為的大眾生產的。

伍、編譯

輔助學校的第一件要緊的事是編譯。中國自清末由學部（今之教育部）辦編譯以來，成績總算來不能說好，到是清末出了幾本標準頗高的書。國民政府成立數年，創立編譯館，第一步是要統一名詞，這實在是要緊的工作，成就很好，自然也有還可以斟酌之事，今舉幾個例子：第一、天文名詞中將Issac Newton從耶穌會士的譯法譯為奈端，物理名詞中從一般教科書的譯法譯為牛頓，準以「約定俗成」之理，自然應該譯為牛頓，而竟並用，這是該獨裁而不裁了。第二、算學與數學二詞，明明上一詞比下一詞為算學並不用數，而因投票結果相等，乃決用數學，這又是不該獨裁而裁了。第三有機化學名詞，明明上一詞以外，就用原文好了，中國的化學書，也只能橫行排印，即不妨漢文中加入拉丁字母。如此之例或者還有，然大體上說這個工作是很要緊而做得很好的。官家辦事，其所以不容易之一個原因，是七嘴八舌，各有原則辦法，這是多事，又不能用。到了編「國定本」教科書，可就鬧笑話了。抗戰以後，乃取製造不見字典的單音字一套清末的請的先生，這事可就難辦了，乃大取製造方各大學不的指示，當時主持編「國定本」的陸先生也曾因我批評向我大訴苦，他的處境也實在值得同情。編一冊、改一冊，改了後，有人又是下冊未編，上冊催著出版，出版之後又要改。不然不成初級中級的教科書，然如一本一本的先生出上一本後寫下一本，乃至出版再改，如何容許字彙詞彙來？但那些編的人中至少一部分不算高能，數學自然等科，編不出來，歷史一科，我當時看了幾遍（因為教育當局派我看的）可就駭然了。直接的錯誤，例如年代不對，明朝人作為宋朝人之類，一本總有不少，至於取材之與道理，幾乎一件事都未說清，更不待說。

現在教育部重整編譯的陣容，一面與書店合作，一面請專家專管之，這是極好的，所以我趁此機會貢獻幾個意見。

一、屬於初級中學教育者

（一）這一類的教科書，至少要有兩三套，以便因競爭而進步，免得因獨佔而不能進步。這和我主張各級學校不必取一個型態是

基於同一的道理。

（二）這一類的教科書，可以由編譯館自辦、或由書店自編，但在編時必須兼有一科老手，和在所用學校有良好的經驗的，前者即所謂專門名家，後者即所謂教育家，此兩者缺一不可。如無專家，不知這個學問是什麼，必鬧笑話，至少不生作用。須知「深入淺出」義，深入者未必能淺出，而淺出者必須深入，否則只是淺，淺就是不對，無所謂淺出也。如無教育家，也必然是不適的。兩者合作，才能出來好教科書。誠然，外國的好教科書常常是很淺的，我們可不要忘，他們的中級教員、有些是很有學問的，哲學家如 Hegel 等，算家如 Weierstrass 等，物理家如 Lorentz 等，都是一生大半在中學的。德國的中學教員有成績的，其待遇僅略少於大學正教授，而比大學之額外教授高得多。即一般中學教員也每有 Dr. Phil. 學位，在大學讀過，經過一次嚴整的國家考試。法國情形大致也如此。這在中國是不可比的。

（三）一種教科書，不必分學期編，必須全部編好，最好把教書也編好，這才可以。以往「春秋時新貨」的辦法，萬萬要不得，要採用，即須先編成一個整的。為保障學生的利益，凡一個學採用一種審定的教科書之後，不得更換，學校要賠償。

（四）一種教科書，凡中等程度的，無論在何一種學校，如四年中學（我所謂通科）或四年初職（我所謂實科）未嘗不可通用，這當不一概而論，如語文科、史地科等，是很不容易同一的，但大多數科目可以通用，編入的內容多些，某種學校作某種選擇，最後仍留不少地步教員於其中自選，這才是理想的教科書才能為學生所吸收。後來為窮，與商務有編高中歷史之約，第一困難便是教育部所定的標準，我以為照那樣標準絕對寫不好的，我就請示了，結果：「大變動恐怕不能審定」，我于是便不幹了。

這兩年為臺大入學考試翻檢高中歷史，我以為一本比一本要不得，都是古人名古地名字彙，不過也只好照他出題，學生依然多所不知。數學我也看了好些本，我的一般印象是中心思想太少，支節太多，過于拐灣抹角的習題，只可為極少數人用的。

二、屬於高等教育者

屬於高等教育者，即大學與專科，另是一套問題。大學的教本要編譯嗎？這是一個應用的問題。當然一個國家必須有他自己的教科書，何況大國，當然我們要編譯。同時，我們的科學落後，假如一個大學生或專科生不能看英文書，學問實在無所得，天下的書豈能盡譯，科學期刊尤其不能譯。加以我們近年已與美國定了不能自行翻版或自行翻譯之約，自然最好的辦法是每一大專學生都能看英文的書，至少屬於他本行的。理論是如此，事實可就不然，外邊人吵鬧臺大收的學生太少，新生入學八百四十餘人中，至少有二百人不能通暢的看英文教本！這真是難辦的事，中文教本幾等於無，有也買不到，買到也貴得要命，比英文原版貴一、二倍。大學斷無法自印教本，又不能自行翻印，這真是一件極其矛盾的事。一句話，中學英文太壞了，其所以壞，第一、教師不夠；第二、待遇太差；第三、眼高手低，現在臺大一年級英文多用高中教本，而高中用大學教本，似乎如此也可以誇于人，然是誤人子弟。不過，改正這一個事實決非短期所能奏效，那麼這個難題至少還要幾年來纏你。為應付事實，我以為最低的要求是：大學一年級完後，應能讀英文教科書與專門期刊，專科畢業後，應能讀英文教科書與專門期刊。假如這個原則不錯，我便作下列建議：

（一）大學一年級用書，包括二年級所謂「共同科」在內，須得編。

（二）專科的共同科及範圍較大者須得編譯。

（三）當年在大陸上，這事本好辦，尤其在教師窮困中好辦，偏偏不辦，或辦而未生效。今天是很難了，然也未必一定無辦法。這要由大學和學院自辦，而由教育部指導輔助之，如此方可收效。

（四）可以翻譯的還是翻譯好，與作者商量，也似乎不必盡出甚大的報酬，但教科書之版權多在書店，或者是難說的。若果此路不通，只是拿幾本書來揉一下，原出版者雖然註明引用也要同意，但這樣官司在中國是不會打的。其實中國人不得自由翻譯翻印美國書，在美國之文化損失更大。

（五）凡是這一類書，頁數不可太多（薩本棟物理學是本很好的書，可惜是頁數太多了，賣得貴了），而須多有徵引（References），以便讀者原書。

（六）大專用書，一部份可以通用，給教師一個在書內選擇的方便好了。

（七）這樣的書，必須每種二人以上作，出版前先印講義試驗，並多用徵引，萬不可用一人隨便的稿子拿來賣錢。

大學教書先生本當一面教一面寫書，中國讀書人固然懶此，然以前政府也未加以鼓勵，若單靠書商的幫助是不能成事的。

三、屬于參考書者

學校的參考書（Reference books）爲師生均不可少，其應編輯，不在教科書教授書之下，目下教師最感覺困難的是這一項。在初級、中級學校，各科均應有參考書，在大學，除中國文史之外目下不是急務，因爲可用外國書。

陸、餘義

如欲改革學校制度，不可不有新風氣，若風氣不改，一切事無從改，不止教育而已。

但改成新風氣確是不容易的。這一年中，台灣進步不少，改革不少，然應該改的更多。我們在大陸上一般的習慣，就是沒有共產黨，也是弄不下去的；一切是官樣文章，重視自己的利害；交朋友爲的是聯絡，弄組織，爲的是盤踞，居其位則便於享受支配，弄到和人民脫節，不知道老百姓些甚麼？辦事呢？全不以事之辦好爲對象，消極的以自己能對付下去爲主義，積極的以自己飛黃騰達爲主義，肯認真辦事的有多少人？肯公事公辦的有多少人？肯對事用心去想的有多少人？肯克服自己的無知而有私的有多少人？吃苦得罪人已經不肯，犧牲更少了。假如這樣的風氣不徹底改變，則孟子有云：「由今之道，無變今之俗，雖與之天下，不能一朝居也。」今天是在改革中，風氣是在轉變中，然而尚嫌不夠快，不夠徹底，一切都要洗心革面，是須得馬上即來的，不可再等的。假如風氣轉移了，我相信教育改革必有辦法，否則無論你說我說，都是一場空而已。

這話實在是教育改革之前提，然若發揮此義，便說到本文題目之外，所以說至此爲止。

還有一件，是教師待遇，這也是改革教育的一個基本條件，本文中也不能詳說。

我對讀者很抱歉，有好些我並未說得明白，希望讀者原諒。不過，這一篇文是一個自己有理想而又身受苦痛的人寫的，我的苦痛也未必以我爲限；應付這些苦痛的責任，也不能專歸之於教育界。（完）

【注解】

註1：禮記曲禮：「禮不下庶人，刑不上大夫」這兩句話充分表現儒家文化之階級性。因爲「禮不下庶人」，所以庶人心中如何想，生活如何作心理上的安頓，是不管的，於是庶人自有一種趨勢，每每因邪教之流傳而發作，歷代的流寇，也由於此，這是儒家文化取不安定的一個成分。爲矯正這個基本錯誤，文化(即古所謂禮)是推及大眾的。

註2：我在此文中用「通材」二字不用「通才」。材與才字在語文學上本是無別的，但現在人用來，才字多爲才智之義，材字則爲材料之義。我在此一段中，意義屬於後者，故用「通材」二字。

註3：此是Samuel Butler Erowhon一書中之名詞。

「大我永生」後記

董敏

胡適和傅斯年是文人學者，卻都是「因公殉職」而死於工作崗位上，雖然個人生命的結束，也印証了他們的理想——「寧鳴而死，不默而生」——但他們以個人生命為代價所宣揚的理念和信心，卻漸漸的被國人所忽視，遺忘了。

而曾任北大、台大校長的傅斯年先生，在他生命最後的第二天夜裏，卻只想用他一生觀察中外古今教育體制的心得，寫篇長文換得稿費，再請傅伯母買棉花布料，為他縫一條能保暖禦寒的棉褲而已，（註：傅老伯一生受高血壓及糖尿病之苦，而臺灣的冬天是濕冷，對長期伏案，因病血液流通不良的雙腿，一條西褲是保不了暖的），這真是最典型的中國「浮世德」式大悲劇。

談到褲子，難免令人想起，在「五四」年代，也在北大紅樓呆過，只是當個管十八份報紙的小閱報室管理員，卻寫出罵出北大的詩句「廟小妖風大，水淺王八多……」，在多年後，這位自謙為「……不讀書……」的管理員，卻喊出「只要核子，不要褲子！」，而他一直穿著褲子成就了一番大事業。

特別是傅斯年在一生的最後幾天，所獻給十多億中國人的教育理念，和認識中國教育發展的正途，這篇分析透徹又有可行性的長文，我敢說在廿一世紀初，只有李在中和我讀過全文！在中的「憂道不憂貧──傅斯年的教育理想與棉褲子」一文，是他自發性有感而寫的，我讀後深感正是「傅斯年先生文章」最好的序言，所以引用為序，而求相輔相成。

我和李在中都是在臺灣成長大的，也是臺灣教育制度下的受害者，身受中國教育制度病害的我們，也一直是被傷害的無聲犧牲者，五十年後的今天，我將這一長篇大論刊出，是希望、最少也讓大家病終之前，能有機會認識自己害患過什麼病？真的無藥可救否？一直感染下去嗎？

仔細反省臺灣六十年來的教育，學子們從小、中、大學的求學過程，都是「師範」這一群「暴龍」的口中食，除了藉"惡補"之名，而榨取學生和家長們的血汗錢以自肥，更上下其手利用"升學"這把無形的大鍘刀壓榨被齊頭削平的小、中、大學生外。就連大學校長也多選學理工出身的，據說這也是國民黨統治階級在大陸失敗撤退到臺灣後反省的心得之一，正如傅斯年校長文中所言「近代的政治動亂，先從教育開始……」，國民黨的政治領導們覺得學理工的，辦事有效率，又很聽話，不像學文、史、哲的人，會有自己的理念主見，點子多而難控制。為了要讓教育體制能平和靜水、消滅"學潮"，除了廣佈教官、職業學生和眼線外，加上"惡補"、"升學考試"的重壓下，耗盡了學生的生命力，再也沒有一絲的餘力去搞什麼"學運"，更沒有心去關切現實的政治了，使六十年來臺灣的教育確實做到了"靜如止水"的無聲境界。

我這一輩子都是一個才能有限的「個體戶」，盡一己之力，只能圖個過溫飽生活而已，但在讀了傅斯年先生的遺言全文後，仍本著「憂道不憂己」的精神，不惜印刷成本之大增，而將全文印出來。因全文所述，不論是教育史實，觀念與見解，都是全中國的每個人應有的認知，更是廿一世紀中國教育大業應有的基礎認知和發展藍圖。

也希望讀者們暫時放下手中的滑鼠和電玩、電腦，每人都能用心的從頭到尾把全文讀一遍，如此必將為中國教育的建設進步向理想邁進您心中的一小步，也讓先賢傅斯年先生在天之靈，見到地上十多億的活中國人，還有人關心他對中國教育的理念和理想邁出的一大步！

自喻為「老鴉」的胡適，和想以「理想」換稿費來縫製一條能禦寒棉褲的傅斯年，在求『為大我寧鳴而死，不為小我之生而沈默不語』，雖然皆是學富五車，飽經世故而放眼世界的學者，卻都悲壯的真正死於為理想奮鬥的道路上。每念及此，真令我們活著的人們情何以堪！

紅樓故事

董敏

在北京王府井大街，較冷清的那一端，馬路中央立了一座五四運動三角形，很大的仿不銹鋼紀念碑，一路之隔，就是幢老北大的紅樓，現掛牌為「北京新文化運動紀念館」，也就是當年（一九一九年）五四學生遊行隊伍的出發點，館內一樓及對面一幢平房，裏面展示有關五四運動的資料，其報導的內容也經過二、三十年來不斷的修正，很有可觀性。

當年傅斯年，羅家倫這些北大學生，寫布條掛標語就在紅樓右側的一間學生的「新潮雜誌社」的工作室內。

在紅樓左側走道右邊是圖書館的書庫，左側有一間閱讀室，當年報紙發行有限，是不會送到你家信箱的，想看報紙就得跑閱讀室看，而北大這間閱讀室，也只有十八份報紙，卻是師生們的活動重心，而曾看管這些報紙的管理員，他年輕時的照片就掛在小木棹的後牆上，可別小看在那座位上沒有坐多久的這位年輕人，四十年後，他可把上億的中國人弄得天翻地覆、民不聊生。我猜想，也許就是他當初在北大當管理員時，在人來人往的閱讀室，看透了知識份子那些臭老九的眞面目，而能於日後，如意的撥弄於股掌之間？

▲ 王府井大街街頭的「五四運動紀念碑」。

▲ 北京新文化運動紀念館，其建築物外觀是紅磚色，故大家稱之為「紅樓」，為五四運動的發源地，聞名於世。

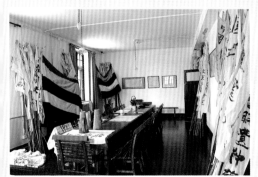
▲ 紅樓樓下右側的「新潮雜誌」辦公室為五四運動時，北大學生的活動基地。

▲ 當時的管理員之照片就掛在小木棹的後牆上。

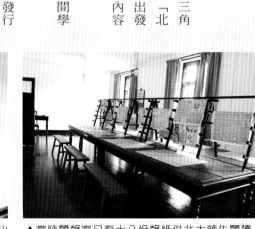
▲ 當時閱報室只有十八份報紙供北大師生閱讀。

紅樓與五四

李在中

今年五月下旬在北京旅行時抽了一個下午，到著名的沙灘老北大紅樓參觀。這裡是民國八年「五四運動」遊行的出發地，現在是北京文物局的所在。在紅樓的一樓是新成立了「北京新文化運動紀念館」，陳列著有關「新文化運動」的崛起與「五四運動」的文物。在紅樓的東側，也就是五四大街與北沿河大街的交角處有一塊水泥製成的五四紀念碑，上面也雕刻了一些五四有關的人和事。

就老北大紅樓現在保存的有關五四的文物，及立於其旁的五四紀念碑的情況做一點延伸性的敘述。至於五四以後九十年的今天，我們看到共產主義破產了，資本主義萎縮了，白種人的負擔變成了人民幣的匯率，基督教的慈愛轉成模斯林的聖戰，我想「五四運動」這件事是到了可以看得清楚的時候了……

「傅斯年、羅家倫，他們在民國七年底成立新潮社，創辦《新潮》雜誌（The Renaissance）以「批評的精神、科學的主義、革新的文字」為宗旨，挑戰老舊封建文化，鼓吹文學革命。他們在五四前夕，在新潮社內製作遊行標語旗幟，羅家倫並起草了《北京全體學界通告》，連夜趕印兩萬份，以備第二日在天安門集會時散發。這是五月四日當天唯一發散的印刷品。這份通告是用以最口語、最大白話的方式寫的，讓同胞們了解為什麼要方遊行、要請願、要救國，以下是這份通告的內容：

現在日本在萬國和會要求併吞青島，管理山東一切權利，就要成功了！他們的外交大勝利了，我們的外交大失敗了！山東大勢一去，就是破壞中國的領土！中國的領土破壞，中國就亡了！所以我們學界今天排隊到各公使館去要求各國出來維持公理，務望全國工商各界，一律起來設法開國民大會，外爭主權，內除國賊，就在此一舉了！

全國同胞立兩個信條道：

中國的土地可以征服而不可以斷送！

中國的人民可以殺戮而不可以低頭！

國亡了！同胞起來呀！——」

今——

我對五四事件本身而論，其實十分單純——就是一個學生自發的一個救國活動，沒有任何政治勢力的介入。從影響層面來看，五四對中國後來的政治和文化都影響深遠，非常巨大也很複雜，《新青年》、《新潮》這些雜誌，鼓吹徹底拋棄文字，死文化，提倡「批評的精神，科學的文義、革新的文詞」，使得知識份子在思維上產生了複雜的化學變化，鑿破了混沌，打開了新思潮的閘門，不但間接促成了後來的五四運動，也產生了以白話文為媒介，以西洋文學為典範，不中不西的所謂的五四文學。

今天回頭來看我對五四的思考，九一年前發生在北平的這個事件，五四運動不是第一個單純的學生運動，但絕對是最後一個沒有政治勢力介入的學生運動。我真高興這些狹隘的「新文化運動」、「新文藝復興運動」在五四以後，因為政治的介入變質進而宣告死亡，死的真是好，否則胡適提倡的「國語的文學，文學的國語」將會把整個中國文化中最精粹的一塊——「用高階語言寫出的文學」，徹底消滅掉，統統變成粗鄙不堪，里井茶肆裡的民粹文學。

在五四紀念碑的後面還有刻有一段文字，我好好的讀了一遍，然後在暮色下離去，走向明日的輝煌。

她是春雷，喚起人民偉大的愛國意識：她是種子，孕育了愛國進步、民主、科學的偉大精神。

她是豐碑，凝聚著中華民族蓬勃發展的無窮力量；她是號角，奏出浩然長存的時代壯歌。

遙望北大紅樓，注目民主廣場，我們讚美不朽的五四精神，回顧歷史，展望未來，我們走向明日的輝煌。

廉立之交

（本文節錄自張堅著 董作賓傳略）

一九五〇年十二月二十日下午，傅斯年列席台灣省議會第五次會議。被諮詢有關台灣大學的問題，包括國民政府教育部從大陸運到台灣保存在台大的教育器材失盜，和傅斯年放寬台大招生尺度等問題。此前，就有人指責台灣大學優容共產黨人，傅斯年曾兩次在報紙上發表文章予以回擊，反復重申：「學校不兼警察任務」、「我不是警察，也不兼辦特工」。對於辦學和招生原則，在這最後一次講話中情緒激昂地說：「對於那些資質好、肯用功的學生，僅僅因為沒有錢而不能就學的青年，我們是萬分同情的，我不能把他們摒棄於校門之外。」由於過度激憤，引起腦溢血突發，倒在議會大廳，經搶救無效，當晚去世。

在傅斯年去世的前日，即十二月十九日晚上，是一個十分寒冷的冬夜，傅斯年身著一件厚棉袍在他的小書室中伏案寫作。他的妻子俞大彩來為升炭分盆取暖，坐在他的對面，就勸他早點休息。可是不聽勸，擱下筆對妻子說，他正在給董作賓刊物的《大陸雜誌》趕寫文章，想急于拿到點稿費，做一條棉褲。他對妻子說：「你不對我哭窮，我也深知你的困苦，稿費到手後，你去買幾尺粗布，一捆棉花，為我縫一條棉褲，我的腿怕冷，西裝褲太薄，不足以禦寒。」一席話，說得妻子俞大彩一陣心酸，欲哭無淚。傅斯年說著站起身指著牆壁上的書架說，「這些書還有存于史語所的一房間書，死後要留給兒子，要請董先生刻制一顆圖章，上刻『孟眞遺子之書』。」書室的牆壁上掛著親筆所書，『歸骨于田橫之島』……當董作賓含淚捧著稿費送來，斯人已魂歸田橫之島。董作賓于傅斯年病逝當夜，含淚伏案，撰寫了四言一句，四十句共一百六十字挽吊祭詞：

天生我公，于齊之西。世仰日星，人望云虹。
民十有六，締交伊初。司教大學，濬啓新圖。
考史洹上，廿有三年。同甘共苦，南越北燕。
惟公弘通，貫于中外。涵育萬有，無乎不在。
筆方司馬，德比史魚。才高八斗，學盡五車。
古今上下，洋溢縱橫。立德立言，即知即行。
春風昔雨，化及南天。祭酒二載，得士三千。
萬言絕筆，見公苦心。猶盡鴻深。
老成云亡，天喪斯文。幽明异途，懷心如焚。
公學有傳，公亦無求。身後之名，萬歲千秋。

情眞意切，催人淚下。遺憾的是董作賓的原作悼念會後隨其他輓聯、祭文一併焚燒，幸虧執事劉淵臨先生曾摹錄全文，後交于董作賓次子著名甲骨文書法家董玉京重新書寫，保留下來一篇珍貴史料。我們知道，甲骨文由於其特殊功能與特殊載體的局限，截止目前，僅發現單字四千六百七十二個，其中，與現代漢字有直接相承關係的僅有一千餘個，也就是說，如果不借字和造字，能夠用于甲骨文書法創作的也就這一千餘字。集用寫個對聯詞情達意已屬不易，何況洋洋一百六十言寫成悼念祭文。由於這篇祭文一直未公開，書法界長期傳聞長為四百字，實際上是四十句一百六十字。

民國廿九年一月
弟傅斯年拜題

▲傅斯年先生與先父終其一生為共事，而相砥節勵行之諍友，其情誼之深誠，可由先生在昆明時（1940年冬）為董家村居之草堂三間，所題贈之「平廬」橫幅，（先生生平中甚少題字贈人）文中所流露朋友之間相勉勵、鼓舞之情誼，而窺其一端。

傅斯年先生弔祭文

一九五〇年十二月三十日晚董作賓親撰並書寫於台北青深田寓所。原件當年於台南遺即，二〇〇一年由夏玉京摹鐫重寫。

▲先生來台初期（1950年冬），驟然因公逝世，先父終日以淚洗面，含涕在昏暗燈光下，漏夜以甲骨文親書輓辭以悼忘友。後又為文「廉立敬儒」以頌先生之高風亮節。

河南南陽臥龍崗上，漢天文學家 張衡 墓園

四海一家六親不認

上窮碧落下黃泉
動手動腳找材料

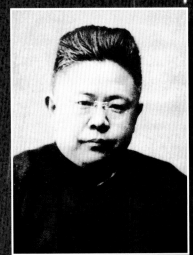

傅斯年（1896~1950）

傅斯年墓園，位於台北市台灣大學校園內。

諍諫半世紀

不耻祿之不夥
而耻智之不博

漢 天文學家，張衡 像（公元78~139）發明渾天儀和地動儀

疑古人亦疑今人

為大我不為小我

董作賓（1895~1963）

董作賓先生、夫人墓園，位於南港中央研究院對面山上
胡適公園中，由兒媳馬若白女士設計整建。

此詩文為民國21年，董作賓書寫於
北京 北海公園培茶塢工作室中。

魯魚亥豕
蟲鳥大白初文後
一勺之多稽有史前
七言獵麗自從海傳得
正逢國學沉埋君日傳
復古惟祈遂眾賢

平

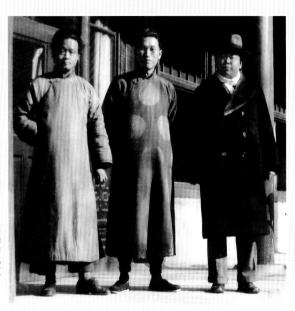

「廉立散儒」

偶然翻出我的「董西廂印譜」，上面有替孟眞刻的三顆圖章，一顆是他的陽曆生日章，朱文「一八九六年三月廿六日」，下面記著刻的時候是「廿一年九月七日晨八時」；十年之後，又替他刻了兩顆。第二天，又刻了一圖章是「廉立散儒」，朱文。當時我覺得他以此自命，似乎太謙虛，至今想起來，卻也正合他的身份。

這顆圖章的影子，深深印在我的迴憶中，我想，我不應該不把他的「自目」給大家知道。

他為什麼自命為「散儒」？當然他自己承認「不隆禮」，孟眞是一個孝子，住在北平時，他把母親接去侍奉，做到了「冬溫而夏凊，昏定而晨省」；每逢過年，要爬地下給娘磕頭；母親死了，陰曆年要在遺像前面，點上香燭，鮮花供奉，大有不勝風木之悲。對朋友患難與共；對子姪教養備至；對國家民族，赤心耿耿；夫婦間又相敬如賓；你能說他「不隆禮」嗎？不過，他不太受舊禮教所拘束，卻是眞的，五四運動之後，他總是站在「打倒孔家店」和反對「吃人的禮教」一方面。

他承認「察辨」，「察」同「辨」，當然是散儒的長處，中庸說「誠之者，擇善而固執之者也」，「誠之」的方法是「博學之，審問之，慎思之，明辨之，篤行之」，前四者就是「察辨」，就是求「知」，知了以後就須要去力「行」，所以篤行在最後，就是用科學方法以探求眞理的工夫，這是孟眞先生的自謙，也是他自負。廉是消極的作人之道，立卻是積極的，「四千學子三春雨」是立，「萬卷詩書兩袖風」是廉，孟眞先生一生道德學問功名事業的成就，處處都在這兩個字上用工夫。他不但自己廉同時也痛恨別人的貪；他不但能夠立已而且能夠立人；這在他蓋棺論定的「哀輓錄」中已有很多例子，不必贅述。

孟眞先生逝世一週年了，可是一年前的今天，又彷彿和昨天一樣，我們閉上眼睛就會看到他那一副時而嚴肅時而和靄的面龐，他給予人們的印象太深了，我們永遠地懷念他，我們也永遠不要忘了他曾自命為「廉立散儒」，而且是名符其實的！我們放開眼界看一下，莽莽斯世，還有沒有像他這樣廉潔自守，嫉惡如仇，而又科學精神能夠立德立功立言的讀書人？連自己也算在裡面？

（節錄自「傅斯年先生逝世一週年」紀念文「廉立散儒」）

董作賓

「平盧」與聯考

董敏

民國四十四年暑假，我報考大專聯考的丙組入學考試。考國文時，作文題目是「對我影響最深的人」。這個題目暗藏玄機，在當時的情況下，本應大書特書領袖頌之類的反共八股以爭取高分；而湧現在我腦中並令我在考場緊張氣氛中得以振筆疾書的，卻是父親和傅斯年先生二人深厚的友誼。

抗戰時期在四川鄉下，中研院史語所的辦公室與宿舍都在同一座大宅裡，我常看到父親和傅伯伯吵得面紅耳赤，甚至拍案大吼。那時我才六、七歲，對這種大人爭吵的場面因害怕而留下了深刻的印象。

而每次爭吵過後，兩人又總能很快的和好如初。一直到我年事漸長，才瞭解他們的爭吵，都是為了公事或學術研究上不同意見的辯論，所以兩人的友誼非但未因此破裂，反而能更加穩固。

在我記憶中，每當有人送給父親雪茄菸，他總是會留下來送給傅伯伯，即便有時只收到一、二枝。而傅伯伯抽雪茄菸時的神情，還真神似邱吉爾呢！

民國三十九年傅伯伯在省議會中因心臟病發去世，父親神情茫然的哀痛了很長的一段時間。父親流著眼淚，深夜裡在昏暗的燈光下寫下悼念文的悲傷畫面，更在我腦海中無法抹滅。

聯考放榜後，我的作文得到高分。後來父親告訴我，改我考卷的人正巧是他的學生，還向父親誇獎我的文章寫得很好，造成閱卷老師們的爭相傳閱。想來這個巧合和我作文的高分或多或少有些關係吧！

近年來仔細讀了些父親的文章，以及家中收藏的字畫，才更深一層的體會到父親與傅伯伯友情之真摯。父親在五十歲之後，在書寫甲骨文時常用一方「平盧老人」的印章。因為母親名海平，我一直都認為此平即彼平。後來細讀了傅伯伯所題「平盧」二字橫匾，才真正知道了其意義之所在。

橫匾是抗戰時在昆明鄉下的新家中，傅伯伯用篆書所題。後有款書是：

「後漢人文，宛都爲盛，而張平子尤擅一代高名。文史哲思，固已抗節前賢；星曆製作，又稱東京絕技。吾友董延唐先生，今之南陽賢士也。是能識倉頡之奇文；誦丘聚之緯書。發家以求詩禮於孔丘之前，推步而證合朔於姬公之先。使平子在，亦偶預此列，則故反其說，說而不休，益之以怪，彼我之所以爲樂也。」

從中不但知道了「平盧」的眞諦，更爲他們二人相互的期勉，感到情誼的可貴。

而在父親所著「殷曆譜」的序文中，則發現了以往二人激烈爭論的背後眞相。傅伯伯在序中提到：

「吾見彥堂積年治此，獨行踽踽，備感孤詣之苦。故常強朋友而說之焉，朋友知此，亦常無義而強與之辯，以破寂焉。吾亦偶預此列，則故反其說，說而不休，益之以怪，彼我之所以爲樂也。」

父親在序中則寫到：「歷史語言研究所的朋友們確是如此。大家平常歡聚，如一家人，若爲一個小問題而互相爭辯，必會面紅耳赤，抬個不休，最後抬出一個「眞理」，雙方同意，才能停戰。譜中許多問題，都向各方面專家請教過，只是一件，很多熟朋友，都怕我找他們談殷曆譜。」

細讀二老的文字，在飛揚的文字和濃厚的情誼外，更流露出長者智慧中的幽默。這些雖不是年幼時的我所能體會了解的，卻在我成長的過程中深深的影響了我對友情的認知、尊重與追求。

（本文轉載自八十二年四月十七日聯合報聯合副刊）

（後記：「兩個大人與一個小孩」我想爲這篇文章補個副題
二〇〇九年三月二十四日時年七十三歲矣！）

彥老從事甲骨文研究之始

人人都知道南陽董彥堂先生是當代研究甲骨文的權威，卻少有人知道當初他是如何發心想去開闢這方天地的。要想了解或說明這事的原委，我或是一個比較合適的人之一，因為他把這項動機和計劃第一次說出的對象，就是我。

假如我的記憶不錯，那當是民國十四年北平的夏天。在那時候，彥堂和我都在母校北京大學三院內（北河沿譯學館）研究所國學門作事，名義上都是助教，實際上是研究人員，因為既不為教授準備教材，又不改學生的課本作業，實在是一門很愜意的工作。國學門之內，研究的機構很多，彥堂那時是致力於歌謠方言，我則在學考古。——依照我們所學的行業，他當上山唱歌，我則當下田挖地，後來我從事於博物館事業，他卻鑽研古文字學和曆法得到了不起的成就，這都是當初再也沒有料到的事。

我們二人雖所學不同，終因性質相近而且性情相投，所以過從稍密。那年放了暑假，偌大的工字樓中（研究所在三院所佔用的地址名曰工字樓）寥寥莫有幾人。為了怕熱，我們二人整天工作以外，夜晚索興也都搬到所中一間大辦公室的樓上去住宿，因為那兒既寬敞，又有穿堂風，十分涼爽。記得初搬上樓，他還對我說道：「老莊，你身體不好，就睡在那張大辦公桌上罷，我就在地板上打地舖，倘如睡不著，咱們也可以聊天消夜，好聊個痛快。」

有一天晚上果然沒有睡好，本來是個上下舖連榻夜話的格局，忽然他從地舖上坐了起來，鄭重其事地說道：「老莊，您看咱們常此下去，如何是了？」——乍一聽來，我還沒有摸著他所提出的問題核心，口中漫然答道：「你我不如此下去，又有什麼高明策略？」他很沉默了一陣，像是在心中把算盤打點出來了一個結論，這才仔仔細細地把周圍環境形勢剖析一番，最後提出他的主張：「我有一個主意，你如同意咱們一同到我家鄉安陽去發掘甲骨如何？你學的是考古，田野工作是優與為之；我是河南人，對地方關係可以搞得好。這是一條有廣大發展的道路，比局促在這裡是有前途的多了！」

他的這番頗有創見的主張，果然引起了我的注意，因為那時甲骨剛剛發現，從事於此者寥寥無幾，真的是未開關的田園，因而亦坐將起來對他這項意見提出了進一步的詰問：「您的想法很好，只是你我二人，一個人搞歌謠，一個學考古，於研究甲骨文最重要的基本學識小學訓詁文字學等都一無根基，如何辦理得了？」

大約我的這番反詰，他很不以為然，他性急地搶著說：「若等您在課堂或書本中學好了文字學，人家的甲骨文字典早就在書店裡發賣了呢，還有咱們的機會麼？」

60

喘了一口氣，他又接著闡述他的觀點「為今之計，只有佔先，一面發掘，一面讀書，一面研究……有了新材料，就有新問題，這問題就逼著你非讀金文小學和細心思考，自然會有新局面，新結論……舊路已為人家佔滿，不另闢新天下那有咱們年輕人出頭之日？」

大約從這時起他就打定了這項主意，不久我就聽人說他背起小包袱上安陽挖龍骨去了。我則為學校派往日本東京帝大從原田淑人先生研究考古，兩個人就此各自東西。

▶一九三○年，於容庚懷住家廊子前所攝

容庚懷　胡文玉　顧頡剛　莊尚嚴　丁仲良　董作賓　魏建功　臺靜農

在日本功課很忙，不久，也就把這件事丟過腦後。一天，忽然接到一份厚厚的郵件，打開一看，竟是彥堂自己在安陽發掘甲骨文研究的第一本著作發表了（新獲卜辭寫本？）我還記得，書是中裝自寫自印，拿到手中真使我又驚又喜又愛。能思、能言、能行，這是他後一日有大成就的起點，也是他有志於甲骨文研究開始的一段史話。從此，他不但在安陽多次發掘甲骨，而且連續發表的傳世之作，如「甲骨文斷代研究」，例如「殷曆譜」等，使他的聲名超越了安陽、中國而揚溢於全世界，證實了他在北大樓上那一夕談話，有新觀點，有新問題，有新收穫論點的正確無訛！

如今，前塵歷歷，恍如昨日，而彥堂兄逝世忽已三載，撫今思昔，愴感萬千，所以不計繁瑣工拙，寫出這篇紀念文字，一以存一代學人文獻之真，一以抒我個人對芸窗舊友懷念之情！

民國五十五年十一月一日於外雙溪故宮博物院

（莊尚嚴先生像請見第230頁）

董彥堂先生與甲骨文

牟潤孫

三百年來清儒重徵實之學，金石銘刻，尤為治上古史者貴尚，然能資以取信之物，多在東西周，殷商則罕睹。比光緒末，安陽有甲骨出，吾鄉王文敏公首蒐集之，其後劉鐵雲、羅叔蘊，相繼收藏考釋，漸為人珍視。至王靜庵而甲骨之學大盛，殷商之史，因而益明，學者取證，乃可上逾豐鎬伊洛，而括及亳京洹上，此誠學術史上一大事因緣也。

北伐後，中央研究院歷史語言研究所，大規模發掘殷墟，所獲甲骨愈夥，海內外研究其文字者亦愈多，統公私所藏出土甲骨，約十數萬片，治之者紛取以辨識文字，考證古史，而罕能判別其時代次第。南陽董彥堂作賓先生，夙攻甲骨之學，寢饋其中者數十寒者，依甲骨坑位、字體、貞人、祀禮、與夫卜例，併成分期之說。二十二年發佈「甲骨文斷代研究例」一文，於是數萬片雜沓凌亂之甲骨，悉釐然有系統之可尋，如網之在綱矣。自斯而後，辨識文字，考證古史者，皆有跡可索，有法度可遵循，不至復為盲人摸象之談。故其文出，海內翕然稱服，群推為甲骨學之宗師。

先生復不自己，更依其分期之說，排列卜辭次第，參以祀法系統，驗之推步，計以歷算，殷商數百年之朔閏，竟坐而致之，著為「殷曆譜」，於三十四年，公其書於世。而復生霸死霸之說，得其明義；三統四分之曆，可解其蘊；且依其曆上下推之，更證以載籍、鐘鼎、武王伐紂之年，中康日食之時，與春秋朔閏，均可獲確實不移之定論。以地下材料，與紙上相互證明，以治古史，固沿自清儒徵實之學，然方法之精密，舉證之堅確，三百年來殆無能出彥堂先生之右者也。蓋清儒通歷算者有人，而未必明古文字之學，縱使有之，亦未必通考古之學；彥堂先生既兼擅數長，況復才識逾人，能運奇巧之思，則其學超逸一世，為古史學之劃時代人物，固有自來矣。先生之學極博，甲骨鐘鼎曆法考古而外，旁及文字、音韻、美術、民俗、著作繁富，世多知之，茲惟舉其大者焉耳。先生曾講學中外各大學，所至有聲；長中央研究院史語所，成績卓著；世亦多知之，故不詳著焉。

62

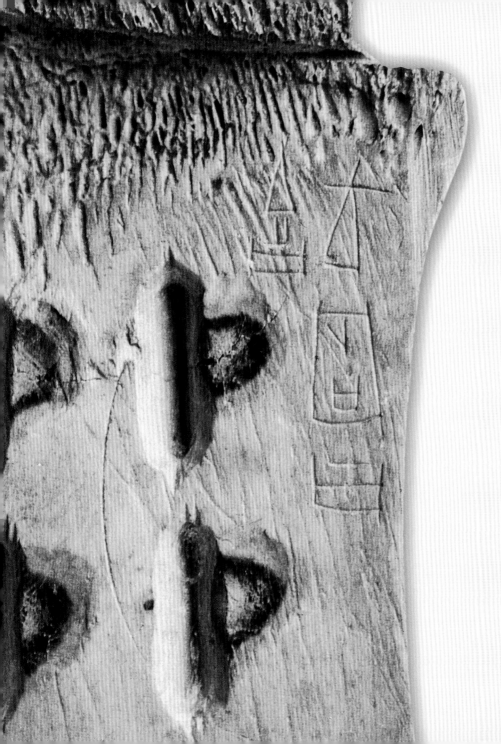

殷代牛肩胛骨刻辭，辭爲「王固曰「吉」」

夫子不朽

▲董作賓與嚴一萍攝於青田街寓中。

嚴一萍

自從錢玄同先生創出「甲骨四堂」的名言，四十年來，談到甲骨研究，總要推尊「四堂」的成就。抗戰勝利前後，胡厚宣曾經揚言要以「一宣破四堂」，是否定「四堂」對於甲骨學貢獻的第一人。等到大陸變色，形勢迫人，胡君也就不能不臣服於一「堂」。民國四十八年李學勤在殷商地理簡編的自序中，以「封建學者」「資產階級學者」的罪名，抹殺了「雪堂」與「彥堂」的功績。對於王國維先生，也指斥他考證地名的「方法是非常不可靠的」，貶抑了「觀堂」。於是把剩下的一「堂」，尊之為「真正的甲骨學」的建立者，這是歪曲的偏見，不是正確公平之論。如果我們瞭解甲骨學逐漸形成的歷史，就知道科學的甲骨學的建立，離不開中央研究院歷史語言研究所的安陽發掘，也就是離不開「董彥堂」。因為沒有民國十七年董夫子所主持的殷墟試掘，就不會有以後十四次有計劃的大規模發掘的豐碩收穫；如果沒有斷代研究十個標準的創建，至今十萬片甲骨，仍將是一堆混沌不分的殷商骨董而已。不管文武丁時代卜辭之劃分如何爭論，要談甲骨，誰都會脫口而出……這是「一期」，那是「二期」；這是「武丁」，那是「武乙」……等等斷代的專名。能夠這樣去判斷每片甲骨的時代，一定要有根據；那根據是什麼？沒有別的，誰都承認，祗有「斷代例」！

民國三十九年，朱騮先先生與彥堂夫子辦大陸雜誌，在前十年間，大力提倡古文字學，影響確實不小。如今大學裡講授古文字學、甲骨學的，很是普遍。社會上學寫甲骨字的人也不少，而且也被稱為甲骨學者。這當然是提倡甲骨研究的好現象，可是實際卻很不幸。記得民國五十二年夏天，夫子在榮民總醫院療養的時候，有一天，一位不相識的朋友去病房拜訪，並且拿出他寫的一幅甲骨字請教，夫子問他：「您懂不懂小學？」他就反問：「小學在哪裏買？」不懂「小學」的人寫甲骨字，正像許多年青的「老師」們，並不懂「甲骨學」，而在講堂上教授「甲骨」。因為甲骨成了顯學，也是今天的時髦玩意兒，於是能寫上一副甲骨對聯，便成了「古文字學家」，能夠信口雌黃，就表示自己是「甲骨」的「專家」。現在這種風氣，也彷彿唐代的新進士，唐摭言曾載有「皇甫湜與李生書」說：

近風偷薄，進士尤甚，至有「一謙二十年」之說。詩未有長卿一句，已呼玩為籍為老兵矣。筆語未有駱賓王一字，已黑宋玉為罪人矣。書字未識偏旁，高談稷契，讀書未知句讀，下視服虔。

兩相對照，可謂古今同調，一樣的可笑。曾國藩曾經說過：「君子不恃千萬人之諛頌，而畏一二有識者之竊笑」。自大的

人，是不知道體味的。近十年來，真正的甲骨研究，確實顯得非常凋零；大道若隱，似乎是「識者」無人了。然而事實並不如此，學術研究無國界之分，甲骨學在國際上受重視的，依然是彥堂夫子所創建的具有斷代基礎的科學的甲骨學！

民國三十一年，夫子寫了四幅甲骨參加重慶展覽，題名「武丁十甲」，是選錄第一期武丁時代的十版武甲，加以說明。民國三十六年，去美國芝加哥大學講學，三十七年元月到康橋哈佛大學訪問時，就把這親筆寫的四幅甲骨，贈送給哈佛燕京學社。當年楊聯陞先生把它譯成英文加以介紹，發表在十一月的哈佛學報上。後來又收入楊先生的論文集「漢學散策」（Excursions in sinology）內。去年（一九七〇）春天，聯陞先生的信上說：「至今在外國學生初習甲骨文者，仍為必讀文字，進步之少可憐！」眞的，近二十幾年來，甲骨學「進步之少可憐」，是值得國內從事甲骨研究者所當惕勵的！（請參閱第83頁～第103頁·中英文對照之「武丁十甲」）

夫子在看到楊先生譯文以後，非常感謝楊先生的傳譯之功，所以「用金紙綠字」寫了一幅祝頌的聯（見第66頁），贈給楊先生，句子是這樣的：

立德、立言立功，史考古今，文傳十甲。
多才、多藝多識，學貫中外，用足三冬。

落款是——

聯陞兄譯傳武丁十甲集聯頌之希正

一九四八年十一月六日寄自詩家谷董作賓（董氏譯芝加哥翻為詩家谷）

足見 夫子對於楊先生的推崇。楊先生用XEROX影印兩份給我，的確是不清楚；費了很久時間，才把最後一句「用足三冬」辨認出。原來 夫子是借用漢書東方朔傳：「年十二學書，三冬文史足用」的典故。後來我再用淡墨依著隱約的字跡描摹清楚，現在照相複印在這裡的，就是經我重描過的；雖說眞蹟，祇有貌似而已。因為武丁十甲和楊先生的譯文，是至今外國學生初習甲骨文所必讀，因此一併印在這裡。（印刷機不夠長，所以把四幅分成九幅。）這是甲骨史上的一件大事，也是發揚中國文化的一件實際行動，楊先生的功績不小，可惜續甲骨年表沒有列上。雖然這件事沒有表彰過，由此也可以知道，眞正的甲骨學者受國際重視的，祇有建立科學的甲骨學的「彥堂」。

我們檢討七十年來甲骨研究的貢獻，「導先路」的，應當推重「雪堂」之前的孫詒讓。所謂「鼎堂發其辭例」，指的是「卜辭通纂」，這對甲骨學並沒有什麼建樹。「觀堂」考史，有其卓見，可惜早謝，業績不廣。到今天足與「甲骨」「殷史」「卜辭通纂」同垂永久的，祇有「彥堂」一人，所以我說：「夫子不朽！」

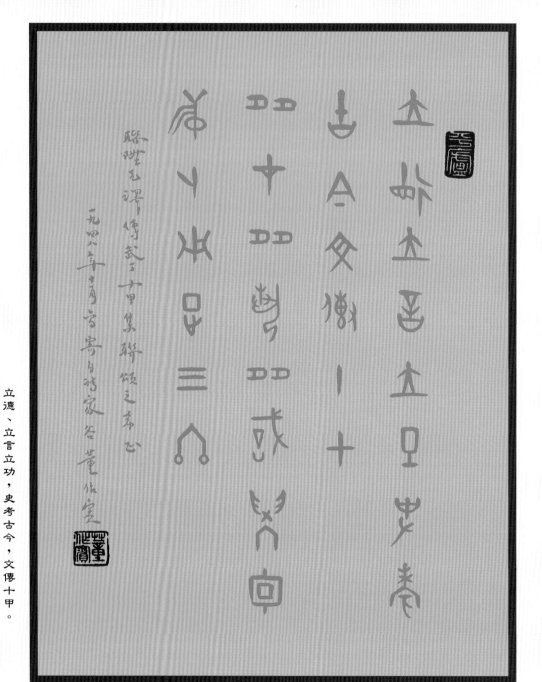

立德、立言立功，史考古今，文傳十甲。

多才、多藝多識，學貫中外，用足三冬。

聯陞兄譯傳武丁十甲集聯頌之希正

一九四八年十一月六日寄自詩家谷董作賓

「武丁十甲」

李在中

董作賓先生在民國三十一年十二月二十五日在重慶第三次全國美展時，根據小屯第十三次發掘在127灰坑裡出土的甲骨中，以「殷王武丁時期的甲骨」為內容寫了四幅條幅參展，題名為「武丁十甲」。這是從眾多殷商武丁時期出土的龜甲中，選出十片為範本，將那段時期有關甲骨文字的書寫、刻法、材料做了一次綜合說明。在學術意義上，就是把武丁時期的甲骨文做了一次歸納與整理，也等於是為武丁時期的的甲骨立了一個科學的斷代標準。

這四幅親筆寫的甲骨文，在民國三十七年董氏訪問哈佛大學時贈送給了燕京學社。哈佛大學遠東語文系的楊聯陞教授又把這四幅甲骨翻譯成了英文，發表在一九四八年十一月的《哈佛學報》上，後來也收錄在其論文集《漢學散策》裡。楊氏的這份傳譯之功從學術推廣的教育意義上來看，是將董氏對甲骨研究成果以最直接、最有效的方式介紹給了西方的學術界。董先生對此非常感動，因而又寫了一幅甲骨對聯贈送給楊聯陞先生。（圖見第66頁）

▲民國七十一年七月二十四日台北故宮博物院宴請中央研究院院士後，楊聯陞院士（中）與蔣慰堂院長，李霖燦副院長合影。

「武丁十甲」是民國三十二年董氏精力最為旺盛，學術成就達到巔峰時期的作品，這是一份以科學的觀察演譯為基礎，用深入淺出的文字，以教育為目的而編成的教材，有科學的嚴整，歷史的壯闊，也有文學的嫵媚。舉例來說，在第九甲中對「告」這個字的的寫法及刻法，董先生就是以透過精密的觀察來結論的，他描述到：

「…曾以顯微鏡詳勘契刻筆畫，見其奏刀之際，兩邊傾斜之度有異，因知其先後之序也…」

這是科學的嚴謹。

又如在第五版中對卜辭刻文的書法風格及裝飾，都有著極為詳盡的解說與示範。這是美學的觀察。

因此「武丁十甲」不論在學術上或藝術上價值都非常高。只是因為這四幅原稿都很大，不易印刷，因此傳世並不廣泛，見過的人也就並不太多。最近董氏哲嗣董敏先生在最新版的「萬象甲骨詩文集」裡，把他父親的這份千古名山甲骨斷代研究之著印了出來，很是一件大功德。在此姑且不再贅述這四幅的內容與價值，即令想到今天所看到的，也正是民國三十二年在陪都重慶兩浮支路中央圖書館展廳裡，參觀民眾所目睹的，這份歷史的交錯與相連感，就足以讓我們心胸為之一振。

67

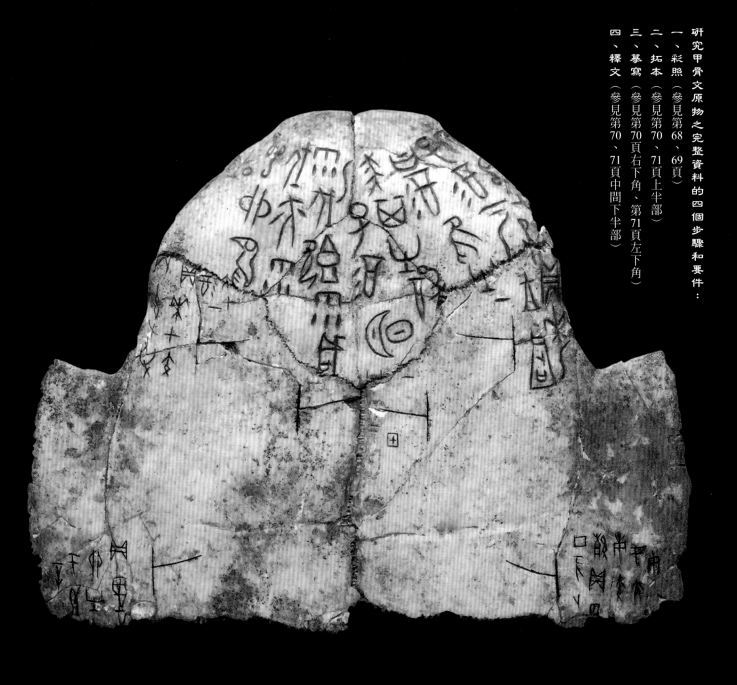

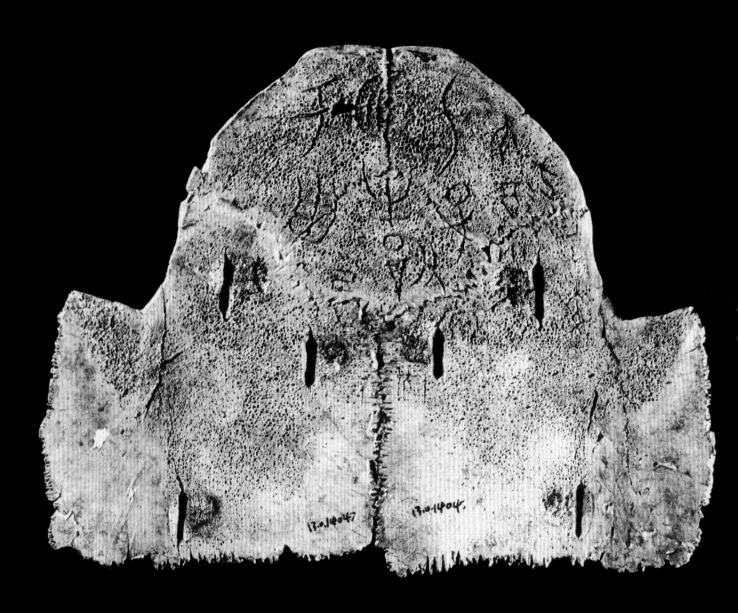

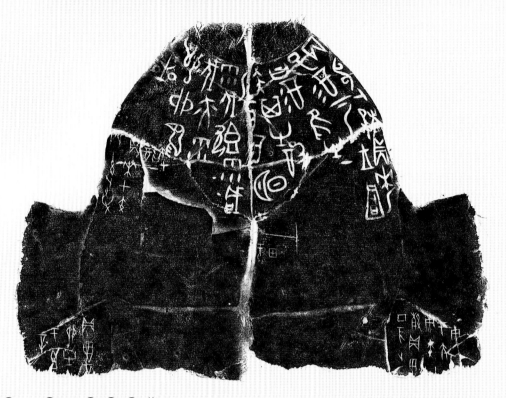

夜觀星空，天有異象：卯鳥星卜辭

這版卯鳥星刻辭收錄在《殷墟文字內編》二〇七、二〇八兩號，它的正面總共有五條卜辭，反面則有三條。正面的內容可以分為：

Ⓐ：「丁亥卜㱿貞：翌庚寅侑于大庚。」

Ⓑ：「翌辛卯侑于祖辛。」

Ⓒ：「丙申卜㱿貞：來乙巳酒下乙。／王占曰：酒隹有咎。其有戠（異）」

Ⓓ：「乙巳酒。明雨。伐。既雨。咸伐亦雨。蚊卯。鳥星」

Ⓔ：「丙午卜，爭貞：來甲寅酒大甲。」

Ⓕ：「侑于上甲。」

其中Ⓐ、Ⓑ、Ⓔ三條卜辭都是在貞問，要不要在特定的日子裡對祖先進行侑祭或酒祭，至於Ⓓ條的內容，貞人先貞問了要不要以酒祭祀下乙，但商王的占

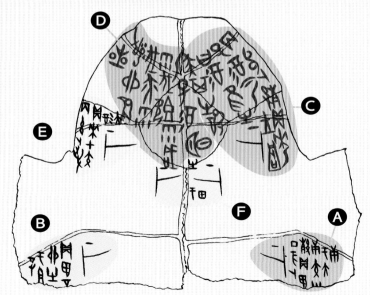

▲董作賓手繪的卯鳥星刻辭摹本（正面），請看第74頁之左上圖

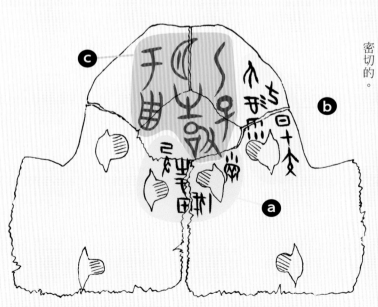

▲董作賓手繪的卯鳥星刻辭摹本（反面），請看第 74 頁之左上圖

辭說：「舉行酒祭大概會有不好的事情吧？恐怕會有異常的事。」結果，乙巳日舉行酒祭時，果然下起了雨，舉行伐祭時雨停了，伐祭結束後又下起了雨。其中的鳥星，是候晴的意思，也就是很快就放晴了。

而反面的內容多半與正面有關係：

ⓐ：「己丑。侑于上甲一伐。卯十小宰。」對應的是正面的卜辭Ｆ，說明確實按照占卜的規模祭祀了上甲。

ⓑ：「九日甲寅。不酒。雨。」對應正面的卜辭Ｅ，結果是甲寅日因為下雨就不對大甲進行酒祭了。

ⓒ：「乙巳夕有哉（異）于西。」對應正面的卜辭Ｃ，說明乙巳的傍晚果然在西邊有了異象（月蝕）。整體說來，這版「卯鳥星」卜辭，現在看起來和天文比較沒有關係，而是跟天氣較為密切的。

董作賓先生手繪著　殷商第一期武丁十甲

甲骨匯傑

原甲骨之輪廓盾紋齒縫下兆卜辭均用暗褐色　兆齒坼飾碎或墨書用碎墨書之文　字紋原形用褐色撇補之部分用黃色一版中　文字先後不同後者用青色　鑽鑿處皆包灼用者　作墨色鉎綠線表示之視明文字以墨書之

此版為殷墟出土甲骨有未惟一之大龜腹甲　殷代貞卜所用之龜甲類到不一皆其端俟　方圓貢入之物觀倒三五四可以知之為貢龜　九江納錫大龜此龜亦南方產伍獸文氏懷　萬來人大夫博物院廟魏志考得今為東平　生灼其第三角中蓍作三角形約長四十四毛的寬三十五　反兩鑽鑿處接原之凡二百零四灼用者五十　露八角卜辭凡八其文曰　奠于兄一舛　奠于兄一坐　不吉　車小宰一　世牢于黃尸一　宰一　坐小宰一　勿奠小口　出曰一　六吉

證故吾人名之曰武丁大龜　觀其祭用此奠伊尹辭黃尹皆武丁時代之雄　此圖上一幅正面下一幅反面凡甲骨之反面有文　字或足供秦玫者重繪之以下仿此

第十三次發掘所得出屯村北編號三〇一三五一武丁時

此版之特點為卜兆上加以鑽刻使卜兆彎異常明晰由卜辭中帚好乙定為武丁時物正反

兩面均有卜辭反面有卒中塗有墨蹟其辭與正面有卜兆相應重要之辭及御子父乙

妣戊丁卯后生育之卜子妾甲月武丁子疾病之卜反面有乎子鼐祭祀之辭正面有帚好乙

王咸雀囚住姚丹忠王勿于父庚等辭右邊甲橋有早入卅之紀錄記貢龜之人與數量也

第十三次發掘所得出土屯村北編號一三〇.

一五八五二四六七一六五八一六六八三武丁時

此版卜兆亦經鑽刻正面有王逐鹿于蕎之

卜反面之日不往田風與之相應蓋附記因有大

風而是日不往田獵也甲橋有雀入一百五十

之文亦記貢龜事雀國在殷之西南其貢入

龜甲一次有一百五十之多也又殷代諸侯方國

之貢納甲骨似均經刮治製作者龜則治腹

背甲分送圖八即貢納背甲之倒觀此版及

次版同為雀國貢入百五十版之一蓋經刮

治故形狀其事于甲橋亦有簽名於其

貢品後即記其事于甲橋接收此項

下者用時分別鑽鑿及于全版下則灼以見

兆三四兩圖鑿處損及記數五字即其證矣

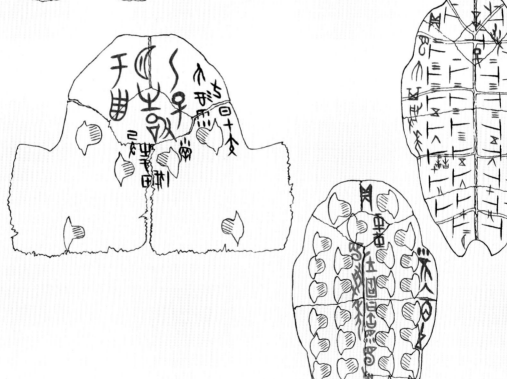

第十三次發掘所得之小屯村北出土與右一版同坑
編號一三・〇・二五三六武丁時
此版為武丁時名史嚜書契之手蹟字畫之中
塗空礙卜兆中塗墨互相襯托極為美觀甲橋
亦有雀入一百五十之紀錄與上一版俱屬雀國
貢納之龜字畫中亦塗礙及向中間文字書
而未契顯然為毛筆所寫蹟作擦色蓋
硃墨之混合也而兩向同為二月辛巳一日間所
記同為史嚜一人所作亦奇蹟矣

第十三次發掘得之出小屯村北地編號一三・〇・四〇七武丁時
此版赤刻劃卜兆為武丁時大字書契之一例殼乃武丁時名史喜作大字如殷虛書契菁華所錄多此其手書法
每有剛勁宏放之致此版正反兩向皆史敢書契其大字柔和圓潤別具風格筆畫中塗飾硃墨極為美觀由此卜
辭可見正反兩面文字銜接之例如丙申一辭乙巳酒明雨云以卜均乙巳日追記卜驗之辭反向則乙巳以後追記是夜
天氣微象以證上甲有毀之驗也又正向丙午一辭反向九日甲寅所記即其倒也丙申辭所記
鳥星當指南方朱雀七宿尚書竟典所稱日中星鳥以殷仲春之星鳥即此鳥星他卜辭攝有新大星並大之火即大
大心三星赤即竟典日永星大以正仲夏之星大武丁時卜辭並記日月食均可見殷代天文知識之發達

74

第三次發掘所得出小屯村北大連坑編號三．○．二六一武丁時著錄於安陽發掘報告第二期大龜四版考釋之四及盦文字甲編圖版二一二

此版可見一武丁時代名史虫乞思芻多譜人輪值卜旬及其書契方法一卜旬下旬文例及貞上刻辭之順序

三月與一月共有五個故日四日知有大目三日小月廿九日之現象殷人之閏十二月與一月象接可知此十三月為閏月此年為

有閏之年即既用太陰月同時亦參用太陽年旬知殷代所行用之曆術為自遠古傳來之陰陽合曆也

全版錄入殷曆譜下編卷五閏譜三武丁五十年按此版之關鍵在十三月與一月此兩日僅有五故日其分配不外

下列兩種

十三月大甲戌朔　癸未十日　癸巳二十日　壬寅廿九日

十三月大甲戌朔　癸未十日　癸巳二十日　壬寅廿九日

一月大癸卯朔　癸丑十日　癸亥二十日　壬申三十日

一月小甲辰朔　癸丑十日　癸亥二十日　辛未廿九日

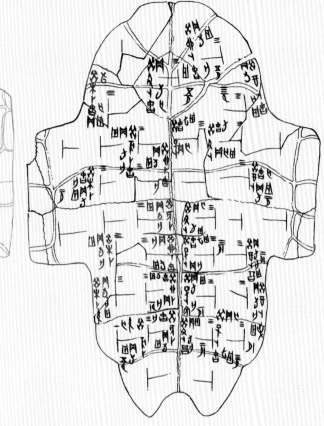

右列兩種排法均可使十三月與一月僅有五個
癸日據殷曆譜年譜武丁時合於前一排法
者為其五十年及五十一年錄附錄如次

殷武丁五十年

辛卯　西元前一二九○年

十月小乙巳朔　癸丑言　癸亥十九日

十一月大癸酉朔　癸丑言　癸巳二十日　癸卯三十日

十二月大甲辰朔　癸丑十二日　癸亥二十日　壬申三十日

十三月小甲戌朔　癸未二十日　癸酉

一月小癸卯朔　癸丑言　癸亥二十日

五十一年

壬辰　西元前一二八九年

一月大癸卯朔　癸丑言　癸亥二十日

二月小癸酉朔　癸巳言　癸卯三十日

三月大壬寅朔　癸卯言　癸亥二十日

四月小壬申朔　癸巳言　癸亥二十日

五月大辛丑朔　癸丑言　癸巳言

後一排武丁五十九年中無復相合者故不用之

第四次發掘所得出小屯村北大連坑編號四．○．二．六八武丁時著錄殷墟文字甲編三一二七

此版可見一卜文例之六行割制原甲線存左邊一行全為癸酉卜旬乃貞人爭之同時人有婦妹乃武丁后妃

於他辭者如藏龜之二四七之一有貞人爭五月七日僅一見在殷曆譜武丁五十九年四月可能為七月五日

其詧也卷西九辭記月五十四年然以一辭有婦妹收之語故者生男子之事則應在武丁初葉案

又全版有卜旬五吉凶次京可能為七十版

75

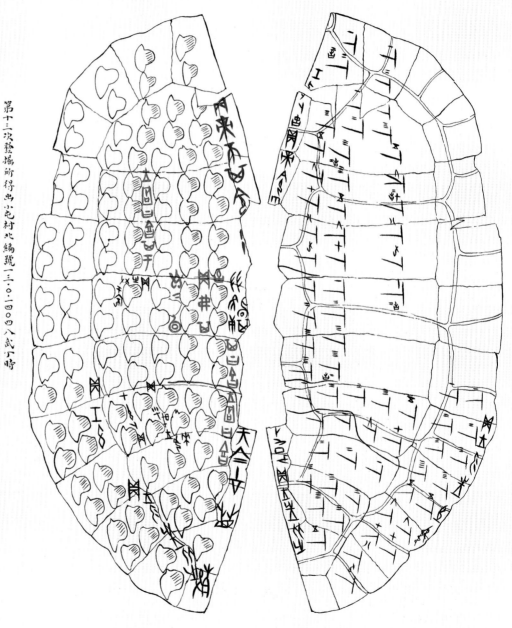

第十三次發掘所得也小屯村北編號一三〇一四〇四八武丁時

此版為龜背甲之右半凡背甲必中分為二然後用之此其例也反面燻色書之五段文字乃

武丁時史臣忠以毛筆書寫之辭未加契刻者其書寫方法顯然可見用筆蓋由上而下由

左而右極為明晰真與現代作書無異其契刻則先直畫橫畫與書法不同四正面庄左上角

壬申卜出貞帝令興反向右上角貞帝令而此四正面由上角

證凡卜帝命雨皆在殷正之十一月乃至三月之閒正華北少雨之季故切盼膏澤也

此版背面右下角有史臣設之簽名蓋龜甲牛骨均為之史臣簽名皆為

武丁時接收掌管甲牛骨者之紀錄蓋龜甲牛骨均經語候方國貢納而來收受之者必刻文以

記之簽名其其上有吳入二在西五字知此次吳入皆甲兩

辛實即一龜王方在西而經手之人為殷史殷也全版鑽鑿處一百零八灼用者計六十八未灼者計四十

卜兆均加刻劃

第四次發掘所得出小屯北地編號四〇一二四武丁時著錄殷墟文字甲編圖版三〇五六

此版為龜背甲殘片甲質堅實有光澤卜辭為史臣書契筆畫中塗碎色斑鮮麗擴

殷曆譜武丁日譜此殘辭足以補足卹國報告邊患之重要史實關係極為密切摘錄有闕各辭如次

武丁二十九年十月丙子朔

丙子卜設貞其出田壬曰昔我舊臣囗石之萬今之出呂囗當三旬出六日庚辛亥朝戔方
（外爻 庫一五二六 乙二九一三 乙二九一五 乙二九三五）

元戈

同年十二月乙亥朔癸未九日

癸未卜設貞旬亡囗王国曰出希其來蟜兹三至七日己丑允出來蟜自西街告曰呂方炁示我（徵地二二六 雜六〇六 續三四〇三 三四三一）

真四日壬辰亦出來蟜自西攲戈化告曰呂方炁示我（珠一二六二 前七四五 乙）

癸巳卜設貞旬亡囗王国曰出希其來蟜兹五月

癸巳卜㞢貞旬亡囗七旬四日丙申允出來蟜自西街告曰呂方炁戈三邑事均屬同文之版殘辭互補而成

右十二月丙子十二月癸未癸巳丙申日名因而此一版實乃得其聯繫為考詳日譜

本片存有癸巳丙申日名因而此一版實乃得其聯繫為考詳日譜

告字之書寫

告字之書寫

右擬放大照片摹錄可見殷人用毛筆寫字之法蓋直畫由上而下橫畫由左而右與今人書法同現存書而未契之字尤足證之一至八示此字書寫之筆順

告字之契刻

第一刻
時甲版倒置先刻直畫及斜用陡立左邊用陡立刀上而下刀鋒橫置甲畫之上邊次刻橫畫之上邊

第二刻
將甲版復原正面放置用傾斜之刀鋒再刻直畫之右邊去骨屑而令字完成矣此版於倒轉甲版仍使文字橫列於前再以傾斜之刀鋒刻橫畫下邊剔去骨屑完成直筆及刻成之後更以碎色塗飾之

第三刻

第四刻

右敫契刻之法非僅擴此版放大照並曾以顯微鏡詳勘契刻筆畫見其奏刀之際向邊傾斜之度因知其先後之原也又契刻時非每字個別為之所謂四次刻劃均友于全辭習見之卜辭

有全殘僅刻直畫者是其例矣

第十三次發掘所得出小屯北地出土編號三〇二一

三五〇七武丁時

此版為使用龜背甲而改制之特倒乃十三次新發現之物前乎此不知也背甲之較小者取其近邊部分作此形此右半也全版十一卜記凡方事

有貞人敉武丁時物

以上第一期龜甲十版

余少也賤，家本寒素。弱冠游周妣西
刻字匠，兄弟二人，家崎之曰周四爺、五爺、
者也。見哮習觀周氏之第刻劃，者時尚
人游不章，每把歌不忍釋，苦力不解致，
乃按百份之厚而微者磨之成小之印瓶刀
鑲錐子剜之，粗成文理。周氏布等字案，
每假以觀摹。余之游印興趣，自影始也。
銘長，助先父營商業，則購壽山石售之
且擇其美者磨之頌。常夢得多石印，
極良，壽當泡如，醒則悵襲無端，並嗟之
之深如此。參印譜，見人之書畫有印章者，
百運不忍去，曾不知其為修品也。刻之久，乃
致未售，罗石為印明代刻，參譜朱白文，每字

78

余之治業也，時予年十有五歲，正私塾時期

也，閱元宗小學時年

民之深造，始知篆書中有祝文解字而印

有浙皖之派也。民十二赴學北平，始知祝文而印

如，尚有古文大篆，金石甲骨，印承上溯漢秦，

玉游中不之治印者眾。書法甘親已往之作，不

勢爽然！刀筆之技，退藏于密，不敢輕于

嘗試矣。

迨歲余研治甲昌文字胸華知予鐫刻印

者，轍復相贈，則以甲昌魯其尖疏刻之

不得，如不偶作馮歸，然終年不得至數

印也。別有西郊印情一兩，皆民廿川末之作。

忠心之作品其猶于民廿六年乎？有所治

印，出鈐手卷，非敢示人，聊自課平。

民國廿五年十月十日病二十六小時，

筆假寅自記于宗廬四蟬樓。

平盧印譜 集粹

董作賓

世のうたき，白任蜜
印。

九年首者試
出多志丟夫人作也
第以史域禮也。
隆元中磬修石半各
書小石ニ仿蜜修石
撥佐里球胡考嗜恋

世千八月中日燭夜
名梅手作长印伦寅名
走人筆序似印君
郎？
乙年八月サ九日翰案。

葛内海平作

甘年刀月去日自作

世年七月五日为譚
丑四乃集古金文作
生印为其書人集
之甲
作，翰記

人向乾説相思子
连封只名南国也
至上若有任呈未
月意婷娥不勝情
世千生青者法王建到欣呈
未小印戲題一絕

80

平廬的篆刻

臺靜農

彥堂先生要不是從事於學術而從事藝術，那他在藝術上的貢獻，也會同他在學術上的地位一樣的崇高。雖然他沒有專力於藝術，他的篆刻和書法的成就，也是不容忽視的。這不過是他業餘的玩藝，卻可以看出他對於藝術的愛好，以及他的天才與修養。

他刻印的興趣，早在兒童的時期就發生了，他在「平廬印存」自序上說：「常夢得多石印，極良，喜出望外，醒則又懷喪無端，其嗜之之深如此。」今「平廬印存」所收的，從民國二十二年起到四十三年止，十幾年中僅有七十九方。為數雖不多，卻表現了許多面目，兼有六國鉥漢印以至吳缶廬的風格；文字則由甲骨文以至大小篆。尤為難得者，能入於古而不泥於古，時出新意而與古印鉥精神無不契合。由於他是古文字學家，學養深厚，才能一出手便不同凡響。他如果有時間，能多刻些，一定能夠為印苑開闢一種新意境，他於印材並不選擇，好石固佳，劣石亦可，在四川鄉間，劣石無從得，則以紅豆木製印刻之。不特能刻木，還能刻銀刻牙，既樸實，又自然，了無刀鑿痕，足見此公本領。

昔年他在北平讀書時，能刻極精工的玉筯文，曾給朋友們刻過。民國三十年時他的眼就花了，感到刻印時不能如意。四十三年謝次彭先生拿了幾方印請他刻，他只刻了「次彭」一印，刻後他說：「燈下目昏，十分勉強。」此印極有古匋文趣味，蔣穀孫先生見了，大為稱許。從此以後再沒有湊刀了，成為「平廬印存」中最後的一方印。有次我陪他夫婦去板橋嚴一萍先生處，他帶了他的印存，請一萍為之印出。看他的神情，對那薄薄的小冊子，頗為珍惜。不幸「平廬印存」印出後，他已看不到了。

（節春）（春立）寅甲日一初月正年子甲
十三年二月五日　（星期二）

本年，以專研
音韻學及國
語文為主旨。
彥堂

十三年二月十四日

十三年八月廿八日

子壬日十三月二年子甲
十三年四月三日　（星期四）

「平廬印存」是父親從民國廿五年（1936）十月九日起收錄自己的篆刻到民國四十七年（1958）八月十八日止，共收錄刻印七十九方。近年來我又收錄了六方，補印在此。更難得的是在父親民國十三年（1924）的小日記本中又找到了三方當時（在北大求學時）所治的印，可印證前文所述：「民十一，就學北平，始知說文而外，尚有古文大篆，金石甲骨，印亦上溯秦漢，交遊中不乏治印名家……」補上此九方印，可使「平廬印存」更趨完整。另印出父親親刻的自用竹腕枕一方，可見父親對於篆刻的多方喜愛，記得以前青田街宿舍大門上就是父親木刻的「平廬」門牌。（董敏　補註）

一個理想的書法展覽

董作賓

▲ 1942 年在重慶全國美展展覽室內留影

……「武丁十甲」的四幅，太專門些，說起來也很慚愧，這原是一個未完成的計劃，又是十年以前寫的。但也可以使觀者知道一點殷代早期龜甲上書契卜辭的具體實例。本來，我在十年前第三次全國美術展覽會時，曾選出發掘所得從盤庚到帝辛，五個時間的甲骨文字共五十版，在重慶展出，展覽後打算把這五十塊，仔細摹出，加以詳細說明，掛起來，以示殷代文字在二百七十三年間演變的實況，和各期書法作風的不同。那時僅寫完了十塊龜甲，全是武丁時代的，共成四幅，以後因忙於手寫殷曆譜落石，擱置下來，預計五十版甲骨，可以寫十二幅，結果只是起了頭。

三十六年在美國講學時，把這四幅贈送哈佛大學，承楊聯陞先生把它編譯印出……

（本文節錄自民國四十一年新生報每日專欄）

民國三十一年（一九四二）冬，參加第三次全國美術展覽會，史語所送展品共精選甲骨五十件，以上各片皆中央社羅寄梅先生攝贈（圖片自頂上向下拍展櫃內，前後展品雙向排列）。

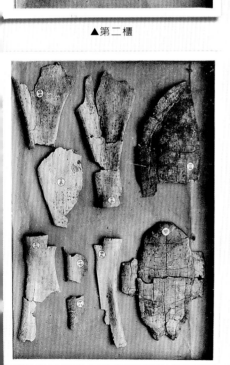

▲ 第二櫃

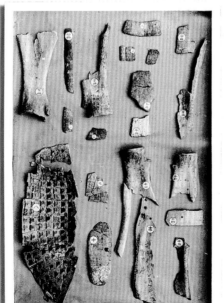

▲ 第一櫃

▲ 第四櫃

▲ 第三櫃

TEN EXAMPLES OF EARLY TORTOISE-SHELL INSCRIPTIONS

Tung Tso-pin, Academia Sinica

Résumé, notes, and foreword

（哈佛大學 楊聯陞教授 英譯）

Forward

Professor Tung Tso-pin, during his visit to Cambridge in January, *1948*, kindly presented to the Harvard-Yenching Institute four large sheets which contain ten examples of early tortoise-shell inscriptions. These exact facsimile copies of whole and fragmentary pieces, together with the running commentary, anre in his own hand. All the shells were excavated by the Academia Sinica at Hsiao-t'un 小屯 of An-yang, and, with the exception of Examples *6*, *7*, and *9*, were from the thirteenth excavation of *1936*. They all belong to the Wu-ting 武丁(*1339 -1281* B.C.) period, i.e., the first of the five periods of tortoise-shell and bone inscriptions according to Professor Tung's scheme of division.

Suffering from the war, the Academia Sinica has only recently begun to issue definitive reports on the excavations in *1936* and *1937* [1], but the tremendous number of tortoise-shell pieces which were discovered in a round store-pit during the thirteenth excavation [2] have not been published. These four sheets, originally prepared for the Third National Art Exhibition in Chungking

[1] The *Chung-kuo k'ao-ku-hsüeh-pao* 中國考古學報 [2] (*1947*) is a continuation of the *T'ien-yeh k'ao-ku pao-kao* 田野考古報告 [1] (*1936*), which in turn is a continuation of the *An-yang fa-chüeh pao-kao* 安陽發掘報告 , 4 vols. (*1929 - 1933*).

[2] Over 17,000 pieces of tortoise shells were discovered in this store-pit. Cf. *SHIH Chang-ju's* 石璋如 article, on important discoveries during the 8th, 9th, 13th, 14th and 15th excavations, in the *Liu-t'ung pieh-lu* 六同別錄 [1] (*1945*).28-31. This article by Mr. SHIH is roughly identical with pp. 13-44 of his more extensive article, on recent discoveries at Yin-hsü, An-yang, with a note on the stratification of the site, in the Chung-kuo k'ao-ku-hsüeh-pao 2, which was in the hands of the printer in *1940* although its publication was delayed by the war to *1947*.

from December *1942* to January *1943*, offer a good preview. The running commentary is addressed to the public instead of the experts; it is nevertheless interesting and merits a résumé in English.

It may not be out of place to say a few words here on Professor Tung's valuable work, *Yin-li p'u* 殷曆譜, published in four volumes in *1945*. Besides being an excellent introduction on the Shang calendar, chronology, and institutions in general, the chronological tables provide a convenient exhibition of dated events under the Shang Dynasty. Many related fragments are here pieced together and much new light is thrown on the history of ancient China.

One of the main contributions is the distinction between earlier and later institutions in Shang times. The practices under the energetic ruler, Wu-tin, are taken to represent the older system prior to many new changes which were undoubtedly introduced by *Tsu-chia* 祖甲 (*1273- 1241* B.C.). Professor Tung cites his illustrations under four categories:

(1) Sacrifice. According to the older practice, sacrifices were offered to supposed ancestors, including those prior to a remote *Shang-chia* 上甲, whereas the later system included only Shang-chia and subsequent ancestors. Unlike the older system, the new one also included more recent although less important ancestors. Under the new system at least five series of major sacrifices were regulated into cycles to be repeated periodically through the year, either independently or in combination.

(2) Calendar. The old practice was to add the intercalary month at the end of a year and invariably to name it the thirteenth moon. The reformed calendar permits an intercalary month after any moon by repeating it. This makes it possible to supply immediate correction when the difference between the lunar year and the solar year amounts to a substantial number of days, instead of waiting until the end of year.

(3) Language. A number of characters changed their form and use. For example, the character *wang* 王 for "king" is 大 * in

* In this case, as in that of other rare characters occurring in this article, a box with superscribed letter refers the reader to the table at the end of the article, where the character in question will be found indentified by a corresponding letter.

earlier inscription, but 玉 in the later period. This difference has been noted by the Canadian scholar, J. M. MENZIES. Professor TUNG's suggestion is that, since wang is the picture of a seated king, Tsu-chia perhaps considered it more respectable for him to have a cap or crown on his head.

(4) Divination. Unlike the earlier period, questions of many fewer categories were later asked. Divinations on rain, good harvest, solar and lunar eclipses, birth of children, dreams, illness, and death, which were often made in Wu-ting's period, became much less frequent from the reign of Tsu-chia. This probably indicates a tendency toward rationalism.

The new practices by Tsu-chia were generally followed by later Shang kings, with only a brief interval under *Wên-wu-ting* 文武丁 (*1222 - 1210* B.C.), who attempted a revival of the Wu-ting system but succeeded in no more than a superficial manner.

The above is merely a summary of some conclusions in the *Yin-li p'u, Shang-pien* 上編1.2b-4b. For dates of Shang kings, Professor TUNG's chronology is tentatively followed. The lunar eclipse of November *24*, *1311* B.C., which serves as an important peg of Professor TUNG's chronology, has been verified by Professor H. H. DUBS,3 although cases of discrepancy are found in the calculation of other eclipses. Professor TUNG may have to make changes in his exact dating scheme, but his contribution to the arrangement of datable inscriptions in their relative sequence can hardly be overestimated.

3 "A Canon of Lunar Eclipses for Anyang and China, -1400 to -1000," *HJAS* 10 (*1947*) .162-178.

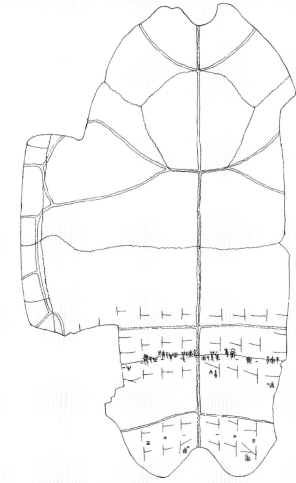

第十三次發掘所得出小屯村北編號一三〇。

一〇二一〇武丁時

此版為殷墟出土甲骨以來惟一之大龜腹甲
殷代貞卜所用之龜甲類別不一皆其諸侯
方國貢入之物觀倒二至四可以知之焉貢稱
九江納錫大龜此龜亦南方產伍獻文民儲
萬永氏大英博物院繪穎志考得今焉來卑
鳥有此種金膝甲約長四十四生的寬三十五
生的其第三角片署作三角形與普通腹甲
之盾紋畧殊
反面鑽鑿處復原之凡二百零四灼用若五十
處正面卜辭凡八其文曰

東子兄二年 一　不告
勿夷于兄
车小宰 一
世牛子黃尸 一
鱼小宰　一
宰
出子歲 一
勿夷于囗
出囗 一　上吉

觀其祭用此夷伊尸稱黃尸皆武丁時代之確
證故吾人名之曰武丁大龜
此圖上一幅正面下一幅反面凡甲骨之反面有文
字或足供參攷者並繪之以下仿此

甲骨圖例
原甲骨之輪廓盾紋齒縫卜兆卜辭均用暗褐色
兆辭塗飾碟或墨者用碟墨書寫朱刻之文
字做原形用樓著墨色摹補之部分用黃色
鑽鑿處用青色鑽鑿處已灼用若
文字先後不同後著用青色鑽鑿處已灼用若
作墨色斜線條表示之說明文字以墨書之

Example 1:

Obverse and reverse sides of a plastron, No.13.0.10110.

This is the largest plastron ever excavated. It is about 44 cm. in length and 35 cm. in width. Tortoise shells were presented to the Shang Dynasty as tribute from vassal states or individual subjects. Thus the *Tribute of Yü* says, "From the country of the Nine Këang [Chiang] the great tortoise was presented."[4] Like many others, this shell came also from the South. Mr. Wu Hsien-wên 伍獻文 , who has consulted J. E. GRAY's *Catalogue of Shield Reptiles in the Collection of the British Museum*, finds a similar species which comes from the Malay Peninsula.

After restoration on the reverse side 204 drilled and chiseled holes of which 50 were used, i.e., heated by hot sticks for divination. On the surface there are eight inscriptions, all appeared on the offering of sacrifices. The two sacrifices 屮（侑）and 袞 , named here, are characteristics of the Wu-ting period. So is the mention of I Yin（伊尹）as Huang Yin（黃尹）.[5] There-fore, we have named the shell *Wu-ting ta-kuei*（武丁大龜）, or the Great Tortoise Shell of the Wu-ting period.

Let's look at the colors used in the facsimile: The shape and pattern of the shell, the oracle cracks called *chao*（兆）, and the inscriptions are all copied in dark brown. When the incisions are filled with red (cinnabar) or black pigments for clarity and adornment,[6] red or black ink is used. The written but not inscribed words are represented in reddish brown to resemble the original color. The parts tentatively supplied are in yellow (reproduced in grey). Black parallel lines are drawn in those holes which were used.

[4] 'LEGGE, *The Shoo King* 116-117. This quotation is to illustrate that tortoise shells came from the South. The date of the chapter "Yü-kung" is of course disputable. It is interesting to note that the character na 納 for "to present" is replaced in the *Shih chi 2.9a by ju* 入 , which is the character actually used on many receipt records on tortoise shells. For a detailed study see Hu Hou-hsüan 胡厚宣 , *Chia-ku-hsüeh Shang-shih lun-ts'ung* 甲骨學商史論叢 *Ch'u-chi* 初集 *4.1a-23a.*

[5] Prof. TUNG follows the traditional commentaries of classics in identifying Huang Yin (or Pao Hêng 保衡) with I Yin. A more recent study by CHANG Chêng-lang 張政烺 (note on the character 袞 in the *Liu-t'ung pieh-lu* 1.4-5) has argued convincingly that I Yin and Huang Yin were two different persons, ministers of the ruler T'ang 湯 and his successor T'ai-chia 太甲 respectively.

[6] Cf. R. S. BRITTON, "Oracle-bone Color Pigments," *HJAS* 2 (*1937*).1-3.

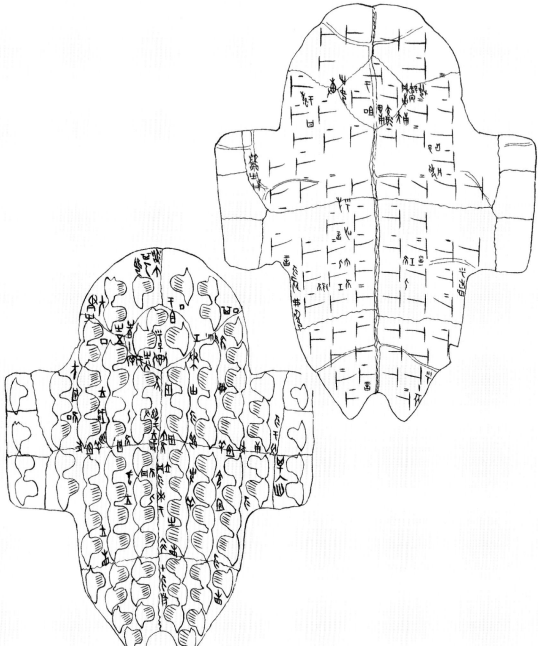

第十三次發掘所得出小屯村北編號一三〇·一三三五一武丁時

此版之特點為卜兆上加以鑽刻使兆璺異常明晰由卜辭中帝好父乙定為武丁時物正反

兩面均有卜辭反面字畫中塗土有墨蹟其辭與正面卜兆相應重要之辭正面有帝好𡆥

放武丁之后生育之卜子娶曰月武丁子子疾病之卜反面有孚子佃禦祀之辭及御子父乙

王咸隹田隹妣丹壱王勿于父庚等辭右邊甲橋有旱入卅之紀錄記貞龜之人與數量也

<div align="center">

Example 2:

Obverse and reverse side of a plastron, No. 13.0.23351.

</div>

A characteristic of this specimen is that the oracle cracks were made clearer by incision. The words 帚,(婦) 好,父,乙 in one inscription refer to Hsiao-i 小乙 (*1349-1340* B.C.) as Father i. Thus it is possible to date the shell in the Wu-ting period. It bears inscriptions on both sides. Divinations ask whether a wife of Wu-ting will be "lucky" 放 (嘉) and give birth to a son,[7] whether a prince will be cured of his illness, etc. On the reverse side the characters were smeared in black and their position corresponds to the oracle cracks on the obverse side. On the right bridge (lateral shield to close the gap between flippers) there are the words 峃 (禽)入四十 "Ch'in presented forty" which is a record of the people who paid the tribute in tortoise shells and the quantity received.

[7] This and similar divinations on the birth of children indicate discrimination against women in ancient China. The reader may recall the following lines in the *Shih chig*(LEGGE, *The She King* 306-307):

> " Sons shall be born to him:
> They will be put to sleep on couches.
> They will be clothed in robes.
> They will have scepters to play with ..."

> " Daughters shall be born to him:
> They will be put to sleep on the ground.
> They will be clothed with wrappers.
> They will have tiles to play with…"

Example 3:

Obverse and reverse sides of a plastron, No. 13.0.15852.

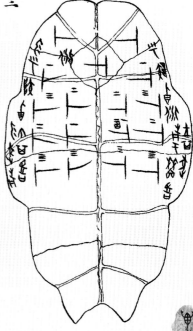

The oracle cracks are also carved. The front side bears an inscription asking whether the King should go deer-hunting and the reverse a corresponding record, which reads, "Did not hunt this day [on account of] wind." On the right bridge of the reverse "Ch'üeh 雀 presented 150 [tortoise shells]." The state of Ch'üeh was to the southwest of the Shang. This and the next example, which bears the same record and was discovered with it, were probably offered as part of the very tribute recorded here. The shells apparently had been scraped smooth and polished before presentation. The diviner or scribe who received them made the record, sometimes with his signature. The holes, however, were drilled and chiseled only later. This is proved by the fact that the character *wu* for "five" is damaged on both shells by chiseling.

三

第十三次發掘所得出土屯村北編號一三・〇・一五八五二・

四六七一六五八五一六六八三武丁時此版卜兆亦經鑽刻

正面有王逐鹿于轡之卜反面之日不田風興之相應蓋

附記因有大風而是日不往田獵也甲橋有雀入一百五

十之文亦記貢龜事雀國在殷之西南其貢入龜甲一次

有一百五十之多也又殷代諸侯方國之貢納甲骨似均經

刮治製作者龜則腹背甲分送圖八即貢納背甲之

倒觀此版及次版例為雀國貢入百五十版之一蓋皆經

刮治故形狀畧同其手續當為史臣接收此項貢品後

即記其事于甲橋亦有簽名於其下者用時分別鑽

鑿及于全版卜則灼以見兆三四兩圖鑿處損及記數

五字即其證吳

Example 4:

Obverse and reverse sides of a plastron, No.13.0.13536.

The inscriptions were written by 㞢 , an indentified diviner[9] of the Wu-ting period. The incised characters were smeared red and the oracle cracks black. The record " ch'üeh presented 150" on the right bridge of the reverse is also smeared red. Along the central vertical line are characters written but never inscribed. They were clearly done with a brush. The color of these characters is brown, probably a mixture of black and red. The words on both sides contain records on the same day *hsin-ssŭ* of the second moon and by the same diviner.

[8] It was an epoch-making discovery made by Prof TUNG that the names of the *chén-jén* 貞人 or diviners may be used as a criterion to date inscriptions. For a summary in English, see Prof. CREEL's *Studies in Early Chinese Culture*（*1937*）10-12.

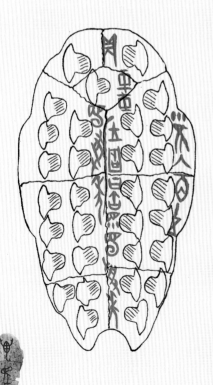

記同為史㞢一人所作亦奇蹟矣

碟墨之混合也而兩面同為二月辛巳一日間所

而未契顯然為毛筆所寫筆蹟作棕色蓋

貢納之龜字畫中亦塗碟及南中間文字書

亦有雀入一百五十之紀錄與上一版俱屬雀國

塗碟卜兆中塗墨互相襯托極為美觀甲橋

此版為武丁時名史㞢書契之手蹟字畫中

編號一三·○·一三五三六武丁時

第十三次發堀所得小屯村北出土與右一版同坑

（四）

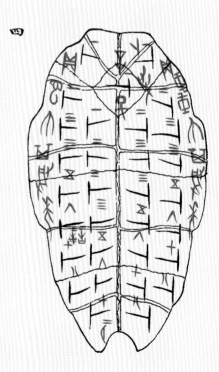

91

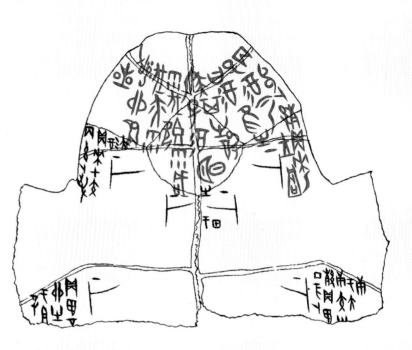

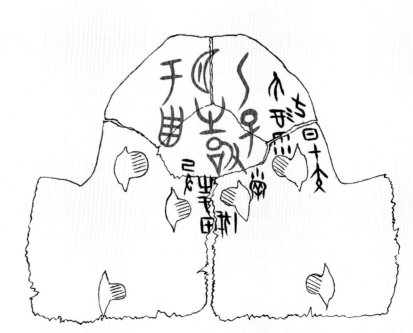

第十三次發掘得之出小屯村北地編號一三〇·四〇四七武丁時

此版亦刻劃卜兆為武丁時大字書契之一例殼乃武丁時名史嘉作大字如殷虛書契箐華所錄多出其手書法

每有剛勁宏放之致此版正反兩向皆史敘書契其大字柔和圖潤別具風格筆畫中塗飾碟墨極為美觀由此卜

辭可見正反兩面文字銜接之例如丙申一辭乙巳酒明玄云以下均乃乙巳日追記卜驗之辭反而則乙巳以後追記是夜

天氣徵象以證壬固有殼之驗也又正面丙午一辭反面九日甲寅不酒兩與之照應乃甲寅所記即其倒也丙申辭所記

烏星當指南方朱雀七宿尚書堯典所稱日永星火以正仲春之星烏即此烏星他卜辭猶有新大星並大之火即記

大心三星亦即堯典日永星火以正仲夏之星大武丁時卜辭並記日月食均可見殷代天文知識之發達

Example 5:

Front and back view of the upper half of a plastron, No.13.0.14047.

▲長 17.5cm、寬 13.4cm

The oracle cracks are again carved. The inscription at the top is in rather large characters smeared red. It is by 㲀 , another identified diviner of the Wu-ting period who apparently was fond of huge characters. The style of this inscription is elegant and smooth, whereas other inscriptions by him, like those in the *Yin-hsü shu-ch'I ching-hua* 殷虛書契精華 , are free and vigorous. This specimen provides an example of an inscription continuous from one side to the other. Starting from the words *ping-shên* (a date), the divination concerns the offering of a wine sacrifice and a record of the weather during daylight and night of the day i-ssŭ on which the sacrifice was offered. On the corner in small characters is another divination made on a *ping-wu* day by 㲀 (the scribe of No. 4 above) asking whether a wine sacrifice should be offered on the coming *chia-yin* day, while on the corresponding part of the reverse, we read, "On the ninth day, *chia-yin*, wine sacrifice was not offered and it rained."

The *Niao-hsing* 鳥星 (Bird Star) mentioned in the first inscription presumably refers to the *Chu-ch'üeh* 朱雀 (Red Bird), which embraces the seven constellations of the southern quarter of the sky. (It also appears in the "Yao-tien" of the : [9] " 'The day'he said'is of the medium length, and the star is Neaou [Niao]:you may thus exactly determine mid-sprint. ' " We also have an oracle inscription which mentions the star Huo 火 (Fire), which likewise appears in the "Yao-tien": [10] " 'The day' said he 'is at its longest and the star is Ho (Huo): you may thus exactly deter mine mid-summer. ' ") These records, together with mention of solar and lunar eclipses in the Wu-ting period, indicate the advanced astronomical knowledge of the Shang people.[11]

[9] LEGGE, *The Shoo King* 19.
[10] *Ibid.* 19-20.
[11] A photographic reproduction of this plastron may be found on Pls. 8 and 9 of SHIH Chang-ju's article in the *Chung-kuo k'ao-ku-hsüeh-pao* 2, and a facsimile copy with the discussion in the *Yin-li p'u, Hsia-pien* 下編 3.la-2b. Also see "The Origin of Twenty-eight Mansions in Astronomy" by Coching CHU in *Popular Astronomy* 50 (*1947*) .1-17.

第三次發掘所得出小屯村北大連坑編號三○二八六一武丁時著錄於安陽發掘報告第二期大龜四版考釋之四及殷虛文字甲編圖版二一二二

此版可見一武丁時代名史亗字曆多諸人輪值卜旬及其書契方倒二卜旬文倒及頁卜刻解之順序三田十三月有癸酉之月亦有癸酉可知十

三月與一月共省五個癸日因知大月三十日小月二十九日之現象殷人之月為太陰月四而他辭十二月與一月察接可知十三月為閏月此年為

有閏文年即既用太陰月同時亦參用太陽年因知殷代所行用之曆術為自遠古傳於之陰陽合曆也

全版錄入殷曆譜下編卷五閏譜三武丁五十年按此版之閏鍵在十三月與一月此兩日僅有五癸日其分配不外

下列兩種

十三月小甲戌朔　癸未十三日　壬寅二十九日

十三月大甲戌朔　癸未十日　癸巳二十日　壬寅二十九日

一月小甲辰朔　癸丑十日　癸亥二十日　辛未二十九日

一月大癸卯朔　癸丑十一日　癸亥二十一日　壬申三十日

右列兩種排法均可使十三月與一月僅有五個

癸日擾殷曆譜年曆武丁時合於前一排法

者為其五十年及五十一年茲附錄如次

殷武丁五十年

辛卯　西元前一二九○年

十月小乙巳朔　癸丑九日　癸亥十九日

十一月大甲戌朔　癸未音　癸巳二十日　癸卯三十日

十二月大甲辰朔　癸丑音　癸亥二十日

十三月小甲戌朔　癸未音　癸巳二十日

一月大癸卯朔　癸丑音　癸亥二十日

五十一年

壬辰　西元前一二八九年

一月大癸卯朔　癸丑九日　癸亥廿九日

二月小癸酉朔　癸未音　癸巳二十日

三月大壬寅朔　癸卯音　癸丑音　癸亥三十日

四月小壬申朔　癸酉三日　癸未音　癸巳二十三日

五月大辛丑朔　癸卯三日　癸丑音　癸亥二十三日

後一排法武丁五十九年中無復相合著故不用之

Example 6:

Obverse side of a plastron, about two-thirds preserved, No. 3.0.1861 (Third excavation), published in the An-yang Fa-chüeh pao-kao No. 3, 1931 (Tung Tso-pin's notes on four large tortoise shells 423-441) and the *Yin-hsü wên-tzŭ chia-pien* 殷虛文字甲編 Pl.2122.

This specimen illustrates several points:

(1) A divination was made on each kuei 癸 day to precast the luck for the next *hsün* 旬 or ten-day period. This was sometimes done by diviners in turn.

(2) The style of this periodical divination was stereotyped:[12] "Divination on X-day, Diviner-Y declearing the query, whether the [ensuing] ten-day period will be without ill. Z-moon." The position of the inscriptions on the shell is regular.

(3) From the fact that there was a *kuei-yu* day in the twelfth moon and another *kuei-yu* in the second moon, we infer that the thirteenth moon and the first moon together had only five *kuei* days. This seems to indicate that there were longer and shorter moons of thirty and twenty-nine days repectively and that the Shang calendar had lunar moons instead of solar months.

(4) From the fact that in other inscriptions the twelfth moon immediately precedes the first moon, we conclude that this thirteenth moon was intercalated to adjust the lunar to the solar year.

According to the *Yin-li p'u, Hsia-pien* 5.9a-11a, the thirteenth moon had twenty-nine days and the next year was the fifty-first year of Wu-ting, or *1289* B.C. The other possibility, that the thirteenth moon had thirty days and the first moon twenty-nine, does not fit into any of the fifty-nine years in the reign of Wu-ting. And the names of the diviners on this shell limit its date to the Wu-ting period.

[12] Also see R.S. BRITTON, *Fifty Shang Inscriptions* (*1940*) 58.

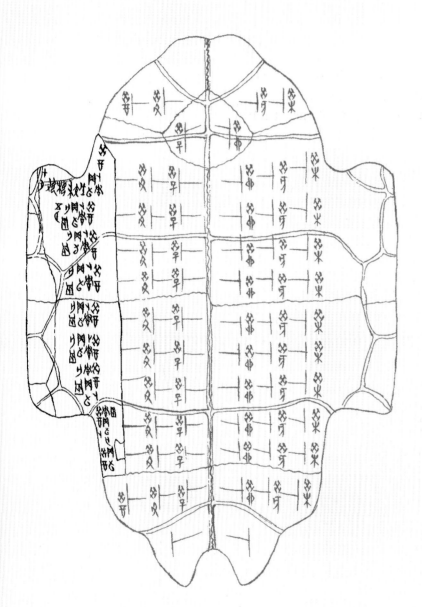

七

第四次發掘術得出小屯村北編號四・〇・二七八武丁時著錄殷虛文字甲編三一七七

此版可見卜旬文倒之六行制原甲殘存左邊一行全為癸酉卜旬因而框知原版卜

用之法當如黃色補宽復元部分貞人嘼為武丁史臣同時人有婦妹乃武丁后見

於他辭者如鐵雲藏龜二四七之一有貞人嘼四及殷契佚存二三骨四刻辭史畢皆

其證也羍也癸酉九辭記月名者五月七月僅二見在殷曆譜武丁五十九年中可能七月五月

有癸酉者凡二四年然以辭有婦妹妝之語妝者生男子之事則應在武丁初葉矣

又全版有卜旬五十四次亦可能為六十次

Example 7:

Left part of a plastron, No. 4.0.278 (Fourth excavation), *published in the Yin-hsü wên-tzǔ chia-pien*, P1. 3177.

This specimen illustrates a six-column system of registering divination on ten-day periods. The portion preserved contains a column of nine inscriptions, each on a *kuei-yu* day. The whole shell may be reconstructed by adding to its right five columns on the other five *kuei* days. The total of the inscriptions on the shell is likely to be 54 or 66.

Only the two inscriptions on the top are marked with months, the seventh and the fifth moon. This is not sufficient to determine the year because among the fifty-nine years under Wu-ting, twenty-four had a *kuei-yu* day in the seventh moon and also another in the fifth. But on the top corner there is an inscription asking whether Mei 妹 , a wife of Wu-ting, will be lucky and give birth to a son. Perhaps the shell can be dated in the early part of Wu-ting's reign.

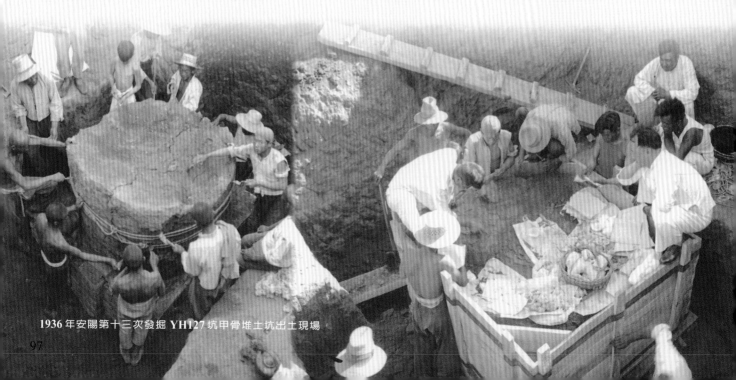

1936 年安陽第十三次發掘 YH127 坑甲骨堆土坑出土現場

第十三次發掘所得出小屯村北編號一三〇二四〇四八武丁時

此版為龜背甲之右半凡背甲必由中分為二然後用之此其例也反面樓色書之五段文字乃武丁時史臣惠以毛筆

書寫之辭未加契刻者其書寫方法顯然可見由上而下由左而右極為明晰真與現代作書無異其契刻

則先直畫後橫畫與書法不同也正面左上角壬申卜忠貞帝命兩與反面右上角貞帝命兩兩辭相應可見殷人以兩

為天帝所司由他辭推證凡卜帝命而皆在殷正之十一月乃至三月之間正華北少雨之季故切盼膏澤也

此版背面右下角有史臣設之簽名與腹甲甲橋部分及牛胛骨骨四部分之史臣簽名相同皆為武丁時接收掌管甲骨者

之紀錄蓋龜甲牛骨均經諸侯方國貢納而來收受之者必刻文以記之簽名者其上以示保管之責如此版史設簽名之

上有吳入二在右五字知此次吳入背甲兩半實即一龜王方在右而經手之人為設也全版鑽鑿處一百零八灼用者計

六十八未灼者四十卜兆均加刻劃

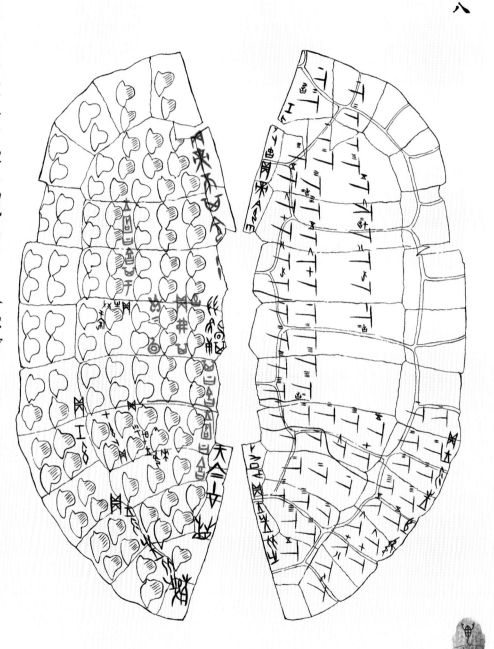

98

Example 8:

Obverse and reverse sides of the right half of a carapace, No. 13.0.14048.

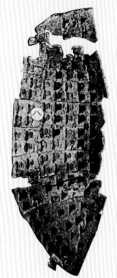

▲長 35.5cm、寬 14.9cm

Carapaces were used only in halves.[13] On the reverse, the five sections of words in reddish brown were written with a brush by an indentified diviner of the Wu-ting period. These characters were not inscribed. It is apparent that strokes were made generally from the top downwards and from left to right, exactly like modern calligraphy. The carving, however, was done differently, the vertical strokes first and the horizontal strokes next.

On the upper left corner of the front side and the upper right corner of the reverse side are corresponding divinations asking whether the Ti 帝 will grant rain. Evidently the Shang people belived that it was Ti, the Supreme God,[14] who controlled rain. From similar examples we find that a divination on the granting of rain was usually made between the eleventh (moon) and the third (moon), roughly November to March, when the season is dry in North China and water is needed for wheat.[15]

On the lower right corner is the signature of diviner 殸 , under a record of receipt: "Wu presented two [while the King] was at 庙 (a place name)." The "two" refers to two halves of a carapace. This receipt record is similar to those made on the bridge of plastrons as discussed above. In the case of a water-buffalo scapula,[16] the record was made on a cross section of the joint.

This shell contains 108 drilled and chiseled holes, of which 68 were used.

[13] The use of carapaces was for a time not well known even among experts. Following earlier authorities, Mr. Ts'UI Chi has made the incorrect assertion, "The back shell was discarded and only the shell of the belly kept for divination" (A Short History of Chinese Civilization [1943] 23-24).

[14] It is probable that Ti was originally belived to be the first ancestor of the Shang. Cf. KUO Mo-jo 郭沫若 , Pu-tz'ü t'ung-tsuan 卜辭通纂 K'ao-shih 考釋 76b-77b; HU Hou-hsüan, ibid. Ch'u-chi 2.1a-29a; and J. M. MENZIES, God in Ancient China (pamphlet, 1936) 1-5.

[15] In summer the common divination on weather was whether one would meet with rain. See Yin-li p'u, Hsia-pien 9.45b-47a.

[16] The Chinese character used here is the vague niu 牛 ; but it seems fairly certain that the oracular scapula was of the water buffalo.

Example 9:

Fragment of a carapace, No. 4.0.124 (Fourth excavation), published in the *Yin- hsü wên- tzǔ chia-pien,* Pl. 3056.

This is a solid and shiny piece. The characters were written by diviner 殼. The smeared red color still looks fresh and beautiful. This fragment, together with a number of others pieced together, talks about the invasion of state 𡉚 by the 呂方[17] toward the end of the twenty-ninth year of Wu-ting. It was first reported to the Shang that four places were devastated and later their names were added. Cf. Yin-li p'u, Hsia-pien 9.2a, 6h, 8a, and 9a.

[17] These invaders from the west of the Shang became a great concern in this period. Wu-ting had to raise thousands of troops each time he campaigned against them and their allies. Dr. R. S. BRITTON in his *Fifty Shang Inscriptions* (pp. 6-20) has ably discussed the situation. Various indentifications of this tribe have been proposed (HU Hou hsüan, *op. cit.* 2.1a-31a). Prof. TUNG belives it to be the famous Kuei-fang 鬼方 which appears in several ancient texts (*Yin li p'u, Hsia-pien* 9.38b-43b). The problem seems still open.

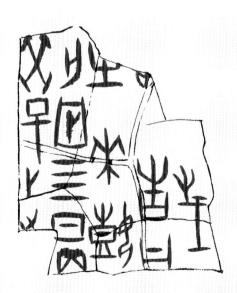

九

本片存有癸巳丙申日名因而此一史實乃得其聯繫為考詳曰譜

方甼四邑事均屬蜀之叛殘辭互補而成

癸巳卜貞十三月右十一月丙子十三月癸未癸巳三辭皆記呂方

奠戉四邑
微地二一五八雜六〇六八續三四〇三二四三一
甲三八〇五三五一
珠二八二

癸巳十九日

武丁二十九年十月丙子朔

丙子卜殼貞唘其出自王曰昔我舊臣曰石之齒今之出呂齒二旬廿
外八庫一五六甲二九二二九一三二九一五二九三五

六日庚辛亥魃夾㠯方尤戉

同年十三月乙亥朔癸未九日

癸未卜殼貞㠯七曰王固曰㠯弟其來娩三至七日己丑尤㠯來娩自西

長戉化告呂方㠯㠯我奠四日壬辰亦出來自西告呂方㠯我

兩子卜殼貞㠯其出自王曰昔我舊臣曰石之齒今之出呂㠯齒三旬㠯

足以補足的國報告邊患之重要史實關係極為密切摘錄有關各

辭如次

為史乎書契筆畫中塗碌色猶鮮麗擄殷曆譜武丁曰譜此殘辭

字甲編圖版三〇五六此版為龜背甲殘片甲質堅實有光澤卜辭

第四次發掘所得出小屯北地編號四〇一二四武丁時著錄殷墟文

Example 10:

A reshaped piece of carapace, No. 13.0.1350.

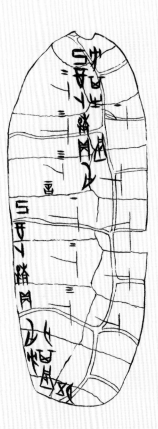

An extraordinary example of remodeling of a carapace, discovered during the thirteenth excavation but not known before. From the right half of a smaller carapace the part near the margin has been worked into a long oval.[18] It contains eleven oracle cracks. The divination was on a certain tribe 止方 and the diviner was 殻.

[8] Similar remodeled pieces discovered during the 13th excavation often have a hole in the center apparently for stringing. Cf. Pls. 8 and in SHIH *Chang-ju's article in the Chung-kuo-k'ao-ku hsüeh-pao* 2.

十

第十三次發掘所得小村北地出土編號一三·○·一

三五○七武丁時

此版為使用龜背甲而改制而之一特倒乃十三

次新發現之物前于此不知也背甲之較小者取其

近邊部分作此形此右半也全版十卜記曰方事

有貞人殻武丁時物

以上第一期龜甲十版

101

右據放大照片摹錄可見殷人用毛筆寫字之
法蓋直畫一由上而下橫畫一由左而右與今人書法
畧同現存書而未契之字尤足證之一至八示此字
書寫之筆順

第一刻
將甲版倒置先
刻直畫及斜
畫之左邊用
刀由上而下刀鋒
陡立

第二刻
將甲版復原正面放置
用傾斜之刀鋒再刻
直畫之右邊因而剔
去骨屑完成直筆及
斜筆

第三刻
橫置甲版仍用陡鋒以
次刻橫畫之上邊

第四刻
倒轉甲版仍使文字橫列於前再
以傾斜之刀鋒刻橫畫下邊剔
去骨屑而全字完成矣此版於
刻成之後更以硃色塗飾之

右叙契刻之法非僅據此版放大照片並曾以顯微鏡詳勘契刻筆畫見其奏刀之際兩邊傾斜之
度有異因知其先後之序也又契刻時非每字個別為之所謂四次刻劃均及于全辭習見之卜辭
有全毀僅刻直畫一者是其例矣

The Shang method of writing illustrated by the character kao 告 :

The facsimile is made from a photographic enlargement. The numbers one to eight indicate the order of strokes.

Method of incision of characters in the tortoise shell:

First step-Rotating the shell so that the inscription is inverted. First carve the (proper) left side of all vertical and curved strokes. The knife is to be held straight and to be moved downward.

Second step - Restoring the normal orientation. Carve the right side of the same strokes. The knife is to be held slanting, so as to form an angle with the first incisions. These strokes are completed by removing the slender fragments between cuts.

Third step - Rotating the shell ninety degrees clockwise. Incise the upper side of all horizontal strokes. The knife again is to be held straight.

Fourth step - Reversing the shell. Carve the lower side of these strokes and excise the fragments to complete the character. Cinnabar was filled into the characters in Example 9. The above description is based not only on photographic enlargements but also on microscopic examination. The order of strokes is deduced from the angles and intersections of the incised lines. The four steps were not independently repeated for each character but a number of characters were carved at a single time. Whole inscriptions exist in which only the vertical strokes were carved.

認識 ΥΗ127 坑出土的甲骨文特色—「武丁十甲」

董作賓

本文節錄自 董作賓先生—「殷墟文字乙編序」，引用以說明上文—董作賓先生手書之「殷墟甲骨文字十例」，此十例圖文原為一九四七年，先生在美國芝加哥大學講學時所用之講義。如今上下兩文相應並立，必能加深讀者對甲骨文之認識。

附記《今年是小屯YH127坑出土七十週年及先父以上二文書就六十週年後，欣逢安陽小屯殷墟遺址，由聯合國認定為世界文化遺產，謹以此二文為賀》

二〇〇六年六月十二日董敏謹記於台北

殷墟文字乙編，包括殷墟發掘第十三次至第十五次所採獲的甲骨文字，從廿五年春季到廿六年春季（一九三六至三七年）。這三次發掘工作，又重新回到小屯村，並且集中在村北B、C兩區，所得甲骨文字，全部收錄乙編。

主持這三次發掘的石璋如先生，曾記述在C區的YH127坑發現大批龜版的詳細情形，這是乙編裏一萬七千多塊龜版的出土地點。YH127這一坑甲骨文字，是帶著泥土瓦礫，裝入一個特製的大木箱中（重三噸），由安陽運到南京的。到南京之後，箱子經過了翻轉，打開來時，是坑底朝天，於是小心地將一層層龜版取起。完整的部份，一版裝一紙盒；這情形等於先從原坑最下層做起。本來應是龜甲的正面朝下，現在卻都向上了。整理期間，我們為了保留一個甲骨文字在地底埋藏的真相，所以曾請一個石工，做了一個白石的標本。（這標本在南京，淪陷期間遺失了。）

【董敏補記：此白石標本現存放於北京歷史博物館；請見附圖（第106頁最上圖），一九四七年 先父為文時，尚未查知此白石雕型之下落】

經過三個多月的仔細工作，才清理完竣這一坑甲骨文字，每一層、每一塊，都繪入圖中，誌其位置和方向。不幸的是還未及上膠、粘兌、編號，而抗戰開始，於是在匆忙之中，將紙盒裝入木箱，首先運到長沙、又運到桂林、再轉到昆明。直到民國廿九年，研究所遷到龍頭村時，才由高去尋、胡厚宣兩人，把這最後三次出土的甲骨文字逐一編號登記。說起來真是罪過，在南京整理時那樣細心，每盒都是一個完整的龜版，至少有三百盒。現在經過屢次搬運，已粘兌完好的，也都四分五裂、七零八落了；直到在四川李莊時拓印編輯，仍無法恢復完整如舊，這使我極感不安！希望讀此書者，原諒它是國家受難時的產兒，自己再下一番拼合的工夫，好在所缺的只是無字部分，有字的殘片，已盡量收錄於乙編中了。

民國廿五年（一九三六）春，從三月十八日到六月廿四日，在小屯採用徹底平翻的計劃，共清理出穴窖一百廿七個，就在這其中的最後一個穴窖—第一二七坑，發現這一大批甲骨文字，在一七〇九六版的大數目之下，骨版僅有八個，這一坑幾乎全是龜版了。坑位和這一批材料的八項特點，分項記述如下：

一、坑位和出土情形—主持第十三次工作的石璋如先生，記述的很詳細，他說：「……那麼YH127，在這一帶是資格最老的遺蹟了。上口距地面一七〇公分，口徑約一八〇公分，深距地面約六〇〇公分。窖內的堆積，可分為三層：上層為灰土、下層綠灰土、中間一層是堆積灰土與龜甲；從坑口下五十公分發現字甲起，到深二一〇公

分，所佔的空間高約一六〇公分……，在龜版堆積中，有一架蜷曲倒置的人體骨骸，緊靠北壁，大部份壓在龜甲之上，只有頭及上軀在龜甲層以外，似乎在傾入龜甲之後，此人始入坑中……」石君曾討論到坑中的人骨，以為他可能是掌管龜版的人，因埋藏龜甲而以身殉之，又以為甲骨可能是異地而藏，而這一坑則是專埋龜版；這是清理前代文物時有意地埋藏；他的推測，都很值得相信。

二、包涵的時代—大概不出於武丁和文武丁的時期，有些也許是武丁的早年或先世，但都包括在第一期之中。這裡面佔最大數量的是武丁時期的卜辭，證據在於有許多武丁時期的貞人，如「殼」貞（請參照上文，例五）

三、刻劃卜兆的龜版—在乙編中是十三・〇・一三五三六號，這是一個小號的腹甲，正面的卜辭、數字，均於契刻後塗硃，而卜兆則於刻劃之後又塗墨，黑的兆紋、紅的文字，襯托著牙黃色而又光滑晶瑩的龜版，三千年下的今天，仍不失為一件美術品。（請參照上文，例四）我曾藉由乙編中刻劃卜兆的許多版，得到以下所列出的七種特徵：

3-1 龜腹甲；背上的卜兆，均有被加刻劃。

3-2 卜兆記數字，自一至十。一件事最多卜至十次為止；若正反兩面，各卜問十次，則一件事也可以卜到廿次。（請參照上文，例八）

3-3 卜辭嘗有書契大字，做一直行。

3-4 卜辭有刻在卜兆上的（請參照上文，例三）

3-5 嘗刻卜辭於甲的反面

3-6 好用曲線界卜兆

3-7 同時記貢納龜版的人及數量於腹甲、甲橋反面（請參照上文，例三、四、八）

四、毛筆書寫的字跡，在甲骨中經書寫而沒有契刻的文字，我們因而可以推斷殷代已有毛筆的使用，甲骨文是先寫後刻的。在乙編號數是十三・〇・一四〇四八是背甲上的右半部，正反面仍是史臣串一的手蹟，可以看得出他用筆是由上而下、由左而右，直行與現代寫字的筆順無異；而契刻的方法，則是先刻每字的直劃，再刻他們的橫劃，和書寫是迴然不同的。（請參照上文，例四、八、九）

五、硃與墨—殷代寫字用硃與墨，契刻之後仍塗硃墨為裝飾，硃和墨在殷代被普遍應用著。所以我認為塗飾硃墨，完全是史官們為了好看，並非一定的制度，也不是某類卜辭應該塗硃，而某類應該塗墨。（請參照上文，例四、五、九）

六、改製的背甲—殷代貞卜也用龜背甲，背甲從中間剖開，分為左右兩半，灼兆刻辭，一如牛胛骨的左右對稱為之。（請參照上文，例十）

七、武丁大龜—是甲骨文字出土以來，唯一最大的龜版；這一塊腹甲上面的盾片結構，確與其他普通腹甲有異。古代貨貝而寶龜，南方常有貢納大龜之事。（請參照上文，例一）

八、甲橋刻辭—龜腹甲和背甲相連的部份，稱之「甲橋」；背甲鋸下後，甲橋留在腹甲的兩側，這類刻辭均在反面。

武丁時有三種記事刻辭：

甲橋刻辭—此種專刻在腹甲的反面，甲橋部份通常不施以鑽鑿。刻辭的例子，如『雀入二百五十』，意謂雀國貢納腹甲，一次二百五十版。（請參照上文，例（八））又如『行取廿五，婦井示。爭』（編號十三‧〇‧一五三九七）意思是行去徵取龜版廿五個，乃是婦井送交給他的；爭是保管這批龜版的史官。

背甲刻辭—也在背甲的反面，近於脊甲的部份；刻辭所記的是貢納背甲的人、數量及保管人。

骨臼刻辭—多數刻於骨臼部份，但也有刻在骨的反面並且近邊處的。

以上所舉例的『雀入二百五十』，在乙編共有七見，由於龜版的大小略等，知道是某地所產的同種龜，而這七版仍是一次貢納二百五十版中的一部分。這只是一次的貢納，並非貢納七次，每次二百五十……。

我們可以知道這三種記事刻辭，是武丁時代的一種特殊風氣。單單納貢龜骨這件小事，就如此的井然有序，其他庶政的措施，便可推想而知了。

▲1936年YH127出土的「龜版塊」，經在南京史語所工作室內清除表面灰土後，延請劉作梅師傅先以一個月的時間，照原物用漢白玉石雕刻成此一個縮小之精確模型（縮小為原物的四分之一），抗戰時埋於地下，勝利後於建築工程挖地基時發現，原件現存「北京中國歷史博物館」。【董作賓先生親自（摹寫）有字甲骨之甲骨文字於此漢白玉石模型上，再請劉作指師傅刻於石片上】

國立中央博物院藏

▶其背面有刻石銘文。其後再經三個月的清理工作，整理出整版甲骨約三百片，但經抗戰戰亂之搬遷，經昆明至四川李莊，原版多已破碎混雜於木箱中，又經多年之整理，於十年後方才編印成「殷墟甲骨文乙編」一書。

▶董作賓先生於一九四〇年在昆明鄉下龍頭村「龍頭書屋」工作室中摹寫研究YH127坑出土的甲骨。工作小組共四人，每天工作到晚上十時方收工。

董作賓先生與殷墟第九次發掘

石璋如

殷虛第九次發掘是在民國二十三年的春季，由董作賓先生所主持。這一次的發掘在殷虛發掘過程中是很重要的一次，也可以說是殷虛發掘的轉捩點，在方法上，在制度上，在人力上，在訓練上，都向新的方向改進；固然這是全體發掘人員經驗的進步，實際上也是董先生領導有方。這一次的發掘，對於殷虛發掘的事業上至少有五大貢獻。

一、奠定團址

安陽發掘團的團址，第一、二兩次，設於洹上村彰德高級中學內，第三次發掘則設於廣益紗廠內，都是臨時暫借的性質，迄未固定。民國二十年春，殷虛第四次發掘的時候，河南省政府指定洹上村養壽堂一帶，即袁宅的東花園，為發掘團的團址，如果不敷用時，還可以向高級中學另借房間。袁家花園很大，房舍以養壽堂為中心。養壽堂是一座非常講究的五間大廳，還有地下室，大門內正中的屏風上懸掛著慈禧太后特為慶賀新屋而親筆所題「養壽堂」三個大字的匾額，發掘團的中心即設在這裡，以北為五間房，係養壽堂的下房，隔為兩節，西端兩間住人，東端三間堆物。以南為三間水榭，南牟建築在平地上，北牟建築在水池上，傍依假山，下臨清水，假山有洞，曲徑相通，池中有魚，可以垂釣，這裡只可欣賞不可住人。介於水榭與養壽堂之間為八角亭，有長廊可通，作為發掘團的飯廳。三口（忘了）軒，在園的東南隅，緊靠園角，亦可往。以上這些房屋，都是指定屬於殷虛發掘團的。三柳堂在花園的西北部的草叢中，平常無人前往，而且也多半失修，不宜居住；用以辦公很不適宜。高的樹木插天，低的花草滿地，氣魄雄壯，風景幽雅，空氣新鮮，鳥語花香，真是一個養壽之區。經修膳之後，養壽堂，五間房，三口軒，八角亭等三四處可以使用了。還有一部分人住在高級中學內。養壽堂的東面為高級中學的大操場，高級中學的前院住了大批的軍隊早上軍號一響，軍隊在前院早操上，作運動，早晚都相當的熱鬧。惟因與軍隊雜處，諸多不便。軍隊們認為養壽堂這樣偉大的房子，應該作個司令部，才夠氣魄，遂不斷的打養壽堂的主意，惟發掘團為中央所派，不好意思侵佔，勉強的維持到第七次發掘完竣。民國廿二年春，因為研究所由平遷滬，安陽的工作暫停一次，就在這個時候，養壽堂真的變成司令部了，附近的房子也都被佔了，就是留守的工友所住及堆東西的五間房，也被佔了三間，把發掘團所有的東西都集中在西端的兩間中了。二十二年秋，殷虛第八次發掘的時候，工作人員一到安陽，團址被人佔了，沒有住處當然無法工作，遂向專員公署交涉，專署與軍隊交涉無效，專署認為發掘團住的時候，工作人

安全，尤其是與兵住在一起，諸多不便，勸發掘團到城內去住。城內有兩處房子，一處為老鹽店，在城東北，一處為舊黨部，在城西南，任我們挑選一處。這兩處房舍都很破爛，因為距工作地較近而院子又較寬敞的關係，我們選擇選定了冠帶巷二十六號。雖然叫做舊縣黨部，實際上黨部搬走後，被軍隊佔據過一個時期，軍隊走了，門窗也隨之不見，只有後上房及一處廂房尚可勉強住入，因此工作人員都集中在北上房內。廚房雖然無門窗，尚有頂蓋，可以勉強做飯。房子一無門窗，看起來格外怕人，尤其是夜晚，覺得更為森嚴，大有住在深山破廟格外幽邃的感覺。從大門口到後上房，這一段路程覺得特別的長，要不是縣府派了三個警察住在門口，便會感覺這座深宅大院越發的可怕了。

二十三年春，董作賓先生來主持第九次殷虛發掘（第113頁·下圖左右），參加這次發掘的有李景聃、劉燿、尹煥章與璋如共五人（第114頁·右上圖）。董先生看見團址這樣破爛，不像一個機關的樣子，遂請款修葺，都安上門窗，粉刷牆壁，一所破爛的房屋，現在也美侖美奐了，前後院都可以住人了，尤其是夜間各屋內都燈火明亮，好像把前後院的距離縮短了好多，並不覺得陰森可怕了。

這座庭院，本來是專員公署配給殷墟發掘團的，如同公署，可以不問一切，有主權永遠的住下去。可是董先生從旁打聽，這並不是一座公署而是私產，原來為山東巡撫王廉的客院，專為招待過境的官員用的，所以坐北向南建築的格外氣魄，在安陽城內也是屬一屬二的大庭院。臨街七間，由西向東數第六間為大門，第七間為門房，大門以內為迎壁，迎壁上有一個大福字。前院較淺，進深不過兩間；二門以內為中院，較深，進深五間，東西各為明五暗三的廂房，周圍有廻廊，可連七間過庭。過庭之後為內院，進深七間兩廂各為五間廂房，也有廻廊，廻廊盡處為月台，月台則佔兩間的深度，最後為五間上房，上房之西為下房，與上房間有通道可通後院，後院入深為兩間，有棚房兩間，全部共有四十間房屋。西院為套院，規模更小，為傭人住的地方。在當年來往於此的，都是有頂戴的官員，所以起名叫冠帶巷。

董先生為永久計不願強佔民房，也不願借住地方的公產，打算找著房東，訂定合約，每年付租，以照公允。但是找不到房東，找東鄰的王家，本是巡撫的後人，但王家說那房子與他無干，找西院的李家，李家說雖然從前曾經替他看過房子，可是久已脫離關係了；究竟房東是誰？現住什麼地方，老工人劉雖也知道一、二，但是也不肯說。董先生託人找西鄰李紹虞來，李則躲著不肯見面，恐怕對他不利；找之再三，並說明預備出租，對他有好處，但他不肯相信，仍是不見。後來因另外一件事情找他，他來了，他看見董先生和藹的說了，他之所以不敢來見面和不肯承認與此房有關其中有兩個原因：一個是由於袁世凱的產業充公，而且有罪，王巡撫也曾在清朝作官，是否有罪他們不知道，一旦承認自己是房於公產了，沒有人找他們的麻煩就好了，誰還再去找罪呢？二來即令這個房子發給原主，主人仍是無權過問，這房子已經等東，不但沒有享受這個房子的權利，確有替房客修理房子的義務，不承認還落得清淨。經過幾個月的觀察，又從發掘團老工人的口中探聽董先生的為人，他才放心，說出這個房東的王某，才訂定了一個合約，同時並通知專署備案。王某非常的高興，願意永遠租給發掘團使用，從此奠定了穩固的基礎。

二、發掘洹北

殷虛發掘以來，一次到五次都是在洹南發掘，惟到第六次的時候，仍以洹南為大本營，曾派遣吳金鼎先生領著一支小隊到洹北侯家莊高井台子試掘，僅僅是小規模的試探性質，很短的時間便停止了。因為距離太遠，交通不便，以後即再不到洹北發掘了。第九次發掘的時候，原定的計劃仍是繼續發掘小屯及後岡，並且於三月九日業已開工，按照計劃進行工作，中途忽然接到洹北出甲骨的報告，遂改變原定計劃，不計交通的困難，不顧人事的煩擾，董先生毅然決然的到洹北發掘了，事情的經過是這樣的。

住團編號工友王養靜是四盤磨村人，自第五次發掘就參加工作，是一位很聰明而機警的青年。照例的拜六晚上回家，拜一早晨回來。這一週的拜一為二十六，他回來了可是二十七、二十八，一連兩日下雨，田野未發掘，室內也無工作，他又回家了。就在這兩天的時間內，他聽到洹北侯家莊最近幾天內（陰曆二月初八）有發現甲骨的消息。曾到城內去賣，因為價錢太低並未賣出。二十九日早晨回來，即向董先生報告，親往調查，設法帶回骨塊，看看是否真實，並囑咐順便調查出土的確實地點。王養靜的太太是侯新文，他的內兄侯書國也曾替我們作過工，他即到岳家去打聽，很順利的問清楚了。挖字骨的人是侯新文，侯新文是他內兄的好朋友，兩家對門而居，怎說怎好。侯新人雖然是個窮人，但很孝順，很重義氣，他願意讓王養靜帶樣品回去請董先生看看，並且帶王養靜去看出字骨頭的地方。王養靜辦了一次成功的外交，便帶了一包甲骨樣品回來交差，董先生一看之下，大為讚賞，的確是字骨頭，是屬於晚期的。一向認為甲骨是小屯地下的專有品，或者殷墟皇室的專有品，再擴大一點來說，其它地方便沒有聽說過出有甲骨，現在洹北也有出土，的確是值得注意，究竟甲骨為當時較普遍的使用呢？還是侯家莊南地與殷代的皇室有關，僅僅是只有這一點呢？還是該處的地下另有大量的蘊藏，都是在不知之數。這個發現真是殷墟發掘的新生命，所以毫不猶豫而且很興奮的決定發掘洹河北岸侯家莊南地。

二十九日為拜四，小屯後岡均在工作，田野的工作人員尚不知道這個消息，董先生一個人在家計劃，籌備工作，先辦公文給專員公署，說明四月二日發掘洹北侯家莊，晚上回來，大家商量這件事情，決定從三十日起兩處向結束方面工作，拜六完全結束；收工的時候，通知工人，拜一即四月二日，集中洹北侯家莊南地待命。

四月一日為星期天，工人侯書國帶著侯新文並有一包袱骨頭前來，說明是侯新文在自己的地裡挖出來的，情願把這東西交給公家，遂倒在後上房的地上，讓大家看，其中無字的骨頭多，有字的骨頭少，可注意的龜版很少，只有一片有字的。董先生讓工人把這批材料暫且收起整理，並告訴他們說：「明日即去開工，八時到達，工作站暫設於侯書國家，可以回去籌備一下」。

二日很早起來了，發掘團的五人，坐了一輛轎車，專員兼保安司令，兼安陽縣長方策，坐了一輛轎車，專署秘書張曹坐了一輛輛轎車，保安副司令蘇孔章騎馬，隨從保安馬隊一排及數十匹馬，齊集侯家莊南地，並召集侯家莊武官兩村的保長及村長訓話，說明發掘團在此發掘的意義，並令當地的人民安予協助和保護。幾位文武長官，幾十個隨從和工人，幾百個看熱鬧的村民，還有車馬等等，雲集於此，真是侯家莊南空前未有的盛況。

訓話之後辦了兩件事：第一件是讓侯家莊保長侯得仁，令侯新文把所有有字及無字的骨頭全數交出，連同帶往發掘團的骨頭，一併付價十元，同著保長簽具收條。第二件是令侯新文指出出甲骨的地點。辦完了這兩件事情之後，專員及其隨從都走了，發掘的人員即開始工作。先劃定坑位，然後分為東西兩區發掘，李石在東區，劉�464在西區。下午又把侯新文找來，找出字骨頭的坑位，再把其中的虛土掏出來，那個坑原來是一個經約一公尺許不規則的圓坑，深一‧四五公尺，其中墳的為黃灰雜主，骨頭和黃灰土是混雜在一處的，在虛土中又撿得字骨六板，其中兩版可與侯新文所交出的字骨相接。

此後董先生在城內整理甲骨，其餘的人員在田野發掘，董先生整理的結果：

有字胛骨二六塊

有字龜甲一塊

由卜骨中檢出有字胛骨四塊

無字卜骨一包袱

他從無字卜骨中撿出骨臼三十多個，證明這一包袱破碎的骨頭，是由三十多塊大骨板殘碎而成；有字骨頭中有四版帶著骨臼，證明其中至少有有字的骨版四大塊，或者在坑中都是整板，被不注意地下現象的侯新文把它們挖碎了。可注意的只有一塊字甲，不知何故，說不定甲與骨會分別儲藏的。

有一天現任芝加哥大學東方部主任顧立亞先生由北平來安陽參觀，董先生陪他一同到侯家莊工作地，六個人擠到一個轎車上，去的時候很平靜，回來的時候因為天快黑了，車夫打著馬快跑趕路，行至紗廠附近，夾板的口繩開了，馬從轅中跑出，兩根車槓倒在地面，車內的人都滾出來但未受傷，經車夫一整理又套上了馬，照常趕路，回到辦公處，顧立亞先生趕快向他在北平的太太，用中文打了個電報，只用三個字「都頂好」，以後這件事情傳為發掘團的美談。

璋如被派在東區工作，開工後的第十天，即四月十一日的下午，已經是該要收工的時候了，在出字骨的南邊，約七公尺左右，即HS‧二〇大灰坑的東北隅，深一‧五公尺的黃硬土中發現卜用過的大龜版，它們分成南北組，錯落著相疊壓，南邊的一組在下，共有六個完整的腹甲，都是表面向下，裡面有鑽灼之處向上，黏貼的非常堅牢，不容易打開，它的放置係頭端向西南，尾端向西北。北邊的一組在上，是幾塊破碎了的背甲，散置成層，南面高、北面低，在斜放著。

天快黑了而且陰雲密佈，龜版附近的黃硬土又是那樣的堅硬，剔的細了又怕誤時，剔的粗了又怕傷龜，當時的心情非常緊張，剔清之後已經薄暮，就在光線暗弱的時候照像，特用玻璃版來照，縮小光圈，延長時間，差不多照了五分鐘，然後把它們整個的連土挖起，裏面厚軟的棉花裡，小心翼翼的捧回城內工作站。那一天由於工作不能停止，遲了一個鐘頭才回去，董先生在城內辦公室處的庭院內，徘徊不安，以為田野裡了什麼亂子，非常耽心，等著我們進了大門也才放心下來，忙問出了什麼事，回來這樣遲，我們齊聲說出了大龜七版，無法放手，非挖出來才可收工，但是俯著出土，不知有無文字，他看了一下棉花包裡的一堆大龜版便改耽心為高興了。

那天的晚飯，吃的格外的有味，也感覺格外的有精神，飯後大家集中在北上房內，把田野未完的工作，搬回室內來繼續發掘，即揭龜的工作。先試小鏟子，無效，因為龜與龜之間的縫太窄，其間容納不下小鏟子；又試小刀子，也不成，由於土銹的硬度比龜版的硬度還要大，剔土銹時往往走刀而傷及龜版，而且龜版有個弧度，直的刀無法插入，簡直無法下手。同事尹君，曾在北京午門整理過檔案，他說黏土銹時要上籠蒸，經過熱氣一薰便可揭開了，他提議不妨上籠蒸一下試試。董先生反對這個辦法，他說龜版與字紙不同，龜版上的穴兆都有裂紋，開水一蒸散成一堆，如何是好。按其濕潤的原則改用熱敷的辦法，用毛巾浸在開水內然後取出包住龜版，使熱氣向內浸入，開水壺、洗面盆放在一邊，並不斷的更換熱水，少量的熱水浸入兩龜之間，慢慢的土潮濕了，用小刀子一撬，揭開了第一版，其上並有文字，大家高興極了，就用這種方法，繼續的把六塊龜版都揭開了。每塊龜版上都有文字，大家太興奮了（第113頁‧左上圖），工作到十一時以後才完但並不感覺疲倦。

後來又在HS‧三一A井中，發現了兩片字骨，總共是字甲八，字骨三六塊（其中買的字甲一塊，字骨二七塊）。這次發掘一直到五月三十一日農人要收麥子了才停止發掘，從很多的現象中證明了一件事情，很可能的甲與骨是分別儲存的。經董先生的研究，這些甲骨都是第三期及第五期的東西，第三期為廩辛康丁之世，第五期為帝乙帝辛之世。民國二十五年他把研究的結果發表在史語所出版的田野考古報告第一冊，題目是安陽侯家莊出土之甲骨文字，文長約四萬七千餘言，其中並有大龜七版，小甲一片及字骨三十四片的拓本，非常重要。

三、培養幼苗

開工後不久，北平研究院的徐旭生先生由平赴陝，路過安陽，他的目的是想來安借將，他們正擬發掘寶雞但無技術工人，恐怕遇著重要現象不能辦認以致毀壞，即認識了，不會下手，若下手又怕損傷。遂商得董先生的同意，把第二號技術工人何國祥借走了。董先生鑒于將來考古事業發達了，殷虛發掘團便會成為技術工人的供應所，因此他想訓練較大量年輕的技術工人，以備將來自己發展工作及他人延聘之用。第九次發掘除了原來的一些老工人之外，還用了若干位年輕的小孩子，這些小孩子大都為老工

人的子弟，有的是小學畢業的程度，有的是當董先生第一次發掘時，騙他的放牛孩子，現在都長大了。年輕人的注意力強，容易接受指導和訓練，而且眼明手靈，學習的能力很高，到某種程度應該怎樣作，很快的都學會了。不像四十歲以上的老工人，他們有他們的主義，指導者的話，他們不肯接受，只是照做，不能達到預期的目標；只可用作挖土，如果讓他們剝剔一付人骨，會把人骨挖壞，如果要他們清理一個現象，本來很清楚，由於笨手笨腳的不清楚了。這些老工人們精力充沛，越作越有勁，會把奇、碰見一片器物，遇著一個現象，會馬上來報告。聽候指揮細之處理，並且誠懇，不像老工人們顧忌太多，而且好生有鑑於此，挑選了十數名的年輕工人，交給我嚴格訓練，從認皮尺，認土色，認器物，量坑子，寫坑號，上膠水等著手，到測量大地持標竿，找測點，找水平，打基線，拉測索，剔人架，包器物，以及裝擔子等一套技藝不再為極少數的特殊工作所獨佔了。中飯是在田野工作站內舉行，飯後隨意休息。工人就在工作地午餐，老工人們吃了即躺在地上睡午覺。我領著這一群年輕的工人，到南霸台河邊土樹陰下，教他們國文和算術，每日如此，把出土物的名稱給他們認，教給他們寫，算數則從個位數認到千位數，尤其是計算上的單位，如公尺、公寸、公分、公厘等，他們都記得清清楚楚。他們不但可以在田野間發掘，並且可以回到城內工作站編號，真是文武全才了。

幸而第九次發掘訓練了一批年輕的技術工人，不然西北岡的大規模發掘簡直無法應付，所以第九次發掘可以說是替西北岡發掘訓練人才及舖路的工作。

每天的上下午，每坑也作一次小結，把坑的深度，土色，出土的器物要在記載本登記一下，描述一番。在登記的時候要把器物分類，這本來是有訓練的老工人作的工作，這些年輕人也幫著他們作，很快的也學會了。最可愛的是他們不但聽指揮，而且肯出力，如果遇到緊急趕工的事情，如發現一個墓葬，要開一個支坑，他們會把上衣一脫，丟在一邊，拿起爪鈎和鏟子，很快的就挖到底了，雖然汗流夾背並不知道疲倦，他們真是生龍活虎一般，替發掘團增加了無限的活力。

四、協和地方

董先生本來與安陽的地方人士相當熟悉，如高級中學校長趙質宸，初級中學校長張尚德，教育局的孫局長，古物管保管所所長裴希度，縣黨部的幹事馬廷松等。由於第五次發掘的時候，曾接受地方人士的建議，派兩個學人來參加工作，一位是某校校長郝升霖，一位是安陽教育界的優秀分子，都是安陽教育界的老師，生活安定而規律，來到田野參加發掘，終日餐風沐露茹苦不堪言，因為他們對于考古沒有興趣，所以第二年派他們，死也不肯再來。經他們回去親身經歷的報告，地方人士知道了這個工作非常清細每件器物的出土要經過記錄、繪圖、測量、照像等手續，是為學問而發掘，並不是單純的隨便的挖掘古物。由此地方人士對于殷虛發掘團的工作，有了進一步的了解。

到第九次發掘的時候，新來的專員為方策（第二一四頁，左上圖），字定中由中央派來，當然對于發掘工作應該照顧，尤其是他的秘書張曹對于古文字學興趣極濃，常常與發掘團來與董先生面談，每關於一個字的解釋，常有書信往來，申述自己的意見，相處的非常融洽，故教育界及上層社會的人士，對於發掘工作是頗予支持的。

至於地主階級他們不反對，因為挖他的田地，是一定要替他們填平的，並且也出租金，白地每畝十元，苗地每畝三十元，白地的租金對地主說等於白檢，反正地是閑著也不能耕種，苗地所得的三十元，也超過了農產品所得的代價，由於農作物尚需耕種、澆水、收割等等，如果苗地被挖，就不必再耕種澆水和收割，等於坐在家裏拿錢，何樂而不為，況且比自己耕種所得尤多。

如果平坑後來得及再種，發掘團也追不究，所以地方方面也沒有什麼異言。

工人呢？則是竭力的支持，因為發掘的時間都在農閒，每日所得四角錢可買半斗多小米，一個八口的工人之家，一天吃不

完。農忙的時候則停止發掘，對於他們毫無妨礙。研究院的發掘工作，是八小時制，夏天的天長也是農家開始忙的時候，他們可在未開工之前的早上，作一陣自己的工作；收工之後的下午尚未黑，又可作一陣自己的工作。不過發掘團所用的工人有限，而安陽的農人多的很，哪能人人都給工作呢？由於從前發掘的地點僅在洹河南岸的小屯附近，所用的工人以小屯附近的農人為對象。董先生分配工人的時候，先把精工固定，然後以小屯一家一人為原則，擴大工作時，再比例的增加，沒有男丁的人家沒有辦法，因為發掘是不用女工的。小屯的人都稱讚這個辦法很公平。工作擴展到侯家莊，侯家莊的農民也享受到與小屯同等的看待，所以與地方的官民一團和氣。只有那些盜掘者，暗暗的在內心的深處嫉恨董先生使他們不能隨心所欲的任意盜掘。

他還辦了一件使地方人士大為感激的事情，就是收養孤兒訓練他為有用的人才。事情經過是這樣的，在後岡工作地西邊，有一處已經停工的造紙廠，其中只有一僕一主，困苦無靠。原因是廠主（即父親）死了，母親嫁了只有一僕照顧幼主，變賣傢俱維生，發掘團的工作人員，借他們的地方午飯，他們慷慨承允，並答應替在此午飯的先生們義務熱心。那位僕人名叫李志國非常忠心，發掘團替他補了一個工人的名字，在田野發掘，所得的工資，可以養活他們二人有餘，大家都稱李志國為義僕。小主人不過八歲，非常聰穎，董先生知道了這件事情，就讓李志國到發掘幫廚，小主人也隨著住在團內，當一名沒有工資只供吃飯的小工人。他姓靳，原名不記了，因為他是第九次來的，董先生就替他起名叫靳九發。從此他的生活有靠，成了發掘團的一員了，後來還送他縣立小學去上學。李志國的忠誠可靠，靳九發的聰穎上進，替發掘團又增加了兩塊基石。董先生本來的意思是想把這兩位寄在社會上的主僕，化無用為有用，可是本地的人士，都稱道發掘團的董先生在辦對於地方有利的慈善事業了。

五、替西北岡工作奠基

西北岡是一個新名詞，不但在洹河南岸我們不知道，就是在洹北侯家莊南地發掘的初期我們也不知道。雖然在第五次發掘高井台子的時候，與西北岡東西相距也不過是咫尺之地，可是在那個時候的西北岡尚有沒有什麼殷代遺物的發現，不過是一片棉田僅有較大規模的漢墓，它的發現銅器卻是最近的事情，與侯家莊南地發現甲骨文是一前一後，消息走露在外面，乃是第九次發掘中期之後的事。

記得我們正在發掘的時候，傳出西北岡發現有銅小廟，轉龍碗等，還有很多很多的銅器。這個發現，大概是由於老百姓挖墳埋人偶然的發現，於是挖起來了。在侯家莊南地挖掘甲骨文的侯新文，他說在他的西北岡的棉田裡，也挖出有東西，於是我們才在注意了西北岡。在發掘進行中，曾不斷的到西北岡調查，沒有盜掘的事情，可是西北岡為好幾十頃大的棉田，當發掘侯家莊南地的時候，正是他們準備耕種棉花的時候，正在大規模的灌田，沒有盜掘的痕跡。西面是秋口村，東面是小管村，南面是武官村與侯家莊，北面是灌田。南北相距六七里，東西相距也有六七里。在這裏一個遼闊的地帶內，到何處去找呢？到枯河有一條南北大道，大道的西邊叫雙大井，大道的東邊叫大栢樹墳。後來才打聽出一個目標，侯家莊雙大井與大栢樹墳一帶，就是他們盜掘的好地方。

侯新文是一個很誠實的人，也是一位很窮的人，他參加盜掘並不隱藏。第九次發掘的時候，由於他坦誠，董先生把他補了一名工人，參加發掘。在工地休息的時候，他曾明白的說出，在西北岡盜掘的情形，他的棉田是東西很窄的一條，東頭頂著南北大道，就在距大路二十二步的地方，開了一個小坑，其中卻是好土，由此向西挖橫洞，其中都是翻葬土，雖然是翻葬土，可是出花骨很多。就在小坑附近的夯土中出了三個「高射炮」（即盉），因為這種盉的嘴子是斜向上方，本地人叫它「高射炮」，由侯老慶經手賣給日本人，小廟和轉龍碗是武官幫的盜掘者挖到的，出土在大栢樹附近，從此我們知道「高射炮」是出在路西，轉龍碗是出在路東的，單就銅器的眼光來觀察，西北岡比侯家莊南地有希望的多了。

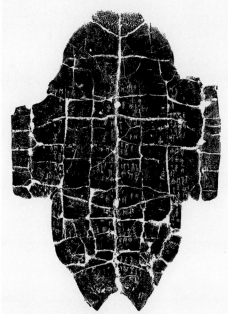

▲第九次發掘重大成就 ― 發掘到疊在一起的大龜七版，此圖為該龜甲的拓片。

參加這次工作的劉君，曾參加過濬縣辛村衛墓的發掘，又在後岡發掘殷代的大墓對於殷代的墓葬非常有興趣，他積極的主張把工作地擴展到西北岡，以確保該處地下的安全。當我們確實知道西北岡出銅器的地點以後，就是快到收麥的時候，第九次發掘也準備收工了，他的意見沒有被董先生採納。安陽盜掘的慣例，有三個時期：第一個時期在收麥之後，在已收割的麥田內，一陣瘋狂的盜掘，但是為時不久，接著就要耕地種小米了。第二個時期為收穀之後，即十一月到來年的四月，差不多有半年的時間可以在棉田裡上掘，出土寶貝大都是在這個時期，也就是說過年前後為他們盜掘的黃金時代。董先生瞭解了這種情形，他知道西北岡已全部種上了棉花，在夏季這一段時間內可以不會發生盜掘事件，所以他主張按兵不動，以待下次發掘再說；現在還沒有力量，沒有時間作這大規模的發掘工作，不要打草驚蛇。如果我們去開一個頭，那樣遼擴的工作地不但不好保護，更會惹起盜掘者的貪心，說不定在暑假期間，會破壞我們的工作地。現在快要收工的時候了，最好不要輕舉妄動，現在把地點確定，多培植能幹的工人，收工後回去把財力籌足，下次再來發掘，不是很容易的事嗎？現在我們的工作地，已經搬到洹河北岸了，在這裡已經有了初步的根基，讓他慢慢的發展，不要操之過急，他主張在放假期間，常常的不斷到西北岡走動走動，以表示我們注意這個為他們所垂涎的地方。當他決定發掘侯家莊南地的時候，非常果敢而迅速，這次請他進一步發掘西北岡，卻是遲遲不前，並不是因為侯家莊南地出有甲骨而去發掘，西北岡不出甲骨而不去發掘，主要的原因，需有工作費來支持才可進行。

說也奇怪，開始發掘小屯，是為小屯出有甲骨文字，由董先生來主持第一次的發掘；較大規模的發展侯家莊也是由於侯家莊發現甲骨文字，也是由董先生來主持發掘，董先生與甲骨文字確實有不解之緣。這一次的發掘，不但發現大龜七版，還發現了洹北殷代文化層堆積的情形，還調查了西北岡銅器的確定地點，瞭解了西北岡銅器的確定地點，並培植了許多年輕的技術工人，訓練了許多侯家莊本村可靠的發掘工人，設立了一處臨時的工作站，雇用一名長工看守工作地，給殷虛第十次發掘，即西北岡第一次發掘，奠定了堅實而穩定的基礎。

▲董作賓於冠帶巷留影。

▲董作賓閱報於冠帶巷工作站。

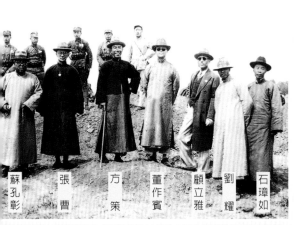

蘇孔彰　張曹　方策　董作賓　顧立雅　劉耀　石璋如

專員方策，帶著衛兵（因當地有土匪）來侯家莊發掘現場參觀。

石璋如　尹煥章　李景聃　劉耀　郝延霖　董作賓

▲第九次安陽發掘工作人員合影於發掘工作站（冠帶巷內）。

王天凌　陶正剛　楊學法　張堅　David Liu

石璋如

宋鎮豪　張永山　董玉京　王宇信　李永迪

▲石院士一〇二歲時，在史語所安陽工作室與大陸學者合影。

談安陽發掘工作者對考古學者們的精神建設

董敏

〔此文曾於2009年中國山東福山所舉行「紀念王懿榮發現甲骨文110週年國際學術研討會論文集」中發表。〕

一、從向勞動人民學習到安貧堅忍的抗戰精神。

二、為考古工作者建立工作精神指標與守則。

三、考古資料的公開學術研究與成果的交流與檢討。

四、自由辯論與科技整合。

五、發揮團隊合作精神，承先啟後，提攜後進，壯大考古學術隊伍。

六、整合社會、政府力量，使廣大人民瞭解考古文化，推展學術研究工作與成果。

七、真正的愛國者。

一、從向勞動人民學習到安貧堅忍的抗戰精神：

從一九二八年十月中國科學考古工作在河南安陽小屯，邁出了第一步，向中華文明的黃土層挖下第一鋤頭，到今天已過了八十年，這段歲月中，雖歷經戰亂災難的阻撓破壞，但是在考古文化的學術研究上，不斷的向世人交出了漂亮的成績單，是大家有目共睹，和令人敬佩的！

現就個人有限度的認知，對學者們的工作精神，和他們互相之間的砥勵，加以補充和綜合性的介紹，以供後學者參考，並對前輩學者們的堅忍精神致敬。

(一) 向勞動人民學習：

一九二八年十月十三日董作賓、郭寶鈞率領工作人員三十餘人，在安陽小屯沙丘附近，鏟下了中國科學考古的第一鏟黃土，「本擬用打坑之法，原計劃作四方丈之正方形，本為面積較大，則深處光線充足，可以隨時攝影。今歷觀村人挖掘之處皆為長方形，長約七八尺，寬約二三尺。蓋長方之形有四便：一、長處可以容鐵鏟、抓鉤之上下簸揚。二、寬處可以架轆轤，以便坑深時起土。三、兩旁挖小窯即可上下，不須階梯。四、坑中土堆於四旁，填土時不至費力。有此四便，吾等乃決定捨正方式而採長方式……」註1

由此可見，這些中央派來的學者『大員』，初臨小屯就虛心的向當地的勞動農民學習，吸取發掘的勞動經驗，同時更不斷的向當地農民請益：

「……而自一老工友之口中乃得此沙丘之真象。此工人蓋老於挖古物者，沙丘上之十坑，皆其一手所造成。據云沙丘下絕無字骨，間或可得骨箭頭。工作一日，余甚覺『輪廓求法』之迂遠，思有以改進之。同時又發現挖天花粉之農人，方余等在穀地工作，見地畔有挖天花粉者，其法以長丈之木把鏟子一支，向地下打洞。鏟子長約七八寸寬四五寸，鏟平面異於洛陽挖古物者『搗窯』所用之瓦形鏟（註：俗稱洛陽鏟）。彼等見地面有天花粉之苗。即緣其枝幹向下求其根，根即天花粉也。其所打之洞，方數寸，稍傾斜，深者，盡其把，約一丈。掘出之土則散置洞旁。吾等見其所掘土色之異，思有以利用之，乃相約明日為余等工作，工資如村人。……此後即改『輪廓』之法（由外而內）為集中之法（由內而外），再加上『天花粉』鏟打探之法可知一丈內之土色計。……但是結果此三

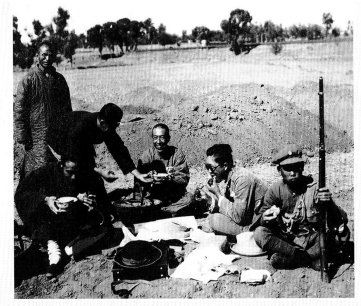

▲（圖一）安陽第一次發掘工作午餐圖，董作賓（左彎腰者）正在分小米粥。

法皆未盡全功而失敗，檢討結果是：……前此三種求法之所以失敗，因其全屬理想之故，此後更當利用村人之經驗，而捨棄個人之理想。實地向勞動人民學習。」

工作人員辛苦……第一次安陽發掘工作共十八天，因小屯有匪患，不敢村居，往返工地日須步行十餘里。

「又同事諸君皆耐勞吃苦，每日午餐，僅分食饅頭，略飲茶水，或者添煮稀粥，即能飽食一頓（圖一）踴躍工作，此種精神，亦至可佩，故此次工作之費用，除購置測量照相用具由上海所支付外，在安揚挖掘所用之款，僅三百五十餘元」。
（附註：當時中央研究院蔡元培院長共撥發掘經費一千元整，而此次發掘共得有字甲五百五十五件，字骨二百二十九件）註1

1-2 抗戰精神：

到了一九四二年抗戰中期，這一批考古學者們，維護著安陽發掘的文物，遷移到長江源頭的四川李莊山中的板栗凹山村中，大家的日子是這樣過的：

「……平常，如果兩三人相聚，總會談到物價問題。物價，只敢談吃的，穿的早就夠不上談了……從雲南搬來才一年

又八個月，你看，物價又上漲得多麼凶……柴五倍，米六倍，七倍麵，糖、肉八倍，肥皂九倍，餅干十倍。這些都是日用必須之品。至於布，以陰丹士林為例，初來時兩塊錢一尺，現在已漲到十八塊了。大家常談：衣食住行，人生四要：衣是添不了；行，根本談不上，一動也不敢動了……肉是飯桌上不常見的東西，如果有一家殺隻雞或買一條水鼻子（魚），甚至大伙食團吃一頓炸醬麵，那簡直是山村裏的重要新聞了。因此大家在鬧著營養不良，害「李莊熱」，每一個人，都要減輕體重三、五磅，甚至十五磅、廿磅。人是瘦了，而且個個面有菜色。於是大家在想：「菜色大概吃素菜的毛病罷？不然，何以人們面無肉色呢？」

窮，「君子固窮」，除了小孩子想吃肉，想吃餅乾（註：我就好想！當年筆者六歲）太太們深感沒有錢買她想買的東西之外，大家卻蠻不在乎。自然，都知道在這抗建的大時代，後方工作者應該要苦的。他們不但能安貧、而且能樂道。他們各人在自己的牛角尖中，「別有天地非人間」，大可以怡性悅情，安身立命，於是鑽之不已，直到老夫子那樣的「發憤忘食，樂以忘憂，不知老之將至云爾」。

總而言之，統而言之，栗峰生活，論個性是很強的，儘管有那些；男的男朋友，女的女朋友，小的小朋友，以及先生怕太太，太太怕先生之類，形形色色，花樣許多，我這裡且不說他。但也有一個共同之點，就是治學的興趣，精神生活總是愉快的。詩人說：「貧儒未餓死，國恩寧怨嗟！」不錯，這一群人縱然在挨窮，確也還能夠維護國家學術文化於不墜，而保持著儒者弦誦不輟的精神。」註2

一九四四年英國名科技史學者李約瑟曾訪問李莊和栗峰，他很敬佩這些學者們的敬業精神，他感嘆的說：「要是在西方國家裡，生活條件如此艱苦，學者們早就放棄學術研究的工作，而去自求溫飽了！」

「董先生，梁思永先生和我對於現代考古學都有一個同樣的信仰，同樣的看法。事田野工作的同仁都認為近代考古學應該接受不少的，過去的固有傳統，但有一點我們是應該革新的。這一點就是我們不能，也不應該把我們研究的對象，當作古玩或古董看待。我們共同的認識是埋藏在地下的古物都是公有的財產；它們在文化上和學術上的意義及價值最大；沒有任何私人可以負荷保管它們的責任，所以一切都應該歸公家保管。當我最初把這個意思告訴董先生，也就是我第一次與董先生見面商量時，（一九二八年冬在開封）我就得到他無條件的合作。以後梁思永先生和其他考古組的同仁都熱烈支持這一工作，對古物的所有權，即「國有」的觀念，頒佈與實施，在實行上我們這些從事田野考古的人，籍安陽發掘這一工作，我們不但促成了古物保管法的做了一次充分而強力的發揮。……凡是參加這一工作的同仁，可以說沒有自己收藏過古物……」註3

這些考古工作者的守則，通俗一點說，正如俗話說的「考古的人不收藏古物，管圖書館的人不自藏書，而研究民俗藝術的人也不收藏標本！」不只是避免「瓜田李下」之嫌，而是和古董商、古玩家的見識，有天壤之別。

「……緣因當然是很多；但最要緊的一種，我們認為是那時流行一種對古物不正確的觀念在作祟……這一觀念就是士大夫階級對於地下的古物，當作古董看待的習慣。因為它們是古董，它們的商業價值，就高於學術價值。所以玩古董的人們只是要把它們的流通當作一票高尚的買賣；它們的學術價值是次要的。因此，一般的人都把地下的古物，當作「錢財」看待。這一看法也是一般知識階級中最盛行的。現代考古學的出發點和完全是一種學術觀點。一個考古學家對一件地下器物價值之衡量根據，是百分之百的學術性的。所以一塊破骨頭或者一片破陶器的發現，往往比一件完整的銅器對於學術的研究，是否可以增加新的認識。註4

這一觀念的認識與確立，也成為八十多年來中國現代考古學者們，一脈相傳的守則……夏鼐先生就曾當面斥罵一位在古董攤上買古玩的學生，我想夏老師是怕學生會「玩物喪志」吧！

其實直到一九三七年，日寇侵華，安陽發掘工作在第十五次後被迫停止，然而：「安陽盜掘古物之風，本年益盛。公然貼標語，反對殷墟發掘工作。標語有「打倒摧殘人民生計的董（指先生）、梁（指梁思永）」。「只許州官放火，不許百姓點燈」云云。奸商土劣乃倡議以盜掘物一部份捐出，成立古物保存所，遂大舉挖掘，更無忌憚矣。「平盧影譜」輯有劫餘之物照片多幅，先生題曰「百姓之燈」以對逆流之反諷。註11（第118頁．圖二）

三、考古資料研究的公開，與檢討學術研究成果的印行：

這兒舉一個例子：「在第三次安陽發掘的時候史語所挖出來的大龜四版（第119頁．圖三），是出土最早的帶有甚多文字的原始資料；它們都保存的比較完整，而又附有精確的出土紀錄；於是發現的新聞很快的就轟動了中日學術界。那時候的郭沫若正在日本，編他的「卜辭通纂」；他聽到了這個消息，就向史語所寫了一封很客氣的信，要求先看大龜四版的拓片，並希望史語所能將這拓片贈送他一全份。因為我是這大龜四版的發現人，及田野工作的紀錄者，我們的所長傅孟真先生就問我的意見；當然更重要的他也已徵求了董彥堂先生的意見。……很快的就答應了他的請求，把這尚沒有發表過的拓片撿出一全份送給他作研究資料。彥堂先生的決定和我的贊助也是根據彥堂先生態度而定的。假如他有絲毫不願意的表示，大概這四張拓片是不會送給郭氏的，但是彥堂很慷慨，沒有任何不願意的表示。然而事情的發展卻出人意料之外。聰明的郭沫若得到了這四張拓片，就把它們作了斷然的處理，編入

▲（圖二）「百姓之燈」安陽被盜掘出土之古物。

「百姓」之「燈」：

安陽盜掘古物之風，本年益盛。公然貼標語，反對殷墟發掘之工作。標語有「打倒摧殘人民生計的懂【羅金】限【指羅振玉】，以許州官致火不準百姓點燈」云云。奸商土豪乃倡議以盜掘物一部分捐出成立古物保存所，遂大舉挖城，更無忌憚矣，以下各物，殆所謂「百姓點燈」之餘燼亦。

「安陽」保存古物所
「安陽」所保存之「天地古物」

他的「卜辭通纂」；一切都安排好，並且付印了，才寫信告訴史語所他的這一計劃。這件事弄得大家—尤其是傅孟真—感到甚為尷尬；不過最後我們認為學術是公開的事業，凡是能夠利用這項資料的人，我們就應該盡力協助他，我們不能根據純法理的觀點處理，所以也就讓這件事過去了。註4

在「卜辭通纂」的序文中郭沫若寫到「大抵卜辭研究自羅，王而外，以董氏所獲為多。董氏之貢獻在與李濟之博士同闐出殷墟發掘之新紀元；其所為文如大龜四版考釋，及甲骨年表，均為有益之作也。懷疑甲骨者之口已被間執，即骨董趣味之劉、羅時代亦早已超越矣」。其後記：「『甲骨文斷代研究例』三校稿本相示，已返復誦讀數遍，即感紉其高誼，復驚佩其卓識，如是有系統之綜合研究，實自甲骨文出土以來所未有。文分十項，如前序中所言，其全體幾為創見所充滿。……註4

這是由「大龜四版」資料的公開交流所引發學者們之間的連潢之一斑。

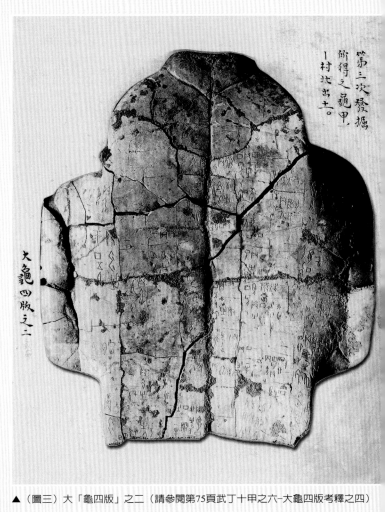

▲（圖三）大「龜四版」之二（請參閱第75頁武丁十甲之六—大龜四版考釋之四）

至於安陽發掘考古資料的發表，更是出人意料的多難多災，僅就甲骨文的資料來說，一九二八至一九三四年安陽第一次到第九次發掘所得甲骨資料拓片共計3938號，其中甲2513號，骨1425號，編輯成「殷墟文字甲編」，一九三七年就編輯完稿，而且照相製版工作也完成待印時，承印的商務印書館上海滬東工廠，卻毀於日軍的炮火。後來到一九三九年，又在香港的商務印書館，書印好了，因郵寄費太貴，存於香港倉庫，又毀於日軍的侵佔，以致一直到抗戰勝利，才於一九四七年在上海印出，前後歷時二十年。不知實情的人，早就開罵史語所獨佔資料不公開發表……「秘藏櫝中」，「包而不辦」，卻不知該挨罵的是日本皇軍。

而安陽發掘第13到15次的甲骨文，主力在13次發掘工作最後一天收工時發現的YH127坑有三噸多重的「甲骨堆」，在田野間甲骨會乾裂，所以花了大力搬到南京史語所內，進行「室內發掘」，歷時三個月；清理出甲骨17,096片，其中完整的字甲就有三百多件，而字骨只有八件。還來不及做編號等後續工作。日本皇軍在毀了上海的「殷墟文字甲編」後，又一路殺到南京。以致於乙編的材料促忙裝箱水運漢口，再陸運經長沙、桂林，最後到昆明，一路上這些木箱，都是人力粗工搬運上下舟車都用拋的。等到一九四〇年在昆明龍頭村，就開箱整理。才發現原先整整齊齊的紙盒，都已破損混雜，而三百多片原來完整的甲骨，不但裂為碎片，而且上下混雜，亂散箱內。在三年前於南京裝箱時是整齊一盒一盒的，這些國寶的破碎，真令人欲哭無淚！仍由高去尋、胡厚宣二先生清理編號，再由楊若芝小姐拓片，最後交由董作賓摹寫，這四人工作小組，日夜工作，每晚工作到十點。

在龍頭村的工作實況是：（第120頁·圖四）

「那時候限於工作地點的逼窄，侷促在一個屋簷之下，實在無法作排列粘兌的工作，於是把原在一盒的碎片編為一號，以便將來傳拓時再為粘兌，但是紙盒經過了三年的潮濕，萬里的震蕩，多已霉爛破壞，因而互相混雜，不易分辨。說起來真是罪過，在南京整理時那樣細心，每一盒都是一個完整的龜版，至少有三百盒，現在經過屢次搬運，已粘兌好的，也都四分五裂，七零八落了，直到在四川李莊時拓印編輯，仍然不能恢復完整之舊；這使我極感

▶ 在龍頭村工作案上由胡厚宣（前側影）、高去尋（後坐）為甲骨編號。

▶ 胡厚宣、高去尋二先生編號後的甲骨片交楊若芝拓印。

▶ 楊若芝拓片後再交由董作賓實摹寫，而完成一片甲骨片的編號流程作業。

（圖四，以上三圖皆石璋如攝影）

不安！希望讀此書者，原諒它是國家多難時的產兒，自己再下番拼合的只是無字部份，有字的殘片，已儘量收入乙編中了。」註5

昆明的開箱整理工作，又因日軍侵佔緬甸，史語所再搬往四川李莊栗峰山村，定居後方才開始乙編的整理編輯，所以乙編是一九四八年出上輯，一九四九年出中輯，一九五三年出下輯。而綴合的工作費力曠時，一九五七年到一九七二年才由張秉權編印丙編上、中、下三輯。

如此看來甲骨文從殷商入土安息了三千年，近百年出土重見天日後，就沒有過過安寧太平的日子！

四、自由辯論與科技整合：

「另一方面他也有很多抬槓的朋友，即傅孟眞先生在他的殷歷譜序中所說的若干『常無義而強與之辯，以破寂焉』的朋友，『故反其說，說而不休，益之以怪』的朋友，以及「強作解人」的朋友。這些非職業性的自由的辯論對純學術的研究，往往有很大的益處，因為只有如此方能得到所謂「踏破鐵鞋無覓處，得來全不費功夫」的境界，

我記得很清楚，他研究曆法的基本觀念，即：「點、線、段」三原則，就是在田野工作的自由討論中發展出來的，而貢獻這基本觀念的人卻不止我一個。這一類的討論，尤其是在田野工作的時候發展得最熱鬧......這一情形很具體的證明了一件事，即近代的學術工作大半都是集體的，每一件有益思想的發展，固然靠天才的領悟和推動，更重要的是集體合作的實驗，找證據，以及複勘。只有在這類的氣氛中，現代學術才有紮根生苗的希望。」註3

現代的考古學必須與其他的科學學門、合作共同研究，也就所謂的科系整合，方能得到正確的結論與成果，現舉中研院內各所間合作研討的例子：

4-1 怎樣認識鳥龜⋯⋯（第三次安陽發掘得一完整龜甲，請古生物學家秉志氏檢定並命名為「安陽田龜」為一特有種，與「希臘田龜」相似。（但非安陽本地所產）。

4-2 第十三次得武丁時的大龜腹甲，長達四十四公分，寬三十五公分，經古生物學家伍獻文氏據葛來氏大英博物館龜類誌考得今馬來西亞有此種。註7

看來商代卜龜用的甲，還都是南方方國進貢的南（北）貨。

4-3 祿豐恐龍的頭骨……一九三九年楊鐘健約董作賓，李霖燦等人去到昆明地質研究所去看新發掘的恐龍頭。……楊鐘老也笑臉迎人，彥老第一句話就是：「快把您的頭拿來我們見識，見識！」他指的是化石恐龍的頭；要見它「還真的不容易呢！原來這是寶貝」卜美年先生給我說「恐龍頭是一種嘉肴的吧」，化石大半只有軀尾遺留下來，頭給吃掉去啦。這回我一發掘到頭部末端，一看還有化石根痕存在，乾脆就把一塊岩石全部剖下運回所中，因為「頭腦」最重要」。這還用說嗎？楊健老打開一個保險櫃，極鄭重的再打開一個匣子，這才是龍頭的化石，我已經看到他為這條遠古的龍化石「相面」多次了！

大家和我的感受十分相似，頭如此小，尾大不掉，不知何以如此不配？談著談著，彥老又動了這隻怪物高壽如何？大約三億六千萬年以前吧！鐘老如此回答。（不過我得悄悄聲明，我是學藝術的，對數目字最差勁，容必有誤）。──「不過我聽別人說，好像只有三億五千五百萬年」，彥老也提出他的道聽途說。

這一回，該輪到彥老吃驚了，只見他瞪大了眼，張了口，很費了一點力氣，才說出了這麼一句話：「真慷慨，一送就是兩百萬年！這怎樣可以？我們學歷史的，以殷商史為例吧，差一年、一月，甚至於一個時辰，都必需輜合縫，怎樣可以大大方方的一差就是一兩百萬年？」

鐘老哈哈一笑：「那沒有什麼關係，在我們學地質的人來看歷史，上下差個三四百萬年，根本不算什麼一回事！」

雖然是句笑話，彥老卻扭過頭來對我說：「霖燦，你還記得我和高平子先生核對那一次股商日食的事情嗎？我怎麼不知道呢？因為那一幕次初的會見曾經影響過我的一生。然而，如今一相比較，我的認識更深，或年代久遠，或時日精確，或大方到一擲幾百萬年，或精密到分秒必爭，都是為的世間真理的探討，脫略塵染，揚棄清淺，此中都有不磨滅的一點喜悅存在，正不必管別人說我們如何如何，我們卻真正的自得其樂！一生服膺此義，迄今仍不改變。註8

4-4 「天文曆算是一門很傷腦筋的學問，當時沒有電腦，董先生又不慣使用計算機（手搖機械式的），憑著筆算或算盤來計算一切。說實在的，當初董先生對於天算並不內行，他常和天文所的李鳴鐘，陳遵嬀先生研究計算的方式，方式確定了，除了他自己日夜計算，並常常抓住晚輩的同人替他演算……為了減少錯誤，每一算題往往計算三遍至五遍，數字多到二十多位，常常會把腦子弄糊塗，因為大家都替他演算，董先生自己常常說笑話，我們（歷史語言研究所）成了數學研究所了……」。註10

（……只有彥堂先生卻堅持商代曆法一定根據商代真的天象，商代真的天象卻是可以用歲差方法推算出來的。他就向天文研究所各位請教，根據黃教士的曆譜，和奧泊爾茲的曆譜推定出了西元前一千年的真的天象，然後依照這個真的天象再和甲骨所見曆法比較。經證明了確實用的是四分曆。）註9

五、發揮團隊合作精神，承先啟後，提攜後進，壯大考古學術隊伍：（第122頁·圖五）

安陽發掘工作的行政支持者是蔡元培、傅斯年，而實際田野工作者有董作賓、郭寶鈞、李濟之、梁思永等主持者，和實際參加田野工作的有以年歲長幼排名的「十兄弟」，他們從一九二八年起到一九三七年在長沙解散，參加安陽十五次的發掘工作，他們是（老大）李景聃，（老二）石璋如，（老三）李光宇，（老四）劉燿（尹達），（老五）尹煥章，（老六）祁延霈，（老七）胡厚宣，（老八）王湘，（老九）高去尋，（老十）潘愨。另外還有

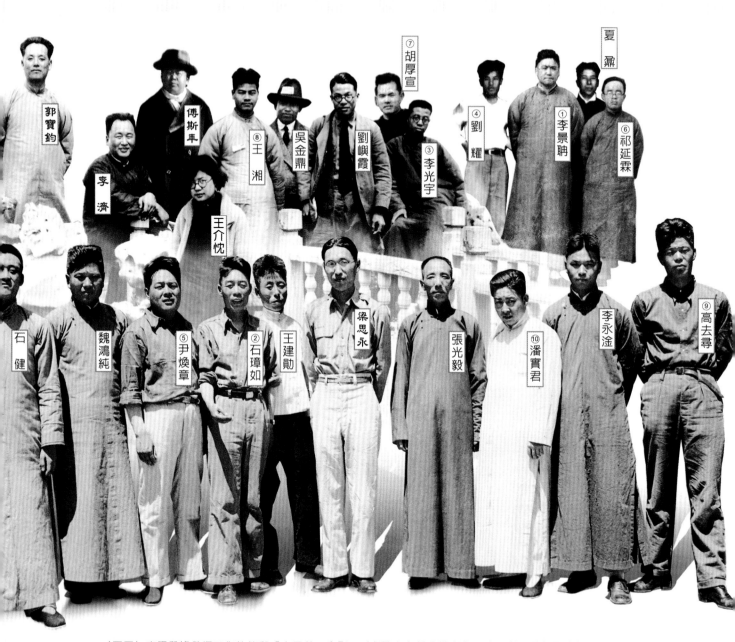

（圖五）安陽殷墟發掘工作伙伴與「十兄弟」合影。（名牌上有編○號者為“十兄弟”長幼順序編號）

（本圖採用中央研究院歷史語言研究所印行之「殷墟發掘八十週年學術研討會海報」製成）

吳金鼎、夏鼐、向達等，都是在田野考古口頭工作的生活中，建立了團隊合作的吃苦耐勞工作伙伴，雖然到長沙，因爲當時，前程茫茫而分散，就留在史語所的諸位，也多終其一生，都堅守工作崗位。而其他的分散的伙伴，後多成爲新中國考古工作的領導主力，爲近代考古學發展出耀眼的光輝。這一、二十人的團隊，多有師生之誼，爲考古學建立了承先啓後的體系。

另兩位要一提的是傅斯年和郭沫若：傅斯年一直選用成績優秀的學生，進入歷史學的各方面從事學術研究，而多能終其一生獻身學術研究，且自成一家。

郭沫若是老一輩甲骨學者的『益友』和初學甲骨的良師，爲我國甲骨學研究隊伍的團結和發展做出了巨大的努力……就在『文革』後期，郭沫若在自己環境極爲困難的情況下，還關心著老一輩甲骨學者研究工作……從而使老一輩學者深受鼓舞，與此同時，爲了甲骨學研究隊伍的發展，郭沫若還對初學甲骨的青年人諄諄教誨，是他們循循善誘的『良師』註12

六、整合政府和社會的力量，使廣大的人民瞭解考古文化，推展學術研究的工作和成果：

這兒只簡略的介紹兩位對現代考古學進展的推手：

6-1 傅斯年先生，他在一九二八年就指出中國考古學的新方向：（西洋人作學問不是去讀書，是動手動腳到處找新材料，隨時擴大舊範圍，所以這學問才有四方的發展，向上的增高。……要把歷史學語言學建設得和生物學地質學等同樣，乃是我們的同志！……總而言之，我們不是讀書的人，我們只是上窮碧落下黃泉，動手動腳找東西！）註11

（在中央研究院院長傅斯年先生從事田野考古工作以前，北平學術界曾在河南及其他地方嘗試過好多次發掘工作，但是都失敗了，最大的原因就是因爲地方人士的強烈反對，所以民國十七至十九年（一九二八～一九三○）前後這一時期，我們所面臨最困難的問題，就是說服地方學術界與中央合作……原因是河南省政府的教育界，認爲安陽地下所藏的古董，爲河南省的財產。他們對於這一工作的學術意義，似乎沒有任何瞭解，他們總以爲安陽是中央研究院所派的人，與一般的古董販子一樣，只是發掘『寶貝』而已，所以殷墟發掘團的這一季的工作，開始兩個禮拜就停止了（指安陽第三次發掘工作）。

史語所所長傅斯年先生感到此事的嚴重，一方面請中央研究院院長（蔡元培先生）轉呈國民政府，說明了考古發掘的學術意義；又親自到開封與河南的教育界領導階層交換意見，並將考古學與研究古史之重要關係加以詳細說明。得到他們的諒解後，乃於當年（一九二九）十一月十五日，重赴安陽復工，作了四週到十二月十二日停工。大龜四版是停工的那一天出現的……大龜四版在這個時候出現，加以董作賓先生的考釋（他先後撰寫了『貞人說』與『甲骨文斷代研究例』這兩篇論文）。可以說是完成了一種歷史性的任務。這一任務就是學術性的發掘，所得的寶貴知識，是有實證的，最準確的知識；不是一般古董商所能想像的。）註3、註4

123

（圖六）甲骨四堂畫像。（由左至右：郭鼎堂、董彥堂、羅雪堂、王觀堂）
（本圖採用中國國際廣播出版社印行之「甲骨文國際書法大展集粹」封面製成）

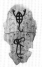

傅斯年對考古歷史學研究的推動，是最有力的推手，再舉一例，略為說明傅斯年在抗戰時由重慶回到李莊養病（血壓高）的情形：「（他名為回所養病，實際上他一會兒也閒不住……他忙著督促指導各部份的研究工作；他忙著審核論文，編印集刊，他已編成了集刊五大冊六十萬字的論文，請大夫治病；他忙著和同事們買藥；他忙著替朋友和同事們買藥，請大夫治病；他忙著到大廚房去拍蒼蠅，或者叫人鋤路旁的野草，把茅廁裡多撒龍門陣，討論天下國家大事，或者寫信給朋友吵嘴，他忙著到大廚房去拍蒼蠅，或者叫人鋤路旁的野草，把茅廁裡多撒龍門陣，討論天下國家大事，或者寫信給朋友吵嘴，他忙著和朋友們擺龍門陣，討論天下國家大事，或者寫信給朋友吵嘴，他忙著為同事買米、買布、買肥皂等，他忙著一切的一切，有時似乎是清閒了，他又忙著找密斯特王下兩盤象棋。他的血壓下降到160～120左右時，他老是這樣的忙著）」。註12

另一位為中國現代考古學大展鴻圖的大推手是郭沫若先生……（他是我國第一個用歷史唯物主義的立場，觀點來指導古文字學和古代社會研究的學者……『沒有史料是不能研究歷史的』，因此，郭沫若研究中國古代社會，一開始就十分重視史料的搜集和整理工作，他十分注意殷墟的考古發現，並注意甲骨文研究的最新成果……新中國建立以後，郭沫若又主編了「甲骨文合集」這部集大成式的甲骨文著錄，共選入甲骨41,956片，為今天的甲骨文之發展奠定了基礎……是和主編郭沫若對此書的編纂，安排出版事宜等各方面全力支持和精心呵護分不開的。……因此，在特殊的歷史時代（指十年文革摧殘剛剛結束），和郭沫若的特殊地位，才使「甲骨文合集」終于編輯完成並順利出版）。註12

七、真正的愛國者：（第124頁・圖六）

從甲骨學的開山祖師王懿榮，就是一位臨危受命，以身殉國的烈士。而劉鶚的開糧倉以救飢民於危難，後反被誣而流放新疆，客死西域，也是壯士。羅振玉雖被傅斯年稱為「老賊」，但平心而論，以他的個人人生經歷，加以當時的亂局，他也可算忠於自己信仰之士。王國維的憂亂世而投昆明湖……其後近百年來鞠躬盡瘁的學者們為學術研究而獻身的努力和精神，共同建立了中國考古學的金字塔，輝煌的成就光耀全球。

最近一位朋友，在流覽諸家的著述後告訴我，他發現這些學者都有一個共同點，就是他們都是真正的愛國者，不錯，他們都熱愛淵遠流長，千秋萬世的「中國」！

這也是這篇文字，所要歌頌他們獻身學術研究的精神與人格的芬芳。

【注解】

註1：董作賓「民國十七年十月試掘安陽小屯報告書」（1928）。
註2：董作賓「栗峰上的歷史語言研究所」——原載「讀書通訊」第五十八期（1942）。
註3：李 濟「南陽董作賓先生與近代考古學」（1964）。
註4：李 濟「大龜四版的故事」（1966）。
註5：董作賓「殷墟文字乙編序」（1948）。
註6：董作賓「甲骨文編自序」（1948）。
註7：董作賓「殷墟文字甲編自序」（1948）。
註8：董彥堂「時間的錯綜，書生的欣喜」（1958）。
註9：勞 幹「董彥堂先生逝世三週年的懷念」（1966）。
註10：李霖燦「董彥堂先生在昆明」（1966）。
註11：石璋如「歷史語言研究所工作之旨趣」（1988）——第一次在昆明拜謁董老之追憶（1988）。
註12：王宇信，楊昇南主編「甲骨學一百年」（1999）。

國立中央研究院
歷史語言研究所
第一次
發掘殷墟
成績冊
志士先生作篆

發掘殷墟之努力者

右董作賓
右郭寶鈞（河南省教育廳委員）
中張錫晉（河南省政府委員）

民國十七年的安陽殷墟發掘是中國科學考古的里程碑

第一區之工作

出土甲骨之第九坑所在。

▲圖中央執長竿的工人正以此竿（土名火柱，形同洛陽鏟）向下探取土樣，以利探坑之開挖。

測繪

測繪者為北京大學地質學系新畢業之
李春昱君。

新獲甲骨統計表

圖西半次坑區分墟發掘盤

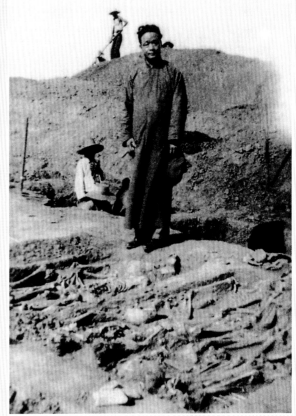

（上　圖）民國二十五年，安陽殷墟第十三次發掘工作，董
　　　　作賓先生攝於侯家莊大墓發現殷商殺人祭祀之
　　　　現場。

（左上圖）民國十八年，第二次殷墟發掘開工、（後排右起
　　　　6、7、8）董作賓，李濟，董光忠三先生。

（左中圖）民國二十年，第四、五次安陽發掘工作同仁：
　　　　（左起）董作賓，李濟、傅斯年，梁思永四先
　　　　生合影。

（左下圖）民國二十年，安陽殷墟發掘工作現場：（前列右
　　　　起）董作賓，傅斯年，李濟三先生側影。

藝林珍品　董作賓

河南安陽發掘出土的殷商工藝品：

大理石雕石鴞
（商代石磬演奏用的座架石）

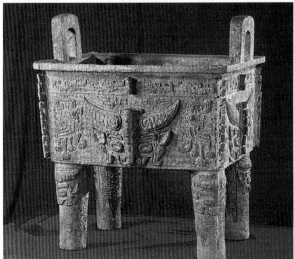
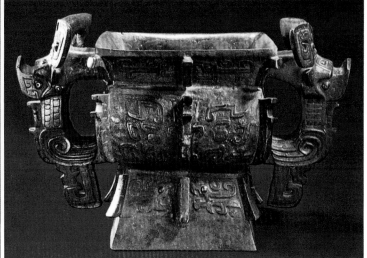

中研院歷史語言研究所在河南安陽發掘出土的殷商工藝品： ① 大理石雕虎首人身像
② 鴞形小立玉雕
③ 大理石雕石鴞
④ 牛鼎（高73.2公分，重110.4公斤）
⑤ 亞形方文簋（高20.7公分）

①	②	③
④	⑤	

新瓶舊酒

董作賓

當代名學家陳寅恪氏，審查馮友蘭博士的中國哲學史，在報告書中，陳述他自己的意見之後說：「殆所謂『以新瓶而裝舊酒』，誠知舊酒味酸而莫肯售，始注於新瓶之底，以求一嘗，可乎？」把馮氏書比「新瓶」，自己意見比「舊酒」，有點客氣。我現在借來比「集古文字，作新篇章」，這也是新瓶裝了舊酒。

世界上一切文字的起源，都是圖畫，書畫同源，在中國尤其是幾千年來一脈相傳。書法的美，是中國文字的特色；欣賞書法，也是中國人才有這種眼福，才有這種修養。從古至今，從甲骨、金文、篆、隸到行、草、楷書，歷代都有大書家，他們的工夫精到，下筆有神，各個表現出特殊的風格和趣味，這正是「為知者道，難與俗人言。」

文字逾古，距離圖畫也逾近，所以人們都喜歡篆書。五十年前，安陽殷墟出土了殷書甲骨文字，這是篆的最古者，有許多象形字，簡直是圖畫，真可稱「雅俗共賞」，所以尤為人們所愛好。甲骨卜辭的文法古奧，原文不易瞭解，最早的是羅振玉（叔言）的殷墟文字集聯，曾經印為專書。以後有章鈺（式之），高德馨（香遠），王季烈（君九）諸人的集聯，四家又合印為一冊，共有四百餘付，名曰集殷虛文字楹聯彙編。此外還有丁輔之（鶴廬）的集聯、集詩和觀水游山集，簡琴齋的集古詩句，錫山秦氏的集頌、集聯，葉玉森（洪漁）的集詩，可謂洋洋大觀了。一般治古文字學者，師友中如沈兼士、馬叔平、容希白、商錫永諸位，也都歡喜寫甲骨文送朋友。於是乎埋在地下三千多年的古董，一躍而登了大雅之堂，儼然成為最時髦的藝術品了。就是筆者，在四川時也曾寫得宜賓紙貴。

於是為了供應一般社會的欣賞，把舊酒裝入新瓶，把甲骨字集成聯語詩文，寫成屏幅楹聯，以便觀覽。

今年六月間搬入青田街七巷十號的寄宿舍。暑假中發現了住在對門的原來是一位詩翁，國語辭典的主編者，國語速記法的發明者汪怡（一庵）先生，有一天偶然談起來，老先生到臺灣之後寫過三百多首竹枝詞，寫過一本臺灣遊草，又曾作過一種詩牌新編，因而談到用甲骨文字集詩的問題，老先生大為高興，在最近兩三個月內，竟集成了聯、詩、詞三百多條，集詞是創格，甲骨雖有可識的一千多字，但一半以上是不合用的。一鼓作氣，能有如許的收穫，端的是老斲輪手。紙業公司的朋友們，見我買不到玉版宣紙，很熱心的把他們試造的出品送一些給我試用，於是乎就大寫而特寫。現在隨便舉出兩篇汪一庵先生集甲骨字的詩詞，介紹在這裏：

一、幽人謝車馬，遊子畏風塵，相對宜長飲，花前盡一尊。

二、依依朝日上床初，長對幽花酒一壺，為問歸來新燕子，可猶識舊人無？

三、好花易謝東風疾，爭（怎）春光。今異昔？夕陽立盡不逢人，燕子歸來如舊識。

索性把「春曉曲」寫一幅（參閱鋅圖），送給自立晚報社，說不定這一瓶酒，可以換來一版義務廣告。

（原載自立晚報三十八年十二月十七日學術之林）

甲骨文書法

董作賓

甲骨文，在二十世紀初葉，曾爲中國歷史、文化、學術，放了一個異彩，它的光芒四射，炫耀全世界。同時，它的一條光線支流，表現於書法美術。爲了欣賞殷代名史家書契的文字，許多人把卜辭中可以認識的字，集爲聯語和詩詞，書寫出來，供人懸掛欣賞。這在「甲骨學」中，祇能說是「游於藝」的一種餘興。七年前，我曾寫過一篇小品，叫作「新瓶舊酒」，意思是用古文字，作新篇章。發表在民國三十八年（一九四九）十二月十七日「自立晚報」學術欄。用平廬筆名，敍述汪怡先生（一庵）的「集契集」，這本書是用甲骨字集爲詞曲小令的創作，這篇小品，現在已不容易找到了。

我們中國的文字，三千年前，在殷代，已由圖畫變成了符號，這種符號，完全用線條書寫，這種線條有剛健、柔媚，各種不同的姿態，尤其在一些象形字中，很接近大寫意的原始圖畫，所以看起來就非常美觀。

本來，世界上文字的起源，都是圖畫，西方的文字，完全變爲「音符」，用以拼音，雖然很簡單，但是已沒有圖畫的意義了。中國的字，一面附加「音符」，一面保存「意符」，一脈相傳，上下五千年，每個字的結構不同，就特別能表現出書法的美來。從古至今，從金文、甲骨，以至小篆、隸書、行、草、正楷，歷代都產生不少著名的大書法家。他們各人功力獨到之處，在書法上，表現出特殊的精神和風趣，這正是「可爲知者道，難與俗人言」的。實在說起來，欣賞中國文字的美，只是中國人有此眼福，又須特別具有一種欣賞書法素養的。

文字逾古，距離原始圖畫逾近，因此，三千年前的甲骨文字，便成爲一般愛好中國文化人們所激賞。甲骨文本身，有過二百七十三年的歷史，它的書契，有肥、有瘦、有方、有圓、有的勁峭剛健；有頑廉儒立的精神，有的婀娜多姿，有瀟灑飄逸的感覺，舉殷代中興名王武丁時代爲例，那時候的史臣們書契文字，氣魄宏放，技術嫻練，字裡行間，充滿了藝術的自由精神，決不是其餘各王朝所能比擬的。所以我也歡喜寫這一派。殷代王朝，愛好藝術的空氣，非常濃厚。從十年發掘所得的陶、骨、蚌、石、牙、角，各種器物中繪畫雕刻，充份的可以看出來，銅器雕刻，尤爲精巧，在這種情形之下，史臣們也把愛美的興趣，移轉到甲骨文上，所以此時的甲骨卜辭，在書寫契刻之中，填上硃墨，使鮮美光滑的牛骨龜甲上，又加上鮮豔的紅黑色彩裝飾。三千年後的今天，出土時候，硃墨相映，色澤猶新，直使考古家在田野間就把玩摩挲，愛不忍釋。

甲骨卜辭，文法古奧，摹寫原文，每每不易瞭解，因此很早就有人把已認識的字，集爲楹聯。在民國十年（一九二一），羅雪堂（振玉叔言）有「集殷墟文字楹帖」之作。以後有丁輔之（鶴廬）作「商卜文集聯附詩」，簡琴齋作「甲骨集古詩聯」，民國三十八年，老前輩汪怡（一庵）先生，在台北又作了一本「集契集」，其中除了集甲骨文字爲詩聯，又填了許多詞曲小令，共有三百八十六則。這是一種創格，所以近數年我也常常寫它。

我因爲研究甲骨學已三十餘年，起初是歡喜用玻璃紙摹寫借來的拓本，摹寫日久，寫出來能夠得其形似，因此朋友們要我寫字，我也樂得藉他人的紙，作自己練習。不過應該聲明的，書法祇是美術品之一，不能夠用學術立場，加以限制。現在甲骨可識的字，雖有一千五百字，可是不絕對可靠的還不少。即如可靠，古今用法不同，有些字須借用「初文」，有些字又須利用「假借」，有些字須只從「一家之言」。譬如「禮」字只用豐的一半。「物」字、現在知道它是黎。「塵」字，早已知道它是牡。「海」字僅從葉玉森之說。若嚴格地加以指摘，便使書家們不敢下筆了。

此次中外書報要我寫點甲骨文，以宣揚我國三千年的文化，推雜書此。計摹寫了甲骨原片二版，皆武丁時塗飾硃墨之一例。另有「集契集」中南歌子一首，集殷墟甲骨文詞曲一首，羅氏集聯一付。

四十五年八月廿八日於香港大學東方文化研究院

此「甲骨文左行十例」為董作賓先生於民國四十一（公元一九五二）年在台灣大學講授古文字學時，所親筆摹寫商代各種材質上所刻之甲骨文及其釋文：

殷代文字左行十例

牛頭骨 紀事刻辭 一

鹿頭骨 紀事刻辭 二

骨柶 四

五

（以下為各甲骨文摹本及其釋文說明）

在（三）月隹王十祀彡日王來正□方白□
甲二九三九

□□（王田）于倞彔隻白象又于□

戊戌王蒍田□（壬）
文武丁彡（隹）
王來正□（方）

己亥王田于兟（隻）□□
在九月隹王來（正□方）
甲三九四一

三

辛巳王則武下（□田于□）
彔隻白彖 丁酉□
佚四二七

壬午王田于麥彔隻□ 設彔王易
宰丰寅小智兄在五月隹王六祀彡日
佚五一八

寧午王田于麥彔雙□
佚四二六箋 下半闕文

牛距骨　宁羊　六

王田断　改乐丁亥
于向菉盾
宁羊

石器　小臣缶设　七

辛丑小臣缶设　入
喬妲在奉召设

玉器　八

乙亥王易　在大室
萬在大室
俟庚辰

骨簡　甲子表（背面）　九

※古例甲子金表上部（粗糙中）是摹補上的干支，下部為骨簡殘片上之實刻干支。

甲子	乙丑	丙寅	丁卯	戊辰	己巳	庚午	辛未	壬申	癸酉
甲戌	乙亥	丙子	丁丑	戊寅	己卯	庚辰	辛巳	壬午	癸未
甲申	乙酉	丙戌	丁亥	戊子	己丑	庚寅	辛卯	壬辰	癸巳
甲午	乙未	丙申	丁酉	戊戌	己亥	庚子	辛丑	壬寅	癸卯
甲辰	乙巳	丙午	丁未	戊申	己酉	庚戌	辛亥	壬子	癸丑
甲寅	乙卯	丙辰	丁巳	戊午	己未	庚申	辛酉	壬戌	癸亥

倣文二二二

紀事文（正面）　十

小臣牆比伐危方亡禽
廿人四千五百七十降百
車二兩盾一百八十五矢
又白麈于大乙用裸与辰
降于祖乙用裸于祖丁堕廿車卯

倣文二一三

甲骨文與中國文字

董作賓

（摘自「平廬文存卷四—中國文字」）

兩萬年前華北已有人居住，一萬年前（舊石器時代），已有了文化，五千年前，已有了新石器時代的農業社會，文字的起源，正當在這個時候，所以到了古籍流傳的黃帝時代，有了史官，有了文字，並不算希奇。再看荀子所說「作書者眾」，可以知道倉頡以前，應該已經有文字，正像章太炎所說：「倉頡者，蓋始整齊畫一，下筆不容增損，由是率爾著形之符號，始爲約定俗成之文字。」唐蘭說：「無論從那一方面，文字的發生，總遠在夏以前，至少在四五千年前，我們的文字已經很發達了。」這種估計，大致是不錯的。

甲骨文字究竟是不是很幼稚呢？我們可以作決定性的答案，說「不是」。今天從甲骨文字看商代文化，反而足以證明我國文字起源之早。理由如下：

第一、甲骨文字是商代文化的一個角落，所記的卜辭，只是商王問卜的事項，但這一部份文字，識與不識，已有了兩千左右，因爲占卜事項用字之少，正足以反映出商代當時所使用的文字應該更多。

第二、中國文字到了甲骨文字，已經過了相當久遠的時期，文字起源於圖畫，逐漸簡化，由繪畫變爲符號，用線條來表示，成爲了象形文字，甲骨中的象形字，已經進化到用線條表示的符號了。

第三、中國文字的排列，自始就是向下直寫的，這大概是爲了所用的竹木簡冊都是窄狹的長條，直排起來，就非下行不可。爲了下行，凡是橫寬的字，不能不側著寫，所以虎、馬、豕、象、犬、龜、魚等字，都作向上爬行之勢，這正是文字和圖畫不同之處，我們看埃及文和麼些文的動物字，就絕對不能如此，可以知道它們還是圖畫，而甲骨文已變爲符號了。

第四、在商代許多文字的用法，已不是原始的意義而借用它的聲音用作別的意思了。例如風雨的風字，所借的是鳳鳥的鳳，左右的右字，被借爲有無之有。

第五、是商代文字應用的普遍，從殷墟發掘以來，我們更知道許多器物上都有刻或寫的文字，像石器上硃書的字，白陶器殘片上墨書的字，灰陶、石器、玉器、骨、角器上的刻文，人頭、鹿頭、牛頭骨上的刻文，這些東西，因爲不腐朽而保存至今。甲骨中有典冊字，又偶有抄寫典冊上的紀錄，可以證明商代確有竹木簡冊，不過原物已不存在罷了。

第六、是書寫的工具完備，由於甲骨、陶器上書寫的文字，證明商代必有毛筆，寫字用紅、黑兩色，經化驗，證明與後世所用的硃墨一樣，從修治甲骨所用的刀削鋸鑿等物，可以推知這些東西同時也是用於製作竹木簡冊的利器。

第七、是「下行而左」的文例，已經確立。這大概是最初的簡冊，從右向左編排的緣故，久而成了習慣。

第八、是造字的方法齊備，我國造字的方法，經後人分類整理，共有六種，就是所謂「六書」：象形、指事、會意、形聲、轉注、假借。據許慎說文解字敘所舉的例，如日月、上下、武（信）、（江）河、考卷、令長等字都有。

世界上所有的原始繪畫文字，都已改爲拼音的音符文字了，只有我國文字還保存著比較原始的狀態，每一個圖畫變成了一個方塊字，田字像農田，大字像大人，多少還保留一點原來的意思，所以稱爲意符文字。其實我國文字，在古代已早同時用音符了，最初的三種造字方法，自然完全是意符，爲象形、指事、會意。可是這三種方法造出的字，只佔了十分之一、二。以後又想出造「形聲」字的方法，聲音佔一半，把音符與意符合在一起，就大量製造新字，數量要佔著十分之八、九。因爲古語和方言的關係，轉注字也造起來了，可是轉注字的造出，仍然只是增加了形聲字的數量。假借字是完全借用同音的字而不再造字了。所以可以說我國文字經過了五千年演進，一直用到現在，所以能夠如此，據我看，有八個特點：

一、中國文字是注音字而不是拼音字——文字是語言的符號，不能離開語言而獨立，中國語用一個「單音節」表示一個物名，一個意思，這和歐美各國的語言用複音節是大不相同的。複音節語，不能用一個字代表許多音，而我們能夠。因爲單音節的關係，同音字多，不但用耳來聽，同時也需用眼來看。如「工」、「公」、「功」、「攻」，所以中國字是「目治」的「意符」，不完全是「耳治」的「音符」。

二、中國文字有統一的功能——因爲中國文字是「目治」，是「意符」，靠著眼睛就可以辦認，所以可以離開了讀音，無論古今方言如何轉變，它的含義永遠不變，因而能發揮「同文」的功能。我們中華民族能成爲世界上最古而又最大的國家，統一的功勞就只有我們目治的意符文字，可以當之無愧。

三、中國文字有聲調的別異——我國文字因爲是單音節，同音字多，所以向聲調方面發展，一個音發出來時，從它的長短緩急輕重疾徐作區別，因而有聲調發生。用聲調來區別文字，這是中國特有的。以前趙元任博士曾作「試釋」一文，讓他們讀釋原文如下：「石室詩史施氏嗜獅，誓食十獅。氏時時適市視獅。氏適市時，適十獅適市，是十獅逝世。氏始食是十獅，食時，始識是十獅實十石獅。試釋是事。」這篇文字，雖然近於開玩笑，卻正可以表現我國文字的一種特點。

四、中國文字有下行的文例——下行而左的固定體例，殷商時代已然。

五、中國文字有書法的藝術——我國文字從原始的繪畫，演進到了商代，已轉變爲符號，完全用線條表現出來，成功一種書法的美。寫的字筆畫圓潤、柔和、豐滿，刻了之後的字，便顯得剛勁而瘦削了。

六、中國文字的排列整齊——我國文字，結體方正故易整齊。

七、中國文字有駢儷對偶之妙——中國文字，每字有獨立的組織，可以兩兩相對，駢儷成文，如辭、賦、駢體文、律詩、詞、曲在世界文字中確是獨標一格，爲拼音文字所絕對難與此擬的。

八、中國文字學習使用並非難事——一般習於拼音文字，每以我國方塊字難學難用，事實上並不如此，我國文字，現在雖已距離圖畫甚遠，但每個字自成一個獨立的單位，具體的代表一個語言，一個印象，一件事物，試之初學幼童，反較拼音文字爲易記。

以上八種，是我國文字的特色，我們日常使用，反而習焉不察，而以權威的中國語言學者聞名世界的瑞典人高本漢氏曾說過：「這個大國裡，各處地方都能彼此結合，是由於中國的文字，一種『書寫的世界語』作了維繫的工具。假使採用音標文字，那麼這種維繫的能力就要摧毀了。」

外人純粹客觀的批評，是值得我們注意的。

如何使古文字學通俗化，是夫子生前努力的一個目標。大約抗戰時期在四川的時候，就試著用演義式的文章來介紹古文字。「皇帝可以沒有頭嗎？」、『被拋棄了的嬰孩』，就是那時候所寫的，到今天快有三十年了。夫子在時，一直沒有發表，以試驗他們能不能看懂。我不知道已經有多少人看過；祇知道看過的人，都說是有趣而能懂。十五年前，我抄錄一份副本，現在就根據這副本打字，發表在這七週年的紀念冊裡，讓更多的人去閱讀。文中的甲骨字跟圖，副本上沒有抄錄，是我現在所查加的。

民國五十九年十一月 嚴一萍 識

皇帝可以沒有頭的麼？

在前清時代，有這樣一個故事。

某年，某省舉行鄉試，各縣的秀才，都紛紛進省趕考。到了八月初八秋闈入場，主考官出了第一個題目，按號發下，大家各自坐在號桌，搖頭晃腦大做其八股文章。這一次的題目，是：

「維民所止」一句。題目本來是正大光明的，是大學裏面引經玄鳥篇的句子，原文是「邦畿千里，維民所止。」大意說「許多的老百姓，都安居樂業，各得其所，住在皇帝的邦畿之內。」那知道這位主考官，就因為出了這個題目斷送了一條性命。

這時的皇帝，是康熙的第四子胤禎年號雍正。生性異常殘忍。恰巧那主考官有一個仇人，官居御史，於是就借題發揮，參了他一本說：「啟奏我主：現有某省主考官某人，大逆不道，在鄉試中，竟然公然出題，蓄意謀反。」

雍正聽了大吃一驚，忙問：「究竟出何題目，是何意思，快快奏來。」

御史接著說道：「他出的題目是『維民所止』。這題目首尾兩字，很像當今我主的年號，卻又不完全，用意極壞，臣不敢注下再講，我主明察，一想便知。」

雍正沉吟了片刻，勃然大怒道：「哦！原來暗涵「雍」、「正」二字，卻又都是無頭，竟敢罵俺雍正是沒有頭的，真是膽大；皇帝是可以沒有頭的嗎？好，我先叫你自己沒有頭！」

於是下一道聖旨下去殺掉了這位主考官。

「皇帝是可以沒有頭的麼？」在三千多年以前，一位殷朝的聖君。也曾經這樣想過。

再早，我們是不能確切知道的。且從殷代說起。殷代，自盤庚遷都以後，到了祖庚時代，三世、五王，都有文獻可考。

那時候代表皇帝的「王」字都是這樣寫作。

這正像我的朋友徐中舒先生所解釋：是像一個人端拱而坐，南面稱王的樣子。據徐先生的解說，王字同皇字士字是一樣的寫法，不過皇字是戴了冕的王，微有不同。古來以正面端坐，代表這些貴族階級。舉山東濟南郭泰碑陰畫象中的人形，可以為證：

這個人，正是端拱而坐的貴族階級，也可以說是王字的原始形象。從這個解說發表之後，我們才知道王皇士都是象形的文字。

卻說：殷代的皇帝，祖甲要算得一個英明的聖君。他是武丁皇帝的少子，祖庚皇帝的兄弟，當他登極的那一天，就首先招集史臣們，開了一次御前會議。在會議日程中，自然有許多改革前朝禮制的要案，但是議案的第一件，卻是祖甲皇帝交議的：

改良「王」字的寫法案。他並且加以口頭的說明道：

「朕有一件心上感覺不快的事，今天要和大家共同討論一下。在數年以前，我就嫌史官們寫王字不太雅觀，曾向先王建議，王字不應該寫成大的樣子；應該再加一畫，以表高高在上，一國元首之義。豈奈先王因為『約定俗成』的關係，不肯驟改。大家試想：代表皇帝的字，為有不寫腦袋之理，難道說皇帝是可以沒有頭的嗎？自今以往，寫王字要寫作王形，以是朕革新庶政，先從自身做起之意。大家以為如何？」

眾位史官，連稱遵命，並且贊美，祖甲皇帝的見解極是。這第一案自然是眾無異議，全體一致通過了。

所以，從祖甲皇帝的元年起，以至於廩辛、康丁兩世，都是寫王字作王的。

武乙文丁的時代，寫王字分為兩派，甲派復古的，仍寫武丁是沒有頭的王字（大）；乙派是維新的，卻寫祖甲式有頭的王（王）。雖然兩派曾經過多次辯論，結果是相持不下，各行其是。武乙和文丁這兩位皇帝，卻是馬馬虎虎，不甚注意這件事情，後來帝乙同帝辛兩個相繼即位，他們是極端崇拜祖甲的，自然都很認真的主張用有頭的王字，不過寫的更簡單些。消瘦了肚子，作為王或王形罷了。

這是從甲骨文字中可以確證的一件史實。王字的因革，包含著一椿有趣的故事，所以在這裡特別把他演述出來。

被拋棄了的嬰孩

在荒遠的古代，有一種拋棄嬰孩的風俗，那時候也許為了人口太多，生活不易維持的緣故罷。家裏已有幾個孩子了，又不懂得怎樣去節育，男人已是養不起了，婦人仍然一年一個的在生，於是就把初生的嬰孩給弄死，然後拋棄在荒野裏。那時候的聖人，曾經把這件慘事，圖寫出來，造成文字。你瞧這夠多麼悲慘：孩子剛剛離了母體，呱的哭了第一聲，這狠心的爸爸（也許是別人），就手執木棒，把孩子活活的打死。打死之後，用盛垃圾的簸箕把孩子放在裏面，拋棄出去。媽媽一陣痛疼過後，蘇醒轉來，看不見剛剛生下來的小寶寶了，怎麼不頓足，大聲號啕。

這是多麼不人道的慘事啊！

我們現在從三千幾百年前的文字中，還可以看見這荒遠的古代遺留下來的棄兒風俗。

這裡是處置孩子的辦法，就是乾脆的「棄之」，所以「棄」字就是活繪出那些殘忍人的辦法。

上邊的女子，剛剛分娩，小孩子是出世了，這一邊，拿著木棍的一隻手，（省去人形，只畫一隻手，是表示一個手的動作。）正是那殘忍的人，就這麼一棍下去，已把一個小小的生命給結束了。

下面是他（那個殘忍的人）兩隻手（省去人形）捧著一個木條編成的簸箕，上面即是一個可憐的孩子。你看！

這孩子是才出母胎，身上還帶著衣胞裏的血漿啊！

古代的簸箕是用木條編成的，完全同我們現在用的一樣，是拿去盛垃圾糞土的，不信，你看，「糞」字，糞字本來就是掃除穢物的意思，所以它的寫法就是掃除垃圾。左手持帚，右手持箕，（省去人形）還有垃圾在裏面。

拿盛垃圾的東西，來盛孩子，簡直把人看的糞土不如了。

古代拋棄孩子，有時候也不一定要打死。大約在四千年以前，有過一位拋棄孩子的故事。這故事中被拋棄的孩子，後來成功了歷史上鼎鼎大名的人物，他的後人竟做了皇帝。故事是這樣：

是一個陝西中部的春天，桃含新蕊，柳吐嫩芽，莽莽草原，青草如茵，有一位姜原夫人，趁著這良辰美景，不免要去到郊外一遊。這時正當春雨初過，地面上也些潮濕，姜原忽然發現了一行足跡，由足跡的雄偉，可以想像走過去的是一位昂藏七尺的丈夫。她由幻想而感到非常的興趣，呆呆的立了一會，不自主的就踐著這一行足跡，一步一步走去，走了幾步，身上覺著有種異樣的顫動。於是懶懶地便回到家中去了。

從此，姜原懷了孕，十月期滿，正是這年的冬天，她居然順順當當生下了一個男孩子。姜原因為是那次遊春以後懷的孕，每想到踐著巨人足跡的時候，就不禁深深的打一個寒戰。在懷孕期間，她早已下了決心，不願意養活這個將來生下的不祥之物，所以生了孩子之後，馬上就叫人拿簸箕抬了出去，拋棄在附近的小巷子裏。那知道第二天一早，就聽到鄰居們在談論：

姜原家那個孩子真是命大，丟在那窄狹的小巷子裏，昨晚上過了多少牛羊，會沒有把他踏死！

姜原聽了，暗地裏又叫人把孩子移走，送入深林以後，打算給豺狗子吃了他，免得再被鄰人看見。不料事又湊巧，孩子剛放到樹林裏，就有一群工人去伐樹，（在冬天正式入山砍伐的時候。）工人們看見這小孩，抱了起來，打聽是姜原所生，便給送了回去。

姜原仍然是咬著牙、忍著辛，把孩子棄了出去。這次可真毒辣，她竟自己把孩子都在河渠裏的冰塊上。她拋棄了孩子之後，冒著寒風，無精打采的歸去，想到這孩子將要怎樣的受凍以至於直僵僵的死去，她一邊走，一邊掉淚，到家倒在床上，索性嗚嗚咽咽，哭了起來。

一個初生的小孩，嬌皮嫩肉，那裏能當得起這樣冰凍的天氣，凜冽的北風？幸而有一大群烏鴉，都落在這塊冰上，把孩子的上下左右，保護的十分嚴密。烏鴉的暖氣，襯著孩子的體溫，大家互相依偎者，卻又安安穩穩的度了一夜。

天是快要明了，東方出現魚肚白的顏色。殘月當空，幾顆星星還閃灼著它們微弱的光芒，這時河畔已有了行人。一群烏鴉，被人聲驚醒，行人隨著哭聲找去，把孩子抱起，打聽著他的母親交還給她。

姜原這一次真是又驚又喜，又愛又恨，覺得這孩子必定有些來歷，才一心一意的收養了他。因為曾經三次拋棄，所以就給他起了一個名兒作棄。

棄從小就喜歡種植，後來作了羲皇帝后稷之官，教民稼穡，有大功於世，我們也稱為后稷。孫姬發作了皇帝，就是殺死帝辛，奪了殷家江山的周武王。

看了這個故事，就可以知道，近來仍有拋棄孩子的惡俗。女孩子多被溺死，河南安徽都有。男孩子都是活的拋棄，把生辰八字寫在紅紙上，端入孩子懷裏，棄於路旁，希望著有人拾去撫養。許多地方的慈善團體，設有育嬰堂，都是爲的補救這慘無人道的惡俗。

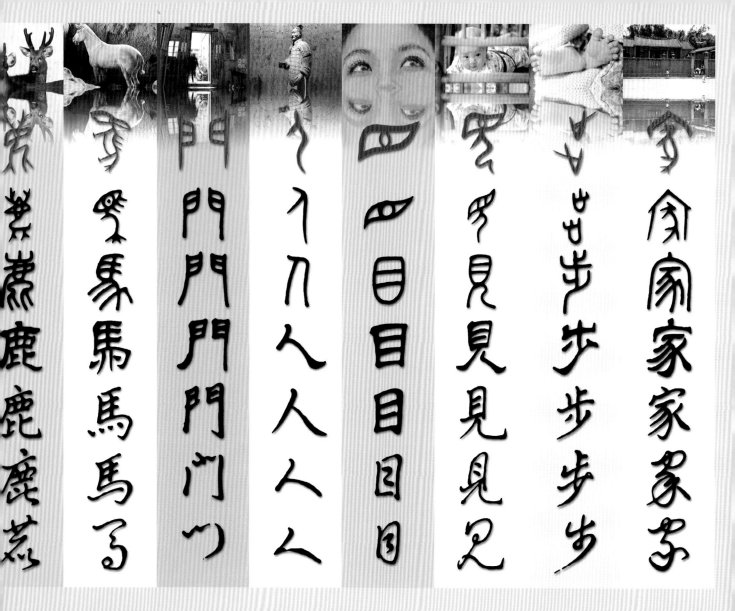

言學者，聞名世界的瑞典人高本漢氏曾說過：『這個大國裡，各處地方都能彼此結合，是由於中國的文字，一種"書寫的世界語"作了維繫的工具。假使採用音標文字，那麼這種維繫的能力就要要摧毀了。』外人純粹客觀的批評，是值得我們注意的。」

（節錄自 董作賓 著「甲骨文與中國字」）

140

	甲骨文 約3300年前	金文 約2900年前	篆文 約2200年前	隸書 約1800年前	楷書 約1800年前	行書 約1800年前	草書 約1800年前

141

甲骨文與中國人

中國文字起源於先人們對大自然的觀察和智慧的創意，歷經三千多年的演變，仍活生生的一脈相傳。對它的認識和瞭解，是每個中國人應有的文化水平。

「我國文字的特色，我們日常使用，反而習焉不察，而以權威的中國語

甲骨文字釋例

馬國光
李殿魁

後列的甲骨文單字，俱從本書中詩詞選出。其單字為原頁中之字放大刊出，以利觀賞。此外在釋文之後，附註

原詩詞作者與詩名、詞牌，俾便查考：

萬 形如蝎子。案蝎子為胎生昆蟲，性毒。

母蝎產子，每胎可數十甚而百餘隻幼蝎不等。幼蝎產出後，即自動攀附於母蝎身上，背部尤多，密密麻麻若不可勝數，古人見之，即以蝎子之形喻不可勝數之「萬」字。案此說數十年前亦曾有人以假說提出，經查一九六八年三月份美國出版之國家地理雜誌中，有專文討論，並附數幀清晰可辨之彩色圖片，故以之證此說為可信。

象 雖本屬表示大象之象，然以其大，借喻包容於天地間舉舉大者之種種形象，如山川日月。再經轉訓為事物表象之象。

春 上方是草木抽發的苗芽，下面那一部份是一個計時的標誌，組合起來，表示草木滋生開始的時序。

至 一支箭由遠方而來，一橫代表箭靶，射到箭靶上，一橫代表箭靶。

142

月
像是月缺的樣子，甲骨
文中也用作夕字。

圓
像三足的鼎，有耳有
腹圓圈在上，表示鼎
口是圓的。

春至月圓花好
玉尊來祝新人
今日喜成嘉禮
行觀福集高門
汪怡
集契集
新婚詞

絲
像是一個束絲線的樣
子，兩頭像線頭的形
狀。

人去後
花外燕來遲
風片無因吹片片
雨絲何事舞絲絲
今又夕陽時
汪怡
集契集
江南好

為
以手牽象，表示有所
作為的意思。

南風四月麥登初
為圃為農我不如
更望田禾占大有
年豐歲樂眾維魚
丁輔之
集詩

壺
就是古代壺的樣子，
上面有蓋，兩邊有
耳，下面是圈足。

中
原是旗子的樣子，表
示風吹旗子的情形，
中間的圓圈標示位置，
這裏假借為中間的中
字。

漁父歸來載夕陽
維舟盡在柳絲鄉
呼朋約友魚家樂
自得壺中日月長
丁輔之
集商卜文詩

羊

羊的形狀，上面是羊
角的樣子，下面是羊
身與羊尾。

春盡日方長
今來野外牧牛羊
昔向山中驅虎兕
南天好　禾黍拂風香

汪怡
集契集
江南好

鳥

像是一隻鳥振翅欲飛
的樣子。

舟

像一條木船的形象。

今來風雨又維舟
白下門東春己老
一鳥不鳴山更幽
東邊日出西邊雨

契文集古句

風

符。右側符號是一個聲
符。上面的部份是鳳
冠，下面一大片是鳳的
長尾，經風一吹長尾翩
翻。鳳凰是種神鳥。御
風翱翔於四海之外。

一樽花下徒相對
春光異昔年
惟有風吹水依舊
無復月侵眉
月如晦　人歸未

汪怡
集契集
江南春

舞

像一個人兩手拿著犛
牛的尾巴或羽毛在跳
舞的樣子。

144

疑　一個人正在左顧右
盼，一臉疑惑的樣
子。

其名為古竹
此中有上方
五老對雲谷
步步疑登天
　　丁輔之
　　雁山紀游古竹洞

秋　描繪的是一到秋天才
出現的小蟲，叫起
來聲音就如「秋」的發
音。

我昔少年日（蘇軾）
為樂不知秋（李白）
自作秦淮客（王士禎）
初為吳越游（劉長卿）

海　江口中加上午字，午
時海水漲潮湧至江
口，表示海水。

涉　涉水的樣子，徒步渡
水就是涉，中間顯示
出一條小溪，兩側是左
右兩腳的腳印。

相視心戰戰
逢川涉丁步
日午海角見
乘輿樂成行
　　丁輔之
　　雁山紀游詩
　　芙蓉溪

山　就是三個山頭的形
狀。

遊　旗子下面有一個小孩
子，表示孩子舉著旗
玩耍。後來發展為遊、
游等字。

中　原是旗子的樣子，表
示風吹旗子的情形，
中間的圓圈標示位置，
這樣假借為中字。

教　説文：上所施下所效字符號（八卦中的卜卦爻）教小孩子記認，右邊是手拿戒尺，記認不清，便小施懲罰，這就是「教」。

觀　寫，是一隻貓頭鷹的特中間一豎是鈎喙，最上面是羽角，兩側是一雙眼睛。顯出一副全神貫注觀察的樣子，借爲觀察的觀字，最下面的是鳥，表明貓頭鷹的類屬。此字充分的掌握住了貓頭鷹的表情。

小杏初爭春處
又教東風約束
遲放亦相宜　人歸後
同觀取　一樽花下去
　　　　汪怡
　　　　集契集
　　　　調寄十樣花

龜　這就是畫龜的側面形狀，有頭、尾、及背甲、和兩隻腳，古代用龜甲來卜吉凶，因爲它長壽，所以也叫靈龜、神龜。

好事爭觀古井天
網羅寶冊考龜年
魯魚大白初文後
蟲鳥旁稽有史前
一勺之多從海得
七言獵麗自君傳
正逢國學沉埋日
復古惟祈逐眾賢
　　　董作賓詩
　　　一九三一年作於北
　　　海公園親鬣宮西廟

牧　右邊下方是一隻手，拿著上方的帚。左面是一隻牛在草地上，合而爲牧牛的牧字。

牛　像從後面看牛，頭上有角身後有尾巴。

天，像一個人形，上面是頭，下面是四肢。天與人在甲骨文是同一個字。

右角左宮時鳴古樂
一車二馬如游中天

集契文對聯

魚，描繪魚的頭、尾、脊鰭與腹鰭。

兒，像是小孩頭上梳兩個小髮辮在頭頂的樣子，就是所謂總角。古代未成年的孩子一律把頭髮梳成這個樣子，男的稱爲兒，女的稱爲嬰，嬰字上面有兩個貝，是因爲女嬰都要在身上佩貝殼作爲裝飾。

高，像樓台層疊的樣子，上爲屋頂，中爲中層，口則是門。

雲，像天上的浮雲的樣子。

白，是大拇指的樣子，假借爲白色的白。或伯仲的伯。

盤游上高山
已入西谷內
問名乃爲東
白雲喜相對

鶴盧集商卜文
雁山紀游詩
東嶺

147

漁　表示漁人所見水中的魚群。

白衣千萬乘（李白）
花下一漁舟（孟浩然）
縱爲十日飲（蘇軾）
客去室幽幽（蘇軾）

甲骨集古詩句

飲　一個人張著嘴，象喝酒的樣子，口中吐舌。表示吸吮，下面是一個酒罈子。

探桑復採杞
歸飲小窗前
不問塵凡事
山中別有天

汪怡
集契集
山居

燕　就是一隻燕子張著口，展翅的樣子，燕尾的形狀也表現出來了。

子　一個在襁褓中的孩子兒，只有兩手伸展在外成一十字的樣子。

分水魚兒出
因風燕子歸
相向各依依
其如人未見
月侵眉

汪怡
集契集
南歌子

藝　一個人蹲著，手執草木苗從事栽培的樣子。

林　平地上長了很多樹木，就叫作林，我們也常說：「獨木不成林」。兩株以上的樹木，才能夠資格叫作林，更多的樹木，就叫做森林了！

148

花　上面是花，下面是莖、根。

媚　上面是眉毛，中間是眼睛，下面是一個女字。三部份組織起來，表示美女的眉眼很動人。

燕子自來自去解依人
川前有女正游春
幽花媚一林
吉日逢三月
　　汪怡
　　集契集
　　南歌子

霾　爾雅釋夫說：「風而雨土為霾」。就是說天氣不好，颱風下雨又夾著塵土，這在黃土高原最容易有的天氣，今天我們把陰暗的天氣，也叫陰霾。

水　像水流的樣子，表示出波紋起伏。

翁之樂者山林也
客亦知夫水月乎
萬事不如歸自好（方岳）
百年長與酒為徒（溫聞）
　　簡琴齋
　　甲骨集古詩

吹　像一個人正用口做出吹噓的樣子。

月昏黃夕吹香雪
雪香吹夕黃昏月
尊酒對新春
春新對酒尊
鳳棲酒斷夢
夢斷酒棲鳳
歸燕小窗西
西窗小燕歸
　　汪怡
　　集怡集
　　菩薩蠻用廻文體

149

望　像人站在山丘上，張目企踵眺望的樣子。

谷　上面兩個八字表示兩座山的分界處，口則表示山谷。

西望函谷出（梅堯臣）
北上大山行（曹操）
簡琴齋
集古詩聯

老　像一個長髮駝背彎腰又拿著拐杖的老人。

有田歸去來
無田歸亦好（梁棟）
同舟入秦淮（李白）
猶得見此老（蘇軾）
琴齋
集古詩句

浸　本來這個字上面像屋頂宀：下面用掃帚打掃，是人們休憩的寢室，因為浸字右邊和寢字底下結構相同，就借其作聲音，再加意符「水」旁，就成了「浸」字。

靈　上面是雨字，下面像雨滴，說文：「雨三日以往爲霖」。詩經也有「靈雨其濛」。後來底下加巫或玉字，借爲神靈的意思。

國　或：說文：或、邦也，口表示範圍，一表示土地；戈，執干戈以衛社稷，表示武力。後來由許多小或合成大國，所以在或字外面再加上一個口。

我　像古代的一種兵器形
狀，後來借用為第
一人身自稱之詞，所以
說文：「我，施身自謂
也。」

祥　自古以來，羊就是馴
獸，而且也是美味，
所以獵到羊，該是多好
的事！後來就借為吉祥
的祥了！這個字本來就
像羊的形狀。

德　右邊彳有行走的意
思，右邊是「直」；
合起來，有循行、瞭解
情況的意思，後來又加
「心」字，表示和思想
有關，所以就成為道德
的德字，親自去看、親
眼看到，所以就有「自
得於內謂之德」了！

豐　豐字上面是用來祭祀
的祭品，放在高腳碗
（豆）上，形容很多，
所以常常稱豐盛，豐是
玉帛布幣之類禮物，盛
就是吃的祭品，又吃又
拿，豈不豐盛？

室　是個形聲字，上面
「宀」是屋頂；下面
至是聲音，說文：室：
實也，以宀至聲。屋、
室皆從至。至所止也。
說室是人休息的地方。

塵　羅振玉說：這個字像
鹿行而塵揚；一群
鹿走過，一定揚起一陣
灰土，所以叫塵。也有
人說是雄性的鹿。在這
兒還是解它為塵土的塵
吧！

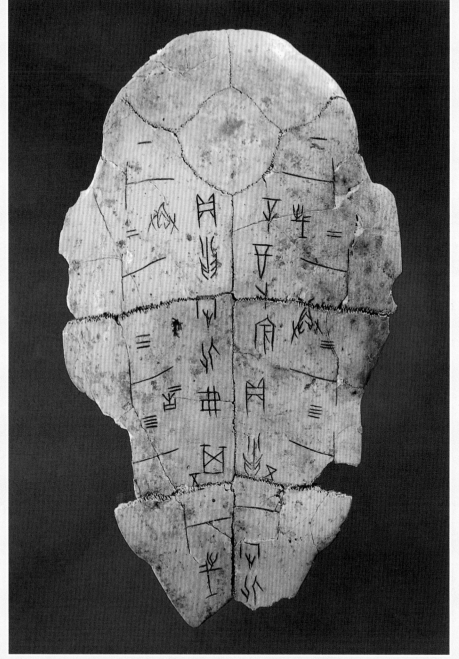

安陽小屯殷墟發掘出土　商武丁　甲骨文腹甲版

好事爭觀古井天
網羅寶冊考龜年
魯魚大白初文後
蟲鳥旁稽有史前
一勺之多從海得
七言獵麗自君傳
正逢國學沉埋日
復古惟祈遂眾賢

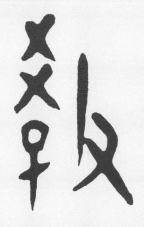

小杏初爭春處
又叫東風約束
遲放亦相宜　人歸後
同觀取　一樽花下去

好花易謝東風疾 行樂事今異昔 征夫一去不歸來 燕子依依如舊識

四十一年四夏 老作家

好花易謝東風疾
行樂事今異昔
征夫一去不歸來
燕子依依如舊識

157

古往今來共此時

羊殽水酒新人禮

今日喜成嘉禮

行觀福集高門

春至月圓花好
玉尊來祝新人
今日喜成嘉禮
行觀福集高門

158

159

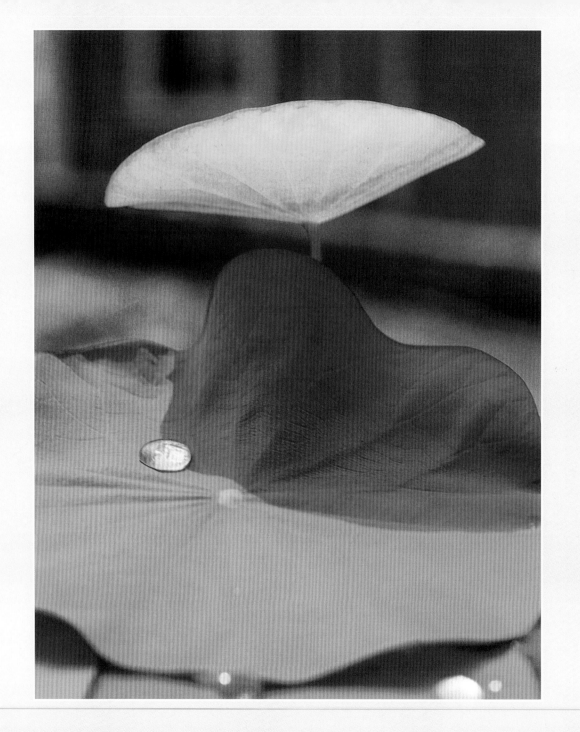

花淡依人老
春歸在客先
夕陽無盡好
相向各無言

風光大好月三三，時雨時晴萬物涵，相約舞雩歸詠日，更教尊酒共花南。

丁鶴廬集商卜文詩一首 中華民國六二年三月為守平寅弟作家

風光大好月三三
時雨時陽萬物含
相約舞雩歸詠日
更教尊酒共花南

吉日逢三月
幽花媚一林
川前有女正游春
燕子自來自去解依人

分水魚兒出
因風燕子歸
相向各依依
其如人未見
月浸眉

168

白衣千萬乘
花下一漁舟
縱爲十日飲
客去室幽幽

天邊小雨浸南圃
樹外行人乍有無
西南一望雲和水
萬戶千門入圖畫

172

173

澎

175

翁之樂者山林也
客亦知夫水月乎
萬事不如歸自好
百年長與酒爲徒

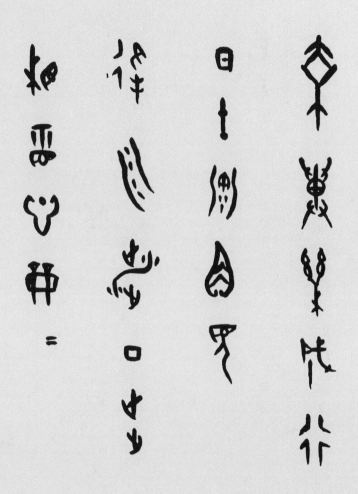

相視心戰戰
逢川涉丁步
日午海角見
乘輿樂成行

月如晦　人歸未
無復月浸眉
惟有風吹水依舊
春光異昔年
一樽花下徒相對

人去後　花外燕來遲
風片無因吹片片
雨絲何事舞絲絲
今又夕陽時

185

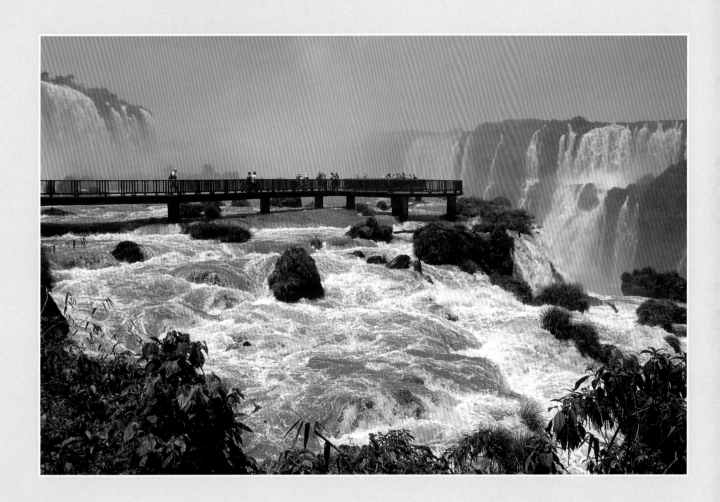

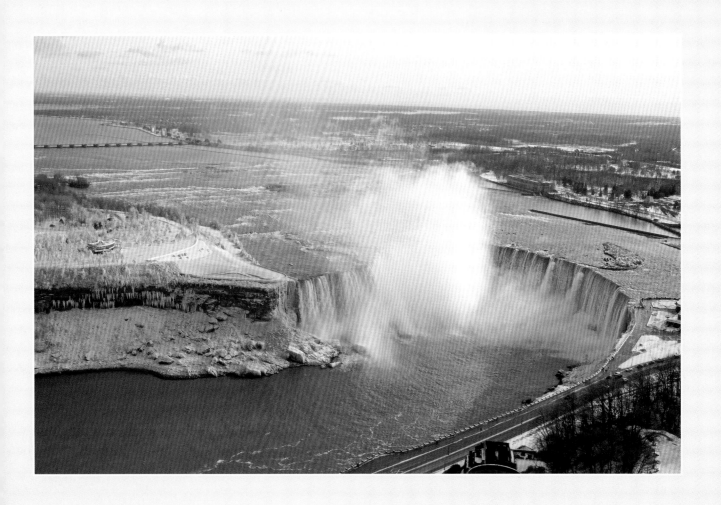

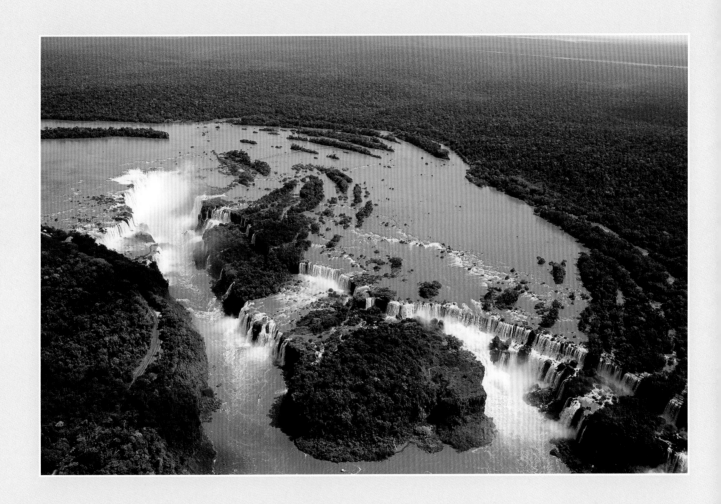

日中林食

日人囍朁

水二白戊文

日在林中初入暮爪矛

水上自成文生甲骨

戊戌十月 董作賓

日在林中初入暮

風來水上自成文

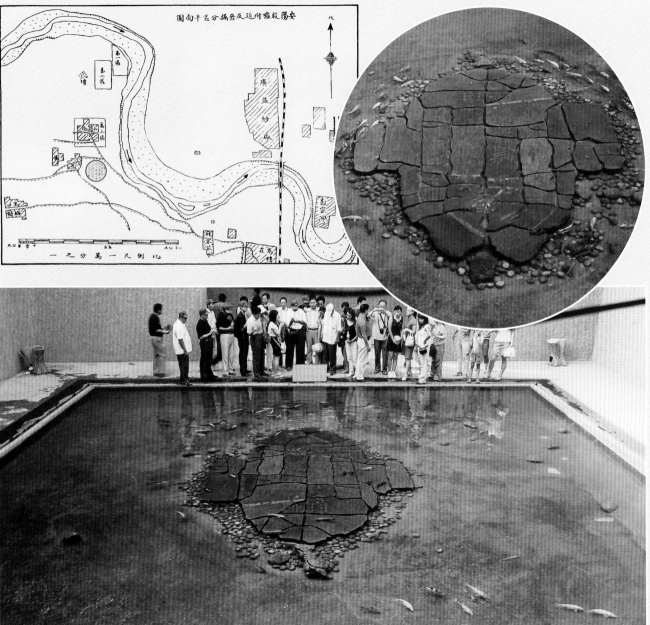

▲安陽殷墟已被列為「世界文化遺產」之一，在小屯殷墟考古現場所建之地下殷墟博物館，館前水池中展現重作賓手書甲骨文「日在林中初入暮，風來水上自成文」

194

村中大道上，若三屯坑南音距地尺許，忽發現骨廣厚甚古色形之字於未加刊治之天然肩脚骨上。

No.14

▲ 現在的「殷墟小屯」已列為「世界文化遺產」，區內設計展示了放大的「甲骨碑林」，加深觀眾對甲骨文及殷商文明的認識

▲ 1928 年 10 月，董作賓主持「殷墟第一次發掘工作」在小屯村中，首先挖得甲骨的地方，現在該處已立碑紀念▼

The Cradle of Chinese Writing

鱻父歸來載夕陽
維舟盡在柳絲鄉
呼朋約友漁家樂
自得壺中日月長

步步步疑登天
五老對雲谷
此中有上方
其名為古竹

股奞二台山足人曲心㲋

問心了𤛑東日高喜兴火

逢月夕　對風晨
塵霾天外夢
花木谷中春
即今莫問家鄉事
且樂雞豕飲一樽

東邊日出西邊雨
一鳥不鳴山更幽
白下門東春已老
今來風雨又維舟

207

塵凡事今謝絕
別長安來歸田墅
才掃盡自家門外雪
載春酒去觀風月

採桑復採杞
歸飲小窗前
不問塵凡事
山中別有天

月昏黃夕吹香雪
雪香吹夕黃昏月
尊酒對新春
春新對酒尊
鳳棲猶棲鳳
夢斷猶棲鳳
夢斷小窗西
歸燕小燕歸
西窗小燕歸

218

南天好
禾黍拂風香
昔向山中驅虎兕
今來野外牧牛羊
春盡日方長

我昔少年日
為樂不知秋
自作秦淮客
初為吳越游

南風四月麥登初
為圃為農我不如
更望田禾占大有
年豐歲樂眾維魚

226

誰言寸草心
報得三春暉

慈母手中線
遊子身上衣
臨行密密縫
意恐遲遲歸

229

有田歸來去
無田歸亦好
同舟入秦淮
猶得見此老

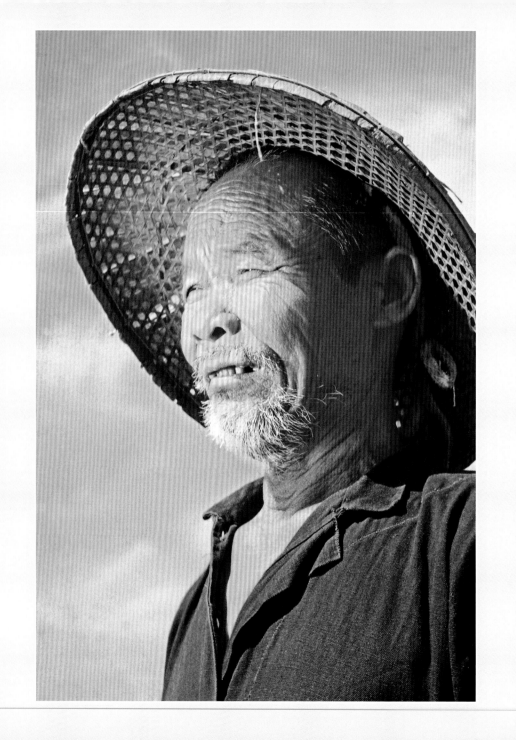

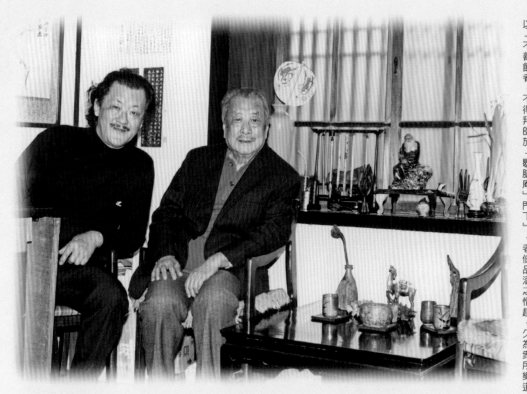

「歇腳庵」中的臺靜農老伯：

從前，每逢春節新年，我和愛娜必帶好酒，到台大溫州街宿舍——臺老伯的「歇腳庵」書房向臺老伯拜年，「歇腳庵」只有十幾平方米大小，卻是我們後生晚輩和學生們最喜愛又嚮往的典雅溫馨的書房。

在我家居的客廳，面向陽台的右側是明代戴進畫的「採菊東籬下」，左側是宋代馬遠畫的「靜聽松風」。中間兩扇則是臺老伯自認為是「最得意的法書」——一對聯語。這四幅字畫都是我用特殊的相材複製的，和我家客廳門外陽台上所見的山色相呼應。二〇〇九年我將它們取下移到台中興大學藝術中心去辦影展。當時只有兩歲的孫兒董瀚就一直向我抱怨：「爺爺，你把客廳變醜了！」他從出生以來，就在目染這些書畫的影像中長大，雖然只有兩歲的他，幼小的心靈中不可能會欣賞戴進、馬遠的畫意，更不可能了解臺老伯的書法和意境之美。但是沒有了美，他卻馬上意識到「醜」！

「酒為歡伯，詩雜仙心」是我將臺老伯的書法，配以商之青銅酒器而成的作品，臺老伯和莊尚嚴老伯都是先父一九二三年在北大國學門研究所的同學，相交半世紀。臺老伯除了以學問、書法、畫梅竹享譽學壇，最為學界大老和晚輩學子們所樂道者，是以「不善飲者，不得拜師於『歇腳庵』門下」，老伯品酒之情趣，久為眾所樂道。

▲王永慶先生是一位從臺北縣新店溪畔，要挑著米擔子爬山涉水以求
售的小米販子，隨著臺灣的經濟起飛而成為「經營之神」。雖是傳
奇人物，但他的治事、經營手法與精神，是值得大家學習效法的。
（1976 年 董敏 攝）

▲李國鼎先生和他一起推動臺灣現代經濟起飛的得力助手們：
（由右至左）李國鼎、張繼政、汪彝定、楊家騶、王昭明、
諸先生。 （1969 年 董敏 攝）

國步方艱　風雨雞鳴
中華兒女　自立更生
大同共進　鼓舞中興
河山還我　文化宣揚

歸依大士入靈鷲
晝夜宣揚七寶函
甘食來其上方宿
木魚囂囂異塵凡

238

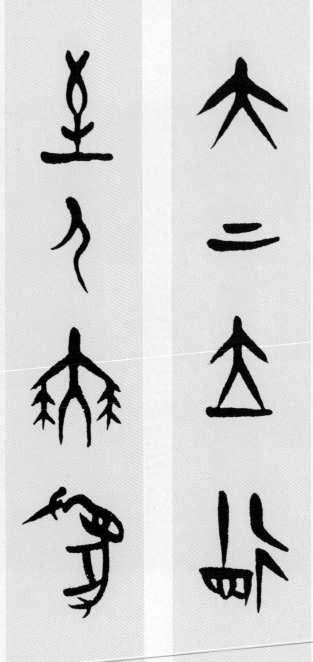

右角左宮時鳴古樂
一車二馬如遊中天

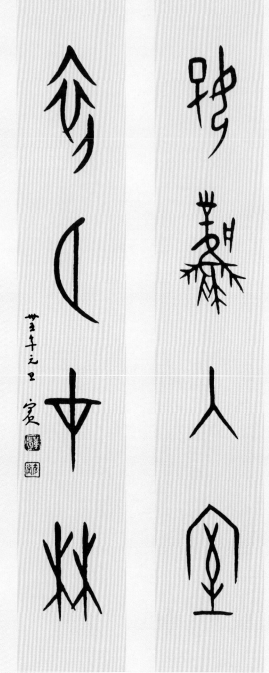

好風入室
初月中林

248

西望函谷出
北上大山行

251

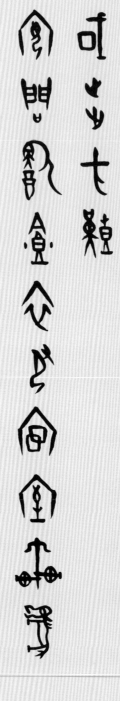

國步方艱
安問飲食衣服宮室車馬
年事已老
且觀山川鳥獸草木蟲魚

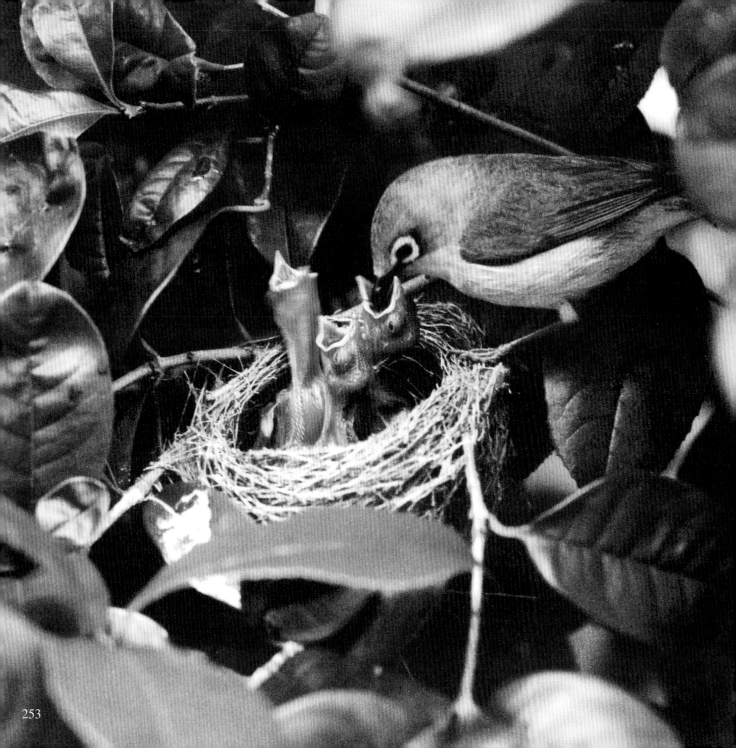

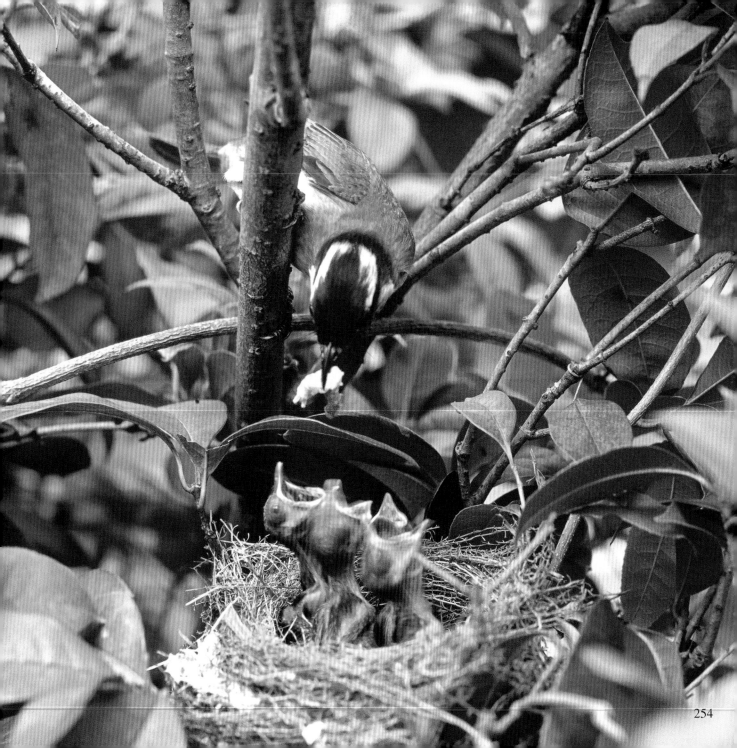

好風宜吉日
膏雨喜豐年

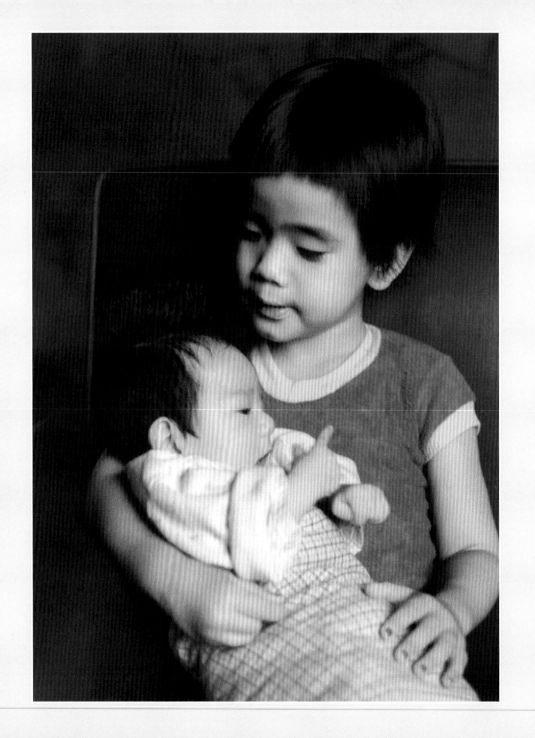

五鹿宜孫子
雙魚大吉祥

259

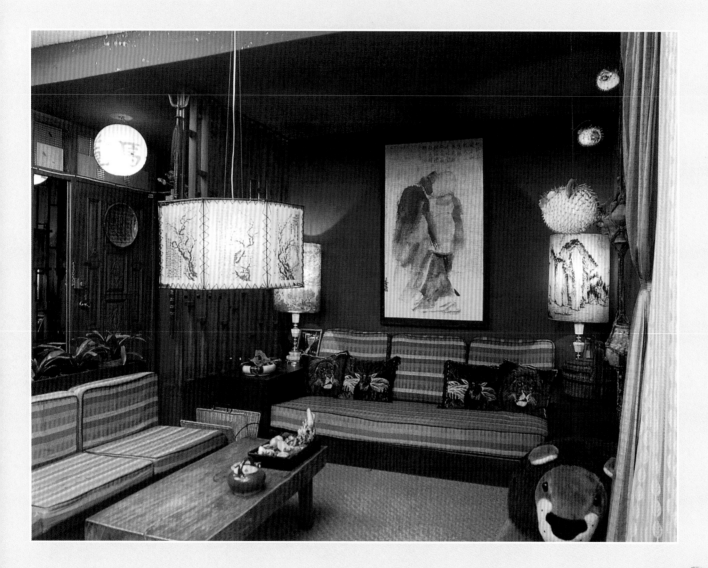

好風入幽室
初月出高林

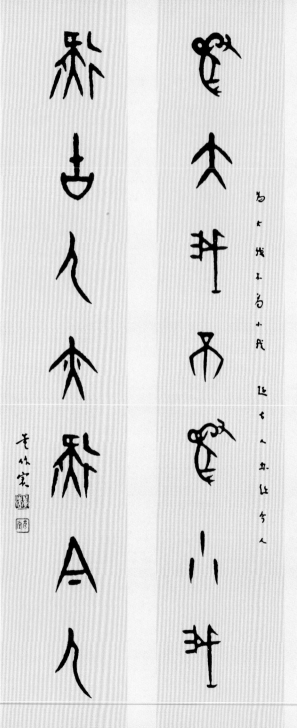

為上戊不為小戊
延七人亦延今人

為大我不為小我
疑古人亦疑今人

264

中華兒女　自立更生
允文允武　鼓舞中興
萬眾企望　雲霓在天
大同共進　文化宣揚

267

一德同風 教行天下
秉禮受福 及于子孫

中華民國五十二年一月十日丁辰 試于董作賓

一德同風　教行天下
秉禮受福　及于子孫

268

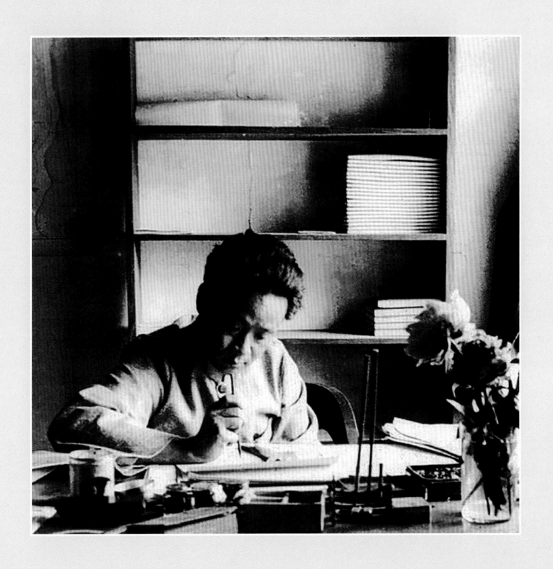

▲一九二九年秋，董作賓先生撰寫安陽第三次
發掘報告及由發掘所得大龜四版創立「貞人」
說，於北京北海公園培茶塢庵畫軒書房中。

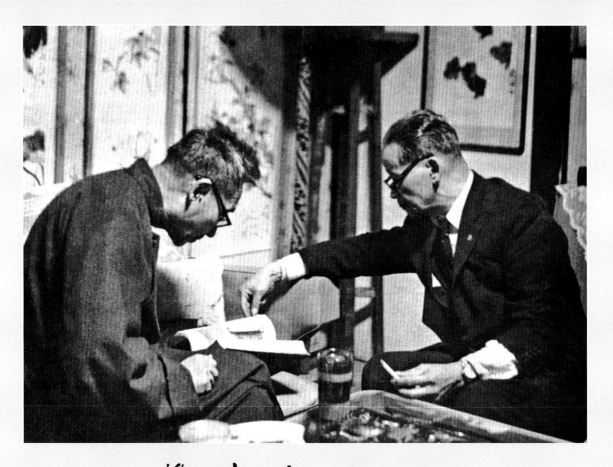

壬寅春月

士沅與

靜山先弟同

觀港金文錄

於手廬敬順

其後先生為

攝此影

黃佐衮記

270

民國五十年(1961)九月初秋,郎靜山老伯來青田街「平廬」與家父晤談,當時郎靜山老伯想找我中華古文明中,有關攝影的光影描述資料,就在客廳的茶几上,父親找出一大本「漢金文錄」,二人翻閱其中所錄銅鏡銘文,得此三句,二老相談甚歡,後來得知時逢郎老伯七十華誕,父親再用甲骨文書此三句以為郎老壽。

後頁之彩圖(第272-273頁),是我有感於「見日之光」、「其樂未央」正是從事攝影工作六十年來所領會的樂趣,而於二〇一一年八月的一個中午烈日下,在我家後院晒衣場上,拍得此一「見日之光」的作品,我很喜歡這張新作,以其構圖表現在抽、具象之間,而彩色和光影因「墨即是色」、「墨分五色」,而得「水暈墨章,如兼五彩」很有水墨的情趣,不知然否?

(董敏 後記)

「見日之光，長樂未央」墨分五色，水暈墨章，如兼五色。不知然否？

花園新城 中正公園 睡蓮特寫

日月潭 湖畔梅花

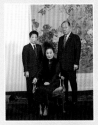
蔣夫人於士林官邸 客廳

士林官邸 客廳

台北 總統府

草屯 荷花池 大珠小珠落玉盤

台北 台大文學院

花園新城 龍虎臺

埔里 農村田間蘿蔔花採蜜

花園新城 百樂山莊 蓮蓬

日月潭 湖濱

草屯 田間水渠

岡山 月世界

花園新城 愛士樓花園

花園新城 龍虎臺

加拿大 東北

花蓮至臺東間太平洋濱

貓鼻頭 眺望南灣 墾丁公園

臺東 成功 山溪中天然白大理石

花園新城
蘭溪水穿石

翁之樂者山林也，客亦知夫水月乎？（彩圖拍攝地點說明）

274

北美 尼加拉瀑布（冬天）

南美 伊爪蘇瀑布全景

南美 伊爪蘇瀑布

野柳 黃昏

臺東 成功
山溪中天然白大理石

安陽 小屯殷墟博物館

新店 直潭

加拿大境內
之尼加拉瀑布源頭（冬天）

阿根廷境內的伊瓜蘇瀑布
人間彩虹 豪情萬丈

美國境內的尼加拉瀑布（夏天）

小雪山上-「指揮家的手」

雪山主峰下 冰河圈谷中之香柏

日月潭 青龍山 慈恩塔

阿里山 大塔山

安陽小屯 1928年10月
董作賓主持第一次安陽發掘
工作中首次掘出甲骨之地點

宜蘭 礁溪 二龍村

臺北
圓山的清晨

花園新城 攬翠樓頂
上

合歡山主峰上觀日出

沙巴海濱

阿里山 雲海夕照

275

太魯閣 長春祠山頂上亭台

合歡山 松雲樓
冬日晨曦所見之月球

花蓮 豐濱 看太平洋上明月當空

祝山 觀日峰望玉山主峰

「雲舞」-小雪山 觀景台
(2600m)

淡水-慈母手中線
遊子身上衣

觀音山 農婦晒谷

屏東 內埔

天祥 秋林

臺南 阿蓮 月世界

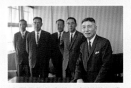

李國鼎先生和他一起推動台灣
現代經濟起飛的得力助手們

莊尚嚴先生揮毫於
外雙溪「洞山天堂」

臺靜農先生的書房

台灣的老農夫
1961年攝於中壢

「誰言寸草心，報得三春暉！」
攝於東海大學牧場

四川 樂山大佛

洛陽 龍門石窟 武則天像

晨曦中的佛光山接引大佛

宜蘭 礁溪 二龍村
端午節賽龍舟

王永慶先生像

花東濱海公路太平洋上

日月潭 清晨

佛光山 大雄寶殿禮佛

星雲大師灌籃

佛光山 星雲大師

宜蘭 五峰瀑布前

新埔 台糖豬廠 母子

白頭翁 哺育圖

花園新城 樂陶山莊前
綠繡眼育嬰

上：阿里山 由祝山北脈望中央山脈
下：谿然亭 鳥瞰太魯閣峽谷及天祥

董靈攝於后里營區

佛光山 東方佛學院內

花園新城 樂陶山莊內

董偉與董靈全家三十年後同
遊墾丁鵝卵鼻（2009）

董偉抱董靈 1975於台北市

1969於合歡山松雪樓

1969年四月於合歡山上

死是必然-向前看
1963攝於台大考古系

生是偶然-人是哭著出娘胎的
1976攝於榮總產房

民國十八年
董作賓先生攝於北京
北海靜心齋之研究室中

台中 東海大學

花園新城 龍虎臺

花蓮 富源中央山脈

新竹檜山上所見冰晶龍捲風

武陵上雪山途中

墾丁海濱之銀波月光曲

彰化農田中

內蒙古 格根塔拉大草原上

莊詰在阿里山上

新城夕照

台大文學院樓下辦公室

花園新城

彰化田間

花蓮 海濱公路

台東 海濱公路

花蓮 太平洋濱

野柳漁港

台中公園

白河蓮池

美國底特律

用觀察和了解來表現生命的攝影家——董敏

在我所認識的一批不錯的攝影家中，把攝影當成一種純粹的工具來看，大概董敏還是第一個。同時，他也是對攝影始終抱有自己的看法和理想的極少數人裏面的一位。

如果祇看董敏的作品，也許對他的攝影觀，驟然間還歸納不出什麼結論來；要是你能和他聊上一陣（和筆者一樣，他也是個不擅詞令但卻決不吝嗇言語的人），相信必然能對他的觀念、乃至於他的作品，有更深一層的認識。

「你對攝影的看法如何？」前兩天我這樣問他。

「我以為攝影祇是通過攝影家個人的觀察和了解，來表現『生命』的工具而已。」他毫不考慮的說。

「你所謂的『觀察』、『了解』和『生命』，指的是什麼？」我追問他。

「所謂『觀察』和『了解』當然是指攝影家個人對這個世界的認識和看法；至於『生命』則是指我們所生存的大自然說的。」

「這個『自然』就是包括『無生命』和『生命』的宇宙嘍？」

「是的。」他頓了頓，「我覺得『自然』的本身便是一個諧和的整體，就像去年七月我們在雪山頂上所看到的滿地不知名的野花一樣，它們並不是為別人的欣賞而開；可以說是『孤芳自賞』的，我的作品便正是要反映這一本質——一種發乎宇宙萬物自身追求完美和諧的趨向，和相互間的關聯。」

「那你為什麼偏愛『彩色』呢？」我知道他已經好幾年不沾『黑白』了。

「我覺得『黑白』本身太偏狹，不足反映『生命』原有的一切。現在我不但全拍彩色，而且還希望它們能帶給觀眾『有聲』的感覺，……目前『攝影』在視聽傳播上的地位實在太重要了。」

「難怪你在臺大和其他院校舉辦的幻燈欣賞會都是『有聲』的了。」我接著問他：「你對攝影還有什麼話說？」

「有兩點我覺得該讓你知道的，」他想了一下：「第一、我以前的攝影都偏重在對生命自然現象的捕捉上，譬如這回你所選的『生命的樂章』一幅，就在表現生命和諧的本身；但是最近我的興趣和注意力卻逐漸轉到『人』的身上。」

莊靈

279

生命的樂章

完美與和諧

「就像你的『拜拜的由來』和『長袖善舞』這一類輕鬆的嘲諷作品？」我插了一句。

「不，我覺得它們的趣味性遠比它們的諷刺性來的輕微。最近桃園區大拜拜，我去拍了許多。其中有一張我覺得還不錯的，就是我從背後的角度拍攝一個乞丐向前伸著的一隻手，背景完全是街上熙攘的拜拜人群的下半身。這是我對『雙手萬能』的手，以及人與人之間關係的新探討！」

這張作品雖然沒有見到，不過由於它的溶入了作者對「人」（或者對於「社會」）的嚴重關切，相信一定比以前的作品來的強烈。

雙手萬能之一（長袖善舞）

雙手萬能之二（祈禱）

雙手萬能之三（乞討）

拜拜的由來

281

「其次」，董敏接著又說：「自從進入故宮博物院工作以後，由於古畫看得多了，使我逐漸了解傳統中國畫家對自然的態度，完全把萬物當作有生命的朋友來看待；不像西畫完全站在對立的立場來冷靜地描繪、分析，甚至於重新組合、表現。我覺得我的攝影態度正與中國歷代的畫家不謀而合。也就是我一向把自然萬象都當成自己的朋友來看待，可以說在求表現『物吾與也』的境界。」

「但是你並不出世。」我說。

「是的，我並不託物寄情，或者用物喻志；這點也許是我和古代文人畫家不同的地方。」

那天，我和董敏的談話就到這裏為止，不過我想讀者如果用它們來對照他的作品，就會對他的攝影觀，有相當的認識和了解了。

董敏和我學的都是森林，在農學院時他比我高兩屆，那時候他也有個外號叫「大野人」，因為他最喜歡露營和爬山；即使不是系裏的林場實習，他是喜歡扛著自己設計的小帳蓬到處找地方野宿。我不能肯定一個藝術家是否一定都是「自然」的愛好者，但是我相信凡是一個有資格被人稱作「攝影家」的人，必定懷有「奔向自然」的原始熱望和渴念。對於培育一個攝影家，再沒有什麼能比大自然本身具有更深厚的教化力了。

談起董敏的攝影歷史，應該從高中時代開始。他的第一架攝影機是120的Yachica C，大學時換了一部Yachica D。為了省錢，他把每張照片分成四張來拍，於是買了一卷柯達120的彩色透明片，便可以得到四十八張方形的幻燈片，不過每張都像用加裝了標準焦距四倍長的鏡頭拍攝出來的。後來他因應徵觀光照片，獲得一架柯達公司的單眼卅五釐照相機Retina；這期間他偶而也用借來的Linhof拍攝4×5的彩色正片。現在他則有一套Pentex的相機，和一架帶Zoom Lens的Nikon F。不過他跟我說，還是希望擁有一套Leica。另外，他還有一套八釐的Yashica電影攝影機和一部小放映機；據我所知，他所拍過的彩色紀錄片，就有好幾千尺之多。

董敏是已故考古學大師彥堂（作賓）先生的哲嗣，從他父親那裏雖然沒有學到甲骨文，不過卻繼承到一副苦學實幹的精神。從在大學時代起，我就深深地認識了他的這種「凡事自己來」的可敬精神，在彩色攝影上他失敗過很多次，但是每一次都被他用自己的力量摸索解決。同時，即使在繁忙的工作和攝影時間外，他都盡量抽時間聽演講和看書，不放棄每一個可以增加自己知識深度的機會。和他相交愈深，你就會了解他所說的「攝影祇不過是一項工具而已」的話，是多麼誠摯的心語。

好早以前，董敏就夢想成為世界性的「生活雜誌」或者「地理雜誌」的攝影記者。但是到目前為止，對於所有有志於斯的中國攝影家而言，都還是一項可望不可及的奢望。不過，如果董敏能始終堅持他的「信仰」和「做法」，相信終有成為事實的一天。也許有朝一日他自己當起這種大雜誌的老闆，也未可知。

（轉載自民國五十七年「幼獅文藝」一六九期）

蜉蝣、蜘蛛、朝露

攝影家的底片

亮軒

在一次幻燈放映欣賞會中，我看到了一張構圖很單純的幻燈片。映像上有一片小蜘蛛網，朝陽逆光射來，網上的小露珠閃著晶瑩的陽光，蜘蛛已經不知去向了，網上卻空留著一隻蜉蝣的軀體。（圖片見左邊）

一見之下，也不知道是什麼道理，心頭忽地湧起一陣強烈的感觸，幾乎要落下淚來。好在片子換得很快，一下子就把這碼事給抹去了。但是在回家的路上，這一張幻燈片的影子又越來越鮮明的在腦中浮現。對於攝影藝術，我一向是門外漢，而這一張片子卻好像跟我有緣似的，老釘著我不放。我一路反覆思量，逐漸發現出一點道理來，我想我之所以受其感動，是由於這張彩色幻燈片表現了很悽涼的悲劇美。蜉蝣、蜘蛛、朝露，三者的生命無一不短，卻因偶然的機緣，交織出這麼一幅耐人尋思的畫面。事實也許不是那麼一回事，但依我的推斷，蜉蝣在生命的終了前，曾在錯綜的草叢間慌亂的尋找牠的歸宿，最後，一線晨曦自天邊隱隱透出，透過蛛網上的露滴，分外的炫耀奪

283

目，蜉蝣霎時間不顧一切的朝著這一線光明撲去，何曾料及此處竟是他的死所？不過，在萬千蜉蝣中，唯獨牠有幸在朝陽下譜出自己最終的一個顫動的音符，也該算是有幸的了。相信這一隻小小的生命，在死前仍然是充滿了興奮跟疑惑的。我像世界上絕大多數的人一樣，極不願死，但若能如這隻蜉蝣，在臨去之一刻能迎著我追求的理想歸宿，雖然仍舊對生命世界充滿著茫然之情，也該心滿意足了。

在這幅真實畫面展現之後的半個小時，一切都將被日光與微風摧蝕殆盡，感謝抓住這一刻的攝影家董敏，他為我把這動人的一刻捕捉下來，讓我不必親自在一大早起身到室外摸索，便可得到如此的領悟。

從此以後，我總是特別留心學校台大的佈告板，凡是有「董敏獵影」的放映晚會，一定參加，漸漸的，我從其中得到了更多的解脫與快樂。我有了與董敏更進一步接觸的機會，除了他的幻燈與電影以外，對於他本人，也越來越發生興趣。

現年三十七歲的董敏，在乍見之下，似乎比他實際年齡要年輕得多。體格魁梧，永遠剪著短短的小平頭，身上的衣服也特別富於色彩，能合於時令卻不拘泥。對於吃東西，他最馬虎不過，姑不論他如何吃，只消聽他對「吃」的高見，就讓人夠受的了。它一直覺得大多時間花在「吃」上，是一種浪費。偶而他也推介一兩種好吃的東西，有的聽起來不錯，真的嚐嚐反而大失所望；有的在他興高采烈的作介紹的時候，就已經註定引不起人家的食慾了。在銀錢方面，他並不糊塗，他自己說他每花一塊錢都要考慮考慮，但董太太為這句話加了個尾巴：「花一百塊，一千塊，他就從來不考慮了！」這一點我倒真相信，因為他曾經告訴我，他目前購入的器材，已足夠供其今後十年的消耗！

但你若說他把到手的每一塊錢都用來充實器材，未免浪費，他一定不承認。原來他在十幾年前，就已經為今天的發展，立下計劃，而今天當然也為十年後立下計劃。

以我個人的接觸面而論，一個人能為自己立下計劃，而且如此長遠龐大的，恐怕只有他一個人了。人在一生當中處處按計劃行事，畢竟是好是壞，是對是錯，至少我自己是辦不到也不願辦的。但無可否認董敏在這個問題上的表現，是非常特殊的一位，我不敢斷定他的作為真稱得上是一個偉大的規模，若云其為一個足堪予人參考價值的「標本」，恐怕毫不為過。在他尚在高中就學的時候，他很想將來能考入大學的水利系。這個動機，實際上並非源於現實的。他當時在書上讀到有關美國田納西水利計劃的文章，覺得非常有意思，水流本是一股野勁，經過水利計劃的攔截作用，居然能發揮出驚人的效用，引起他很多的感想。在此之前，他還讀過許多名人傳記，發現到偉人也不見得天賦異稟，完全在於他們能有效運用生命力。這種生命力的運用，與水流的攔截作用有相通之處，偉人者也，就是能把生命的野勁點點滴滴化作效果的人，如何化作效果，端看方法是否得當。

這兩者之間的關係雖然是找到了，但如何的要把它具體化，還是很費斟的。田納西水利計劃的簡稱是T·V·A，而在高中地理教科書中，也提到了一項中國的揚子江水利計劃，簡稱是Y·V·A。這一部份的說明，比外國史地課中的T·V·A詳細得很多。他把這一部份反覆看了幾次，默記在心，刻意挑了個體拜天，跑到學校的樓上獨自一個人憑窗獨坐，摸索著應如何把自己的生命力加以適當的攔截，以發揮無窮的效用。

想了一早上，他終於得到了很具體的結論。他把代表揚子江水利計劃的三個英文字母Y‧V‧A，分成今後努力的三個大目標。Y字代表他心目中的「體格」，V則代表「智慧」，A代表「作人」。從此每天作兩小時的運動，按預定進度讀書，每個禮拜天檢討一週得失，隨時修正偏差，務求平行發展。

對於某些人，包括作者本人在內，如此龐大而強硬的計劃，簡直是不可思議的，但他樂此不疲。在每一年的開始，他就立下整年度的工作計劃，此後便照表施行。他很了解，這個計劃如果中斷，無異乎前功盡棄。因此每過一天，他就更加深一層的審慎。

他以為這個計劃的妙處在其具體可行，而不會限制某一類型的發展。對於攝影雖然有濃厚的興趣，但從未想到有朝一日會把它當作唯一的職業。經濟條件的限制，也使他不能在攝影的嗜好上暢所欲為。他的第一架攝影機，是他父親董作賓教授送給他的，那架機器少說也是三十年前的老古董，使用起來有多麻煩自不必說，就是合於使用的膠片在市上也不容易買到。董敏對這個照像機似乎沒有什麼不滿意，整天把弄來把弄去，使他父親擔心到將來他會「沉迷不拔」。董教授對他的熱愛攝影，起初絲毫不加欣賞，總以為他不宜在攝影一事上用掉太多的時間精力。

除了喜歡攝影之外，董敏還喜歡畫兩手，可惜他對自己的畫一天比一天厭惡。他歸咎於「身子練得太壯，影響了手指的敏銳性」，因一再勾勒不出自己所想表現的線條，乾脆一橫心把畫具顏料都扔了，從此再也不碰。我問他看畫展時有沒有覺得技癢過，他斬釘截鐵的回答：「絕對沒有！」

希望自己能在一生中永遠以攝影機相伴，實出於一個偶然的機緣。有一回他跟幾個朋友到新店去的情人谷去玩，他在山谷上往下看，發現河水自樹林中蜿蜒而出，一片輕輕的霧氣迴繞在谷底，氣氛絕佳，當時最先的反應是「畫」，可是自忖絕畫不出這一幅景色，當時便使用隨身帶的照相機找好角度卡嚓一聲照了下來，沖洗出來一看，正是他當時要掌握的那種感覺。於是他認定攝影與他有緣，便開始悉心處理每一張畫面。

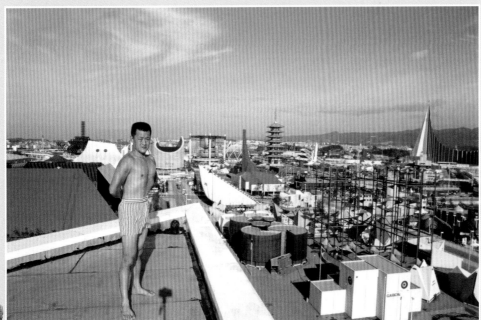

▲董敏Y‧V‧A十四年（1970），在日本大阪世博會會場中過著Y‧V‧A齊頭並進的生活。

那架老古董畢竟不太管用，但他又沒錢買攝影機，迫於無奈，只好硬著頭皮跟他父親商量，向他父親借了一千塊錢，買了一架一二○的箱型攝影機。有了機器並不能算完全解決了問題，還要花錢買膠片。對他來說，也是相當沉重的負擔。為了省錢起見，他把相機拆開重新改裝一次，使得一張膠片可以分成四部份用。十二張一捲的底片，至少可以照出四十八張來，這種克難式的方法給了他很多練習的機會，而且每張都像用標準焦距四倍長的鏡頭拍攝出來的一樣，大家看到他拍攝出來的作品，都弄不清他到底是怎麼拍出來的。

為了維持他在攝影方面的花費，他開始打主意到用攝影賺錢。八、九年前，本省的觀光事業已經略具規模，他就拍了一些風景透明片，自己鑲了燈座，抬到市區內有這項營業的商店推銷。為了得到售者的信賴，他的燈座經過特別設計，比別人的好看，又不容易發生故障。有一兩家商店答應讓他試試，就此他開始了非正式的「攝影生涯」，起初他還不通翻照技術，遇到大量需要時，只好帶上很多捲底片，在一大早光線最理想的時候，騎車到目的地一張一張的連著拍，有時同一建築或風景必須拍個四、五十張，過路行人都以為他有精神病，偶而還引來軍警的盤問。不幸就在這個時候，他父親罹患半身不遂躺在醫院裏，這位考古學大師雖然名重中外，卻是家徒四壁，一家經濟生活的擔子，立刻落在董敏身上。他別無選擇，非得拚命賺錢不可，所以從一大早就跑出去照像，晚上到醫院陪他父親，在病床前趕工焊燈夾片子，一樣樣全是手工操作，備極辛苦，好在身體練得棒，換了別人可能就病倒了。

當時美國柯達公司剛好要舉行一次世界性的幻燈片攝影大競賽，他頗想一試身手，卻苦於沒有合於規格的照相機，千方百計找人借了一架相機，照了一張臺中公園的夜景。這一個被千百人拍過的景色，到了他的手裏，居然展現出完全不同的面貌。競賽揭曉，沒料到這位不見經傳的攝影界新人竟獲首獎。

在病榻之側，董敏的母親把這個好消息附耳告訴了董老先生。已經失去了言語能力的董教授，在枕上流出了兩行欣喜的熱淚。

這一次的競賽，就此成為董敏今生最後一次的攝影競賽。在他父親淌下熱淚的當時，他便暗付世間不可能再出現比父親的眼淚更珍貴的獎賞，任何的競賽對他都不會再有意義，又何必多此一舉。再者，他也痛下決心，決定要朝著這個方向，配合他的Ｙ．Ｖ．Ａ計劃，堅堅實實的走下去。

任何藝術都離不開一個「情」字，董敏是個多情的人，他的情並非是兒女情長的情，而是對世間萬物社會百態的情。攝影的技巧在創作過程中只佔極小的部份，要緊的是情的醞釀與感應。去年年底，他背著攝影機到三峽去獵影，信步在大街上瀏覽，瞥見了街邊有一個老人正在買橘子，賣橘子的也是一位老人。這位賣橘子的人東挑西挑，每一個都仔細看過，賣者呆滯的任他揀選，毫不在意，他蹲在地上，看著他挑來的兩簍橘子。買橘子的人，他戴了一頂土色軟布搭邊帽，帽沿無精打采的垂在四周，天寒氣躁，在冬日陽光下，他遲緩的搓著乾瘪的手心手背取暖，兩眼深藏在帽沿裏，嘴角輕微的下咧著，也分不清是不耐煩還是疲倦。

買橘子的老人挑妥了幾個橘子給他，他把橘子放在小台秤上，湊近細瞧了一陣，嘴裏唸唸有詞的計算價錢，買

主忽然打斷而問他一斤多少錢，他伸出手指告訴他一斤一塊五毛錢，買主馬上嫌貴，問他一斤四塊行不行？就在這時，賣橘子的老頭微微抬起頭，注視著他的顧客，一副無可奈何的神情：「一斤才賺五毛啦！」董敏在他尾音未落之前，一下搶到了那張表情的鏡頭。

現在我們可以從照片上仔細的看看這張臉：軟帽簷的陰影一直遮到鼻樑上，只露出短短的三角形面孔，鼻樑被冷風吹得有幾分紅，鬆垮的皮肉間交疊著一條條深溝，皮膚上有許多棕色的霜斑，乾扁的嘴唇被外凸的一排不整齊的黃牙繃著，嘴角又被好幾圈深紋一層層圈住。鬚根青慘慘的，顯然是爲了趕早上市場賣東西，剛剛剃光，下巴只有皮而無肉，因爲下顎用力憋住的關係，使皮膚緊附在顎尖骨上而呈現出歪扭扭的許多小細孔，鬆泡泡的眼袋上也佈滿了紋路，在陽光下益發顯出凹凸的黑影。上眼角有氣無力的重疊在下眼角上，勾出好幾道魚尾紋，最深的魚尾紋一直達到帽子裏的上耳根。眼睛被眼皮遮得只餘下讓黑眼珠出現的小空間，這跟托在帽簷的兩隻大招風耳適成反比。黑絨布襯衫的領子翻了上來，把原來就不夠尺寸的脖子全部掩住了，裏面黑色的套頭毛線衫，因爲穿得太久，隱隱泛著一團乾澀澀的灰白。陽光在凸出的鼻尖跟下唇上反射出一點黯淡的白色，正在畫面的中央。被上面的帽子跟下面掀起的衣領擠在中間的那半張的臉，讓人感到幾乎都要消失了。

這一句話，這一張表情，在霎時間被董敏收入鏡式，雖然只是一張平凡小販的特寫，予人的壓迫之感，猶若剛看過一齣最沉重的悲劇。這不是一點慧心巧思便能抓住的鏡頭，而是要經過多少時光的沉思與探索，才能鍛鍊出來的敏銳力。

因爲這張幻燈片的表現，引發我希望知道他對錢財的觀念如何？大凡從事藝術工作的人，常常跟錢的問題格格不入。董敏以賣幻燈片維生，跟商家直接打交道，舉凡進貨出貨，抽成記帳之類的事，都必須躬親處理，如何在藝術工作與商業行爲之間求取平衡，的確是很有意思的事。我知道他最近又被人吃掉了一大筆錢，其總額至少等於他的一年所得，我提出這個例子，問他有何感想。

▲賣橘子的老頭，一副無可奈何的神情說：「一斤才賺五角啦！」。

「最傷心的，是對不起那些錢！」他想了一下，說出這麼一句梯突古怪的話，我要求他作更進一步的解釋，他便說出一套很獨特的金錢哲學。

他認為，錢不等於物質，因為物質不經使用便等於不存在。但有很多人把錢存在銀行裏不用，並沒有感覺到那些錢是不存在的，足證與物質是兩回事。人之所以喜歡把錢累積起來，或是以錢賺錢，在根本上，他們瞭解到錢是一種能力。能力與錢才是真正可以相互代換的東西。在我們有多餘的能力時，便把它換成錢，儲備起來，以作不時之需。這種「能力」可以為王也可以為盜，全看擁有能力者的智慧及方法。

那一筆錢，如果沒有被別人吞掉，那麼還是他本人可以控制運用的能力，他對自己的運用方法有信心，因此斷定這筆「能力」在他手中不但不會有害，而且會有益。但不幸這些「能力」被盜用了，而盜用者不見得是善於控制運用能力的人，所以這股能力便可能氾濫成災，波及他人利益。「能力」是很可珍惜的，自己沒有把可以發揮益處的能力善加保護，而落入愚人甚且惡人之手，便是對不起這股「能力」，換言之，就是對不住這筆錢。

「你能不能舉出例子證明你發揮過最高的『能力』？」

他告訴了我兩個故事。

在他父親臥病的時候，他心裏很煩悶，尤其是經濟的壓力迫得他有些透不過氣來。這時他常想到，要是忽然有一筆錢來該有多好！這筆錢不用多，只要夠付醫藥費就夠了。也許為數並不很大，可是會比他一生所能賺到的錢更有價值。那就是說，這一筆錢在此時此地可以發揮最可觀的能力。

一個酷熱的下午，他騎了腳踏車回家，在半途中，他看到一位踩三輪貨車的老人。這位老人一頭白髮，恰像他父親的頭髮。他吃力的蹬著車，從髮根裏冒出一粒粒的汗水，他想越過去看看他的臉，又怕驚動了他，只好一直緊緊的跟在後，希望有個機會可以讓他照照面。剛好到了一個亮了紅燈的十字路口，這時不知怎麼回事，他突然不想看他了，只是匆匆忙忙的把身上僅有的幾塊錢掏了出來，從斜後往老人手裏一塞，用生硬的台語說：「老伯，我請你喝茶啦！」說罷頭也不回的飛馳而去。

這一次的經驗，在他事後的檢討裏得到一個結論：他當時缺錢用的苦楚居然因這次的給予而獲得暫時的解說，所以他認為這幾塊錢發揮了很大的能力。

另外有一次，他走在大街上，看到一個拾荒的人，他很想幫助他，但苦於不知該如何幫助。他又跟在他後頭走了一段，終於有了主意。

他看準了拾荒者一定會走到前面的一個垃圾箱裏去翻揀，便悄悄抄到他前面，把身上的錢藏在垃圾箱裏，自己躲在柱子後面瞧。那位拾荒者在垃圾箱裏翻來翻去，驀地眼睛一亮，滿心歡喜的撿起那筆錢揣進懷裏，欣欣然遠去時，連肩上的字紙簍都輕了許多。董敏這時才覺得，這筆錢到底到了它們該去的地方，其中每一塊錢從拾荒者手中發出的能力，一定比在自己手中的能力大過好幾倍。

愛不是悲憫，而是了解。這是我聽了以上兩段故事之後的覺悟。

十七年的攝影生涯中，他拍過的照片在百萬張以上，工作室的七、八個鐵櫃都塞得滿滿的。他忙於新的追尋，以致無暇對舊有的作品再作充分的檢討。我奇怪他何以能在不眠不休狀態之下一直持續不懈？他提到本身的演變。

他說，每一次的演變都使他覺得往下的工作一輩子也做不完，在發展中又碰到新的境界，似乎有一股力量在推動他向前猛進，有的時候他也想該停一下來整理舊的作品，但新的認識刺激得他太興奮，根本不願意再回頭反顧。這一方面，他特別灑脫，他認為，一切的快樂他早已在觀察中獲得了，把他們照下來，只是為了留下一點痕跡，為了生活，才做這種「多餘事」，如果還眷念以往，豈不更加多事？何況前面的事還有太多要做，扔下該做的，把自己沉醉在從前的「成績」裏，是捨本逐末，他說：「我是用攝影的副作用來維持生活，別人如果從我的作品裏得到快樂，也是他們自己的事，我在創作的時候，從來沒想過這些。」因此，別人對他的貶褒，他是從來不放在心上的，這不能說他有意如此，實在是由於他全心全力的在向前推進，那一方心靈已經沒有容得下考慮這些嚕囌事的空間。話雖這麼說，相信對他的成就表示感謝的人，一定還是不少。

凡是認識他的人，都知道他家的「標語」特別多。桌上、牆上、門上、櫃子上、甚至於車上，都貼了大大小小的「標語」。那些標語也沒什麼出奇之處，不外乎「眞理與力量同在。」「日出而作，日入不息」之類的平常話，屬害的是他眞的實行。我進出他的工作室許多次了，至今置身其中仍有如臨大敵之感。我總覺得生活在如此環境中實在太緊張，拐彎抹角間似乎都有千百隻眼睛瞪著你。不止我一個人，許多朋友也都勸他，不必把生活搞得過份劍拔弩張，但他並沒有接受大家的建議。他總以為自己是個懶人，不刺激刺激是不行的。在他的標語沒有完全撕掉的時候，誰也不能判定他是不是眞的懶人。再說不論誰走進他的工作室，自然而然的就會跟他談到他的工作，這是很不「現代」的。無論在什麼地方碰到誰，他只要開口說話，百分之九十是在談攝影，另外百分之十是談爬山或者是自然生物。好在他不是一個跟人見了面就喇喇不休的人，否則一定有很多人受不了。在人多而且不宜談攝影的場合，他只有瞇眼傻笑的份兒。有的時候他自己想自己的事，越想越深，居然仰頭閉目唸唸動嘴唇自言自語起來，據他說這語的「副作用」還是「正作用」，也就不得而知了。董敏離開他的工作室的時候，自然而然的就會跟他談到他的工作，這是「非常理想的思想活動」，因為可以「最有系統的檢討問題」。朋友們也都見怪不怪，隨他去了。

有一天，他看著報紙，忽然覺得有點不對勁，尋思半晌，請他太太把他最近剛為某機關拍的幾冊外銷產品目錄拿出來。他抽出「紡織與服裝」的那一本，翻開其中幾頁，上面有好幾張同一位模特兒穿著各式服裝，在室內外不同背景中拍的服裝照。他把這些自己拍的服裝照跟報紙上的幾張照片左對右對，猛的一拍桌：「嗨！原來她就是齊維莉哩！」

不知道世界上還有沒有別的攝影家，叫不出自己模特兒的姓名？

（轉載自民國六十一年十月「文藝月刊」四十期）

人雖是一座最複雜的机器，
可是他在宇宙中比海洋裏的一粒沙還小。

人生當知此

但是我們要盡量發揮他的能力去為人
類謀福利才算是完成了使命。

。。自勉之語。岡平・十一・三十・

42年前(1951年11月30日)我讀初中時，
对人生偶有所感，用鋼筆寫此小條，貼
於書棹案頭上以自惕。隔日為 父親所見，
親用毛筆書此韻文以啟勵之。

茲今半世紀將逝，父親訓勉歷久彌新，
而我當時以鋼筆所書小文，却褪色難以
辨讀，今以2B鉛筆描寫，以求永誌在心。

董敏 1993年12月10日記。
已用 父親見題訓勉時同發矣。

人

人，毋疑地，是一座天然生成的複雜機器，

查言毋始毋終、毋邊無涯的茫々宇宙裏，

雖然，他的佔的時間又是石火光中一閃，

一的佔的空間，又好像：大海隔水、太倉粟粒，

但是，他在這短小裏可憐的生命，

在這：傳育、發揮和利用自己來遊在努力，

為世界造這一些輝煌的威績，佔個紀念，

為人類站會製造一些偉大永久的福利。

▲董敏帶小弟董武、小妹董乙騎腳踏車。（攝於1950年）

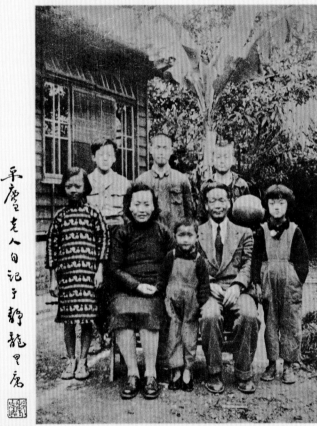

▲此為抵台初期之董家生活照，看當時各人的衣著，令人想起1985年，我在西安鐘鼓樓上眺望滿街「藍螞蟻」的物資貧乏的日子，大家都經歷過，但現在也都忘了那一段生活貧苦的時光，希望21世紀還會更好（1951年二月全家合照於青田街寓所後院）。

▲董作賓先生與二位兒子董敏、董武，攝於青田街寓所後院中。（1957年為Y.V.A第二年）

甲骨文大師和他的兩個兒子

董玉京、董敏繼承了董作賓的甲骨文痴

最近，如果你有機會在周末到歷史博物館參觀甲骨文大師董作賓百年紀念文物展，你一定會看到兩位長得挺像的男士拿著麥克風熱心地在現場穿梭導覽。他們就是董作賓的兒子董玉京和董敏。董玉京是醫師，董敏是攝影師，一樣對甲骨文深情不渝。妙的是他倆和甲骨文的情都是從父親死後才開始的。

如果最近你有機會到歷史博物館參觀甲骨文大師董作賓百年紀念文物展，你會發覺每逢周末都有兩名中年男子拿著麥克風興致勃勃地在負責導覽的工作。一個瘦削斯文，一個高大魁梧。仔細一瞧，兩人居然都具有董作賓一樣容顏。

他們是董作賓的兒子，瘦弱斯文的是哥哥董玉京，高大魁梧的是弟弟董敏。

兩人說，為了紀念父親百年冥誕，主辦的政府單位格外重視這次展覽，中央研究院史語所更是慷慨提供四十三件國人罕見的殷墟文物，使得此文物展別具意義。不過，兩人認為既是「董作賓的兒子」豈可「置之度外」？因此特別在忙碌的生活中各自抽出周末的下午，為參觀人潮解釋父親生前與甲骨文的點點滴滴，盼望眾人能對董作賓一生的鑽研多些了解。

說起來，外行人看甲骨文還真的跟看天書沒兩樣，不過此番兄弟倆輪番上陣，解說起來又似乎上通天文下知地理，演出頗具「職業水準」，實在讓人很難想像這兩人在父親生前也是門外漢。

按理說，父親是一代甲骨文大師，兒子在長期耳濡目染下，應該「家學淵源」才是。偏偏兩兄弟在父親生前對「手舞足蹈」的象形文字一竅不通。董玉京的說法是，他原本也有學考古繼承父親衣缽的打算，可是父親卻鼓勵他替河南老家添個有仁德的醫生，所以他選擇了學醫，沒時間學甲骨文。

至於董敏呢？他自稱從小好奇心就特別多，對於父親的甲骨文更具有一份特殊的情感，而且從六歲起就侍候寫書法，幫忙研墨拉紙，直到大學時代，為何也不懂甲骨文？

這個甲骨文大師的兒子為了應付這種尷尬的問題，最後找到了一個解釋：「我雖然當了十幾年的書僮，可是始終站在父親對面幫忙拉紙，看甲骨文老是『倒著看』，所以看不懂嘛！」

董玉京是在父親過世後十五年後，才如痴如狂的愛上甲骨文；董敏則是二十年前，才發現父親寫的一些甲骨文書法，竟然是中國詩詞。於是，從此一個在醫療工作的夾縫裡，研究「龜甲」及「牛肩胛骨」；一個則取甲骨文字造

▲左為董玉京與董敏合照於史博館展場。

兄弟倆輪番上陣解說父親的甲骨文作品，演出頗具職業水準

型的藝術美，將其攝影專長與甲骨文結合在一起。

「集契集」啟發了董玉京對甲骨文的熱情，「平廬影譜」則讓董敏萌生對攝影及天文地理的興趣

民國六十六年，已經是國內心臟名醫的董玉京打算再赴美在職進修前，正逢董作賓的一位弟子遠從日本來，送一本他在日本出版的書法集──臨摹董作賓與汪怡編著、用甲骨文書寫的「集契集」──由於印刷精美，董玉京看了愛不釋手，特地帶到了美國。

在美國進修期間來無事時，董玉京就對著集契集拿起毛筆寫寫玩玩，漸漸地喚醒他深藏內心的那份記憶，他說：「我終於體會為什麼小時候看父親寫甲骨文書法時，他會那般聚精會神、心無旁鶩，真的樂在其中啊！」

也因為有了這股動力，董玉京終於步上父親的後塵，沉醉在甲骨文的世界，如今他已研讀過不下二十種有關甲骨文的著作，不看書已隨手可寫出四、五佰個字，而且他為甲骨文瘋狂的程度，可從他家裡到處充斥著他自己的墨寶、每本他的醫學著作前後頁，一定有甲骨文書法……等看出端倪，甚至連他目前服務的中華開放醫院裡，也掛著甲骨文的字畫。

看過這次展覽的人，除了對那四十三件據說保費高過四億元的殷墟古物印象深刻外，會場上另一個相當引人注目的焦點是「平廬影譜」，也就是董作賓將他一生用編年體的方式，配上黑白照片，圖文並茂的自傳。據董敏表示，他八歲時，第一次看到父親為慶祝五十歲生日，在自家古厝前廊展出「平廬影譜」，自此便萌生了對攝影的興趣。

攝影雖然沒有繼承董作賓在甲骨文這方面的天賦，卻遺傳了父親喜愛天文地理的興趣，日後成為知名攝影家。董敏承認是傳自其父的基因。

藉甲骨文的穿針引線，父子三人的感情永遠親密不斷

董敏真正將攝影與甲骨文結合在一起，是在董作賓八十冥壽時，為了配合歷史博物館辦展覽，董敏從四處借來父親甲骨文墨寶，在拍照存檔的過程中，他第一次在鏡頭下發現這個老祖先的文字其實造型自有一份原始的魅力。他於是靈機一動，以後將父親的甲骨文書法，配上意境同等的攝影照片，結果效果「相得益彰」。

很多朋友看了賞心悅目，直問：「這是什麼字？這字代表什麼意思？」為了隨時解答迷津，董敏總算認真學了甲骨文。

有趣的是，這對兄弟自從與甲骨文發生關係後，每逢父親周年忌日，都會將甲骨文習作與運用的成果做個階段性的展現。像董敏在董作賓八十冥誕時，就出了一本以甲骨文為主，攝影為輔的甲骨文詩畫集。逝世二十週年時，兄弟倆又聯袂合辦「淵源流長藝展」，內容包括董玉京的甲骨文書法與董敏的攝影設計。

這次百年文物紀念展，兩人更是卯足了勁，董玉京日以繼夜趕出了「甲骨文成語初級」並寫了一百幅書法；董敏則忙著將父親「平廬影譜」中泛黃的照片一一放大，讓大家牢牢記住董作賓的形象。

檢視兩個兒子的孝心，儘管父子三人天人永隔多年，但藉著甲骨文的穿針引線，他們之間的感情卻永遠親密。看來，一代甲骨文大師真的可以含笑九泉了。

（本文轉載自民國八十四年六月六日之中國時報）

老頭子和小孩子

傅斯年一九一九年，於北大畢業後，回憶兒時和祖父傅淦踏春時，有感而詩。

這是十五年前的經歷。現在想起。繪出
夢境一般。

三日的雨，
接著一日的晴。
到處的蛙鳴，
野外的綠烟潆騰。
遠、樹上的「知了」聲；
近旁草底的「蛐」聲，
溪邊的流水花浪...；
柳葉上的風聲碎碎...；
高粱葉上的風聲沙喇...；
一組天然的音樂到人身上，化成一陣清涼。

野草兒的香，
野花兒的香，
水兒的香，
圍、的鑽進鼻尖，頓覺得全身也在空中蕩漾

這一幅水接天連，晴靄映的畫圖裏
只見得一個六七十歲的老頭子，
和一個八九歲的孩子，
立在河崖堤上。
髣髴這世界是他倆人的摸樣。

......老祖父善用大自然裡「田園交響曲」一般的美感，融和老莊的思維，於大自然生態中來闡述生命的真理，這樣身教，亦造就了日後的一代學者大師──傅斯年。
（董敏 讀後感言）

一曰一屮

一指事字，即「生」之初字，郭家，日為獨体，屮為合體。

吾友梅華進先生，自東京將為

記購松華碑字一支，昨招相贈，今展

玩隆久，下兩照冊五字，試書於此，以「一日

一屮」四字，傳日友梅原來心之贈，自

作發告！梅原一言，是也，日体初為農

業國家，自明治維新以後，致唐兩為

文化，不數十年，一躍而成工商業之大

國。吾國自辛亥革命以來，一切政

教步趨歸某，愧莫如也，董作賓記

于平廬。

「一」「日」「生」解題

田倩君

……次日帶來一個字條，約二寸寬、一英尺來長，上書四個朱紅字——一日一生，甲骨字體，筆意古拙盎然，邊緣上寫著一些小字，說明這四個字的來源，師還是重複的解釋：「這是日本考古學家梅原末治先生寄來的，我在農曆年夜收到的，當時就在這棉紙條上寫下來，後來我又寫了一大張（那大張前年在歷史博物館展覽，我才看到不如我那四個字有神氣），這小條給你吧！我們要珍惜這四個字的深義」。師繼續說道：「我們身邊沒有什麼寶貴東西，即如有金珠玉寶也不足以珍貴，那些東西在人間串來串去沒有什麼好處，反倒害人，只有光陰才是最可寶貴的。一切事物都是空無中產生出來的，所產生的都是原料，不管是精神或物質的，這些原料必須人來加工，比如棉、絲，須要製作成衣服，始可供人遮體保暖，五穀須要加工製成食物，始能供人食用；文字須要人加工寫成書籍，才可作為人類知識的源泉，這些精神的或物質的成品都是靠光陰來完成的，所以只有光陰才是最寶貴的，我們無能為國家社會建功立業，只能在僅有的光陰中，不厭不倦在學術上摸出個路子來，留給後進作參考，能夠做到這些我就滿足了」。……師生對話於臺大文學院研究室……

節錄自田倩君——「紀念吾師董彥堂先生」

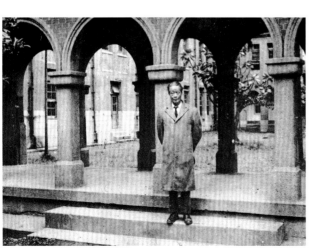

▲ 民國50年，董作賓攝於臺灣大學文學院研究室前長廊

不作無益事，一日當三日。
人活五十年，永活百五十。

胡適

多黍多稌

豐年多黍多稌，亦有高廩，萬億及秭。
為酒為醴，烝畀祖妣。以洽百禮，降福孔皆。
《詩經·周頌·豐年》

李在中

日本有位中國銅器專家梅原末治，他是兩院在民國38年遷台以後，常來北溝鄉間作研究工作的學者。民國五十四年兩院北遷到外雙溪以後，梅原末治仍然經常來院，繼續研究銅器，但是此時他的視力已經開始衰退，最後是雙目失明，再也無法看到銅器上的銘文與飾紋了，但是老人仍然工作不懈，他有了替代辦法，用手來代替眼睛。

聽博物院的老人講，看到一雙乾骨嶙峋的雙手，在銅銹斑斕，墨綠森森的重器之上來回摩挲把翫，嘴角呢喃贊歎不已的一幕時，當時在場的人無不動容。（1965年，我在故宮親賭八十高齡的梅原先生摸銅器的情景，除了「一日一生」外，也叫我想起耳聾的貝多芬指揮「合唱快樂頌」時，是靠口含木棍來「聽」音波樂曲的，二老的執著敬業的精神，每一念及，鼻酸淚下。──董敏補記）

要寫這段梅原末治的這段軼事，是因為他說過一句話：「到了我這個年紀，我相信的是『一日一生』」。

在我還沒出生以前，我父親就準備好了一本小冊子，用來做為我的紀念冊。在這本已經有六十多年的小藍皮冊子裡，琳瑯滿目，裡面有接生醫師的簽名，許多成長過程中調皮的照片，還有就是父執輩們寫的、畫的墨寶。

最近把這本小冊子又仔細的看了一遍，原因是我想要瞭解梅原末治所說「一日一生」的意義，因此就從看出生紀念冊開始吧。

那麼看完了紀念冊，有沒有將「一日一生」的意思瞭解透徹了呢？當然是沒有。只能非常粗淺的瞭解到，這句話大概的意思是，每一天都要努力學習，就如同人的一生開始時，都是從學習出發的。

也正是因為每天都在學習，所以「以今日之是，打到昨日之非，再以明日之是，打到今日之非」的可能性肯定是很高的，因此在這個邏輯架構下，說「完全瞭解了」，根本是一個不成立的結論。（「一日一生」除了在中的見解外，我想還有「每天工作要有成果，要有了斷，不要期待以後而推托拉。」──董敏附言）

李霖燦速寫梅原末治在北溝工作時情形。（民國45年12月3日）

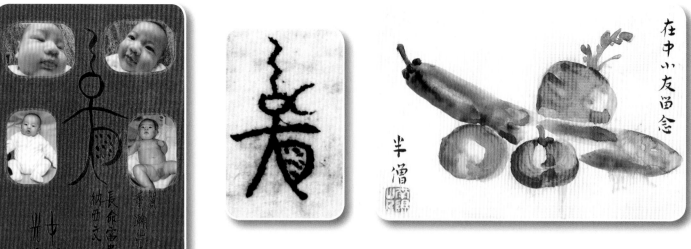
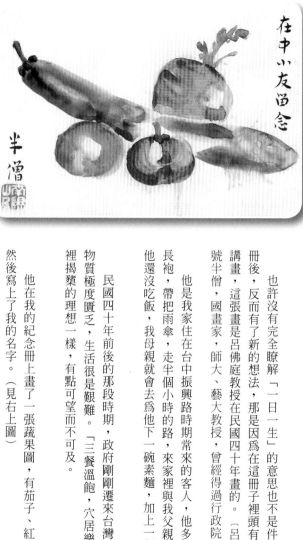

在中小友留念

半僧

也許沒有完全瞭解「一日一生」的意思也不是件壞事，因為看完紀念冊後，反而有了新的想法，那是因為在這冊子裡頭有一張畫和一段話。先講畫，這張畫是呂佛庭教授在民國四十年畫的。（呂佛庭，河南沁陽人，號半僧，國畫家，師大、藝大教授，曾經得過行政院文化獎。）

他是我家住在台中振興路時期常來的客人，他多半在黃昏前後，一襲長袍，帶把雨傘，走半個小時的路，來家裡與我父親談話。如果呂伯伯說他還沒吃飯，我母親就會去為他下一碗素麵，加上一個雞蛋。

民國四十年前後的那段時期，政府剛剛遷來台灣，一切都不上軌道，物質極度匱乏，生活很是艱難。「三餐溫飽，穴居樂業」就像是649彩票裡揭櫫的理想一樣，有點可望而不可及。

他在我的紀念冊上畫了一張蔬果圖，有茄子、紅蘿蔔、蕃茄、橘子，然後寫上了我的名字。（見右上圖）

回到那個時段上，考慮了當時的空間背景，我瞭解了這張畫是代表了位長輩對下一代的祝福。他希望我們將來能生活在一個不愁食物，永免饑渴的豐收時代。只可惜呂伯伯是半僧，禮佛誦經，茹素終生，因此他的日常食物就是這些蔬果粗糧，沒有紅燒肉的概念，否則畫中就會有一碗紅燒肉或是烤鴨什麼的。

呂佛庭教授的這張畫，讓我想到在上圖的中間這張線條畫是雲南納西族的一個東巴象形文字，其意是「長命豐實」的意思。看圖猜意，肚子裡裝滿了食物，免於饑餓，那還不是好命豐實嗎？造字者在造字時當然是反應了其所處的時空，可見在幾百年以前的橫斷山脈一帶，先民的生活是艱辛的，能吃飽肚子就是十分幸福的好命人了。

如果把呂佛庭教授的蔬果圖，和這個時代長命豐實的東巴字，放在一起思考，它們都指向了一個古老又遙遠的源頭，那就是在太古洪荒，先民含哺而熙，鼓腹而遊的時期，在人類心靈的最深處有著一份對豐年最熱切的期盼。

隨著年歲漸大，開始接到一些朋友們喜得孫兒的喜訊，高興之餘除了包上賀儀以示祝賀以外，我都在紅包

298

印文

紀念冊上開頭的四個甲骨字－在中紀念

的外面端端正正的寫上這個代表「長命豐實」的東巴字，旁邊還註明這是一個東巴象形文字，以及所代表的意思。

（見第298頁左上圖）

我喜歡用這個東巴字來表示我對這個新生嬰兒的祝福，並不是因為這是家學，而是我一直對文字懷有宗教般的敬意，尤其是「早期」的文字。我總是覺得這些古老的符號、文字、標識、圖騰等具有某種神秘的力量，能讓我們與太古的祖靈們有著某種程度的溝通，透過這些形象，讓我們看到或感覺到他們的存在與想法。

有位朋友把我送的「紅包字」裱褙了一下，放在相框裡，置於他孫兒的床頭，現在這個小孫子已經四歲了，長得又英俊又聰明。去年我回台灣去看他們，小孫子說：「李爺爺，你的球鞋還會發亮啊，實在太酷了。」那一年小孫子才三歲，才上幼稚園小班。

（在這裡要說明清楚的是，文字的「早期」、「晚期」，與時間是沒有關係的，是越接近造字者的原始形象是越為「早期」。甲骨文是三千年前的文字，但是它已經是晚期的文字了。而東巴文大概不到一千年，卻是早期的文字。）

民國三十九年四月三日，董彥堂先生來台中，在糖廠倉庫清點河南博物館運台文物。當晚在我家，在我的紀念冊上用甲骨字寫了「在中紀念」四個字，治了一方印，又以他著名的「天女簪花」格的小楷，洋洋灑灑寫了一段話。（見左側三圖）

廿九。四。三。定堂常燕夕

平廬老人

也。在其為之用，在中原可用，小大由之，為小是之。寫紀念冊謹以為大室室主

不昌之謂「昌」。

不偏之謂「中」，

道在「中庸」。

讀書在中台幼稚之園，

長養在中央博物之院，

籍在中州、中原，

生在中華、中土，

董彥堂先生五十歲以後，開始使用「平廬老人」這個稱號，這是董先生寫的「中」文

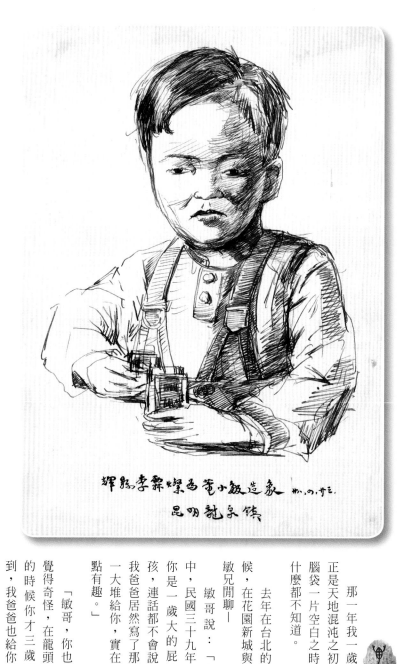

輝縣李霖燦為筆小孩造象　昆明龍泉鎮

「那一年我一歲，正是天地混沌之初，腦袋一片空白之時，什麼都不知道。

去年在台北的時候，在花園新城與董敏兄開聊——

敏哥說：「在民國三十九年，你是一歲大的屁小孩，連話都不會說，我爸爸居然寫了那麼一大堆給你，實在有點有趣。」

「敏哥，你也別覺得奇怪，在龍頭村的時候你才三歲不到，我爸爸也給你畫

了張像。在李庄的時候你也就六歲多，逯欽立先生還畫了一張畫，勉勵你當班固呢！」（見右圖）

董敏：「好！好！好！你怎麼跟說相聲的一樣，一套一套的，不過不管怎麼說，你爸的畫可以證明我認識你爸可比你認識你爸早，總沒錯吧？今天我們不吹牛抬槓，是想跟你談談，我正編《萬象》第六版，把這些長輩們寫給我們小輩的字啊、句子啊、畫啊，都收錄進來，但是一直想找一個標題，來形容他們老一輩的人寫這些東西給我們下一代時的心情和期望。同樣的問題我也問過其他人，有人說用「勵志集」，有的說「奮勉篤行」，但是我都覺得意思不夠，沒有抓住核心。你不是書看得雜嗎？你來說說。」

我：「敏哥，用『小子聽著』不是就很好嗎？好了，不是開玩笑，言歸正傳。在英文裡有一個字叫Context，中文不太好翻譯，勉強要翻的話，應該說是「處境」。這個字在英文字典裡的解釋是——"the set of circumstances or facts that surround a particular event, situation,etc." 你會覺得「勵志集」或者「奮勉篤行」不好，因為這兩句都是沒有考慮「處境」的影響，也就是說這兩句都是Contextless Statement.你這樣想，逯先生望你當班固（圖見第301頁），董先生勉我學中庸，呂伯伯送我個農產店，都是在物資極度匱乏，大環境非常艱困的時候。上個月到南京博物院找尋當年中央博物院在李庄時期的資料，在一份民國三十二年六月份薪資表裡發現，當政府遷台以後，你我都經歷過那段日子，我上小學時，班上沒有襪子穿。至於你們家董先生常說的家中食指浩繁。難以為繼，那種困境，我們至今都還歷歷在目。因此在老一輩人的心裡面，除了他們的濟世學問大業以外，期待的就是一段平安的衣食無缺的日子，期待的就是

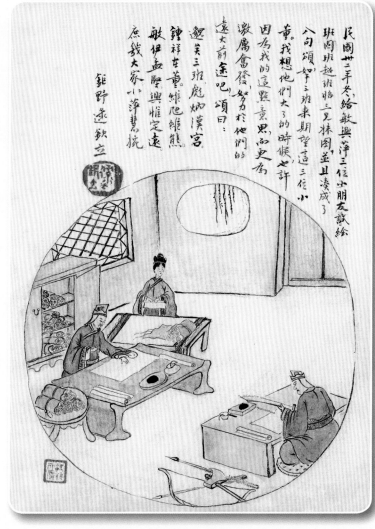

盼的就是一個豐年，所以我們要找出一句說的精準切題的話，我認為要從這裡下手。」

董敏：「你這一說我倒想起來了，民國三十二年在李庄的梁思成先生就說他想在抗戰勝利，天下太平以後，能有一碗熱騰騰的玉米濃湯喝，就很滿意了，他也是想過段糧食充裕的日子。你這個豐年說小子。有道理。」（圖見第302頁）

我：「多謝謬獎，在詩經周頌裡，有首小詩《豐年》是這麼寫的：

豐年多黍多稌。亦有高廩，萬億及秭。為酒為醴，烝畀祖妣，以洽百禮，降福孔皆。

我看用「多黍多稌」四個字當標題是貼切的。但是我可以大膽的說在他們心目中的黍啊、稌啊、可並不是糧食，他們把黍稌做了一點人文昇華，多黍多稌就是期待我們下一代，不但是人才濟濟，而且個個都能有成，那就是個偉大的豐收季節了，也是他們寫這些給我們下一代時的心情。」

董敏：「善哉！善哉！我在《新學術之路》這本書裡看到石璋如先生自比是位老園丁，不忍田園荒蕪，故而每日猶躞蹀其中，照顧園圃。唉！中國到底是還以農立國的，你的多黍多稌說有點意思。」

我：「你記得石伯伯是怎麼說的嗎？」

董敏：「我有抄下來，他是這樣說的：『我是一個浪笨的人，作些浪笨的事，自愧對史語所毫無貢獻可言。人已老了，沒有向新的方向挑戰和進攻的能力，只好留在侯家莊小屯兩地走來走去兜圈子。因為這是隨從諸前輩開墾而成的大好園地，過去曾有一段輝煌的日子，不能不加愛護。現在諸前輩都走了，道路也荒廢了。雖然無人問津，幸而尚有小有收穫。因為它是一處沃壤相信將來一定會繁榮的。不能任其荒蕪不管，所以每天我仍與諸佔位故舊不論陰晴，照常下田耕耘，

由龍頭村的窗口，

到李莊的門口；

希望在勝利後，

能喝這樣一碗：

卅二年九月 梁思（署名）

我：「既然講到做農活，我也貢獻一點知識，南博物院的宋伯胤先生也有一段把自己比喻成老農的動人文字，他說：『此刻當我將要擱筆的時候，儼然像是一個肩著犁鏵，踏著夕陽耕罷歸來的老農，他滿臉縐紋道出的不是疲勞，而是耕耘的喜悅以及寄希望於收獲的殷殷之情。但它在眼下只能是個盼望，能不能多黍多稌，若徇我的學識和研究功力看，確實是不散有這種非分之望的。』」

〔拜讀二老自比農夫耕耘的訓句，想起最近我在夢中悟得的一句「不要把你的良田沃土的沙土粒，變成黃金」的真言名句，據說夢境中的細節會在五秒鐘後忘記消失，所以當晚立即起床記下來，其後遍查典籍，好像沒有人說過這句話—董敏夢醒後補記。〕

董敏：「所以多黍多稌眞是我們中國人在心靈深處的一種期盼，原來直到今天我們仍然與西周的先民共享著同樣的希望。今天談話頗有意思，看起來你小子這幾年還眞是讀了點書。」

我：「別擠我了！我一向是亂讀瞎讀，毫無章法，根本談不上是眞的在讀什麼書，不過有一點，有照片爲証，我小時候可眞的是個手不釋卷的左丘明喔。」

於是，我把紀念冊裡的一張照片拿了出來，我們都笑彎了腰。（見下圖）

（2010年八月旅遊加拿大時，於多倫多李在中將此文給我，我在返台飛機上閱讀多次，加了些附記，採用此文以做為「多黍多稌」篇章之引言。董敏 後記）

四十三年八月譚先生來台中，先往史路開它圓環上，為其攝此，記為影片，在甘(李)陪。

四十三年八月譚先生在中目送病兒，門前圓環上攝，我家照此對之怪像，站左中正在治療目疾。

302

洋洋乎如
在其上如
在其左右

山川・心・影

也是我們中國攝影工作者的一個大方向——此文是由四十年前，李先生於台大講授「中國藝術史」時，而我正和「視聽社」的同學們在台大推廣動視廳美育活動，承蒙先生以此文相勉，為我的自然生態攝影點燃明燈，終身受益，永銘在心。

在董敏先生他的得意作品之上，總有一方印章，圓朱文，文為「董敏獵影」四字。他常把精心獵取的「山水」部份，因為這和我國山水畫的理論相論通。

來的人間萬物情影，用視聽的方式播送給大家欣賞。看他所攝取的每一個鏡頭，幅幅都是美妙的山水畫面，不僅為山川寫照，而抉前人之所未發，為山川「傳神」。

我國的山水畫在世界風景畫壇中地位高超，這是由於我國山水畫的底層，有其他國家所沒有的山林文學的悠遠背景：孔老夫子的『仁者樂山，智者樂水』，道出了山川和人性的微妙和諧；陶淵明的「……採菊東籬下，悠然見南山，山氣日夕佳，飛鳥相與還」，此中有真意，欲辯已忘言」，道出了東方詩人與大自然的深邃融合；范寬郭熙畫出了山川得神髓靈竅，石濤八大寫出了山川的筆墨淋漓……董敏的鏡頭攝取這一系列山林文學的思想息息相通，他能把詩情畫意溶合無間地表達出來，在這一點上我常說他是山川的知音。我則是從山水畫的理論領悟上和他成為知己。

有人說，石濤畫的黃山圖卷是石濤加上黃山或黃山加上石濤，董敏的山川攝影亦復如是，他拍攝的黃山、太魯閣、大霸尖山、雪山都是人與人的接合，我們是通過了人同此心的相同才了解了董敏，也了解了玉山。——他運用現代工具，溶科學與藝術為一爐，不僅為山川「寫照」、「傳神」，還要為山川「立言」！

中國的山水畫與其他國家的風景畫就不相同，中國人常說：「三才者，天地人」，是要與大自然諧和無間，不對立而契合，所以對山川雲樹的情感更見密切，山水畫由此而雄踞風景畫壇首席。如今全世界的藝術評論家，那一個不在歌誦讚美我國宋代的山水畫是人類繪畫中的瑰寶？—山川的攝影、傳神、立言，亦復如是。董敏在領悟上，有上述的山林文學的悠遠背景，他又有「濟勝之具」與「濟勝之才」，前者說他的體格壯健登山如飛，後者指他的攝影技術運用如神，足以傳達他內心的感受。所以他拍攝的山川壯麗，或為玉山的崇高、或為大霸尖山的雄渾，一一都非泛泛的掠取。我們可以說，他每一個鏡頭的下筆、佈局，都是經過了深深的選擇，思維和體認，因此才能把祖國的大好河山的壯麗，一一傳達得如此充沛，使我們一同來歌誦、來讚美！

在為山川傳神、寫照、立言的領悟上，我可算是董敏的知音。我深知道這只是「開始」，他視野宏闊、目標遠大，因為祖國的錦繡河山之上，有更廣闊的景色壯麗：廬山的靈、黃山的松、華山的石、玉龍的雪，還有三峽的險、峨嵋的秀、天台雁蕩、四明九華……一一都在等人去攝取、去表現、去傳達，豈僅山水畫在世界藝壇卓立高標，用視聽效果傳達出有深厚哲學背景的山川心影，一定更為感人、動人、驚人！——在台灣攝取的玉山、雪山、大霸尖山只是第一步的「現在」，還有前途無限的「將來」！

在現在的生活中，人不但容易迷失自我，更容易迷失自己在天地山川中的位置。大自然是人類的慈母，離開慈母的懷抱怎能快樂？董敏慧心獨造地把人類的「孺慕」之情用現代工具傳達出來，深淺隨所得，奇文共欣賞，對我們真是功德無量，讓我們正好藉此一同來欣賞祖國的錦繡河山和山水畫背景裏的千秋文化。

李霖燦　序于　綠雪齋中

▲ 1962年莊靈與董敏為台大拍實驗林記錄片時，攝於溪頭神木前。

▼ 1965年，左起莊靈、董敏、鐘卓源，同爬大雪山主峰後，搭大雪山林場的運材車，騎在車頂原木上，安抵至東勢集材場後合影。

莊雪山啜好

董作賓○八三／之九夜於此樓

知之為知之
不知為不知
莊靈四賢姪

書蟲啃碎了的……

懷念董作賓先生

周末，整理書簍，有看到這幅字畫，長三呎，寬呎餘，寫的是甲骨文，被蟲蛀啃得稀爛，幾乎是一堆碎紙，我心裏又是一陣子難過。

在北角的小樓上，我和書蟲同住十幾年，我對這些銀灰色的小生物，有極限的容忍，我總覺得牠們吞下的知識比我多。不料這種容忍，助長了牠們的猖狂，任意毀壞的我的舊書和紀念性字畫，其中最難補救的，也使我傷心的，就是這幅字畫。

寫這幅字條的董作賓先生，而今已作古人。

董作賓先生的學術地位，歷史已給予肯定，而他那赤子般的心懷，對世俗絕不妥協的態度，以及愛國的狂烈，更令我彎腰合什。

那年夏天，我牽著「癲痢頭兒子」去港大探望他，也是最後一次見到董先生。

在簡陋的辦公室，董先生坐在窗前，桐樹枝葉把斜陽在他瘦削的臉上撥弄。廿幾年了，那情景，依稀猶在眼前。

他著人買了一大袋零食，我們喫得很多，有談得很多。

餅屑掉在窗檻上，引來幾隻螞蟻，董先生對「癲痢頭兒子」說：「來看，孩子！螞蟻隨時儲藏食糧，準備過冬，我們人，要儲藏知識，沒有知識，也要『餓死』的！」

「癲痢頭兒子」小眼睛睜得大大的，似懂非懂。

當時，有幾位著名的洋學者將訪問亞洲各國，董先生收到通知，邀請他作陪。

董先生把一紮信件朝書櫃上一擱，氣呼呼的問我：「你知道我這個老傢伙，是什麼東西嗎？」

我茫然。

「我是個花瓶！每逢招待什麼學者，要把場面佈置得好看些，就我這個花瓶擺出來──」

我想笑，剎那間，笑意凝結了，呆望著眼前的老人。

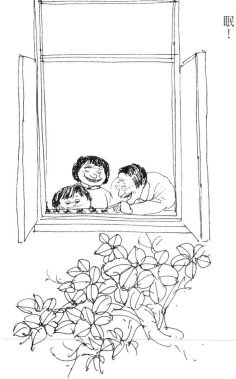

花瓶？一個歷史上的學者，今日，竟然變成「佈置場面的花瓶」，這簡直是所謂中國知識份子的羞恥！

「癲痢頭兒子」喫光零食，用廣東話說：「董爺爺，你能借枝筆給我畫畫嗎？」

董先生讓「癲痢頭兒子」坐在他書桌邊，給他紙筆，之後，低聲問：「你會講國語嗎？」

孩子點點頭。

「那麼，你應該說國語，」他說：「國語是我們中國人通用的語言。」

「不！董爺爺！」孩子猛搖頭，「很多人不懂國語。」

董先生長嘆一聲，反剪著手來回踱著方步，突然在我面前停下，憤怒地說：「這就是殖民地！很明顯的，殖民地統治者要使香港，包括廣東，有它自己的語言，有它自己的文字，(指廣東語寫作)我曾建議要用國語教學，沒人肯接受，當然，其中有不可告人的某種構想──真該死！」

我抓起油漆斑駁的熱水瓶，倒了杯茶遞給他，我發現這位老人的眼裡，有一層濛濛的水霧。

今日有人在提倡國語教學了，董先生！你可以安眠！

農婦 （轉載自香港明報）

沒有故鄉的人

董敏（一九九六於台北·龍虎台上）

母親常說：「小敏只享受過一年的太平日子。」到我一歲抗戰開始，就隨著雙親沿長江逃難，先到漢口，轉長沙、桂林、昆明，二十九年又搬到四川宜賓長江邊上的小鎮—李莊，就在這個純樸的四川農村中，一呆六年；三十四年勝利還都，我們又沿長江，下重慶經漢口南京；三十七年底又從上海出長江口，上基隆到台北，轉眼間半世紀的人生已經過去了。

雖然在我的身份證上，籍貫欄註明是河南、南陽。但是父親和母親，他們也早在大學時代就去北平讀書了；而我這北方人，直到這次回大陸探親飛往北京前，一直是喝『長江水和新店溪長大的呀！』純粹是個南方人。打從三歲多到昆明，開始有些記憶，但只記得躲空襲警報時，在鄉下土地廟的石亭旁，舉頭望見日本零式飛機，編隊飛過青空而已。眞正有深刻記憶的，就是在李莊，板栗坳、牌坊頭的六年歲月，因爲農村生活單純，青山綠野、梯田美景又是那麼迷人；抗戰時物質生活非常簡樸，記得兒時的零食，只有一顆顆像玻璃彈珠般的糖球；偶而有父執輩從重慶帶回牛奶味的糖果，就可眞是大開洋葷了，那種奶油的香甜，直到今天還令我回味無窮呢！父親爲我們孩子所編的紀念冊上，有一頁是我國建築學者梁思成伯伯，他所貼的從畫報上剪下的一碗「雞蓉玉米湯」彩圖，他在圖旁寫到：「希望勝利後，能喝到這樣一碗！」在如此貧困的歲月裏，所過的童年，卻一直深深地影響著我的一生。

我對鄉土，大自然的愛好，完全是在張家大宅對面小山坡上的豌豆花叢中玩耍，和用青蠶豆莢做各種童玩時培養出來的。我胸中總有一股山川浩然之氣，不時在心中洶湧，那必然是童年時，站在「茗農溝」瀑布頂上，觀看著萬馬奔騰、一瀉千里的水花，直注入那浩瀚的長江時，吸收「陰離子」，而形成的氣慨。在台灣這四十年，我還不時的夢到這些如夢似幻的景色，不過夢有時也現實得可笑，因爲我常在夢中重遊兒時舊地時，常因心中想把那美麗景色拍攝下來，而卻因拍攝的技術問題把自己急醒了。

至於文化認識的養成，這段時日更是重要，因爲那時中研究的歷史語言研究所，研究工作的場所和宿舍都在同一大宅中，日夜耳濡目染在這學術研究環境中。當時父親的同事「大人們」？現在多已是院士級的學者專家。

記得當時每逢母親燒好飯，必遣我跑去大宅旁的一個獨立四合院—「戲樓院」，請爸爸回家吃飯；那時父親正不眠不休的，用手書毛筆正楷寫著「殷曆譜」；他的研究室就是在這戲樓院中央的戲台上，用紙糊擋住三面；前、左、右的空閣框，那就是父親小憩之所，椅旁有一燒炭的火盆，冬天書案旁有張竹躺椅和一條舊軍毯，這也是我常跑去請他回家吃飯時，可在炭渣旁找到的小報償。盆中常有爸爸開夜車的充飢品—烤蕃薯，這也是我常跑去請他回家吃飯時的小報償。

有一次，我們幾個小朋友，捉到一隻大螳螂，大伙們就點燃一支香，讓螳螂往上爬，當它碰到香火時，就以爲遇到敵人，不斷的用兩隻大刀前足，著急又害怕的向火神挑戰，當我們正圍觀得起勁，興高采烈時，突然一個大人走過來，打了一巴掌，然後將螳螂放走了。原來這打人的大人，正是當時歷史語言研究所的所長，也就是後來的台大校長　傅斯年先生，他當時也是政壇上有名的「傅大炮」。四十多年後的今天，我方能體會出他那童稚般仁慈惻隱之心懷。更令我深感慚愧的是直到最近我才知道，這位父親的好友，原來就是五四運動時，在北京街頭上，帶頭舉著大旗向前衝的領導人物——一位多麼令人響往敬仰的「街頭好漢」。

他雖是父親的摯友，但在牌坊頭時，常見他們為了學術問題而爭得面紅耳赤，甚至吵架生氣，令我當時童稚心中不免產生懼怕。但事過後，他倆總又和好如初，他們對學術的執著和做人的豁達，叫我總難忘懷。

在抗戰時本地四川人，叫我們這些逃難來的人做「下江人」，意指從長江下流來的；這和我現已生活了四十年的台灣，還是被稱為「外省人」一樣，令我年過半百，心中仍有著一種無根的不落實感。

在台灣的四十年，大家都競競業業的在努力，不但追求現代化，也可說是在塑造中國人的新形象。而我也由少年、青年、中年，步入老年了，父親曾說：「人生到五十應該對自己做一番整理、檢討的工夫。」我想我所從事的文化攝影工作，一方面是志趣使然，另外也有責任感，從事於攝影工作的三十多年，使我體認到，攝影工作雖然在技術層面，常常要在「雕蟲小技」上下功夫，勤練習；但是在資訊傳播或創作表現上，它卻是「大塊文章」，我總以「文以載道，圖以明志」和「親近泥土，關切同胞」為自己攝影表現追求的目的。而我也相信，有份量的攝影作品，不但可以是自己理想，情操的代言人，也可以是人類和大自然的代言人，不能為眾生立命，更可為天地立言。

而我手中所使用的器材，也可以說是現代科技文明的精英，是人類為追求攝影表現而創下的智慧結晶。加上我們享有追求表現的自由環境，因而我常感到在表現的追求上，一定要做得不但比以前人好，也要比昨天自己更好，因而工作和生活打成也一片，（這一種過日子的習慣，叫我太太和孩子們最受不了，也吃了不少苦頭，歉甚！），無法知曉每天工作時數。而對藝術表現的追求，和商業競爭的壓力，不但是永無止境的，而且是國際性的，所以說四十年來，無時無刻都在求新求變的鞭策自己不敢稍懈。近年來台灣社會風氣漸浮華奢靡，更令我以「三無」、「兩難」來警惕自己：三無是：無智、無恥、無能。「無智」是由於教育的失敗，人們沒有主動追求及尊重知識和智慧之心。「無恥」是人的行為沒有自我要求的自律力，不知有所當不為，而致無所不為。「無能」是四十年來，台灣多靠勞動雙手的勞力密集，而討生活，搞外銷賺了此錢。如今若再想只靠體能和雙手勞動，難以再混下去了，必須要提升每個人智能，達到國際水平，方有來日可言。

至於「兩難」，「一難」是生活在自由天地裡，難以瞭解自由之可貴，而加以確實的掌握利用。另「一難」是難以確實了解為何而反共？這個大而深奧的問題，絕非外表口號式的叫喊所能解決的，必由內心理性和知性的觀照，方能真切的理解。

也許就是由於我對童年的懷念，加上自己對「兩難」的質疑，促使我不遠千里去返鄉探親，親戚們住在北京和天津，所以我這南方人第一次飛越長江，過黃河，再由北京往西安轉成都，最後終於又踏上了四十五年前的童年舊地──站在李庄栗坳碑坊頭對面的山坡上，豌豆花在那兒盛開著歡迎我和妻，妻在台北總是常聽我蓋，李庄有多美，眞的踏上斯土，她總算能體會到為何我常常夢迴縈懷，更對栗坳的山川秀麗讚不絕口，甚至想將來要在那豌豆花山坡上蓋屋養老呢！

但是讚歎過後，失望隨之而來，一眼看過去，原來大庭前的合抱大桂花樹被砍了，山牆也倒塌了，我家原住的老屋也被露天的拆了一半。初臨故地，趁妻在新建的小學裡和老師們談天時，我急忙的用中老年人的步伐，去重踏兒時請爸爸吃飯的石板小徑，沒想到石板下竟然變成了個大糞坑。再一問，原來張姓屋主一家，竟無一人知曉，整個大宅子污穢不堪，住了幾十家數百口人。而原來那富於鄉土味的地名──李庄、板栗坳、牌坊頭。也變成宜賓市、文化鄉、永勝

村、五組──顯然還看得出人民公社餘毒的尾巴！正是江山依舊，人物全非。

兒時每逢趕集日子，我總喜歡蹲在田邊山小徑旁，觀看清晨山上農夫們挑著兩捆樹枝到李莊碼頭旁的市集去賣，過午時則看看他們肩上的扁擔頭上掛著一小塊鹽巴岩，向山中的回家田徑而去──那一小塊鹽巴，就是他們生活的副食品和維他命了。

而今四十五年後，我又站在同樣的田埂上，目睹著身旁經過一隊隊農夫，也是剛從李莊趕集回來，挑下山的是什麼我沒有看到，但從江邊挑上山回家的卻是一擔擔沉重的蜂窩黑煤球。只是四十多年，山上的樹林，連果樹都被砍光了，民生必需的能源燃料，它的供需鏈，竟成了反循環，這不就是自然生態環境嗎？

在心中思念了近半個世紀的童年故土，如今竟能再次踏上了，本想多呆些時刻以重溫舊夢，雖然光潔如鏡的初春梯田，美景如舊，茖農溝瀑布，仍然氣勢磅礡的湧向長江，但居住其中的同胞們，卻把居住環境搞得穢亂無比，臭氣薰天。使我無法「留連忘返」，只好暗然離去！

前年遊美探親訪友，多是二十多年未見的故舊，眼見他們在美的生活，不論是開餐館的、當教授的，對他們二十多年來在異域享有自己努力的成果，雖非特殊，但都不錯，總令我感到人生不過耳耳。而在牌坊頭，時隔更長的四十多年，重訪曾渡過同樣環境的小學同學，竟然生活在比從前更低落的生活品質中。這就像我們踏上北京街頭，妻那訝異的表情一樣，因為我們總從父母親描述中得到的印象，以為北京的市容和市民，還是像以前一樣流露著優雅而有氣質「故都風貌」，眞臨斯地，更令人感傷；就以我這回在北京擠公車的經驗來說，就叫我眞正的體認古人所說的──「禮失而求諸野」──大家都不講禮貌，那就只有來蠻的了！

返台月餘，心中的失落感始終無法平息，也許今後夢中再也不會重現那令人懷念的故土了，童年更不可能再來，不過如果像一百零一歲的張岳公所說：「人生七十方開始」，我這五十開外的人，該還算是童年吧？只不過在這第二春的歲月裡，我要追尋的恐怕只剩下心靈中的中華文化故土了！現實的景物，眞不堪再入夢了。

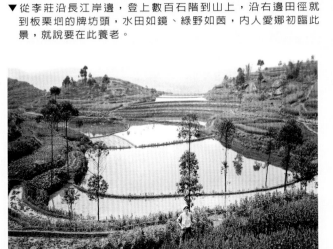

▲四十年後，我又站到兒時常在這小山頭上採碗豆花、蠶豆，做為童玩的地方，對面白色牌坊頭裏面（請參閱第12頁之左上圖，最左邊的白牆），就是我的家。

▼從李莊沿長江岸邊，登上數百石階到山上，沿右邊田徑就到板栗坳的牌坊頭，水田如鏡、綠野如茵，內人愛娜初臨此景，就說要在此養老。

李庄北京七十年

李在中

二○一○年五月二十二日，董敏哥、逯弘捷兄與我一同去看望李光謨大哥。從光謨大哥家出來後，我們在門口合照了這張照片。

光謨與弘捷都住在北京，敏哥住在台北，我則浪跡海外。我們會聚首在一起，是因為有一個交集，那就是在抗戰期間我們的父親們都曾在四川的一個叫李庄的小江村裡工作。

光謨大哥與敏哥都在李庄度過了他們的少年及童年，對李庄有著相當深刻的記憶。弘捷雖然沒在李庄生活過，但是他與李庄的關係卻是照片四人中最深的，因為弘捷的母親是李庄望族羅家的閨秀，與當時在史語所服務的逯欽立註1先生結連理，百年好合。至於我，其生也晚，沒有趕上「每個人被迫著發出最後的吼聲！」那個殺倭寇的偉大時代，反而是在萬民哀泣「忍將功業苦蒼生」的蔣毛鬥爭中，出生在孤懸海外的蕞爾小島台灣。因此我對李庄的瞭解，大半是聽我父母親及中央博物院的長輩們講述的。

一九九九年六月父親過世了。我回到台灣家裡把父親留下的書籍、札記、手稿、日記、卡片等，裝了幾十個紙箱，飄洋過海運了回來。我和內人在那年的冬天，開始了初步的分類歸檔工作。二○○二年初接到了臺北歷史博物館的邀請，預備為我父親舉辦一個學術紀念展覽，這時我們的工作有了質的轉變，要做的已經不是單純的資料整理了，我們開始把焦點轉移到如何來呈現我父親的一生。

我們開始潛心的閱讀他的日記、著作、論文以及未發表的一些遺稿，想對他在每一個時間點上做些什麼事情能有更深入的瞭解。我們擬定的方針是，從縱的方向，把時間地點定位清楚，從橫的方向，把他在工作中接觸的事與人，理出一個完整的頭緒。整理工作瑣碎浩繁，但卻也很有樂趣，因為從這些發黃乾皺的隻字片紙裡，都能從腦海的深處浮現出一些有趣的記憶。在看到董作賓先生寫的一張有關康熙時期干支的便條紙時，讓我記起有那麼一年，在青田街的平廬客廳裡，看著董先生啪啦啪啦的抽著大煙斗，然後表演吐煙圈給我們小孩看，只見那煙圈一個接一個出來，後噴出的小煙圈晃晃忽忽的飄進先前的大的，我們一陣驚嘆，董先生高興了，叫萍姐把香港帶來的糖果餅乾拿出來，我們也就大快朵頤的美了一場。現在回想起來當時雖然是嘗了點甜頭，但是二手煙也沒少抽，算來也沒討到多少便宜。

那個時候台大教授們都住的很近，李濟先生就住在離董宅不遠的溫州街巷子裡，有時跟著爸爸去看望李濟，但是那是件很可怕的事。因為第一，李濟身材魁梧，而且他總是穿著長袍，因此顯得更為高大，很有

多黍多稌—第二十五孝

圖左至右：文史作家岳南、李霖燦之子李在中、李濟之子李光謨、董作賓之子董敏、逯欽立之子逯弘捷。（2010 年合影於北京李光謨宅前）

泰山壓頂之勢，我感覺自己就像前天那隻被我掐死的螞蟻。另外他不苟言笑，十分嚴肅，講得都是些很大的事情，我是完全不懂。我後來去問敏哥，他說，不止你怕，他也很怕，人人都怕。當時是年幼愚昧無知，對李濟先生的認知竟然如此的離譜，不瞭解他的學問這麼大。後來上高中時讀了他在美國大學演說的講稿——《中國文明的開始》註2，我敬佩他的博學精

我被書中的話感動的痛哭流涕，對民族的自尊與自傲都因而被充電。讀完了他一生心血的《安陽》註3，

湛與直樸率真。

但是敏哥後來又說李濟還不是他的最怕，傅斯年先生才是他的最怕。他說李庄是沒有電的，所以他在十歲以前沒見過電燈，也沒有看見過火車。〈到現在我也還沒有理清楚，電燈與火車之間的邏輯關係是什麼？〉他不能忘記的是，一到晚上板栗坳一片漆黑，到處黑咕嚨冬的，這時傅先生就像幽靈一般的出現在戲樓台的家裡，他上門不是來送些糕餅點心給董家補充營養的，他是來找董先生吵架的。敏哥說兩人吵架不需要暖場，上來就吵，指手畫腳，聲音震天，河南俚語、山東土話都在空氣裡晞哩嘩啦的嘶吼、碰撞、爆裂、交鋒，就像北京奧運開幕式那晚煙霧迷漫，火樹銀花的夜空。兩人吵架不但時間很長，而且還覺得家中多係婦孺不怎

麼給力，還得吵到外面去，一路走，一路吵，一直要吵到詠南山牌坊前，傅先生才「意猶未盡」的回他的桂花院去睡覺。這場大戰才算暫時休兵，偃旗息鼓，各自回營，養精蓄銳，明晚請早。

我問敏哥他們吵架時你在幹什麼？他說他嚇的直哭，我很相信，因為他講我這段事時，看見他身體還有點打哆嗦。這個童年的噩夢跟了敏哥好多年，一直到他翻閱他父親的巨著《殷曆譜》註4時，才瞭解了當年為何吵架的始末。因為傅斯年在《殷曆

譜》序的中段，寫了這麼一段話：

吾見彥堂積年治此，獨行踽踽，備感孤詣之苦，故常強朋友而說之焉。朋友知此，亦常無意而強與之辯，以破寂焉。吾亦偶預此列，則故反其說，說而不休，益之以怪，波我所以為樂也。

原來，這每日的吵架晚還是段山中逸趣哪！兩位先生的這吵那吵，早吵晚吵，竟然是一片與君攜手同行，以解千山獨行孤寂的苦心。可憐的是，一個幼小的心靈就這樣糊裡糊塗的給摧殘了，敏哥跟我說，他的自卑感就是在李庄萌芽的，我就很相信。後來，我找時間把傅先生寫的這篇序好好讀了幾遍，想通了以後，決定要鼓勵敏哥一下，因為真理不應該只是鐫刻在廟堂上的，它應該是在太陽下閃亮爍耀的。寫《烏托邦》一書的湯瑪士‧摩爾爵士註5在1535年被英王亨利八世送上斷頭台時，他說：「我忠

誠的為我的國王服務效忠了一生，但是真理永遠在第一。」

那一年我回到台北，與敏哥說，大家都給傅先生騙了，只有你沒有。敏哥說此話怎講？我說，傅先生說他與尊翁吵架只是「偶預此列」，但從你這段親身經歷的童雛淚水來看，他哪是「偶預」，根本就是「預謀」，存心找上門的！而且還是「累犯」，天天來吵。更有甚者，他還說「朋友知此，亦常無意而強與之」，表示與你家老太爺吵架的還不止他，尚有其他「共犯」，這是在混淆視聽，標準的烏賊戰術。但他的文筆實在厲害，別人是「無意」，他是「偶預」，而且還「故反其說」逼著你家老太爺為維護自己的假說而辯。這就說明了他真是理解令尊在鑽研千古名山大事業裡「高處不勝寒」的孤寂，願藉爭論結伴加力，以助令尊攀登頂峰，真是了不起，是位有情有義的好朋友啊！你身歷其境，做了這場友誼的真實見證，絕對是值得大書特書的！當時敏兄沒說什麼，後來聽說他現在的自我感覺有好了很多。

敏哥又說他在傅斯年與他父親的友誼上，他看到了「車馬衣裘與朋友共」的情形。那是在抗戰的那幾年，物資貧乏，人人都窮的很，朋友之間沒什麼可「共」的，但是每次只要有人送來一聽香菸或著一包煙絲，他父親一定分出一半給傅先生送去。撤退到臺灣後沒多久，一九五○年的冬天傅斯年先生去世了，敏哥說在傅先生出殯的前一晚，他父親把自己關在書房裡哭了一晚

上，那天晚上他完全瞭解了「生死之交」是什麼意思。

一陣沉默，我說，敏哥，我送你一句羅曼羅蘭的詩吧，沒什麼意思，只是種感覺，

一年我的憂傷深了，但韶華卻無比燦爛！

二○○二年以後，我開始利用時間，前往大陸追尋我父親曾經走過的山和水，橋和路。飛機在太平洋的上空，我想到我父親在一九五五年第一次訪美歸來後，說的一句有禪意的話：

來回飛過了還闊的太平洋兩次，卻一滴海水也沒見到。

我在大陸去了不少地方，大都已是物換星移，景象全非了。但是昔日景象並不是我的追尋，我想獲得的是那個「曾經」的現場感。在李庄，我在張家祠裡裡外外俳徊踱躇了好一陣子，目的只是想記住那江邊空氣的味道。在碼頭上我也短暫白癡了一場，只是想從江水中找尋一點三十五年十月三日那晚，中博復員回南京，大家上「長天輪」離開李庄的感覺。我走了一趟張家祠往板栗坳的山路，經過了中博高仁俊先生一再提到的那棵大黃桷樹，都七十年了，老樹依然是枝繁葉茂，郁郁蒼蒼，但曾己何時，曾在這條山路每日上上下下的史語所、營造學社、中博院的人卻大半都已飄零謝世了。高先生說因為時常得上山幫李濟畫圖，所以這山路也不知道走了多少趟，但是他永遠都不能忘記的是那天日本投降的消息傳來後，他冒著大雨衝下山到鎮上去打聽進一步消息的那一趟。

有人說「有夢最美」，我倒覺得並不盡然，應該是「有憶最美」才是，因為「回憶」是在一個人在勇猛活過，遍體鱗傷後，老天爺頒發的勝利勛章。

有一年的冬天，我帶著石磊兄贈送的《龍頭一年》註6，來到昆明北郊的龍泉鎮，站在棕皮營村頭的小橋上，想著當年我父親從昆明市的昆華中學，步行到龍頭村來拜訪董先生的情形；

民國二十八年的春天，國立藝術專科學校遷到了昆明。滕固註7校長叫我去拜訪一下董作賓先生，那時他住在龍頭村，距昆明有二三十里路。

那時年輕力壯，幾十里路根本不放在心上，邊走邊看野景，頃刻之間便到了，但是董先生卻不在家，不過留下了話，說他到天文研究所去一趟馬上就回來，回來後還要領我去松花壩，那兒是元代的一個遺址。

那一天，我父親畫了一張龍泉鎮的速寫送給董先生作紀念，在畫角上他寫下了時間——二十八年四月十二日。眼前的龍頭村、棕皮營、響應寺、金汁河都隨著歲月的流逝而完全變了樣，只有那路旁高大的桉樹，還直挺挺的立在土路的兩旁，與那幅速寫上的樹木一模一樣。雖然路邊大多數夯土房子都已經被拆掉了，蓋起了別墅洋房，一片新興氣象，但是路的另一邊依然是一片水田，隴畝井然。田埂上、農地間依然有許多農民在辛勤認真的工作著，與《龍頭一年》書中的一張照片裡的景致全然相同。

是石先生的照片凍結了時空？還是不論時間的巨輪運轉的多快，中華民族終究還是一個「以農立國」的民族？在從龍頭村到竹園村的兩里路上，我邊走邊想，強迫腦筋思考「以農立國」到底是個什麼概念？

民以食為天，人人要吃飯，吃飯要糧食，糧食是從莊稼地裏長出來的，不是到「家樂福」超市去買就有的。犁地、插秧、施肥、灌溉都是農民操作層面的工作，但是中國農民內心的純樸、堅韌、樂天、固窮才是讓中華民族能從兵災饑荒不斷，風風雨雨走過了幾千年，活了下來的DNA，這應該才是「以農立國」的真義，是人成就了事，而不是事說明了人。我覺得中國農民是樸質的、是實在的，並不是如陳寅恪先生說的「中國之人，是下愚而上詐」，這句話說的有點士大夫了些，也高傲了些，學問越大，應該是更謙恭此才是。真理永遠是我們在俯下身時，才會與我們更接近。在快走到竹園村口時，我的農民腦袋能想到的就是這些了。

312

今年春節時打了個電話給敏哥拜年，我們先談了今年的旅行計劃，然後談到了去年在北京拜望光謨大哥的事。敏哥說我們四人在北京能談這麼多，不單只是因為父親輩的關係，還有我們都對他們這一段過去的歷史，覺得自己有一點使命感，總是希望多做事能讓後人瞭解多些，因此我們能談在一塊，會探尋真相，會做些努力，你對這事的認知是怎麼樣的？我說你說得都是事實，我很同意。但是先說個笑話，四人幫是成不了事的。另外嘛，不只我們，也有許多朋友更珍惜欣賞在那段物力唯艱的歲月裡，在那麼個窮鄉僻壤，曾經有過一段輝煌燦爛的學術歷史。他們忠實的把這些都記錄了下來，講了出來，並不為了什麼，只是做了自己認為有意義的事，我們的朋友，寫《發現李庄》的岱峻先生就是其中的佼佼者，他曾經在一封給我的信中說…

到這個年齡，只作自己以為有意義的事。我很幸運從紙上對令尊那一輩老先生略有了解，也想把自己的知了告訴世人，讓那片星空有更多人仰視。

我想敏哥很滿意這個答案，因為他說你把我們今天的談話寫下來吧！

— 2011.2.15

【注解】

註1：逯欽立先生，字卓亭，山東巨野人氏。北大中文系畢業，抗戰時期在李庄中央研究院歷史語言研究所服務。專研先秦魏晉南北朝文學，著有《先秦漢魏晉南北朝詩》一書傳世。

註2：《中國文明的開始》一書是集1954年李濟氏應洛克菲勒基金會邀請，在美國華盛頓大學作三次學術演說之演講稿彙編而成。初版發行於1957年，由西雅圖華盛頓大學出版。

註3：《安陽》，1977年華盛頓大學出版社出版，是李濟先生最後一部學術著作。本書總結了從1928年到1937年，中央研究院歷史語言研究所在河南安陽十五次發掘的工作成果及意義。

註4：《殷曆譜》，1935年在李庄出版。全書七十餘萬字，是董作賓氏根據甲骨卜辭中記載的天干地支，年月旬日資料，通過複雜的天文演算，編列了35組殷商曆法表的學術鉅著。

註5：湯瑪士‧摩爾爵士（Sir Thomas More 1478-1535）英國著名的作家、政治家、社會學家。曾任律師、大法官、下院院長，因為反對英王亨利八世的宗教政策，以叛逆罪處死。死後400年，在1935年被羅馬教庭封為聖徒。

註6：《龍頭一年》是石璋如先生、石磊先生父子合作的一本書。中央研究院歷史語言研究所出版。本書收集了1939年石璋如先生拍攝龍頭村附近生活照片351幀，不但是寶貴的人文民俗資料，也留下了史語所暫留在昆明龍泉鎮的歷史痕跡。

註7：滕固，字若渠，江蘇寶山人氏。德國柏林大學美術史博士，民國27年7月出任國立藝術專科學校校長。創立中國藝術史學會，是中國藝術史研究的先行者。

為紀念董作賓先生九十誕辰

『淵遠流長』藝展，董玉京甲骨文書法，董敏攝影與設計。

父親逝世已經整整二十年了，就在這些消逝的歲月裡，我最小的子女都已是四十開外的中年人了。而緬懷　父親一生致力於中華文化的建設，就在相當的歲月時，已對我中華民族有了「延中華信史三百年」的貢獻。

而今我們生活所享受的物質條件，可算得上是中國有史以來最富有、也是最「現代化」的水平；可是我們對文化的愛，對民族傳統的宣揚、維護，卻和上一輩歷經戰亂、流離、貧苦的生活，及他們的貢獻，成為負面的鮮明對比。往前、再看看和「經濟起飛」一起成長，而受「電視」「大眾傳播媒介」污染的下一代，對智慧的愛好、對學識的敬重、對事業、技能的追求精進和執著敬業精神、以至眼明手快、之心狠手辣……早已是大家有目共睹的現象，及他們的貢獻，成為負面的鮮明對比。放眼三代之內，不到半個世紀的時光，中國人竟會有如此差異的轉變，時流運轉，令人深感於待人接物的禮貌，反都被大家棄之如土甚了。「江河日下」的悲愴。

對我們這些在「反共抗俄」大時代中成長的中年人，除了但求溫飽，自求多福之外，總感到必須做點什麼，才求得起此生生為中國人，不愧於有三千多年信史的列祖先賢們。大志不敢立，我想最起碼也得發個心願——做為上下兩代間的橋樑，發揮一點接棒傳薪的溝通作用。也因此對父親的學術論著，緊拉著我中華民族傳統與現代的兩端不放！

雖不能達到「清明上河圖」中「大拱橋」那樣形象美，效能大的「橋」；最少也得做個小小吊橋，在上下兩代的深溝間，盡一己之力，做根纖細的鋼索，緊拉著我中華民族傳統與現代的兩端不放！

父親對殷商史學的建樹，除了十幾年的田野考古工作，其學術研究更涉及國學、史學、文字學、天文學、曆法、數學、地理……廣被人文及自然科學。除了父親自己的努力執著學習研究外，使人不得不羨慕父執輩，在抗戰前，南京雞鳴寺山下的中央研究院，當時有蔡元培院長的領導之下，各方學者、專家雲集，學術研究，相互砌磋，風氣盛極一時，真正造成中國現代學術史上「齊放共鳴」的局面。也因此對父親的學術論著，不但一般人難以深入瞭解，就是只通一門的專家，也難窺其堂奧。這也就難怪有些沒有受過科學教育的學究，其中尤以「心術不正」者，更有以「紅衛兵」式「為造反而造反」，而圖欺世盜名的作為，最令人齒冷。

父親在世時深感純正學術研究工作推展之不易，但五十年的心血投注於先民文化、史料的研究，浸潤在我中華民族的智慧與情操的感染中，尤以殷商先民在甲骨文字中所表現的睿智、優美的造形、藝術創作，使父親從親手摹寫甲骨上刻辭的原文，由學術研究的鑽研，心領神會出古人藝術表現的感性來。他把甲骨文中總共不過三千個單字裡，除去人名、地名等等專有名詞之外，能活用的不到一千字，以這些有限的字，組配成詩詞、聯語，以他「得之於心、應之於手」的書法，做為推廣古文藝的手法。雖然　父親自己說這是「新瓶舊酒」，但也可說是他對文化大眾傳播的具體表現和推廣工作。

雖然　父親一生獻身學術研究，醉心於民族傳統文化、藝術；可是對我們子女的教育，只要求各盡所能，求本份的發展而已，全然沒有「家學」的壓力；有關他自己的學識，只有我們解惑時，像什麼週曆、日、月蝕的推算和甲骨文上「蝕」的記載的校對——做為上下兩代間的橋樑，我們提出問題，都能得到滿意的解答外，一點也沒有主動驅使式的導向企圖或心意；反而是我們讀了有感的關於生物學、心理學……的書，向他老人家推薦，他不但很快的看完，更樂於和我們討論「讀書心得」。這樣的家教方式，使「家學」在我們各奔前程之下竟失傳了，現在大家想起都後悔沒有多主動的學習些，不敢說想或能接「棒子」，最少也多一些藝文的修養。所幸兄妹妹中，二哥玉京兄，他雖然是學醫的，現在也因醫術濟世而廣受敬重，但他也喜好文藝。有時我利用自己淺薄的心理學知識，對自己來做幾個心理個案分析，不用勞佛洛伊德他老先生的時期，就條理分明了：父親為他五十歲生日，在四川鄉下古厝的前廊裡展出「平廬影譜」，以棉紙為底、用工整的幾個個案——在我八歲時正值抗戰最艱苦的時期，將他出生以來五十年的經歷，配上黑白照片，圖文並茂的生動展示出來。老實說，我至今還沒有見過比個案一：在我八歲時正值抗戰最艱苦的時期，將他出生以來五十年的經歷，配上黑白照片，圖文並茂的生動展示出來。老實說，我至今還沒有見過比

我因為好新奇之心從小就多，走向偏於自然科學的路子，在校時主修森林學，出校門的三十年來，又都是從事攝影表現的工作，無論是拍攝日月山川、花蟲草木、故宮中的國寶、名畫、直到世界博覽會中的文化、觀光宣揚，和近幾年來的「多媒體」設計製作……這些工作看起來好好像只是現代攝影工具、技巧的傳播利用而已，其實揭開「專精執著」和科技利用的表層，從事於此工作三十多年樂而不倦的騙使力，卻是這表層下的內涵——充滿著對自然、生命的熱愛，和一顆期望傳統民族文藝能在現代生活中生根發芽的「心」，以及深信攝影的表現是中華文化傳播、復興「利器」的信念。這些「發心」的產生，受　父親的影響可就大了。

「淵遠流長」藝展　中展出，以念　父親推展文藝普及之心。

近年來在行醫之餘暇，也以勤練甲骨文詩詞、及勵志名言集句為修養功夫，逢此紀念日，乃出所書裝裱成軸，共同在「家」的產生，受　父親的影響可就大了。現在畫廊偶有出售　父親墨寶的，有假抄的冒牌貨，也有真跡。當年　父親老友們反而為求一字，常常好幾年開不了口。我們子女們除了　父親偶書勉勵我們的條幅之外，反而要去買回當年大量「出貨」，而今自己家中「缺貨」的「家寶」了。　父親寫字揮毫時，二哥就權充磨墨、拉紙的「書僮」，親待在側、耳濡目染的體會出古人藝術表現的「得之於心、應之於手」。雖然「菩薩心腸」，現在他雖然是學醫

314

這高四十公分，長二十公尺，但摺疊起來只有四開大、兩寸高的展示品，設計精巧，報導動人呢！從八歲到現在四十年間，父親的這次展出，一直是使我對攝影看重的原動力。

個案二：父親在抗戰時，物質缺乏，但每逢年節總要用棉紙，親自畫些漢瓦當上的「延年」「大吉羊」等圖案，粘在窗戶、門頭上，增添節日情趣。直到　父親逝世後，我們還把台北住屋裡　父親親筆的這類「糊牆紙」揭下裱好，永遠留為紀念，這也許就是我始終將攝影與精緻文化溶為一體的根源。

個案三：每逢元宵燈節，　父親用竹條為骨架，棉紙為畫面，裡外兩層，以一隻燭火為光源及動力做成「走馬燈」，是非常雅緻的動畫，因為手工要巧異常，我就一直沒有做過成功的走馬燈。近年來我自以為是「創新」而設計出「文華明燈」來，還有些自得呢，但一經循線追縱的分析，完全是抄襲　父親「走馬燈」的情趣與創意。

個案四：有一次家中排水溝的水門不通，我去檢查，發現是被污泥堵住了，但那泥真是既黑又臭，我不敢動手去掏，想找工具，戴了橡皮手套再來清理。就在我站在那兒猶豫不決、下不了手的當時，　父親過來一看，蹲下去用手將污泥拘出，馬上水流清暢，這種動手解決難題的勤快動作，雖是「小動作」，但卻代表著個人「意識型態」上的大差異，以及事功成敗的大關鍵。雖僅「一念之差」，就不知會產生多少「三呆」！受這小小的「水門事件」之啟示，在像須要手到、心到、眼到而困難重重，問題層出不窮的攝影實務、及暗房工作上，幫我解決了很多的難題。

攝影就像其他的表現媒介一樣，既可以為善，也能變成幼於為虐的做惡工具。尤其是在追求名利、不擇手段的現代人手中，更是無往不利，無恥不出的為惡之器。居此三無—無恥、無智、無能一世風之下，大家鄉愿似的以攝影為聚樂、消遣、郊遊的「玩物」，也應該有點清醒的警惕了吧！為維護攝影工作同仁應有的自尊自重心，和自發自覺的文藝使命感，也想提醒同好們，對攝影表現在社會道義、及大眾傳播教育的正面效應，認清攝影表現有為天地立言，為人類大眾心靈及感性做代言人的正大光明使命和重任，特別應爵士攝影藝廊的邀請，舉辦『淵遠流長藝展』第一季展出。

『淵遠流長藝展』共分三季展出：
第一季於　父親八十誕辰（四月七日起）在爵士攝影藝廊展出。
第二季於民國七十三年一月二十三日至二月二日在新生畫廊展出，以紀念　父親逝世二十週年。

第一季展出三主題：

主題一：「傳統與現代」這一直是大家最關心，也是最難以跨越的一大步，我想這也是攝影表現上、在鏡頭成像的形象記錄、觀光旅遊記實，暗房特技之外，較難以表現的「意象」。特別是對「傳統」與「現代」的認知，是屬於個人的「心態」和「智能水平」的問題，很難有「共象」可捕捉，只好求其「如人飲水，冷暖自知」了。在這難題下，我嘗試的做了些習作，也是自己對攝影表現追尋的一個新起步。

主題二：「無人島上有情天」您千萬別以為這是在為某金像獎名片打知名度！您也會和我一樣的感到驚訝，在人口爆炸、寸土寸金的今日台灣，竟然還有偌大的無人島。島上渺無人煙，卻是海闊天空、一望無際的空靈幽藍，白沙浸著透明的海水，島上偏佈奇花野草。正展現出天地間浩然的生氣，只用美或詩歌是無以描繪或歌頌這種生命過程中追求完美表現的本質，您從耳靜思，就可隱約的聽出貝多芬第九交響曲和諧律來。而在離無人島不遠的有人島上，卻處處可見殘牆斷壁、庭園深鎖的荒宅、主人已經走高飛，徒留下悲愴而悽涼的景色，人到那兒去了？

主題三：「攝影設計與空間美化」近十年來，我一直本著藝術作品和它表現的美感，應與現實生活密切融和的信念，想利用攝影術的特性—精確複製、強力表現、大量傳播一把中華藝術精華復興、復活起來。也就是利用最新的科技、新物質材料的長處，將先賢的創作精神、藝術表現、情趣好惡，溶於一爐。產生出一系列「不像是照片」的綜藝體，能在大眾的現代生活空間裡陳列，由朝夕相處而將美惑、境界深植人心，進而發芽復興我民族的文化生活。

為了提昇個人的胸襟氣度，同時清醒在現實生活中竟日奔波，日漸消沉的志氣，警世名言、詩詞雅句和彩色攝影的表現合而為一。想藉「明理、哲思、慧語」、「氣韻生動的書法」、「攝影表現」三者合而為一，組成對現實生活的一記「強打」。

在展出陳列方式上，我喜愛中式裱池用綾、絹裝裱的細緻、高雅和便於收藏的好處，也喜歡西式裱裝的平整、經久、耐用等長處。花了不少時間自己做試驗，首創了「軟式裱法」。也算是對推廣攝影作品，使之能成為大眾生活空間的裝飾品所做的一個試驗。可是每次看展覽，總覺得單向的表現「作品—觀者」不夠味，觀覽者與展品不能交流共鳴。

所以這次展出特別設計兩個方案以加強交流：

甲案：「現場面對觀者與作品三角交流」，在特定的兩小時內，展出者現場解說與答客問，以求相互砌磋。

乙案：「光臨指教卡」，會場服務台備有此卡，針對某一作品，請在卡上書高見，並具大名以示負責，交由藝廊整理後，掛於該作品之下，不僅以文會友，更望指點以破迷津。

中國人的形象何處覓？

寫於YVA21年（民國七十六年（一九八七））

轉載自興大畢業生特刊（興園舊事）

董敏

今年畢聯會主席黃芬蘭學妹來電邀稿，叫我這四十八年班的學長寫點對學弟、妹們有用的文字——『譬如說：

「心路歷程」之類可供參考的文章」。經她這一指點，倒是抓到我的癢處；打從四十三年到當時的農學院森林系為

「小木頭」算起——到了今天已是三十三個年頭了，心中確實有憋了三十多年的話想說，只是為生活打轉，始

終沒有說的機緣和對象；現在為了曾在同樣椰林道下渡過四個寒暑的這一緣份，對同學們我興起了最近流行的一句

口頭禪——「我有話要說！」

四分之一世紀以前，從台北建中初到台中椰林校園，渾身感到說不出的自在，時間的利用也自由多了，功課的

壓力又不大，給我一個很好的自我反省和檢討的機會。在高中時我就喜歡讀「心理學」，雖然以第一志願考上「森

林系」，看起來好像是志趣不投？格格不入。樹木哪有「心」？又哪有「心理」可尋？但讀書本與學分無關，讀心

理學是為了更瞭解人和我自己。何況森林系也是一個充滿著對生命，大自然熱愛的新天地。初到新校園，我仍舊喜

歡在課外看心理學的書，心理學告訴我們，每個人的人格行為，都有一個自覺或不自覺的批判監督者（censor）存

在；當時我發現對自己的建設發展而言，生活週遭的人，都不夠用來當自己行為的censor，於是，常坐在木造教室

的木桌椅上，或農場田邊樹下，從名人傳記裡去找尋——慢慢的拿破崙告訴我，他的卡片抽雁式的處理法。俾斯麥帶

來了「鐵和血」的熱力，以及對現實群眾與理念執著的認知。隆美爾讓我們認識決斷、速度和勇敢。達文西和米開

蘭基羅告訴我追求藝術完美表現的執著意志和孤寂……我當時發現，不論身體、環境際遇，很多個人人格修養上的

條件，我都不比他們差，而時代進步，資訊傳播更使我在吸取智慧上，比他們更有利——例如，我聽過貝多芬的第九

交響曲「合唱」大概近百遍，一定比貝多芬生前他自己聽過的次數要多；（其實重聽的他在指揮「合唱」時是靠口

中含著木桿方能感到音感的，（每念及此，總想大哭一場！）相反的，我是個什麼？我有能力做出點什麼？這由

自省而生的自卑感，使我相信在大一的我，必須立即有計劃、有方向的建設自己。

我在高中時就有興水利以強國的「壯志」，但是數學太差，只好退到丙組求發展，在當時最熱門的國土開發話

題，是美國的田納西水利計劃（T·V·A），它的主持人—薩凡奇先生也為我國擬了個計劃，就是最近又被炒熱

的長江三峽計劃（Y·V·A）。對一個中國人來講，當然Y·V·A較為重要，我學水利不成，但心中念念不忘

水流經築壩攔截，就可以發電、發光，因此也就想到利用水利的方法來建設個人。人的生命就像江水一樣，如果不

好好的將生命精力攔截利用，就發揮不了大作用。所以，在我二十歲（大二）的生日那一天，就在當時農經系的

二樓走廊搬了個課椅坐在那兒沈思，終於想出了一套Y·V·A自我建設方案—也就是我要為自己往後生命力的發

揮，建三座大壩，我用Y代表智慧的追求（這遠比學業要重要）。用A代表身體的鍛練（我從初中起就嚮往古希臘人

所標榜的個人理想—「優美的心靈寓於健美的身體」）。用A代表做人與處世。當時我想到這三頭馬要齊頭並進的

方式。為了確實可行，「隨時修正偏差（Check）和「平衡共進發展（Balance）」兩大實

行方法；並訂那天起為Y·V·A紀元開始，到今年對我而言已是Y·V·A三十二年了。

三十多年來我始終突破不了這三大努力方向，只是有時間不夠支配，就配合生活環境，把握重點發展——譬如
說，入伍服兵役那一段數饅頭的日子，我就把精力放在「V：健身運動上。有時要忙於讀書，或解決技術困難，就
關起門來足不出戶，暫時放棄做人處世的A項社交活動，以致日記上常有『最近「不做人了」』的決定出現。

實行了三十多年的Y・V・A個人生活，直到最近我才發現，當我二十年少時所想追求的，就是現在正時髦的
名詞——「塑造形象」，而我是中國人，所以也可以說是在追求「現代中國人的形象」，不過我這種偏理性的Y・
V・A體系，受了自己讀書不多，涉獵有限的關係，較受歐陸的影響，特別是日耳曼人的影響最大，所以只能說是
個追求「人」的理念與形象，而不夠中國化。

最近塑造「中國人形象」的話題，被洋和尚炒得正熱鬧，但是只要看看「李表哥」的架式就難免想起義和團的
好漢們，扶清滅洋而又「刀槍不入」的把式；和另一部在殖民地拍攝而內容為痛殺日本人的「精X門」——都充滿
了麻醉性，以打殺為快感的電影虛招；其實「李表哥」所表現的，除了唬人的架子功夫外；所顯現的神態，確實像
透了現在跑遍歐美，手提007樣品箱的台灣外銷商，這也難怪洋人會以為所見到的中國人，就能代表「漢」、「唐」
以來中國人的形象了。

但對我們來講，中國人豈只是一個小小推銷商而已，我們活在這片土地上已有幾十萬年了，有數不清的歷史背
景，文化資產在滋育著我們，就以我個人粗淺的接觸中華文化層面來講，如果要找出一個有代表性的中國人形象，
我覺得最少應具備以下條件：
（一）他必須是個曾經活過的真實中國人，而又有真實的形像可見。
（二）他不僅有能力，而且曾為中華大我盡過力、立下功業。
（三）他雖是理想的化身，但橫貫古今他的典範是令人可以效法的。

因而，叫我想起了，在國立故宮博物院擔任攝影工作時，面對面觀察數以萬計的國寶，唯一令我感到震憾和欽
佩的人像——唐太宗李世民像，源自宋代內府珍藏，清代更深藏於內宮南薰殿內，在民國以前，只有皇族才能一睹這
些可信度極高的寫實人物畫像。這幅現存的唐太宗像，雖有可能是明代高手臨摹的複製品，但那明代畫家一定是照
唐代閻立本的原畫描繪的，而在唐代還沒有我現在混飯吃的「攝影這一行」；當時想留個影、拍張照，唐太宗一定會
叫閻立本來幹這差事，就常抱怨這份被使喚的人像畫家差事。

如今我們面對的李世民，看出那偉岸的身段，威嚴睿智的神情，令人有高山仰止、景行行止的，真正中國人所
謂：「大丈夫當如是！」的形象；就實際的功力來講，李世民更有一番承先啓後，既能創業又能守成創新的貞觀之
治。

北方人有句俗話，描述不登大雅之堂的人，說是：『瞧這付小樣兒』，雖然都姓李，但和李世民相比，我想，
大家一定不會再以他那「小樣兒」的表弟，可為中國人的形象了吧！

就在四分之一世紀前，我剛從母校畢業時，我們還能靠勞力密集和世界各國競爭。而今我們
非得靠技術密集和高科技，方能和已開發國家們爭一席之地；我常想我這個國民一年只能產生值美金三千二百多元

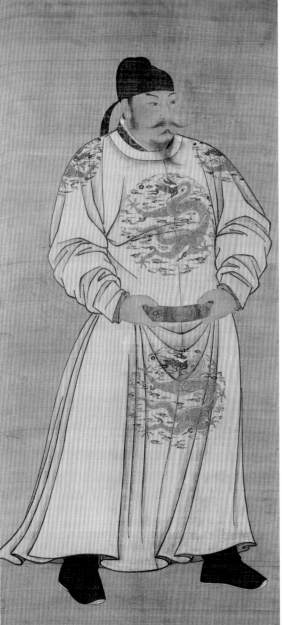

唐太宗 李世民 畫像

的生產毛額；但同樣是雙手雙腳的瑞士人，卻能做到一萬三千美金！而上帝對人又是多麼的公平，每人每天都只有二十四小時，都吃三餐，睡一大覺；但為什麼還有那麼多的民族比我們有能力，比我們強？這些不是虛恍幾招「中國功夫」就能解決的；我們必須在每日的生活裡，分秒不忘，時時刻刻的學習，學習日本人的刻苦、敬業和團隊精神。學習美國人守法、守紀的生活習慣。歐洲人高尚的生活品味，重生活品質以及對生態保育的重視……這麼多的習性要學、要改，這也是我當初小小的Ｙ・Ｖ・Ａ三頭馬齊頭並進的個人計劃，始料所不及和涵蓋不了的。

所以我們每位受過高等教育的人，不但要人人有能力，和世界上其他的民族競爭；更要能識大體，為大我而效力。使每一位學妹、學弟都能成為活生生的「中國人形象」的代表。而不讓一千三百五十年前的李世民獨美於世。

在今天人人普受謹眾取寵的大眾傳播污染，而又處於低俗娛樂趨向的社會時空裡；我這三十三年來的心路歷程的表白，真是顯得格格不入又難以入耳，但卻是真實的由衷之言。以我們森林系的「木頭」性格，只求「野人獻曝」而已。如果你說：「人生如夢」，也許這正是「癡人說夢」吧！最後再謝謝畢聯會給我這次機會——「我有話要說！」——也說完了。

318

Y·V·A 小語

董敏

前言

多年前，張曉風女史從大陸回來，問我有沒有長江三峽大壩的資料，她說：「我們要反對破壞自然生態的建壩。」，我的回話：「真抱歉！建壩是我Y·V·A的理想。」我已經從二十歲起，想了幾十年就希望建壩成功。」

近日又接到她的電話：「董敏！我想要你的『標語』」。其實她所說的標語只是我從二十歲起，實行Y·V·A自我建設的手段，Y是智慧、V是健身、A做人，三頭馬齊並進，隨時Check and Blance，也就是對自己的生活要求『多向平衡發展』、『隨時修正偏差』兩項手段之一。為了自己記性差，人生旅程經歷的心得，經常重犯犯過的錯誤，一再吃過的苦果，於是就寫下來，貼在我的工作室牆上，以求自我警惕，日久了，貼得滿牆都是，友人來訪就說：「除了共產黨、國民黨，就算你董敏的標語最多！」。亮軒說：「凡認識他的人，都知道他家裏的『標語』特別多。桌上、牆上、門上、櫃子上，甚至於車上，都貼了大大小小的『標語』，那些標語也沒有什麼出奇之處，不外乎『真理與力量同在』、『日出而作，日入不息』之類平常話，至今置身其中仍有如臨大敵之感。我進出他的工作室許多次了，不止我一個人，許多朋友也都勸他，不必把生活搞得過份劍拔弩張，但他並沒有接受大家的建議。他總以為自己是懶人，不刺激刺激是不行的，在他的標語沒有完全撕掉的時候，誰也不能判定他是不是真的懶人……」

屬害的是他真的實行。我總覺得生活在如此環境中實在太緊張，拐彎抹角似乎都有千百隻眼睛瞪著你。

其實已有三十多年，我已不再寫、貼『標語』了，知過必改，只要自己能切記在心，就好了。也免得：刺激：原本就不多的朋友，甚至變成笑柄。另外也因為搬家，那些寫在自己牆上的標語，就像某些『巨人』的銅像被推倒一樣，而煙消雲散了！承蒙曉風女史提起這些往事，對我自己也是一番勉勵和鼓勵，於是回想了十幾天，將還記得的句子，寫記下來。

X語錄，X X訓辭，都是寫給別人看的。我這些Y·V·A小語，只是供君茶餘飯後消遣而已，但願尚能博君一笑耳，最後想起亮軒的句子『雲天共語無一字，水月舍波動萬弦』，引以謝謝曉風和友人的關愛。

人生

- 孩子是未來的希望，也是要大、小便的天使。
- 人與人之間，最可信賴的關係是互相利用，所以要努力提昇自己被利用的價值。
- 生是偶然，死是必然，「酒店關門，我就走！」（邱吉爾語）
- 優美的靈魂，寓於健美的身體。（希臘文化對人的期許）
- 日出而作，日入不息。
- 「寧鳴而死，無默而生。」（胡適語）
- 切莫將你戽田沃土的沙粒變成金。
- 人生如戲，即在台上，就算龍套，也要有模有樣。
- 第二十五孝—子孫能宣揚先人的學術成就。
- 第七倫—重視和延續世交的情意。
- 第六倫—個人與社會的互動關係。
- 名利是生活的手段，以利養名，將名就利。

人生的五階層

- 你雖不吃狗肉，但要隨時提防野狗、瘋狗咬人。
- 今之三無：無智、無能、無恥。
- 正常、中庸、平靜就是幸福。

- 第一階—能破舊創新向前進，但不受社會大眾歡迎。
- 第二階—能利用現實，升官發財最被看重。
- 第三階—只是文明大轉輪上的小螺絲釘，被動的芸芸眾生。
- 第四階—水平之下難以適應時代機制，弱勢的求生者。
- 第五階—不務正業，為非作反，將被淘汰。
- 生存競爭是生活的硬道理，戰爭和殺戮是生存競爭最後的手段。
- 「四海一家，六親不認」（傅斯年語）
- 「天堂自己造」（趙二呆語）

楚戈兄是文藝天才，請他隨興寫了兩句我的「標語」，上句是我對世態的分析和瞭解，下句是有了孩子後，對家居生活的體驗。

真理與力量同在

• 當你與真理同在，你不須要任何人的同情。
• 要宣揚自信的真理，不可搞組織硬來，得靠教育潛移默化。
• 沒有缺點，就是進步。
• 積沙無以成塔，燒土方能成磚。
• 時間和生命是個人生存的本錢，求學就業都是在出賣自己的生命。
• 人生要追求自己「利用時間」的自由，和爭取「生活空間」的自由。

說話

• 說出該說的話，嚥下想說的話。
• 言語是人際的滑潤劑，隨緣隨喜，多說好話。
• 見人說人話，見鬼打哈哈。
• 友正、友智、友多聞，見賢思齊。言不及義，敬而遠之。
• 幽默是智慧的香精，最高級的是幽自己的默。
• 海水不可斗量，夏蟲無以語冰，小智不可談真，熱情難以論道。
• 名言、慧語是人生和文明中的鑽石。

人生與錢

• 人不是錢的主人，就是它的奴隸。
• 花錢比賺錢須要更高的智慧和榮譽。
• 錢和螺絲釘是人類文明偉大的發明。

曉風女史：新年一百之夜承蒙賜宴，回家後在倉庫的舊鐵櫃上尚見Ｙ・Ｖ・Ａ小語數句，湊前呈的句子，可算是『全集』了！

2011 董敏上

人生之三

• 好人難做之一——人人為他自己的利益而來，剝走你的時間、努力的代價…甚至搞壞它們而去。
• 好人難做之二——你的時間即生命，不可輕易承諾。
• 防盜、防火、防小人。
• 世界上有瘋狗、癩狗，除了要防被狗咬，並要別踩上遍地狗糞，免沾上狗臭。
• 大海岩石上小憩的海鷗，遇到狂飈，總是面對著風，因為這樣一來，它的羽毛一定整齊的。
• 人生亦然，遇到風波，要面對困難，不要讓它吹亂了自己。
• 自知者英，自勝者雄。
• 吃吃喝喝是生存的手段，花太多的時間和精力在講究吃喝上，是對個人智能的浪費和羞辱，別忘了有十億的人類生活在饑餓中！

「這副篆聯是王校長廣亞先生的秘書，姜明翰夫婦到我家洽公，相談甚歡，歸後蒙姜君篆此聯相贈，詞意和我Ｙ・Ｖ・Ａ精神相合，我引以為自勵的警惕。其實七十五年來，董敏其人，一點都談不上聰敏的敏，但五十年來為了追求智慧而「好學敏求」則是不懈的努力！

勵行Ｙ・Ｖ・Ａ自我建設運動五十五年（民45～100，1936～2011）回首一瞥：

（一）

（三）

（三）Ｙ・Ｖ・Ａ第四十四年（民89，2000）在西安秦始皇兵馬俑傳物館內一號坑下，拍攝現場，從事兩岸文化交流工作。

（二）Ｙ・Ｖ・Ａ第十四年（民59，1970）在日本大阪世博會擔任中國館技術組組長時，在中國館頂上做健身運動。（參看第285頁之彩圖）

（一）Ｙ・Ｖ・Ａ第四年（民49，1959）服預八期預備軍官兵役時，在澎湖，馬公海灣中海泳健身。

（五）

（四）

（五）Ｙ.Ｖ.Ａ第五十五年（民100，2011）寓於廣東高明藹雯教育農莊內，練八段錦之健身運動。

（四）Ｙ.Ｖ.Ａ第五十四年（民99，2010）在長江三峽大壩參觀「雙道五階」世界最大的昇降用船閘，Ｙ.Ｖ.Ａ之心願足以！

由於實行了五十多年的Ｙ.Ｖ.Ａ "三頭馬齊頭並進" 和 "隨時修正偏差" 的自我建設工程，令我覺得人生歲月一路走來，並沒有陶淵明那樣 "覺今是而昨非"。也沒有像春秋末期的衛國大夫蘧瑗所言：「行年五十，而知四十九年之非」。處世為人，隨時警惕大是小非，就用不著「革自己的命了」。更用不著鬧ＸＸ大革命，去亂革別人的命。

在當今這樣匆忙繁瑣的生活環境中，我們日常與人接觸的機會非常多，但是，除非基於特殊的需要，能夠僅憑一面之緣就把人家牢記在心者，非常難得。有的時候，也許與某些人在某些應酬場合碰過幾次面了，卻也不一定能把人跟名字完全正無誤的連在一起。

攝影生涯自自然然

董敏卻是例外，任何人與他見過一面，談過幾句話，就不容易忘掉他。

可以保證他已經有四十歲了，唇上的小鬍子，是他四十初度時留下來的，留鬍子的原因很特別：「提醒自己應該成熟一點。」據他說，在他四十歲生日那天，他做了一個小小的檢討，結果，有一項發現很讓他自己吃驚：「從二十八歲開始，心智就沒有什麼進步！」我不明白二十八歲跟四十歲應該有什麼分別，不過從他毅然的留起小鬍子，倒讓人看出他對生命的誠敬。

他的體型粗壯，而個頭不算高，長期的揹著攝影器材登山涉水，這種體型倒很相宜，也許可以反過來說：攝影生涯造成了他這麼一副身架子。他的氣力很大，不過氣力大也不能就表示身體好，他很容易感冒，氣候的一點點小變化，鼻涕眼淚就一起湧出來了，普通人的辦法是靜靜的休養，董敏可不是，反而加緊工作，他的工作必須全神貫注而鉅細不遺，於是感冒就好了，至少主觀方面可以這麼說。依我們普通人看，他經常辛苦奔波，還要露宿，很苦的了，可是他不一定覺得苦，也不一定覺得樂，因為他很少對於「攝影生涯」發表意見，也許他覺得，這反正是生活的一部份，自自然然，根本沒有討論的必要。

追求完美吃盡苦頭

不曉得他腰痛的老毛病有沒有改進，持續不斷的勞累，腰痛真是難免。如果你真的跟他旅行過一次，你就會知道，一個職業攝影家，尤其是以大自然為取材的主要來源，那麼，他的腰勢必要吃點苦頭。到了必要的時候，那個腰不腰的問題就不重要了，整個的身心都集中在鏡頭的焦點上，一定要把什麼都給忘了，什麼感覺都給扔了，到按過快門以後再回過頭來慢慢算帳。我們外行人看到他攝影時用的姿勢，常會同情或是忍俊不住。有時像長頸鹿，有時像青蛙，或是一隻甲蟲。到你親眼目睹在田野山林之間攝影家的這副形狀，那感想就很複雜了。第一、你會覺得一位自然攝影家真的須要忘我，不忘我就不自然。第二、恐怕只有這種人，才能見到真正的自然。第三、一個人能夠不經過如此艱苦的跋涉，又不必具備特殊的，從蒼茫大千中攫取鏡頭的能力，就能夠看到他的作品，真是幸運。

而我相信一個攝影家單曉得攝影是絕對不夠的，他要了解色彩、了解氣候、了解自然生態。他要能吃苦，能應變。久而之之，他自然就變成了生活全能者，至少在我這個外行人看起來是如此。我們很難得看到有人能像他一樣，把感性跟理性調和得那麼好，好像根本就是一回事。

雲天共語無一字　水月舍波動萬弦

為董敏作品題句　康寅　亮軒

樸質剛毅依然故我

攝影家很多，不過董敏確實有點不同。譬如說，他是專業攝影家，十幾年來一直如此。十幾年不是短時間了，攝影一道，在十幾年間，也有不少變化吧？不過他卻依然故我，這不是說他不求進步，事實上他求進步、求變化的趨向是驚人的，幾乎每一次遇到他，他都會告訴你他的新玩意兒。不過總給人一個印象，他還是那麼樸質剛毅，講來講去，他在技巧上的摸索並不多，對於他來說，技巧已經像吃飯使筷子一般，極自然而熟練，他總是側重於認識。一個攝影家的認識，該怎麼借用鏡頭來表現呢？這一下子也說不清楚。認識是很難劃出界限來的，去年認識的跟今年的認識有何不同？這是心理哲學中極細緻的問題，但是長時間的觀察，你很可以看出他那份經營的辛苦。比如說，曾經以極近的距離，攝過一些花、葉、露滴等等，再設法使它們變形──當然以文字上的說明來表達他的攝影技巧是很難的，據說他要表達一種類似于音樂的效果，音樂效果當然有，因為在畫面上，色彩、線條，都出現了很堪尋味的連續性。這些很足以觀賞的圖片，就是「痕跡」的說明。到了後來，他的作品再從自然中取材時，就比較自然了。他似乎不像從前那麼鑽牛角尖，眼界也開闊了，落日夕照，春水田舍，整片整片的大自然，都收入鏡箱。不過還是看得出，「美不美」這個問題，在他心裡仍然很有份量，他不能不顧美的條件，任何一位藝術創造者，都不易忽視這個問題，若是「故意忽視」，更會攪得一塌糊塗，所以，不能說關心美不美是個缺點。

▲於橫貫公路山邊，站在自製的車頂攝影平台上，拍攝德基水庫上游優氧化污染的水庫。

▲董敏爬上竹南向天湖山上，拍攝賽夏族豐年祭，三天晚上皆睡在豬窩上。

天地悠悠刻意求美

但是看他最近題名為「天地悠悠」的那一系列作品，就會發現，刻意求美的羈絆，已經逐漸居於次要地位了，他已經直接的與自然作精神交感，你看他拍出來的東西，彷彿是不假思索就那麼舉起攝影機按下快門的，當然事實不可能這麼簡單。不過給人的感覺確實不同，在畫面上，取捨已經沒有什麼痕跡可尋，我們看到的是一片渾樸完整的天地，掙脫了鏡頭的限制，甚而連攝影者的匠心也悄悄隱退，只讓作品本身來自我展示，這樣的作品，已經接近絕對性，若非許多年難以計數的實際體驗，很難做到。

這個人的情感，不是屬於細膩深刻的那一型，他的人也好，作品也好，絕少扭捏作態者，十萬張以上的攝影紀錄，其中不可能沒有扭捏作態者，我們不能忽略他的「商業價值」，因為他靠這行吃飯，而且沒有受雇於任何一家可以支付固定薪水的機構，他一直直接跟市場打交道。但是，他的故意雕琢的作品，也就由於其誠實的個性，讓你一眼就能認出來。這一方面的「代表作」，在他給人拍攝的商品目錄中可以找到，這一類作品在他的全部作品中，僅佔百分之四、五，當然不宜拿來作為論斷的標準，不過我推測這百分之四、五的作品之收入，卻可能在他的生活開銷中佔有相當的比重。同時我也相信他的商業攝影有其特殊效果，能夠針對商業行為的需要，或

323

山下白木林

悟道無音時

阿里山石頭上

霧中所見冰晶龍捲風

東海大學校園夕照

內蒙古哥根塔拉大草原上

與天共語無一字

東中央山脈雲湧夕照

莊喆夫婦與愛娜在埔里田間

大博園內

花園新城夕陽

愛娜與重偉於墾丁海濱漫步

貝多芬 命運

柴可夫斯基 天鵝

昇華有樂間

貝多芬 月光

海頌 倫敦交響曲

柴可夫斯基 天鵝

貝多芬 田園

柴可夫斯基 天鵝

水月合 波動萬弦

50 年前，我就想拍大自然的韻律與節
奏感，也就是我認為是可以看得見的「音
樂」，並曾以此想拍「音樂」……的想法
去向世伯馬熙程博士請教，他只回我說了
一句話……「你快了……」，我當下還以
為他要說「你快成功了！」，結果他卻說
「你快瘋了！」
半世紀過去了，我還沒有瘋，但一直拍不
到多一點「音樂感」的作品，也許非得有
些瘋，才可以入「樂」吧？（2011重敬 追記）

貝多芬 快樂頌

維瓦第 四季（秋）

馬勒 海

許他也是其中佼佼者，因為我聽過他在一項訪問節目中，頭頭是道的談論商業攝影，我們不能忽略這也直接關係到他的生活。我們不能討論值不值得的問題，能夠完全的把自己投入性靈的生活中而又不虞匱乏，是極其難得的幸運，因此，向現實妥協的「不幸」，可以解釋為也是責任的一部份。不過假如他有幸傾全力於以攝影機移植自然的精神，我們這些欣賞者的幸運一定會更多。

追求理想反覆檢討

整個的說起來，董敏是全力的在追求他的理想，以他特有的單純與氣魄來做這件事。他無時無刻不在談論著、思考著他的攝影工作，凡是跟他接觸過的人都可以作證。對於攝影以外的問題，他不是不關切，只是聽的遠過於說的，而一碰到攝影的話題—他常常單刀直入的以這個話題與人討論，他就永無歇止的與你反覆檢討，任何人，在跟他談論攝影時，就算是純外行，也會被他感染得興緻勃勃。一方面是他的作品是那麼的親切自然，再一方面，就是他的包容力了。在他最內行的本行中，他竟出奇的能夠接受別人的意見，完全誠心誠意的，簡直令人感動。這可能由於他對於攝影一道深厚的修養，使他很容易把別人的想法跟他的技巧與認識相連，凡是真正的內行人，都會有這種態度，這種人太愛他們的藝術工作，求好心切，自然而然的會流露出這種態度來。

我們卻不可以誤以為董敏僅僅是走在攝影的狹窄的路上。有一回我去他的工作室看他，發現他一邊在忙於攝影的暗房工作，一邊把特別裝在攝影工作室的一套音響開得老大，而他依然埋頭工作，並沒有表現出一點在欣賞交響樂的樣子，我問他，他回答說，希望能被這些音樂「自然的影響」。對於任何事物，他的興趣都很高，差別是他的態度比較嚴肅，而且富於研究探討的精神。他的家裏頭的擺飾也好。日常用的東西也好，他總能搞出點與眾不同的小發明，結果就是，在他生活的環境中，充滿了許多在市場上無法直接購得的東西。因為他不多話，在不說話時，腦子就不停的打轉，而追求「更好」已經變成他基本的生活態度，難怪他的創意多得驚人。

攝影人生無限開闊

實際上，他是一個把攝影一途開拓得無限開闊的人。

這個人的發財機運恐怕很小，道理很清楚：他的計劃太多，計劃是要試驗、要推廣、要花錢的。而計畫由構想而來，構想於他，已成習慣，他結餘的收入，跟他的構想、他的計劃、他投入的資金，到少數以萬計，為了在一般眼光中的微末枝節，你不能不承認差不多都是動人的作品，但幾乎也一眼瞧得出市場前途的黯淡。他的成本總是太高，對這些事的動機，他就不在於賺不計成本的要求改進，可憐那些「突破」，卻只有少數行家能夠領會，當然，他老是給自己找些一定可以賺回本錢的理由，不這樣自圓其說，他會心虛，但骨子裏他是在追求「更好」，所以說純生意經這一門，他幾乎是無可救藥了。多年來，他的朋友總不斷的聽說，他把辛辛苦苦在零售市場上賺來的鈔票，一大筆一大筆的「投資」掉了，現在我已經學會了欣賞他的這種悲劇風格。聽說他又要搞一個展覽會，過去他受人委託的展覽幾乎沒有賺到錢的，倒賠的事更是屢見不鮮，他的理由是「宣傳宣傳也好」，但宣傳的目的又為的是什麼？這個就不忍問了。一個人對他自己的工作癡狂到如此程度，我們又幫不上忙，只好在一旁安靜的欣賞、讚嘆。但願老天爺格外眷顧他，而認識他的人也會日益增加，使他有能力繼續癡狂下去。

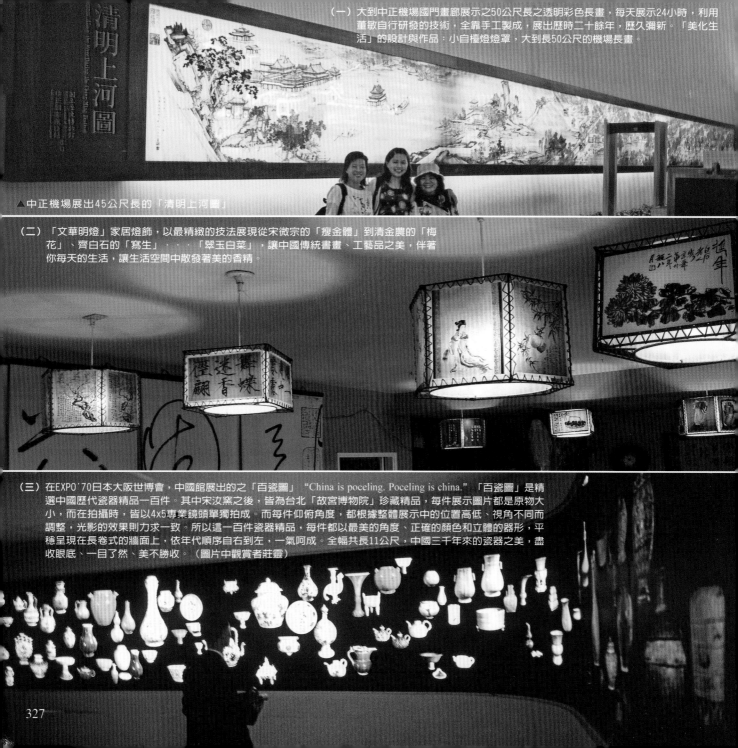

（一）大到中正機場國門畫廊展示之50公尺長之透明彩色長畫，每天展示24小時，利用董敏自行研發的技術，全靠手工製成，展出歷時二十餘年，歷久彌新。「美化生活」的設計與作品：小自檯燈燈罩，大到長50公尺的機場長畫。

清明上河圖

▲中正機場展出45公尺長的「清明上河圖」

（二）「文華明燈」家居燈飾，以最精緻的技法展現從宋微宗的「瘦金體」到清金農的「梅花」、齊白石的「寫生」‥‥「翠玉白菜」，讓中國傳統書畫、工藝品之美，伴著你每天的生活，讓生活空間中散發著美的香精。

（三）在EXPO˙70日本大阪世博會，中國館展出的之「百瓷圖」"China is poceling. Poceling is china." 「百瓷圖」是精選中國歷代瓷器精品一百件。其中宋汝窯之後，皆為台北「故宮博物院」珍藏精品，每件展示圖片都是原物大小，而在拍攝時，皆以4x5專業鏡頭單獨拍成。而每件仰俯角度，都根據整體展示中的位置高低、視角不同而調整，光影的效果則力求一致。所以這一百件瓷器精品，每件都以最美的角度、正確的顏色和立體的器形，平穩呈現在長卷式的牆面上，依年代順序自右到左，一氣呵成。全幅共長11公尺，中國三千年來的瓷器之美，盡收眼底、一目了然、美不勝收。（圖片中觀賞者莊靈）

心痛—所以不能行動

最近喧騰一時的迫害兒童與起事件，請參閱第331頁剪報（79‧9‧5中國時報），其實存在已久，多年前攝影家童敏的鏡頭，就曾在中壢目擊同樣的人性慘劇，當時他直覺到在他的三十五年攝影生涯中，第二次按不下快門的痛苦……。

身為一個攝影工作者，對準鏡頭、按下快門的一剎那，常會帶來所謂的「職業快感」和「滿足感」，可是在從事攝影工作的三十五年中，就有兩次按不下快門的痛苦經驗：

胡適之　先生在我面前一頭倒地去世

第一次是當胡適之先生因心臟病突發倒地去世時，我正好拿著全套攝影裝備，就站在他身旁。我原本預備請他和正站著與他交談的吳健雄院士拍一張合照。

就在執機等待時，胡先生突然病發，一頭倒下，頭部先碰到議會桌的腳，再碰到磨石子的水泥地上，這兩聲沉悶的響聲，如利刃般刺痛我心深處；後來散會離去的人們都奔回急救，可是就在半小時前還在高談闊論「圍剿胡適」話題的這位學者，卻僵直的躺在會議桌上，他那令人親切的微笑，也永遠消失在臘黃色的臉孔上……。

事發時，我是唯一在場的第三者，手中一直握著相機，開著閃光燈，但卻一直沒有按下「搶獨家新聞」的快門，我面對所有的悲創，遠超過手中鏡頭和底片所能涵蓋表達的層面。

董敏

▲胡適院長與陳槃院士攝於一九六二年二月二十四下午五時。胡先生為先父於北大國學門時的授業老師，雖然僅年長三歲，而先父終生尊稱先生為「老師」。陳槃院士為先父史語所老友，先父過世，蒙先生撰墓碑銘，並請臺靜農先生親隸全文，二老之情誼，永誌難忘。

▲胡適之先生生前最後遺照—攝於一九六二年二月二十四日下午六時，在南港元培館，中央研究院院士會議後的歡送茶會中，胡先生致辭時，談及當時台灣有「圍剿胡適」之舉，以致情緒激動，致辭長達四十分鐘。此照為胡先生致辭約二十分鐘時所拍，散會後十餘分鐘，先生因心臟病突發，倒地逝世。應驗了先生「寧鳴而死，不默而生」的人生因緣。
而胡先生突然僵直倒下時，頭和棹沿及水泥地相撞的兩聲……後躺在地上，淺灰長袍裡身體是我第一次看到"死"，也聽到死神的敲門聲，體會了生死之別和認識生命之可貴。　（此照為董敏於南港現場所拍）

看到她一雙無望又自卑畏縮的眼神瞪著我

第二次是在中壢拍大拜拜，在熱鬧的人群中，看見一夥人在圍觀什麼，走近一看，地上坐著一位畸形的女孩，她可以把腳從後背搬到頭上，再細看，手、腳的骨頭都是扁的⋯⋯。

當我拿起相機對準焦距想拍時，從景觀器的反光鏡中，看到她一雙瞪著我無望又自卑畏縮的眼神，令我反感自己的舉動，是多麼不尊重她的人權，又刺傷了她的自尊，因而面帶歉意的微笑，縮回了要按快門的手指。可是當我繞過人群，就在後面看到了一個斷了左手臂的婦人，和瞎一隻眼的男人蹲在那兒（如圖下），我突然直覺的判對他倆就是這幕悲劇的始作俑者，心中一股怒氣直衝腦門，我想那女孩的啞和扁平的手腳，不合常理的反彎角度⋯⋯也許不可能是天生的，我曾聽說過用木籠關閉，再用木板捆壓而造成畸形的不人道行為，利用這種手段來乞討，騙取人們的同情心，真是可惡極了；於是我決定要拍下這些鏡頭，以為見證。

我先拍了這一對男女，再回到人群中去拍那女孩。為了不傷害她的自尊心，我動用了「偷拍」的小技—先換上廣角鏡，並調好光圈、距離，將相機掛在肚子上，眼看他處，手按快門，將她攝入鏡頭。這套片子，我一直放在自己的演講題材中，作為「民吾同胞、物吾與也」以及「親近泥土，關切同胞」的攝影觀念例證。

最近這一古老的悲劇又被廣泛的提起，但卻因看不到「實據」，眼見這種漠視人性尊嚴的悲劇又將被人們淡忘之際；使我想起自己曾經拍下的一幕；雖然我沒有仔細的去查訪，去做醫學上的身體檢查；直覺感受而下的判斷不一定正確，但是我所拍的確是存在的真實。

當時我就從圍觀者的臉上，興起了這是什麼樣的人群？什麼心態的社會？允許這種圍觀而無反應的「人性」存在的大問號？最少我提出這一存在的證明，也算是攝影工作者對人類尊嚴，社會公理所能盡的一點棉薄之力！（請參閱第331頁的剪報）

▲拍下這可憐的畸形女孩，是為我們殘酷的社會做見証。　（董敏　攝）

▲人群後面的這對夫婦和小女孩是畸形女孩的家人，也是這一悲慘畫面的製作人和導演。　（董敏　攝）

寧鳴而死，不默而生 ── 范仲淹

董敏兄談胡適先生在民國五十一年二月廿四日下午去世的現場情形……　　李在中

我：敏哥！首先請你描繪一下胡先生去世那天當時的現場狀況。

董：當天院士會議完了以後，中研院在院內小山上的元培館中舉行一個酒會，胡先生親自主持。酒會完了以後大家都相繼離去，幾乎沒有什麼人了，但是胡先生還與吳健雄院士在講話，事情就是在那時發生的。

我：你為什麼在酒會結束還留在現場？

董：我是陪同我父親去的，那時他才中風後復原不久，須要人照顧。我留在現場是想要照一張吳健雄院士與胡先生的合照，因為吳健雄是中研院第一位數理組的女性院士。但是因為他們二位正在講話，我如果冒然去照，那是很不禮貌的，所以我拿著相機站在旁邊，準備等他們講完話後再照。

我：你當時距離胡、吳二位多遠？

董：很近！離胡先生他們就只兩、三步而已，他們兩人是站在距會議桌一公尺多的地方說話的，這張會議桌很大、也十分厚重，胡先生倒下來的時候，他的頭就是先直接撞擊在這張桌子上的。

我：是怎麼發生的？

董：胡先生正講著講著，就突然直挺挺的倒下去，頭先碰到桌子發出一聲巨響，然後身子因為沒有知覺繼續往下倒，使得頭再碰了桌子後又摔在地面上發出第二聲巨響，這最後的兩聲巨響相距不過一秒，但真是驚心動魄，慘不忍聞，讓我永生難忘！

我：當時劃過你腦際的第一個念頭是什麼？

董：這時我也慌了，趕快上前去看，只見那時胡先生的身子已經僵硬，臉部呈蠟黃色了。說到我當時的念頭是，這兩聲讓我想起胡先生生前常給人寫的范仲淹的名句──「寧鳴而死，不默而生」。

我：唉！這也算是一語成讖了，請繼續。

董：然後我大概有幾秒鐘的遲疑，職業的直覺反射讓我陷入天人交戰的混亂中。你知道我手上的照相機閃光燈都是在「待發」狀態的，現場也沒有記者，我可以照下胡先生最後一張的獨家照片，但是我認為這種行徑是趁人之危，對胡先生是不敬的、是卑鄙的，吾人應不取，所以我收起了相機沒有照。

我：你是對的，以你為所傲！因為如果我們都是以世俗之見來權衡得失，那我們過的就是一個貧血的人生。

董：這時外面還有聲音趕了回來，其中有胡先生的秘書王志維先生、台大醫院高天成院長等。眾人把胡先生抬到桌子上實施搶救，但是一切都為時已晚，終究是回天乏術了。

我：所以我們這樣說，胡先生這次心臟病發作是來的很突然，是很難能有立即實施有效急救的可能，對吧？

董：當然，醫生曾經警告過胡先生，不可以到距台大醫院超過十五分鐘車程的地方，否則搶救就可能有問題。意思就是說心臟病的搶救時間大概就是十五分鐘以內，現在來看，雖然胡先生是在酒會完了後，再與吳健雄院士談話時倒了下去，但是實際上，可能在他完成致答辭前廿分鐘，心臟已經有不堪負荷的情形發生了，也就是說心臟病在那時已經發作了。

我：哦？願聞其詳！

董：在那一天的院士會議開完了以後，院方安排酒會，是請大家進些點心、飲料，隨意開談的一個非常輕鬆的場合，本來在這種場合應該是不會有太嚴肅的話題來被談及的，但是吳大猷院士為當時島內方興未艾、風起雲湧的「圍剿胡適」運動感到義憤填膺，很為胡先生打抱不平，盡了這麼多心力，竟然到了七十多歲還有這麼多的攻擊污衊，吳大猷當然是心痛胡先生的遭遇，因而發言聲援胡適，言者無心，而且也是好意，但是不料這番話卻勾起了胡先生的心

事，在致答辭時，一發不可收拾為自己的思想言論辯解，一口氣講了四十分鐘，我們都知道，即席演說是件十分耗費精力的事，他那本已十分孱弱的身體根本不堪承受，因此這意料中的意外，必然裡的偶然，當然是註定要發生的，後來有人說，胡先生在致辭的後段時，其實他的心臟病已經發作了。

我……

董……

看到這新聞報導，再看第329頁我所拍的，真希望都是「傳聞」，而非「事實」。阿門！董敏2012.12.21

失蹤幼童竟遭截肢斷舌淪為乞兒

〈轉載自中國時報 79.9.5〉

一位匿名職業婦女的沈痛控訴，駭人聽聞

【記者陳繼仁／台北報導】一名自稱卅五歲家住台北縣的職業婦女，四日利用電話錄音系統向中廣「全國聯播熱線」節目投訴指稱：有一不法集團專門拐騙幼童再予斷肢成殘，裝扮為乞童斂財，這宗駭人聽聞的「指控」，昨天已引起各方強烈的震撼，以下即是這名神秘女子電話錄音的全文：

「你好，我是一個職業婦女，今年卅五歲，我住台北縣，今天我所要講的是社會上比較不為人知的一種現象。

以前，我聽到同事講過有一些不幸的小孩子無緣無故的失蹤，父母怎麼也找不到，但是這些小孩卻是被別人搶走或誘拐帶走，然後毀容或是斷他的手他的腳，讓他們的父母根本無法辨認出是他們的小孩，然後再將這些小孩子放在地下道或寺廟口的附近去乞討，各位聽到這件事可能跟我當初一樣認為不太可能發生。

但是就在今天，我的同事來告訴我，他們朋友的一個小孩兩個月前失蹤了，做父母的非常焦急，到處去找都找不到，就在他們去行天宮祈求神明的時候，當他走出行天宮大門，就看到一個小孩子在旁邊乞討，這竟然就是他們尋找了兩個月的兒子，那個小孩才四歲，但是他的雙手已被剁了，舌頭也被剪斷了，根本沒有辦法說話，但是這個小孩子還認得他媽媽。

在今天社會上，小孩子所面臨的危險都已經到如此殘忍的地步，在此特別呼籲社會大眾要照顧好自己小孩，但是也請你們留意四周傷殘的幼兒給予他們幫助，因為他們有可能就是你我所認識的朋友受害的不幸小孩。希望有關單位積極的組織起來，提出辦法迅速的偵查這個喪心病狂的集團予以最嚴屬的制裁。另外，對於受到迫害的這些幼童及家屬，我們應該給予他們愛心、耐心及實際上的行動幫助他們。

我希望這段話能儘快的播出來，讓所有的人能聽到這樣殘忍不幸的事件，他可能就會發生在我們身上，我們的社會！」

【新店訊】北市行天宮和太平洋百貨公司附近，出現殘童路邊乞討，外傳有一位母親在其中發現了自己失蹤數月的小孩，把孩子抱走，將問號留下。由於新店碧潭風景區附近也曾有殘童乞憐的鏡頭，不排除與新店有地緣關係，惟警方迄今未接獲正式報案。

新店中央路曾出現箱形車中午接載「殘障者」收班的情形，據指出，「殘障者」每天定時定點被沿路放下，到了中午用餐時間，再匍匐到原來的地點等待接送，不知是否路人眼花？確曾有人見過全身爬著在市場中兜售小推車「愛心香」，一向播放錄音帶的殘障者，爬上車後卻能自行更換衣物。

這樁目擊傳出後，曾引起真正的殘障者抱怨，但也透露「愛心香」確也為部份真正殘胞的謀生之道，以抽成方式，來賺取蠅頭小利。後來，新店路、北宜路等地，「愛心香」甚至徒手乞討者，出現貨真價實的斷腿、不良於行的年幼殘障者，與北市行天宮、太平洋百貨等地所見的殘童行徑，大抵相同。

新店碧潭附近也曾出現殘童乞憐，每天有車按時定點接送，警方迄今未接獲報案

高山婚禮 新人親友走 2 小時

董作賓之子 40年前松雪樓創紀錄 實勘徒步兩天 辦婚宴時車發不動 喝喜酒前先高山症

【記者程嘉文／台北報導】合歡山松雪樓重新開幕，昨天特別邀請一對新人上山，請知名攝影家董敏等人福證。董敏四十年前，創下最先在松雪樓辦婚禮的紀錄；四十年後看到又有情侶在此結婚，感慨表示，可惜太太病逝，沒能來替新人祝福。

七十三歲的董敏，父親是已故的甲骨文大師、中研院士董作賓。他回憶第一次到合歡山，是高二參加救國團活動，當時橫貫公路還沒通車。後來大學念中興森林系，經常跋涉於山林間，自己又愛攝影，對山間景色更是深深著迷。

民國五十八年，董敏與女友馬愛娜結婚，由於不想找「都是達官貴人」的傳統結婚宴，兩人又都愛山，決定在松雪樓辦婚禮。當時救國團剛開放松雪樓給民眾租住，董敏為了「勘查場地」親自上山，但當年十年來，到合歡山的次數已數不清，「只要有機會我就上山，從來也沒有拍膩過」。

發作，只好先躺下來睡一覺再說。

這次松雪樓重新開幕，林務局邀他到主峰頂，拍攝三百六十度的全景照片，讓民眾可以辨認鄰近的各座山頭。董敏說，幾好不容易到松雪樓。「所有人都高山症人只好下車，包括新娘，眾人走了兩小時食材都帶著。沒想到開到昆陽，剛上三千公尺，車子就因空氣稀薄開不動了，一行包了輛小型巴士上山，還得把「喜宴」的等到正式舉行婚禮時，兩人與少數親友

董敏為了「勘查場地」親自上山，但當年山間光線雲影的變幻無窮，「只要有機會搭車只能到霧社，他徒步走了兩天才到松雪樓。

1969年4月19日於合歡山（海拔3,050公尺）上「松雪樓」，與愛娜舉行婚禮，請江兆申大師福証，蒙大師以山上所見寫成「雲山得意圖」相贈。同行請上山尚有馬熙程博士，莊喆、莊濟安夫婦、孟祥柯及小弟董武參與高山婚禮。（左中圖為左上圖之左上角之局部呈現）

攝影家董敏四十年前在松雪樓結婚，走了兩小時的山路。記者程嘉文／攝影

1968年夏與愛娜同登台灣之頂，東亞第一高峰（玉山主峰，海拔3,950公尺），愛娜為首次登頂，我則是第七次登峰

圓緣
人生是從生到死
零起零滅的一個圓，這
一圈是各種機緣環環相扣
的緣起緣滅、隨緣隨喜，終
歸於零。和馬愛娜的姻緣
是我一生中最大的榮耀
和幸福‧‧‧
董敏 記

合歡萬象

陳欽忠

2009 年和同學王槐榮兄，攝於
母校「中興大學藝術中心」所
展出全畫幅之前留影。

山雨雪沖蝕而下五溪由生發源
原民部落蒡環山而古玉族含灣
其兩其於古島自然与人文
之全攝意義有他山所不又者
攝影者宿华教學長道園天
下名山獨鍾於合歡勝概亞欲
攬其全貌亦田有感於斯歟
方其身懸山頂尖塔足登鋼
索旋轉三百六十度取鏡之頂
居雲漢其陶同歸島入其决
當渾忘登高攬險之危乃見山
勢善飛变形如龍環繞連綿
又似群龍競逐驚歎與志所
謂龍象之尤者亦其醒遍之實其
可以兆萬民豐寶島此壯游歸
来灣此圖卷唯題名合歡歸
象古今罕見地理名實兼賅
中巨髙標与源始海融之意美
題以誌董君影寫群峰若龍
飛卷曲自如之象以渝標竿
得其意也

董敏攝影
二〇〇九年有陳欽忠並記

「合歡龍卷」拍攝記：
2008年五月吉日，我在臺灣中央山脈
北部最高的合歡山主峰（海拔10,355呎）頂
上之中華電信的載波鐵塔天線上，以粗繩
捆住腰部，身處海拔10,380呎的高空，繞行
三百六十度，以Hasselbladxpan相機拍了七
張聯拍，再接合而成360度的環宇全景圖。
（圓周的接合處在橫貫公路的昆陽站：昆陽
山坡。難得的是，在拍攝時，環宇之間萬
里晴空，南至玉山，中經雪山，北至奇萊連
峰，群山全無片雲山嵐遮掩，而得將寶島群
峰所展現出龍脈之氣概拍出。

董敏—不斷革新自己的命

記者 李美鵑

▲在隨緣隨喜的生活態度中，董敏有了難得的生活樂趣。（記者陳大任 攝）

攝影工作者董敏，是個不斷學習、不斷衝刺，不斷革新自己的命的人，因此他擁有源源不絕的活力，為了對中國的藝術文化盡一份力，他打定主意，做個「一輩子不退休」的人。

以前，為了等待萬物在春天發芽的畫面，他可以暫時停擺一切約會；現在，他在院子的瓶瓶罐罐中放糖果（因為喜歡其五顏六色的姿態）、養螢火蟲（其實是聖誕樹的燈串）、蓄珍寶（把染料加水放在透明罐子中，晶瑩剔透的感覺即是），讓生活變得多姿多彩。對於攝影工作者董敏來說，人活著就不要給自己找麻煩，所以，凡事隨緣隨喜，快樂自然隨處可得。

人生有限更要不斷努力

四十五歲以前，董敏說，他老覺得生命是無限的；四十五歲以後，因為這之間一切經驗的累積，讓他覺得生命其實是有限的，然而，正是因為有限，人生於世，更要不斷地努力、不斷地收斂既得的部分，如此才能無愧於心。

早年，由於父親董彥堂曾經在中研院工作，因此，董敏說，童年的時候，胡適、傅斯年那一輩的文人雅士就經常出入他家，當時，因為年紀小，看著這些大人的風範，也不覺有什麼特別之處。但是，隨著年紀逐漸增長，益發覺得自己與這些人差距之大，因此，活到六十三歲，「不知老之將至」是令他覺得恐怖、悲慘的事情之一；而相較於父執輩的成就，董敏又覺得「年齡對自己是一個差辱。」

就像董敏每每聽到有些退休的銀髮族因為「無事可做」，所以才開始提筆學畫、學書法時，便覺得不以為然。在他來說，能夠在有生之年接觸藝術文化，固然是值得肯定，然而，在「無事可做」的情形下才想到中國的老寶貝，未免有些悲哀。

董敏說，他常常和好朋友楚戈兩個人相互感嘆，「祖先偉大，為什麼我們不能做得比祖先更偉大？」也就是因為這樣的感嘆，所以，董敏早已打定「一輩子不退休」的主意，原因在於「無顏退休」，特別是他深覺中國的藝術文化還有待大大發揚時，怎麼能夠輕易就停了下來。

笑容不曾在臉上停擺過

雖然一心一意自覺對文化保存有份責任和義務，但是，在執行的過程中，董敏從來都是快樂地想、歡喜地做，從來不曾因為什麼事而停擺了臉上的笑容。以辦展覽為例，一般人都認為這對於一個攝影工作者自是非常了不得的事，然而，自二十年前的那一場展覽後，董敏就完全不再提展覽這回事，「太不值得了。」

董敏說，辦展覽要請大家看，但是，一場展覽的開銷動輒要幾十萬台幣，再加上現在的人都恨忙，要麻煩大家前往觀賞，也

▶在爬向峨嵋山的石階上，看到背磚塊上山的同袍，令人想起唐代去西域取經的玄奘精神，其實每個中國人的肩上都有重擔，只是看誰背得起、能走多遠？（董敏 攝）

▶生命的重擔──每人背負的石質不同，董敏肩背的是中華文化和藝術的結晶石。1986年攝於四川青城山上，肩負巨石上山建廟的同胞。（董敏 攝）

不很好意思，「到最後算一算花費的錢，等於請前來參觀的每個人吃頓牛排、還看場電影的花費。」

董敏強調，攝影的樂趣就在觀察，所以在拍的過程中，其實已經得到了樂趣，何必再大費周章地辦展覽。因此這些年來，董敏的工作重心已經轉移到展覽設計方面，像前陣子他就接辦了金門林業發展的計畫，透過攝影及陳列方式的設計，巧妙地把金門的林業一一呈現在大眾面前。其他包括把中國名畫印製在餐墊、燈罩上等，也是他積極努力的方向。

好好眷顧身體就是避免麻煩

儘管人生行事，總是抱著隨緣隨喜的態度，然而，很多時候，為了「挑有價值的東西」這句話，董敏還是會有所堅持。舉例來說，平日董敏雖然喜歡和三五好友相聚品酒，但是，想到自己患有痛風的毛病，於是在健康和醇酒之間，他毅然決然地選擇了健康，「人活著不要給自己找麻煩。」好好眷顧身體，對董敏而言，就是避免麻煩的有力之道。

那一天，大雨來訪，院中葉片上的小樹葉邂逅了滿串的小水珠，為了拍下這個畫面，董敏在院子裏琢磨了三個小時，最後眼看著小水滴就要和他說bye-bye，他還童心大發地把水裝在噴霧器中，試著在葉片上噴出與小水珠相仿的模樣，最後，他終究還是向大自然舉了白旗。因為噴出的水珠是扁圓形，而霧中的水珠因表面張力形成一粒粒的圓珠體，但一經風吹日晒，她很快就蒸發了。「這就是攝影的樂趣，每一個作品都是刹那間的永恆。」

看著董敏的笑，感受著他源源不絕的活力，吃下一顆五彩的糖果，董敏說，或許是因為攝影工作讓他接觸了許許多多美好的事物，以至於整個人都情不自禁地躍動起來。董敏笑著說，其實毛澤東的「不斷革命論」，應用在人生上還是有幾分道理的，「人生！不就是要不斷學習、不斷衝刺、不斷革新自己的命？」

國破山河在

董敏返鄉獵影記

轉載　中國時報　77、06、10

唐代安史之亂，大詩人杜甫寫下了千古名句：「國破山河在，城春草木深；感時花濺淚，恨別鳥驚心。烽火連三月，家書抵萬金。」杜甫又哪裏知道，安史之亂比起民國時代的大動亂，實在算不了什麼。烽火連三月，如果用三月一萬金來計算，恐怕交給電腦去算也算不清的，因為這樣的人生悲劇，是不能用加法來計算的。離亂了四十年的我等，杜甫家鄉割離一別四十年，想我等因為戰亂，和家書割離一別四十年，是不知搔禿了多少少年頭。而感時還能覺得花濺淚，這應當也算是一種幸福了，四十年年華老去，感時也早已經花無淚了，最可悲還不止此，從探親歸來董敏的口中獲知，國破後的山河也多已不在了，我們夢中的故國早已變了樣兒，董敏說此後我們「要追尋的，恐怕只剩下心靈中的中華文化故土」，「現實的景物，真不堪再入夢了」。則杜甫「山河仍在」的安慰，對我等來說恐怕也要打一個很大的折扣哩。

不過不管如何，祖國河山仍然是我們精神上的夢土，無論祂被糟蹋到如何的程度，祂永遠是我們這個多難的民族生息的地方，這裏曾經上演了千萬年的文化演進史，曾經融入過無數詩人謳歌的詩句，永遠值得我們投入祂的懷抱，去印證早已銘刻在我們心靈中的夢影。

董敏說他從事攝影事業，一方面雖然是興趣使然，另一方面也是對文化有一種責任感，這樣使他成為一個文化攝影家。故宮在台北開館之初，大部份的文物攝影工作，都是董敏打下的基礎，數年間對文物精微的觀察，使他體驗到如何呈現中國文物之精神，而累積了許多不同尋常的心得。因此多年前，我就和董敏有約，一旦政府開放探親就結伴同行，我們不僅要去擁抱夢魂縈繞的故土，也想去做文學的、美術的「文化之旅」，希望把詩與歷史的記憶和攝影機結合在一起。

可是董敏等不及政府公務員的開放，自由職業的他，就迫不及待的於今年四月帶著馬愛娜飛越了台灣海峽奔向了久違了的故鄉。

董敏一向喜歡寫標語，家裏、工作室，到處都是他那硬筆童體書法的警語。他對這次在大陸拍攝的幻燈片也都加了標語：凡是風景他就歸在「國破山河在」這一類；凡是名勝古蹟，則分在「古道照顏色」一起：有關文物的攝影，則命名為「國寶勝概」。

由於董敏是一個有所為而為的人，他的作品就不光是放在審美的條件上，他要在審美中，加上一點他所認為的文化意義，這次到大陸，他儘量壓制自己不滿的心理，不用攝影機來批評社會和政治的百孔千瘡，他要獵取的是中國河山中那千古不變的東西。人為的損害，讓時間歷史去淘洗吧，在這塊土地上，我們生息了幾十萬年，我們的子

▶搬了家的新建黃鶴樓，已了無古意。（董敏　攝）

▶四川眉山，三蘇祠裡，百坡亭前水榭中的蘇東坡雕像。

▲成都，杜甫草堂，花塔旁鐵根海棠白玉蘭、紫玉蘭等，春花怒放。

▶四川大足，宋代石刻，大佛灣北崖。「地獄變」全龕：上層刻十方諸佛、中層刻十王和地藏、下層為十八層地獄的寫照。

▲臺北北美館所展示「楚戈水墨山水畫巨作」的畫展。河山屬野夫，一見如有約「如今大鵬遠去，神遊故國山川，當更磊落不羈而自得其樂了！（2011.09追憶袁德星兄補記）

看了董敏的有關「國破山河在」系列攝影作品，不期然浮起了「河山屬野夫，一見如有約」這句話，我這野夫得趕快去踐期待已久的宿約才行，不然就死也不會瞑目的。

也由於對四川有一份特別的感情，在文物勝概的理念下，他拍了大批的大足宋代石刻，四川大足石刻，全是用宋代的風物來呈現佛經故事，其中的人間、地獄最爲生動，在人間所作的壞事，在地獄中一一遭受了嚴格的報應，這類六道輪迴故事，通常是用繪畫來呈現的，立體和高浮雕石刻較少見，而大足石刻則最爲詳盡，是中國美術「成教化、助人倫」最大的道場。

董敏生長在四川，隨文物南遷的父親董彥堂住在宜賓的李莊，董彥堂先生在李莊張家大宅的戲台上建立了他臨時的研究室，四面用棉紙糊住前左右的空框，在這裏彥堂先生完成了舉世有名的「殷曆譜」，如今這張家大宅雖然屋毀人亡，但彥堂對殷曆譜的貢獻，也是中國民族另一頁「古道」，它也將永遠照耀在學海之中。

看董敏的攝影作品，你必須懷抱著這樣豁達的心懷，從文化的涵義中，去領略那千古不變的「道」。他說，每一代的龍爭虎鬥，抵不住一介文人在人民大眾中留下的懷思，蘇東坡的故居、杜甫的草堂，每一代人都會盡心盡力去維護它的原樣。那風雲一時的統治者，幾乎都成了「而今安在哉」？找不到什麼痕跡。那些曾被萬歲們眨謫的文人，那耿介清澈的「古道」，卻永遠照在全民族的記憶之中。

孫還會繼續生息下去，時間總會爲我們保存適合我們心靈安息的淨地。在這塊淨土的下面，下面的塵土之中之一視同仁的接納了曾被稱爲萬歲和沒沒無聞的人。

生是因緣而起的偶然 ─ 人是哭著出娘胎的
（1976 年攝於榮總產房）

死是歸零而滅的必然 ── 邱吉爾說：「酒店關門我就走。」
（向「前」看，1963 年攝於台大文學院）

天行健君子

▲藍調夕陽雲海風 ─ 董靈攝於哨來山上

息不強自以

森林植被帶給地球生生不息的活力⋯⋯

▲森林中的光茫 — 董敏為愛妻攝於太平山上原始檜木林中

董敏　河南南陽人，民國二十五年（1936）出生於南京，一歲時開始『抗戰西遷』之旅，經長沙─越南─昆明─四川宜賓南溪─重慶，抗戰勝利後經三峽，沿長江而返南京─上海─基隆─台北。南京中央大學附小，台北建國中學，台中中興大學森林系畢業（1959）。

◎民國五十年（1961）在台大視聽社舉辦視聽美育活動。國立故宮博物院遷至台北後擔任攝影設計工作歷時七年。

◎民國五十八年（1969）參加一九七○年世界博覽會製作群工作。

◎民國五十九年（1970）擔任一九七○日本大阪世界博覽會中華民國館技術組組長。在一百二十多參展館中被六千萬觀眾票選為最受歡迎展館之第八名。

◎民國六十年（1971）在香港大會堂展出「中華文化精華展」。

◎民國六十年（1971）參加「中華文化復興展」設計展出「中國的科學」。

◎民國六十二年（1973）美國斯波肯一九七四年世界博覽會中國館設計及製作人。

◎民國六十五年（1976）成立「偉靈公司」，推展精緻文化系列產品。

◎民國六十八年（1979）在國立歷史博物館國家畫廊，舉辦首次個人影展「美化生活攝影展」。

◎民國六十九年（1980）以「中國工藝精華」、「中國建築藝術」、「中國古代生活」為主題，為中正國際機場出境處，製作長達三百多公尺的「國門畫廊」。

◎民國七十年（1981）獲得美國第十五屆「重要藝術獎」海報攝影首獎。

◎民國七十一年（1982）「Free China review」報導為「Taiwan's scenic and cultural evangelist」。

曾為：「榮民總醫院」、「聯合報系」、「中國時報」、「中原文化」、「生活素質」、「台灣三百年開發史」、「人類智、能、藝大賽」等多製作多媒體節目。

◎民國七十二年（1983）為紀念　董作賓先生九十誕辰，與二哥董玉京合辦「淵遠流長藝展」分第一、二季展出。出版書籍有：「萬象」甲骨文詩畫集，中、日文版。「隱形藝術家」新詩攝影集。另發行介紹中華文化及台灣景緻之幻燈片、印刷品數千種。與妻赴大陸自助旅行四十餘日，返台後舉辦「故國山河在」影展。

◎民國七十一年（1982）應邀拍攝介紹「總統府」，「總統辦公室」。

◎民國七十三年（1984）為救國團拍攝全省各地青年活動中心。

◎民國七十四年（1985）為國立古矢宮博物院赴香港負責設計製作展出「院藏唐宋文物精品展」。

◎民國七十五年（1986）為國立故宮博物院攝製「現代工藝品特展」專輯。介紹中華精緻藝術品之設計數十種。

◎民國七十六年（1987）新春受邀為高齡八十五歲之蔣宋美齡夫人與家人拍攝家居生活造像。為國立故宮博物院攝製「故宮勝概」大幅畫冊。

◎民國七十七年（1988）為圓山大飯店製作七十三尺長之「清明上河圖」彩色透明畫卷。

1960 三十一歲，臺北。（臺大視聽社 畫）

1941 六歲，四川。（譚旦冏 畫）

1939 四歲，昆明。（李霖燦 畫）

1936 二十八天，南京。（司徒喬 畫）

畫家司徒喬來訪。

為「南投林區」製作多媒體。

◎民國七十八年（1989）為惠蓀林場編印各式簡介及設計製作「咖啡的故事」展覽。

◎民國七十九年（1990）為新竹林區之「達觀山」、「滿月圓」、「觀霧」等遊樂區製作簡介。為屏東林區之「浸水營」、「霧頭山」、「大武山自然保護區」攝製簡介。

◎民國八十年（1991）為無錫市博物館編印「無錫歷代鄉賢書畫名跡集」一巨冊。為國立歷史博物館位於中正機場之「國門畫廊」之南、北二廊製作長達150呎之「寶島長春圖」及長133尺之「清明上河圖」彩色透明國畫長卷展品。

◎民國八十一年（1992）為羅東林區及東勢林場攝製多媒體。編印「太平山森林遊樂區」簡介。設計製作「台北國際傳統工藝大展」主題館中「中國傳統工藝」之展出。

◎民國八十二年（1993）製作太平山展示館「太平山森林開發史」、「自然生態保護區」之展出。製作「南澳神秘湖」、「觀音海岸」、「鳥石鼻」生態保育多媒體及各式簡介。製作「奧萬大森林遊樂區」展示室及多媒體簡介。

◎民國八十三年（1994）製作「董作賓先生百歲紀念及學術研究與殷商甲骨文文物展」於國立歷史博物館、國立中興大學及清華大學展出。

◎民國八十四年（1995）與工研院電通所及國立故宮博物院合作，拍攝國寶藝品製作高畫質光碟。為國立自然科學博物院與上海博物館拍攝「青銅器特展」古物。為王大閎先生攝製「王大閎作品集」。

◎民國八十五年（1996）為花蓮林區之「池南林業陳列館」製作全館展品。為福建省金門縣林務所所設置「花卉研究陳列室」與「林業陳列館」之展出，並編印「森林公園」簡介。

◎民國八十六年（1997）為台東林區設計製作多媒體簡介，及知本森林遊樂區內展示之林相巨幅圖片。

◎民國八十七年（1998）為陽明山中山樓拍攝與編輯「中山樓之美」專書，在建築師修澤蘭指導下，對該樓整體及細部之設計的中國建築特色做完整之介紹，此書出版後，不斷再版，打破政府公務機關出版品之發行紀錄。七月由蘭州做十八日絲路之旅，北至新疆北端之喀納斯河（為我國唯一北流入北極海之河）。

◎民國八十八年（1999）四月探訪雲南大里、麗江、瀘沽湖及東巴文化。八月赴安陽參加「甲骨文發現一百週年」學術研討會。編印「金門林務所簡介」。

◎民國八十九年（2000）六月訪湖南張家界。九月與愛娜共赴歐洲自助旅行訪法國、德國、瑞士、義大利、奧地利等五國。十月遊沙巴」，十一月赴澳洲。

◎民國九十年（2001）編著介紹綜觀全球森林生態的「森林生命力」──帶您進入和認識森林世界的畫冊一書，由中華林學會印行。四月為台中科學博物館展出之「秦始皇兵馬俑特展」展場中製作「模擬西安現場氣概」之實景，親赴西安兵馬俑坑道中拍攝考古現場，使台中之展場除兵馬俑之塑像外，更讓觀眾感受到一號坑等現場之中雄偉氣派。七月二日愛妻馬若白往生，享年五十有二。編輯新版「台灣觀光」畫冊並由偉靈公司印行。

◎民國九十一年（2002）拍攝並編輯介紹台北國父紀念館之專書，由該館印行。四月赴西安「秦始皇兵馬俑學術研究」展，於五月一日開展，原預定展期一個月，後延展至十月中旬。八月赴內蒙古參觀大興安嶺之造林及嶺上之「火山岩」地質公園；參訪「紅山玉」之出土考古古蹟。

「畫入人生，人生如畫，博君一笑」

2011 七十五歲於河南太行山大峽谷 "宋畫的故鄉" 寫生之旅。

（唐健風 畫）

2006 七十歲，陽明山中山樓。（孫群智 畫）

1986 五十一歲，夏威夷，與愛娜在海濱。

◎民國九十二年（2003）協助公視拍攝「女建築師修澤蘭女士」影集。十月中旬赴寧波、杭州、上海、南京一遊。十一月飛美，轉南美洲做「亞馬遜河熱帶雨林」、秘魯「印加文明」、及阿根廷「南極冰川」為期一月南美之行。

◎民國九十三年（2004）一月訪加拿大。五月訪雲南白馬雪山之茶馬古道，再訪桂林。七月訪山東探孔府，登泰山，祭劉公島。八月參加安陽「甲骨文研討會」。十二月四日參加史博館舉辦的「李霖燦教授特展」並講演『我所認識的李霖燦先生行誼』。十二月中赴香港、廣東行。

◎民國九十四年（2005）四月參加日本「筑波世界博覽會」（Aichi Expo），並參觀MiHo博物館、京都、奈良、大阪。七月上海行，往蘇州拍庭園。八月安陽、北京行，參加北京「平谷與華夏文明」學術研討會，並在總結中發表「台灣與黃帝」的談話。會後重慶至四川宜賓參加「抗日戰爭勝利六十周年大會」，會後經成都至九寨溝、黃龍，再登上海拔三千五百公尺高的「紅原濕地高海拔草原」，以三天的行程，遍訪當年紅軍長征途中，站在水草中睡覺的高原濕地現場。十月訪柬埔寨的「吳哥窟」古文明。與浙江陶藝家郭芸合著「陶色釉惑」一書介紹中國瓷器之美，由上旗文化印行。

◎民國九十五年（2006）三月做日本東北之遊。十月參加南京『YH127坑甲骨發掘在南京室內整理』的學術研討會，並在會中專題報告『抗戰時期YH127坑甲骨之整理及研究成果』。

◎民國九十六年（2007）二月至西安拍兵馬俑二號坑現場。三月在台中自然科學博物館做「萬殊一相」—董敏，莊靈攝影藝術展」我展出十三個主題，以「民吾同胞，物吾與也」的精神，歌頌大自然的生命力和中華文化的精粹。十二月為「大雪山森林遊樂區」一萬呎高的展望臺上，裝置富含中國詩情畫意的景觀導覽圖。西安「秦始皇兵馬俑博物館」做「模擬現場」之背景圖片，配合「兵馬俑新出土彩繪俑」展出。五月此展覽由台北史博館與聯合報系主辦在台北展出，並受邀在史博館做專題演講「我愛秦始皇」。

◎民國九十七年（2008）籌劃父親手稿硃批『殷曆譜』重印事，將原件交與台彩色印刷公司以高階平台掃描機掃描並修整。「平盧影譜」亦是。

◎民國九十八年（2009）三月和莊靈同在母校中興大學藝術中心舉辦「萬殊一相」—董敏，莊靈攝影藝術展」我展出十三個主題，以「民吾同胞，物吾與也」的精神，歌頌大自然的生命力和中華文化的精粹。西安「秦始皇兵馬俑博物館」為開館三十周年紀念，精工印成「平盧影譜」、「平盧印存」及手稿一巨冊，另以線裝書印出「殷曆譜」全套，並於年底出書。在山東煙台「紀念王懿榮發現甲骨文110週年國際學術研討會論文集」中，發表「談安陽殷墟發掘工作者對考古學者的精神啟蒙」一文，申述前輩學者們的治學精神感召。

◎民國九十九年（2010）五月訪問開封河南大學，到西安歷史博物館洽談展出計劃。五月下旬自北京到瀋陽訪「清故宮」，南下拍山海關、瀘溝橋、趙州古橋、洛陽龍門石窟、林州太行山大峽谷「宋畫故鄉」，去宜昌看三峽大壩Ｙ·Ｖ·Ａ工程，到上海看世博。六月底帶「弦月舞集」老友們再訪上海世博，看了「清明上河圖」動畫展。八月董家全體飛多倫多，並遊東加22天返臺。十月參加青島「王獻堂先生學術研討會」，在會中講映「王獻堂先生在李莊愉快的生活」。

◎民國一〇〇年（2011）四月驗出患糖尿病。七月在榮總做二次心導管手術，右心加裝一支架（連前次三支架已裝四支於心中）。九月協助太平洋文化協會和鄭州宋慶齡基金會合辦兩岸書畫家，紀念「辛亥革命百年」書畫展，臺灣書畫家二十餘人先到河南林州太行山大峽谷「宋畫的故鄉」做寫生之旅。十一月十二日並在國父紀念館國家畫廊盛大展出。

◎民國一〇一年（2012）三月參加「圓山大飯店」六十週年慶影展事宜。七月參加鄭州「河南農業大學百年校慶」。九月參加開封「河南大學」百年校慶活動。十一月參加山東高堂「李奇茂美術館」開幕典禮。十二月與興台印刷董事長陳吉雄飛上海轉訪長春文廟。十二月底陪江逸子大師訪福州「福清市立達孔學會」，了解大陸推行孔學之熱忱。十二月中城邦的商周出版了，由李殿魁教授指導編印的「甲骨文的故事」一書，為推廣甲骨的普及努力，邁出一小步！

而經過兩年多的重編，將這本「萬象」由四十八頁擴編到 "增訂五版" 的三百四十八頁。並由興台彩色印刷公司精印，城邦文化事業股份有限公司經銷發行，使「萬象」「增訂五版」得以最完美的成果呈獻於讀者的眼前。

志佳小姐不厭其煩三番五次的改編之煩，在此特別感謝！興台彩色印刷公司陳吉雄、陳政維昆仲，多年來對文化出版的支持和興台同仁的熱心協助，耐心又細心的完成了最佳之印稿，使「萬象」在出生三十七年後，得以新面目在二十一世紀重生，面臨讀者的指教。

一片追思之忱！

「研究甲骨文的人雖然不少，我認為董作賓的成就，沒有人能比得上。」這是當代名教授屈萬里，在去年紀念董作賓逝世十週年所說的話。

一個人如果是為理想而奮鬥，要為研究而生活；那麼，董作賓是完全做到了！他一生從發掘甲骨文到研究甲骨文，乃至書寫甲骨文，始終努力以赴，從未懈息！這樣一位學者，是值得我們敬仰的！

董作賓，是名教授、考古學家，也是中央研究院第一屆院士。曾任該院歷史語言研究所所長，甲骨文研究室主任。他生前儉樸實，所有的精力全都花在「甲骨文」上。將發掘所得甲骨文，經過分析、研究，最後出版成書，計有「殷墟文字」甲編、「殷墟文字」乙編、「甲骨文斷代研究」、「殷曆譜」等書，他整理甲骨文史料，依據甲骨上的書法，分成雄偉、謹飾、頹廢、勁峭、嚴整等五個時期，對中國文字學、歷史學、考古學，多所建樹。

董作賓，他把一生的精力與興趣，完全投入在文化上、學術上、教育上；他除了發掘、研究、著書、講學外，同時也成為寫甲骨文的一位書法家。他更愛好文學，常常喜歡以瑰麗的詞句寫成甲骨文聯幅，以饋贈同好，而達到推廣甲骨學的古今中華文化精華及詩詞之雅緻，如董作賓常喜歡用甲骨文寫的詞句：「風片片，雨絲絲，一日相望十二時；爽事春來人不至，花前又見燕歸遲！」

研究甲骨文的人雖然很多（包括日本、美國、法國、英國、加拿大等國），但認具研究而有成就且集大成的，只有董作賓一人。環視今天中國的學術界，像他這樣執著有幹勁的又有幾人呢？緬懷這一代學人，不禁寄予無限的追思之忱！

取材自香港世界畫刊「奇蹟的發掘者」
一九七四年十一月卅日

董作人 一九三三 辛時

國家圖書館出版品預行編目資料

萬象甲骨文詩畫集 / 董作賓甲骨文法書. --增訂
五版. -- 臺北市：偉靈企業，2012.12
面；　公分

ISBN 978-986-83369-1-9（平裝）

1.書法　2.甲骨文

942.11　　　　　　　　　　　101025381

「萬象」甲骨文詩畫集

甲骨文法書：董作賓

總　　編　輯：董　敏

圖片攝影：董　敏、董　靈

版面編輯：馬若白、董　偉

出版公司：偉靈企業有限公司
臺北市大安區羅斯福路三段277號6樓
電話：(02) 23623802　傳眞：(02) 23636585

印製處：興台彩色印刷股份有限公司
臺中市南區忠孝路64號　電話：(04) 22871181

定　價：新台幣一五○○元整

郵政劃撥帳號：109501

出版日期：一九七四年　初版
二○○七年　五版
二○一二年　十二月　增訂五版　【版權所有‧翻印必究】

發 行 人：何飛鵬

法律顧問：台英國際商務法律事務所　羅明通律師

發　　行：英屬蓋曼群島商家庭傳媒股份有限公司城邦分公司
臺北市中山區民生東路二段141號2樓
書虫客服服務專線：02-25007718；02-25007719
服務時間：週一至週五上午09:30～12:00；下午13:30～17:00
24小時傳眞專線：02-25001990；02-25001991
劃撥帳號：19863813　戶名：書虫股份有限公司
讀者服務信箱：service@readingclub.com.tw
城邦讀書花園：www.cite.com.tw

香港發行所：城邦（香港）出版集團
香港灣仔駱克道193號東超商業中心1樓
電話：(852) 25086231　傳眞：(852) 25789337
E-mail：hkcite@biznetvigator.com

馬新發行所：城邦（馬新）出版集團【Cite (M) Sdn Bhd】
41,Jalan Radin Anum,Bandar Baru Sri Petaling,57000 Kuala Lumpur,Malaysia.
電話：(603) 90578822　傳眞：(603) 90576622

總 經 銷：高見文化行銷股份有限公司
電話：(02) 26689005　傳眞：(02) 26689790